北大学人电影研究丛书

张颐武 电影文章自选集

跨世纪 的 中国想象

张颐武 著

北京大学出版社
PEKING UNIVERSITY PRESS

图书在版编目(CIP)数据

跨世纪的中国想象：张颐武电影文章自选集/张颐武著. —北京：北京大学出版社，2015.3
（北大学人电影研究丛书）
ISBN 978-7-301-25196-6

Ⅰ.①跨… Ⅱ.①张… Ⅲ.①电影评论－中国－文集 Ⅳ.①J905.2-53

中国版本图书馆CIP数据核字（2014）第284734号

书　　　名	跨世纪的中国想象：张颐武电影文章自选集
著作责任者	张颐武　著
责任编辑	周　彬
标准书号	ISBN 978-7-301-25196-6
出版发行	北京大学出版社
地　　　址	北京市海淀区成府路205号　100871
网　　　址	http://www.pup.cn　新浪微博:@北京大学出版社 @培文图书
电子信箱	pkupw@qq.com
电　　　话	邮购部 62752015　发行部 62750672　编辑部 62750883
印　刷　者	三河市国新印装有限公司
经　销　者	新华书店
	660毫米×960毫米　16开本　25.75印张　350千字
	2015年3月第1版　2015年3月第1次印刷
定　　　价	56.00元

未经许可，不得以任何方式复制或抄袭本书之部分或全部内容。
版权所有，侵权必究
举报电话：010-62752024　电子信箱：fd@pup.pku.edu.cn
图书如有印装质量问题，请与出版部联系，电话：010-62756370

北京大学中坤影视戏剧研究文丛
北大学人电影研究丛书

顾　　问：王一川　王丹彦　叶　朗　仲呈祥　陈凯歌
　　　　　黄会林　韩三平　张宏森　张会军
总 策 划：高秀芹　陈旭光
名誉主编：骆　英
主　　编：陈旭光
编 委 会：王一川　向　勇　陆　地　陆绍阳　陈　宇
　　　　　陈旭光　邱章红　李道新　张颐武　周庆山
　　　　　高秀芹　顾春芳　彭吉象　蒋朗朗　戴锦华

"北大学人电影研究丛书"编者前言（丛书总序）

鲁迅先生说过，"北大是常为新的"。北京大学不仅在许多基础性学科研究上稳重踏实、独占鳌头，也在一些新兴学科上与时俱进，锐意创新，敢为人先。

在人文学科领域，电影研究的历史与传统算不上悠久。电影诞生于1895年12月28日，但一般认为电影学作为一种新学科诞生的标志则是1948年法国成立电影学研究所，并出版《电影学国际评论》。

北京大学的电影教育，严格地说开始于北京大学艺术学院1999年招收电影学硕士和2001年开始招收影视编导本科，比之于北大其他"老牌""经典"的人文社会科学可能尚属"晚辈"。然而，北京大学学者们致力于电影研究和电影历程却并不短，而且成就不小，影响颇大。不少学者在20世纪80年代人文领域文化批评的潮流中就登上了当时的批评舞台，引领一时之风骚。

北京大学的电影研究与批评，有一些重要特点。如学者们散布于北京大学艺术学院、中文系、新闻传播学院、外国语学院等多个院系；再如学者们大多有多学科的背景，电影研究往往只是这些学者学术工作的一个有机部分；还有，这些学者都是北京大学影视戏剧研究中心的研究员，他们都在电影的文化研究、艺术研究、电影史、电影批评史、电影传播、电影产业研究等方面有着重要的发言权和学术影响力。他们以"常为新"的锐

气，学科整合的视野，传承自北大的开阔胸怀，以勤奋严谨求实创新的学术精神，共同打造着北京大学电影研究的高端平台。

毫无疑问，电影研究与批评的学科特点与北京大学的综合性优势颇为切合。正因此，北京大学涌现出那么多有影响力的电影学者乃为题中应有之义。因为电影学是从社会文化现象、审美现象及大众传播手段等角度研究电影的科学，而电影理论一开始就有相当明显的跨学科趋向，从经典电影理论开始，电影理论就与哲学、美学、文学、戏剧、艺术学、心理学等关系密切，这也与电影本身的综合性特征，电影文化的复杂性特征等相适应。二战结束后特别是五六十年代以来，电影学与其他学科进一步整合，研究领域明显扩大。

正是借助于北京大学影视戏剧研究中心这个有效整合北大影视戏剧研究学术力量的平台，我们主持编辑了这套"北大学人电影研究丛书"，试图对北京大学雄厚深蕴、颇有影响力的电影研究学术力量和研究成果进行一次集中的盘点和集群式的呈现。

鉴于此，这套丛书目的堪称明确，立意不可谓不高远。各位知名学者的自选论文，自序或访谈呈现的方法论思考和学术总结，著作论文索引等工作，都通过作者、主编者与编辑等的通力合作，做足做细。在北大培文的积极配合之下，我们力图把这次庄重大气的巡礼、展示和总结尽可能做到最好、最高、最全面。

北京大学影视戏剧研究中心自成立以来，秉承"研究指导实践，研究紧靠实践，研究提高教学，引领影视戏剧艺术与产业发展"的宗旨，致力于推动电影、电视剧、戏剧、新媒体领域的学术研究，打造北大影视戏剧与新媒体研究与研发的核心品牌，为中国影视戏剧与新媒体的产业振兴服务，引领影视戏剧和新媒体文化价值和艺术内涵的发展方向。编辑出版这套"北大学人电影研究丛书"就是近年来中心重点的学术工作之一。

也许，这不仅仅是一次实力的巡礼和成果的检索，更是一次电影研究之北大视野、北大胸怀、北大气象的呈现，甚至可能是一种"北大学派"之发力和形成的前奏。

我们坚信：学术薪火相传，北大精神绵绵不绝。

<div style="text-align: right;">
北京大学影视戏剧研究中心

"北大学人电影研究丛书"编委会
</div>

目　录

导言：继续从"背面"看电影001

后新时期中国电影：分裂的挑战009

1990年代大陆电影的空间想象023

发展的想象和类型电影038

再度想象中国：全球化的挑战与新的"内向化"050

本土或全球？本土即全球？070

后原初性：认同的再造和想象的重组
　　　　——反思1997—2007年香港电影的"中国脉络"081

"中国梦"：想象和建构新的认同
　　　　——再思六十年中国电影093

三十年：中国想象与电影111

再想象和再结构：中国电影的"当代性"122

"大片"到"后大片"十年：中国电影史的超越137

中国电影：全球华语电影格局的转变146

"全国化"与电影159

"全国化"的"常态化"：2011年的中国电影170

在"全国化"的平台上突破瓶颈：2012中国电影的反思177

全球化的全国化：2012 年的中国电影图景……185

历史·记忆·电影：时间之追寻……192

超越启蒙论与娱乐论……205

两对基本概念：抽象观众/具体观众 视觉性/文学性
　　——从《电影的锣鼓》和《电影文学断想》开始……219

"第四代"与现代性……230

"第五代"与当代中国文化……240

"中国之眼"："改编"的跨文化问题……255

《三枪》和《阿凡达》之后：中国电影的新空间……261

"事件"的冲击："微时代"的文化想象力……271

全球性后殖民语境中的张艺谋……279

《英雄》和《十面埋伏》：新世纪的隐喻……294

十年后再说"张艺谋神话"……314

陈凯歌的命运：跨出与回归中国……331

王朔与电影：一个时代精神史的侧影……347

张暖忻：中国梦·电影梦……362

感受二十世纪中国的艰难……368

《建国大业》：国家合法性的庄严表达……371

《金陵十三钗》：民族的新生与救赎……378

《一代宗师》：飘零命运　迟暮英雄……389

著作一览……395

导言：继续从"背面"看电影

我在八年前曾经出版过一部关于电影的书，那本书的前言中曾经解释了我和电影的因缘，这些话到今天也还适用，在出版这本文选的时候，我愿意把这一段当年的文字全文附后，然后再添加一些今天的更多思考：

> 我的专业训练的背景是中国现当代文学，但从我七八岁的时候开始就是一个执著的影迷。那正是"文革"时代，在银幕的背面看电影是我的最为迷恋的时刻。那时的电影虽然单调，但我已经觉得它打开了一个和日常生活不同的神秘的世界，它将想象力和具体而微妙的场面接合的能力都让我吃惊。露天电影是当年的特色的文化，那个时代文化生活相对匮乏，露天电影就是生活不可缺少的点缀。看露天电影，城里是在操场上，农村是在场院里，往往是拉家带口，带上椅子板凳，占好座位，热闹非凡。既是欣赏电影，又是社交活动，既是文化生活，又是邻里聚会；还是孩子扎堆起哄，年轻人谈恋爱的好机会。露天电影不仅仅是看电影，而且是一种独特的生活方式的象征。它似乎保留了农业社会唱大戏的传统，又是新的工业化产品的演出。两者似乎结合得很好。

我印象最深的观影经验是从银幕背面开始的。当时我们院子大操场上一旦有电影，总是将银幕正面的地方留给有组织的学生队伍。而其他人

只好看银幕背面,背面一切都反过来,不过并不妨碍观看,只是左手变右手,右手变左手,方向不同,电影里一切都是"反"的,但仍然可以看清楚。所以背面电影我也照样看得津津有味。我印象最深的是朝鲜电影《卖花姑娘》,操场上挤满了人,大家都听说这部电影太惨了,所以充满了期待。那是"文革"时代,大家都被过度强烈的政治热情鼓动过,却已经厌倦了那一切,开始渴望感伤的东西。《卖花姑娘》正好适合了大家的心境,也为当时干枯乏味的日常生活提供了一些新的感受方式。于是,银幕的正面和反面哭成了一片,大家都似乎情不自禁。我当时不过十岁,但看那个小妹妹被地主无端弄瞎了眼睛的情形,也不禁哭了起来,感觉到一种莫名的悲伤和痛苦,这种感情其实不是政治性的,而是来自生命深处的东西。那时我父亲还在湖北沙洋的干校,他后来说当年看《卖花姑娘》时由于场院院门太小,想进门看的人太多,所以最后还出了事故,踩踏造成伤亡。人们为了体验电影里的不幸,却意外在现实里遭遇了不幸,这似乎是一个不可思议的宿命。当然比起今天人们对于风险的敏感,当年人们的感觉似乎还是太粗糙了,承受力也太强了。

这种粗糙和承受力从看电影的环境上也看得出来。现在的电影院唯恐不舒适,一定是冬暖夏凉。但当年我们看露天电影是不看季节的,冬天北京那么冷,我们还是穿上最厚的棉猴,带上凳子到露天等着看电影。而到了1976年以后的一段时间,伴随着中国的变化,我们经历了极度的文化匮乏之后那一段狂热地渴求文化的时光。许多所谓的"内部"电影放映热潮,带动了新的电影的观看"热"。我的背面看电影的经验也有了前所未有的扩大和延伸。一方面是我渐渐有机会接触形形色色的电影,开始看到了好莱坞电影和其他国家的电影,我的电影经验渐渐开始丰富。另一方面,中国电影的历史开始逐渐清晰。电影和电影人的历程都通过从背面开始的观影历程而渐渐清晰。到了1980年代,露天电影渐渐衰落,但从背面看电影留下了一些对于我来说非常重要的资源。我的电影生活从"背面"的观看开始,而这种"背面"的感受是我进入电影研究和学术反思

的开端和条件。没有少年时代的"背面"看电影的经验,我不可能进入电影的世界去追问和思考它。这是我从1990年代以来从事电影研究的宝贵的动力。

"背面"其实不仅仅是一个位置的转换,也是对于电影的观察角度的转换。在"背面"看到的和在正面看到的,两者之间那一点点微妙的差异性却是反思和追问的基础,也是一个人跨越界限,打开新的可能性的前提。"背面"观看,一面似真地展开了影像,一面又戏剧性地扭曲了它。"背面"所展开的一切告诉我的是,银幕的背后并没有一个绝对的"真实",而仅仅是一种视觉的呈现。首先,"背面"观看引发思考的关键在于,它提出了有关电影的"似真性"与"真实"之间的现实距离,通过电影我们只能得到一种"似真"的想象力,而无力得到我们期望追寻的"真实"。或者电影本身的"真实"就是无法探究隐藏在银幕背后的深度的真实。我发现在有了"背面"看电影的可能之后,电影不可能是柏拉图的"洞穴",也就没有银幕背后无限深邃遥远的幽暗。电影乃是透明之物,可以从银幕的两面加以观察。电影不是一种超越的可能,而是一种可见"平面"的空间。所以电影"虚构"的性质在此暴露无遗,我们必须从虚构的角度观察电影。其次,从"背面"看到的电影也呈露了电影的"现世性"。电影不是神圣的超越性的展开,而是一张银幕、一束光、一些人的具体的活动。在"背面"看电影的时候,这些无法脱离的"物质性"暴露无遗。它们决定了没有所谓"纯粹"的电影和绝对的"艺术",电影就是一套文化机器及意识形态运作的结果,电影从来不是像一些人相信的那样只是一些艺术家的个人创造性的展开。

所以,"背面"所昭示的电影的"虚构性"和"现世性"正是我思考电影的基础。我总是试图从"背面"提供我自己的见证,而我从"文化研究"的角度所进行的思考,其实也是一直站在1980年代以来中国电影研究主流的"背面"所进行的工作。我试图将中国电影放在它的历史背景中加以观察和思考。而从1970年代末期开始直到最近中国电影的变化和发展,

其实都是我观察和思考所聚焦的对象。从银幕的"背面"思考和追问这一时期中国电影的命运、探究这一时期电影的变化,一直是我的兴趣所在。在这里,电影不是一件孤立的事情,而是历史的一部分。它参与建构了历史,也被历史所建构;它是我们想象的一部分,又组织和构筑了我们的想象。"背面"的观察,其实就是将电影嵌入当代文化的进程之中,将电影放在历史和文化的网络中,透视它的经济、社会和文化的意涵。我在电影中看到的乃是一种在镜头"背面"的多重关系的展开,看到了欲望、想象和思考背后的各种力量的交织和互动。电影和其他艺术一样,从来不可能是独立的,也无法具有那种绝对的艺术性。我所尝试揭示的,正是在电影中的中国和中国的电影之间那种复杂微妙的关系,以及这种关系中所昭示的中国"现代性"的展开和新"全球化"时代的中国新命运。这些研究当然仅仅是我试图深入当下中国文化进程的一个侧面,但它却是一个异常重要且具有不可忽视的意义的侧面。电影和我们之间的复杂联系,让这一研究充满了复杂的张力和微妙的潜力。

 这里的研究所坚持的,是厘清电影在构成对于中国想象中的作用,也是试图通过电影建构一个有关中国的思考视界。这里有两个问题是我一直尝试去理解的:一是摄影机背后的人们在试图给予我们一个新电影时的历史背景;是什么让他们这样去想象世界?是什么力量悄然无声地赋予他们看世界的眼光?二是我们这些面对银幕的人如何看电影,如何理解银幕上的一切?这里有两双"中国之眼"在交织重叠中观看世界。一双是摄影机背后的眼睛,一双是银幕前的眼睛,他们都在透露一些信息,一些对于世界和中国的感受。这本书其实就是对于这些"中国之眼"持续思考的结果。它们仅仅是对于许多问题的初步研究,这些研究一面试图勾勒两双眼睛所看到的图景,一面试图对于这个图景进行理论的阐释。于是有关中国复杂性的多重问题都在这里得到了探究,这些探究当然还只是初步的,但它们显然提供了一些讨论的基础,也为一些争议和分歧打开了前景。无论如何,我们经历了从计划经济到市场经济、从对现代性的渴望到对全球化

的冲动等种种复杂的历史进程。这一进程的意义其实还没有完全为我们所理解。这里写下的一切，其实正是对于这一进程中某些部分的侧面的探究。它们既是一种阐释，又是一种想象。无论如何，我在我的位置上，为我从少年时代就挚爱的电影尽了我的绵薄之力。这些力量当然微不足道，但它却依然是这个时代的一个部分。今天我把这一切交给读者的时候，正是期望大家用自己的想象力和批判力，对于电影和电影的反思注入新的可能。通过我的这些粗疏而片面的分析和解读，能够激发新的探究的愿望和成果。

这些话已经简要地说清了我和电影的因缘。从那时以来，我的工作有了一些新变化，中国电影本身也有了一些重大的新发展。

几年以来，中国和中国电影的变化已经让全球瞩目。这里的变化一是中国电影本身已经有了剧烈的变化和发展，中国电影的票房已经成为世界第二，中国电影已经和中国本身的快速地"中产化"过程相适应，向三、四线城市扩展，同时开始越来越依赖互联网和移动互联网的观看，这些事实都在深刻地改变着中国电影的面貌。我在2010年提出了一个"全国化"的概念，就是中国新的社会格局会导致电影市场从超级大都市的"集聚"，到全国各地的"发散"。这一观念也越来越为当下的电影发展状况所证实。《泰囧》等电影出现后中国电影的变化正是"全国化"的结果，这又在诸多方向上对于世界产生影响。这个"全国化"的概念看来对于中国电影的阐释具有相当的意义。我们可以看到，现实社会的发展进程是平稳的，二十世纪电影被大时代风云所冲击的巨大变化已经难以看到，今天所看到的似乎是一个以中产阶层消费为主流的社会，而这正是以三十多年持续高速的经济发展为基础的。现在我们可能看到的是"小时代、大消费"的新时期。一个消费者文化力量彰显的时期。"中国之眼"原来所看到的那个世界，在今天由于它观看的存在而使得世界也发生了改变。这是一个戏剧性的变化。

其次是由于上述巨大变化，中国电影已经成为了全球电影发展的关键

之地,现在世界电影的格局由于中国电影的加入发生了重要改变。过去是世界电影的"全球化"在拉动中国电影的"全国化",今天却是中国电影的"全国化"在拉动世界电影"全球化"。这一格局的改变其实提供给了我们思考和了解中国电影发展和世界电影发展趋势的现实基础。我们可以看到,一种中国电影新的"内向化"已经导致了世界电影市场的倾斜,过去以美国电影工业为中心的格局受到冲击。世界电影格局的这种变化将会对电影工业发展的趋势产生重要的影响,一种新的"世界主义"正在萌生之中。中国的"本土"在它融入世界之后,反而引发了一种世界改变。这种改变首先是华语电影本身的整合。海峡两岸和香港的电影及其他区域的华语电影现在都在中国内地庞大的市场中实现了整合。其次是国际电影格局的重整。好莱坞开始根据中国和华语市场的状况调整其全球电影运作策略。这些情况已经是当下的现实。我们在未来还会看到世界电影持续的变化和调整,尤其是最为依赖市场和对于市场变化最为敏感的好莱坞电影。中国电影市场的力量应该随着未来中国的"城镇化"进程和中产群体扩张及其消费能力的快速扩大继续延伸,这种中国内部"全国化"的方兴未艾,会有无限的可能性在其中展开,使得"全球化"发生新的变化。而这种展开虽然可能遇到一些曲折,但其大趋势已经不可改变,中国电影其实已经进入了一个全新的历史格局中。

这个格局会以一种新的"世界主义"形态出现。这种"世界主义"是将中国电影的整体变成世界电影的关键要素,是根据中国电影观众的观影期望和需求创造的新"世界主义"。它实际上是原有"世界"想象的再调整。这种"世界主义"不再是好莱坞全球力量的表征,也不再是好莱坞全球力量和各民族其本土电影的对立乃至对抗。而是彰显为一种交融和互渗。中国电影和华语电影会受到这些变化的激励,在进一步的"全国化"之中,建构自己的新想象力。那些基于新兴发展中国家的未来发展空间,会充分借鉴好莱坞电影成熟的商业机制,在其本土性中彰显其"世界性"。而好莱坞由于重视中国电影市场状况,也会在其原有的"世界性"之中,

融入一种全新的"本土性"中国元素。这些状况会构成一种新的"世界主义"力量。如何认知这种新的多地域交汇所构成的"世界主义",确实令人感到饶有兴味。

在这样的时刻,重提当年所说的"背面"观看电影自有其价值。首先,"背面"所具有的反思性对于今天的电影思考来说有着更为重要的意义。因为"背面"所揭示的电影背后的经济、政治和文化力量,在今天看来是电影发展的主要力量,它的现世性展开支配了电影的命运。我们在当下的变化之中可以通过"背面"思考进一步揭示电影运作的状况,思考电影美学和表达嬗变的内在依据。电影在今天处于越来越明显的各种力量的交汇之中。从"背面"揭示和思考这些力量就显得尤为重要。

其次,"背面"所具有的对电影文本批判性的关切和细致反思,也让电影文本在现实中发生的影响和造成的改变被凸显出来。电影文本也是我们生活中的一部分,它的作用需要从文本出发且具有间离性的反思,没有这种反思,电影文本就会变成僵化无用之物。今天的现实世界和电影之间的关系其实格外地具有戏剧性。正是"背面"的反思和追问会让理论成为电影运作和生活的一部分。理论其实是活在电影的"背面"。

其实我们这一代人很幸运,我们赶上了中国电影最复杂变化的一段时间,在这一段时间中有机会提供自己的见证。我的思考是微末的,它仅仅是这个变化时代的一部分,它受制于这个时代,但也力图在更复杂的角度提供对于时代的阐释和见证,从而参与了这个时代的变化。这个时代的中国电影所提供的无限可能性,为理论发展提供了广阔空间,而理论的"用途"也会在这些变化和发展中得以彰显。我们在思考电影的时候,其实也在思考我们自己和我们的时代本身。过去的工作是对于"中国之眼"观看的不断反思和追问,今天的工作也还是如此。

《文心雕龙》最后《序志》中尾声几句,生动地表达了一个批评者的选择,我一直将其引为座右铭:"生也有涯,无涯惟智。逐物实难,凭性良易。傲岸泉石,咀嚼文义。文果载心,余心有寄。"

这是刘勰对于自己文学批评思考的无尽感慨。对于我这样微末的思考者，显得是太宏大了，但这毕竟是一种情怀，一种虽不能至、心向往之的期许。

时间在延续，电影本身也在延续，对于电影的思考也在延续。我还会继续在银幕的背面看电影，继续思考电影的命运。而其他人也会在我们的背面看我们。

后新时期中国电影：分裂的挑战

一

让我们从两个场景开始，这两个来自1993年电视屏幕的场景是如此隐喻式地凸现了当下中国文化的某种处境，它们所形成的对照构成了我们时代象征性的图景，它们以诡异的奇观性昭示了众多万花筒中碎片式现象流中的特殊意义。它们似乎就是1990年代本身，以一种不容置疑地粗暴将自身变成时代之表征。

第一个场景是灿烂的。在戛纳电影节的颁奖仪式上，法国影星伊莎贝尔·阿佳妮（Isabelle Adjani）把金棕榈奖授予了中国导演陈凯歌的《霸王别姬》。当穿着华贵的西服、打着领结的陈凯歌走上领奖台，用英语表达自己对这个奖的渴望和尊重时，场内来自西方的观礼嘉宾报以热烈的掌声。一个"第五代"的中国"灰姑娘"传奇似乎已经有了最璀璨的结局，一个"走向世界"的属于1980年代的宏愿与幽梦已经有了最后的归宿，但这个置身于西方观众掌声中的成功者，这个将"中国"化为奇观的东西方传媒共同的"文化英雄"，当他用英语讲述他对电影节和西方观众的认同与臣服时，他和他的母语，和他所试图所表现的"中国"之间又有怎样的关系呢？他又是以怎样的"视点"去看这个"中国"的呢？这个坚忍地三次冲击金棕榈的"灰姑娘"传奇的喜剧归宿，是不是有着一个认同臣服的悲剧式结局呢？作为一个置身于全球性后殖民语境中的中国知识分子，我们不必也无

权像陈凯歌一样欣喜若狂,相反我们要做的是提出我们自己的追问。

第二个场景则是迷乱的。这是一个中国最流行的肥皂剧片断,一个最值得我们记住的片断——《北京人在纽约》的片断。由姜文扮演的王启明站在纽约街头,用北京俚语痛骂起来,而周围的人们却并不能听懂这狂烈的咒骂,他们只是隔膜而冷淡地看一眼就悄然离去,咒骂与愤怒并没有得到回音,这个站在纽约街头、被成功的渴望点燃的角色却成了1993年中国观众的最爱,这个有关纽约、有关发生在与我们远隔重洋的国际大都会的故事却又为什么会打动身处第三世界中的人们呢?狂烈的咒骂和电视剧结尾时那个粗暴的手势究竟投射了怎样的情绪和心态呢?

这两个场景有极为鲜明的对比,陈凯歌以英语表达他的认同和臣服,而王启明却是用汉语表达他的不平与不安;陈凯歌以讲述神秘诡异的"中国"独特性获得西方观众的认同,而王启明试图在纽约获得梦想的成功却得到了中国大众的倾心。这里有一个有趣的矛盾。陈凯歌给予人们的是一个有关后现代共时空间中受到认同和赞誉的"时间匮缺"的表征,它以东方的落后赢得了那一瞬间共时的光荣。而《北京人在纽约》却是反其道而行之,是在纽约这个"时间匮缺"的空间中,呈露出第三世界文化处境的"时间滞后",王启明的焦虑,正是在"同一个太阳"下的全球文化/经济/政治断裂的表征,它是在共时的狂热追逐中有着那种落后的不安和焦虑。这两个文本正好在完全不同的空间面向中显示了其不同的特征,而这些特征则是中国内地文化自身发展的结果,是"后新时期"文化运作的结果。

我所感兴趣的是这两个场景中不同的空间面向,陈凯歌的《霸王别姬》是利用跨国资本投资,面向国际市场的电影,它的目标正是国际化文化机器的认同;而《北京人在纽约》则是明确定位面向国内观众,试图拥有高收视率的电视肥皂剧,它的投资者包括国内主流经济部门,试图占有中国市场的公司(如每次播出剧集之间播出的可口可乐广告)等。两部不同类型的影视片其完全不同的空间面向,指向了国际/国内两个不同的市场及隐含的不同观众。中国电影文化的状况正可以在这两个场景中显现出

来，而这种市场与"隐含观众"的分裂也就不可避免地构成了表意策略与风格特征的分裂。中国电影文化正经历了自身前所未有的"二元性"发展，这种"二元性"发展构成的电影文化本身的分裂，似乎是后新时期中国电影的基本表征。《霸王别姬》和《北京人在纽约》虽分属电影和电视领域，但它们构成的分裂景观却可以作为中国电影文化的一个象征、一个隐喻、一个无可逃脱的宿命。

所谓"二元性"[1]，原是一个发展经济学的概念，它指的是在发展中的第三世界国家其经济方面所呈现的传统部门／现代部门、内向型／外向型的经济间所出现的分裂，也指在第一世界／第三世界之间在世界社会体系中的分裂。这种分裂往往导致第三世界社会本身的二元格局，一部分外向型的经济部门往往获得大量的国际投资和技术支持，因而获得了迅速的发展；而另一部分内向型的经济部门则面临着停滞和不受重视的局面，两个不同部门之间几乎互无联系，而且往往前者的发展是以对后者的忽视为代价。

这种"二元化"的经济状况往往导致的某种文化"二元性"正是我们所要研究的课题。它随着某种全球性的"后殖民性"与"后现代性"的文化运作，在第三世界社会中发挥着作用，特别是对于中国这样具有悠久文化传统、历史和民族构成的社会来说，文化"二元性"的发展具有极为复杂的政治／经济／美学特征，值得我们深入的探究。这种文化"二元性"的出现，意味着中国在向世界开放和全球文化传媒化、信息化的时代中，在中国文化在后新时期中经历的最为复杂的市场化、消费化的进程中的文化新格局的形成。而在新格局的背后，则是话语大转型的"历史之手"的新摆动，"历史之手""二元性"意味着中国文化的海外市场业已形成，文化生产、制作、消费的旧模式已无力有效地运作。一个我们都不熟悉的新模

[1] 有关"二元性"概念的详尽阐释，可参阅李琮，《第三世界论》，世界知识出版社，1993年，第26—33页；迈克尔·P. 托达罗，《经济发展与第三世界》，中国经济出版社，1992年，第72—77页。

式正在形成之中,中国电影在国际／国内市场及隐含观众间形成的"二元性"的格局,显然是诸文化部门中最具典型性的,也是发育最为成熟的。因此,探讨中国电影文化的"二元性",也就是探讨我们文化自身的命运与前途,也是探讨在全球性的"后现代"与"后殖民"语境之中的第三世界的命运和前途。探索"二元性"所构成的分裂的挑战,正是我们在走向二十一世纪的进程中无可逃脱的选择。

二

中国电影文化"二元性"的形成,首先有赖于中国电影海外市场的形成;其次,则必须有跨国资本的介入,方能使这一"外向型"的电影市场具有较雄厚的资金支持,从而形成与西方电影工业的制作水准、生产及消费能力相适应的总体框架。

自中国电影诞生以来,它就一直缺少一个明确的海外市场。可以说,中国电影一直是针对本民族观众及本国市场。它作为文化工业的运作始终是建立在国内市场自身循环的基础上。这种状态由1920年代中国电影开始形成工业生产能力时起,直到"新时期"都未有改变。在1920年代至1940年代,中国电影的票房主要依赖市民观众的介入,而1950年代以后则主要依赖社会主义国家机器对电影业的支持与管理。这使得中国电影始终处于一种单向、一元的运作模式之中。在1920年代至1980年代的漫长岁月中,中国电影虽经历了不同体制的转换,但却没有进入国际循环之中,它在1920年代至1940年代受到了具有强烈文化殖民色彩的好莱坞电影的挤压,[1]也往往对之进行模仿以适应市民观众的需求,而左翼电影则以强烈的政治倾

[1] 有关这方面的资料可参阅《"好莱坞王国"在旧上海》,此文中有大量相当有趣的第一手资料;文见魏绍昌著,《东方夜谈》,海峡文艺出版社,1987年,第153—169页。

向和诉求对人民进行"启蒙"和"救亡"的宣传。而1950年代以后的中国电影则负载着"民族国家"对人民进行教育的使命，也有一定的娱乐与消费的因素（如《五朵金花》《今天我休息》等片都在其中融入了颇浓的娱乐性）。但无论有多少差别，中国电影面对单一国内市场和隐含观众的状况，却决定了"现代性"的中国电影一直具有两个明确的表征。

首先，中国电影虽处于世界电影总体格局中的"他者"位置上，由于它并未加入国标电影工业的资本循环及跨国工业的体制之中，中国电影就仍保持着相对的独立性，西方电影的"影响"往往经过中国电影本身的"转换"，经过极为复杂的接受、变形、改造、拒绝的过程，方能投射在中国电影中。除了直接的影片输入（如好莱坞电影、苏联电影都曾在特定时段形成过输入热潮），投资中国电影业的国际资本并不存在。中国电影也就在世界电影的边缘悄然建构了自己的历史和传统，而与世界电影主潮间的互动并不明显，中国独立的"民族国家"观影体制和电影工业已经建立了其特殊的生产、流通及院线的机制。其次，这种单一市场和单一隐含观众的构成，使得中国电影并未形成艺术电影/通俗电影、作者电影/主流电影的分层，类型化的策略亦不明显。[1] 而这两个特征决定了中国电影所具有的一元性特征，并在其中形成了独特的表意策略与风格。

中国电影的海外市场形成与跨国资本的介入无疑是以张艺谋、陈凯歌作品的国际性成功为标志的。经过了"第五代"电影由《黄土地》开始的努力，1988年张艺谋的《红高粱》在西柏林电影节上荣获金熊奖，既为1980年代"走向世界"的梦想打开了大门，也为当时处于体制转型初期，在商业/艺术等多重矛盾中徘徊的电影界提供了对自身问题的"想象性"解决：既解脱了面对国内市场时第五代其激进实验所面临的票房压力和抨击，又使"第五代"获得了一种前所未有的来自国际电影节的合法性。而事实证

[1] 中国电影的此类分化开始于1980年代之后，其情况相当复杂，我将另文讨论之；简略地说，自"第四代""第五代"崛起时，中国电影的分层化过程即已开始。

明，在国际电影节上的成功不仅是"艺术电影"国际化、商业性成功的保证，也使得国内市场认可其价值，提供了票房的保证。

进入1990年代以来，中国电影的国际化进程是与国内市场的萎缩及旧有制作和观影体制的逐步转型和解体相一致的。张艺谋和陈凯歌的电影获奖似乎已经成为一种"国际惯例"，他们已成为某种国际性的导演，是资金回收的可靠保证。而正是随着张、陈电影的成功，使中国电影已成为跨国电影工业理想投资的方向。这种投资的目标，则是为西方电影节和观众提供来自第三世界的、价格相对低廉的文化消费品。由于中国与西方的高额汇率差距以及中国作为第三世界国家的电影制作成本的相对低廉，都使得这种投资并不需要巨大的商业成功即可收回成本，获得极大利润。这种以张艺谋、陈凯歌为代表的中国"艺术电影"，只需要有一个相对稳定的海外市场即可运作。我们可以发现张艺谋、陈凯歌的巨大成功，导出了一种已具有明显类型化倾向的电影制作模式。这种以"艺术电影"定位的类型化制作，既是张艺谋、陈凯歌自觉的追求，也是在何平的《炮打双灯》、黄建新的《五魁》、周晓文的《二嫫》等影片完全模式化的表意策略的呈现。这种类型化的"艺术电影"，都是为西方观众和电影节提供一种来自"中国"的"他者"的文化消费，使西方对于第三世界的欲望与幻象获得最大限度的满足。这种以标榜"作者"个人独创性和艺术表现勇气为号召的"艺术电影"，其实具有极其明确的共同类型化的特点。这种"类型"不是好莱坞式的，而是在"后殖民"与"后现代"的全球文化语境中，沉迷于"走向世界"神话之中的中国电影其特殊的"艺术电影"定位。这里有的不是艺术家的勇气和才华，而是他对西方观众和电影节评委口味的精确把握和定位，有的是对投资人所要求的理想回报的合理回应。

这种"艺术电影"类型的基本表意方式，是对"民族寓言"的精确把握和调用。

对在第三世界文化中的"民族寓言"的性质和功能，詹明信（Fredric Jameson）曾做过相当清晰的概括："第三世界的文本，甚至那些看起来好

像是关于个人和利比多趋力的文本,总是以民族寓言的形式来投射一种政治:关于个人命运的故事包含着第三世界大众文化的社会受到冲击的寓言。"[1] 中国电影的"民族寓言"特征也已有批评家论及,认定这是新时期中国电影的基本特征。[2] 但此种"民族寓言"业已在张艺谋、陈凯歌式类型化的"艺术电影"中化为一种巨大的奇观,化为一种精心设计的"他性"表意。这种"民族寓言"的表意具有双重特点:

首先,这种"寓言化"的表意将"中国"视为一个被放逐于世界历史之外的特异性空间。在这种电影中,总是以连续的长镜头提供诡异的空间特点。这种特点既表现于独特的自然及人文景观之中,又表现在被刻意渲染的独特风俗及生活方式中。这些电影乐于选择若干民俗代码以强调中国文化的特殊性。这种空间的特殊性往往变为西方人所无法想象和观看的巨大的奇观性。它们被看成一种静止、孤立的美的代码。京剧、皮影、放鞭炮、出殡、挂灯笼都被精心地调用为"美"的神秘而诡异的文化寓言。这种空间特异性的提供,一方面让它的西方观众看到某种幻象中的"中国"奇观,另一方面又把这种奇观化为与他们无关的离奇轶事汇集。这个充满着诡异的特异性空间不是当下中国人所认知和了解的"中国",而是类似于博尔赫斯幻想中的那个充满异国情调的"中国"。正是这些卓有才华的导演将"中国"这个我们居住的空间化为一种神秘的幻想性的空间,供西方的观众消费。这个异质性的"他者"空间是异想天开、惊心动魄的虚构的结果。

其次,这种"寓言化"的表意又把中国纳入了世界历史之中,将之化为一个时间上滞后的社会和民族。这里有来自西方主流话语的"普遍人性"视点充满优越感的表述。这种对于中国时间滞后性的探究,一方面乃是对中国私生活领域的压抑性所进行的刻意渲染(这里最主要的是性压抑),另一方面则是对中国特殊的政治生活和意识形态刻意而又虚假的反

[1] 《当代电影》,1989年第6期。
[2] 戴锦华,《电影理论与批评手册》,科学技术文献出版社,1993年,第57—75页。

抗。通过这两种方式,"中国人"有了与西方人相似的渴望、欲求,只是由于滞后的时间而受到了压抑。在陈凯歌的《霸王别姬》和张艺谋的影片《活着》中,那些越轨的爱情及中国近几十年历史进程的即兴表述,都被指认为具有某种当代性的特征,变为某种根本不存在的虚假反抗的代码。正是依靠这种精心编码的意识形态姿态,他们又一次完成了对西方话语的认同与臣服。《活着》中那些极具煽情性的政治讽喻,显然不是对中国历史认真的探究,而不过是对发达资本主义文化霸权欲望与幻象的再一次满足,不过是一次对当代中国文化及政治"稗史化"的幻想表述。这种来自所谓"普遍人性"的对"中国"的表达,当然极其概念化和粗率,而《活着》在戛纳所获得的荣誉,不过是一次对于我们处于中国文化语境中的人的荒诞境遇的文化报复而已。像这样类似政治活报剧的生硬的文本,居然被视为中国电影的杰出代表,不能不认为是一场可笑的贝克特式的戏剧。

总之,这种类型化的所谓"艺术电影"是"后新时期"中国文化的独特产物。它当然与五四以来"现代性"话语对"国民性"的批判及"文化反思"具有某种联系,但又与之存在着深刻的断裂。五四以来的"现代性"话语所造就的"民族寓言",是为了使本土的观众获得有关自身处境的"知识",以促进中国的变革。在这里,启蒙大众和为大众代言构筑了"唤醒"民众的伟大叙事,对西方话语的那种认同是为了试图赋予本土民众新的"知识"的努力。而这种类型化的"艺术电影",则不再是面对本土观众的选择,而是为西方提供欲望与幻象的满足。前者是现代性的,后者是"后现代性"的;前者是对"时间"的焦虑,而后者则是对全球空间关系的精确把握。这种把握正是通过将西方的"视点"来"内在化"而取得的。张艺谋和陈凯歌的执著追求和过人才华,却使他们成为西方话语的某种"转换器",以艺术的表意将"中国"转换为一个"他者的神话"。这是当代全球性"后殖民"与"后现代"的语境之中第三世界文化困境的表征。你要被"世界"所接受,就不得不选择对西方话语和文化权力有所认同的路径,就不得不选择对自身的"他者化",就无法不将自己化为一

个"被看"之物。张艺谋、陈凯歌的确是英雄般的胜利者,却也是被放置在全球文化/经济/政治格局中的囚徒。他们的追求和才华似乎超越了民族的界限,成了一个"世界"性或"人类"性的艺术家,但其实不过更深地落入了全球性文化权力的掌握之中。这种"普遍人性"的幻想本身就是一个巨大的神话。张艺谋曾认为:"你不要考虑猎奇,不要考虑别人喜欢你什么东西,只要你把电影拍好了,只要你传达出人和人之间最真诚的关系,那么无论是哪国观众都会喜欢。"[1] 但其实这里充满诗意的乌托邦式的人类大同的幻想里的问题是:"好"是由谁来判定的?谁认定张艺谋就是"好"的?也许我们不应怀疑张艺谋的天真幻想("无论是哪国观众都会喜欢")的真诚性,但人们似乎也无法不发问,谁在制作张艺谋的影片?谁通过发奖的方式创造了张艺谋这个神话人物?在跨国电影资本的运作中以中国为空间所加工的张艺谋电影,真的是一个单纯到不停地宣谕"无论是哪国观众都会喜欢"的天才艺术家的个人艺术追求呢?还是全球性的电影工业所加工的有关第三世界廉价的文化消费品呢?在张艺谋、陈凯歌及其后来者们所制造的那些"艺术电影"中,我们得不到最清晰的回答。

这种类型化的"艺术电影"创造了两个巨大的神话。一是"艺术电影"合法性的标准乃是西方电影节的奖杯;来自第一世界电影节的评委们变成了第三世界"艺术电影"无私的知音和守护神,变成了捍卫艺术纯洁和美的天使。二是跨国资本的运作乃是中国"艺术电影"获得拯救与出路的唯一方式,是其生存的唯一可能。这种"类型化"的艺术电影已成为一种压抑性的文化等级制的"经典",以流水线式的方式成批地生产并成批地获奖,并被判定为"好"电影。其实上述两个神话的主人公们远非纯洁的天使,而是在全球性"后殖民"语境之中以自身的话语权力及意识形态对第三世界电影进行全面"再编码"的人。他们正是为了西方主体和"中心"的永恒普遍性价值,才创造这种有关"中国"的特殊性。"中国"通

[1] "张艺谋现象专号",《文艺争鸣》增刊,1993年,第59页。

过空间特异性与时间滞后性的双重交叉，被定位化成了供西方消费的"寓言"。这当然彻底地结束了中国电影的单向性和一元性发展。中国电影在打开它的海外空间之时，却又发现它仿佛被囚入了这一空间的一个边缘位置之中。它变成了与它的本土语言/生存的无关之物，它在成为这个"民族"寓言的同时，却又失掉了与这个民族的当下状态的联系，变成了一种飘浮游荡的华美而又枯萎的花朵。

三

构成中国电影"二元性"另外一极的是一种"状态"性电影的生成。这种电影乃是面对国内市场和本土观众的选择，它承受着电影体制转轨所带来的巨大压力，也承受着外向性部门的压力。它是传统单向性和一元性电影体制所面对着消费化与市场化的"后新时期"的新取向。它目前主要以中国人的关注热点及大众文化的资源来建构自身的话语。它力图迎合中国内地正在兴起的民间社会文化及价值取向，是与传媒的发展及中国内地文化市场的发育相适应的。它不是以"寓言"的方式表述中国的总体形象，而是立足于当下我们自身的语言/生存境遇，它以对当下"状态"的把握和控制从而吸引本土观众。它赋予我们所关注、所倾心的问题以想象性的解决，它调动我们的无意识与欲望。王朔电影在1980年代后期的惊人成功可以说是这种对"状态"表述的最初成就，而从《渴望》到《北京人在纽约》的整个电视肥皂剧都是对当下"中国"的"状态"的表述。它是以实用的1990年代价值观为前提，以把握本土观众、掌握国内市场为特征的。因此，这种"状态"的表述追求极为强烈的当下性，它是紧随时代的话语转换以及流行文化潮流的变化而发展的。

所谓"状态"电影，指的是如夏钢的《大撒把》《无人喝彩》，张建亚的《三毛从军记》《王先生之欲火焚身》，胡雪杨的《留守女士》式的电

影。它还包括一些被指认为中国"新影像运动"的电影。这些电影似乎已呈现了两种走向。

一是以张建亚的两部电影为代表的"反寓言"式的电影，它是以当下普通人的趣味和实用价值观，以狂想式的卡通风格"戏拟"了种种"寓言"化的表意乃至"现代性"的伟大叙事，在错杂的狂欢嬉笑中将那一切化为乌有。这种电影充分利用了文类混杂、戏拟、真人与漫画混合等方法打破电影的幻觉特征，并对电影史的许多经典片段进行了肆意的嘲弄。这些方式的出现乃是力图挣脱"寓言化"电影表意的限度，追索新的表意可能性。它既是对五四以来的经典性"寓言"的反讽，也是对面向国际市场的"后新时期"寓言性表意的反讽。

二是以夏钢、胡雪杨及若干其他导演的文本所显现的对当下"状态"的直接投射。这是"状态"性电影的主要潮流，值得进行较为细致的探讨。这种"状态"电影的出现乃是"后新时期"电影的国内生产部门严重的"表征危机"的结果。这种"表征危机"指的是电影无力把握实在的危机，又指的是无数大众传媒的表述与指称所构造的"超级真实"，使旧的"真实"及"表现"都失掉了意义。这种电影的"表征危机"首先来自电影自身。"第五代"的探索已变为面向西方的电影生产，而经典的中国电影表意方式也已无力适应当下的消费化及市场化进程中的中国。电影的表现力长期受到尖锐的批评和指责。其次，这种"表征危机"也体现于电影之外的视听媒介的崛起以及新的空间意识的形成。MTV、广告、肥皂剧、卡拉OK、CD、卫星电视等构筑了一个比电影更富奇观魅力的世界。一种新的空间感、一种无时间性的欣悦与沉醉、一种游戏机式的瞬间美学击碎了旧的表达界限。这样，对于国内市场的中国电影而言，其生存面临着表征危机强烈的挑战。"状态"电影正是对表征危机的表述。这种表述正像詹明信所言："我们要注意，时间的连续性破碎断落，目前的经验便变得有力无比，惊人的活泼，而且绝对'物质'。我们的世界以无比紧张的心情，面对此一精神分裂的现象，怀着一种既神秘难解又高压难受的心

情。"[1]这种"经验"和"感情"对于"冷战"后的第三世界语境而言,具有强烈的冲击力。中国的"状态"及"个人"的"状态"均呈现出扑朔迷离的特征。表征危机正是文化再定位的危机,是重新认识自身的危机。"状态"电影正是这一处境的多重复合的投射。

第一,"状态"电影意味着一个巨大的视点的改变。电影的摄影机及背后的文化机器昔日的简单表达已无法存在下去。"状态"电影所拍摄正是与其拍摄者自身"状态"相契合的气质,影片与拍摄者的生存状态几乎是同一的,而拍摄本身就是体验、参与、共生的过程。

第二,它是照相式写实风格与抽象式表现风格的混合。在这种"状态"电影中,时间性并不十分清晰,而现时经验却是异常逼真的,但这种逼真性又被无数光斑式的亮点所遮蔽。这里没有我们习惯的"真实",而有无限的片断性和不完整性。如一部不久之前制作的电影以复杂的巴洛克式繁复结构以及极为逼真的日常生活再现,使得体验性的情绪过程与真实物像的迷恋相混杂,勾勒出了1990年代中国青年生活的"状态"。

第三,它是瞬间性与长时段的拼贴与混合。以这种混合构造成一种强烈的当下性,使得片断的即兴化连缀也成了某种特殊可能性的展现。

第四,它是内在/外在、体验/观察的拼贴与混合。这种混合提供了对"状态"最为直接的投射,是多重镜像的诸相似性的无穷反射。这里没有一种独特的、伟大的整体新风格,而是对各种表意方式的无限度挪用。而这种混合又往往具有自我反思性的"元叙事"特征。

第五,它是通俗性/先锋性的拼贴与混合。这些电影具有相当的娱乐性和世俗经验的呈现,又有某些先锋电影的特点,显示出"填平雅俗鸿沟"的倾向。

从上述的五个方面看,所谓"状态"电影乃是像法国哲学家鲍德里

[1] Hal Foster (EDT), *The Anti-Aesthtic: Essays on Post Modern Culture Port Townsend*, San Francisco: Bay Press, 1983, p.120.

亚所指出的："将状态回归于状态自身，戏耍于身体之状态而非欲望之深度。"[1]它构成了中国电影的内在形态，而正像我们上面所讨论的，这种"状态"电影的出现标志着破除"寓言"电影所造成的"中国"固有形象，从而尝试探究某种新的表达。

四

综上所述，后新时期中国电影所面对的是一个"二元性"的景观。"寓言"/"状态"间的分裂，正是不同空间面向及文化选择的结果。它标志着中国电影文化的分裂，一种不同文化部门间的分裂。这种分裂的令人不安之处在于，这两个不同的电影部门之间已经越来越缺少联系。在所谓"艺术电影"越来越国际化、外向化的同时，具有某种商业性的"状态"电影则趋向于国内化、内向化。这往往造成一种极为简单化的判断，认定凡是可供外向化的就是"高雅"的，而内向化的则是"通俗"的，二者具有一种等级的差别。而强大的国际资本和国际电影节的认可，则正在加剧这种外向国际化选择的力量，它们正在强化着中国电影的二元性发展。这种二元性发展正是在中国电影工业面临着巨大转型的时刻发生的，体制的转轨迫切需要资金，而院线的萎缩、观众的减少正使得国内市场的吸引力越来越小，"二元性"发展形成了一把双刃剑。

首先，它为电影业填补了在旧的计划性电影制作体制退出后所产生的空白，支撑了中国电影的运作。其次，它却进一步使得优秀的人才被吸收到它的体系之内，悄然地改变了整个电影的格局，反过来加剧了国内电影市场的困境。这种相当脆弱、极不成熟的"状态"电影，必然很难与港台电影及外国电影相竞争，这就会使原本就在缩小的国内市场进一步萎缩。

[1] Jean Baudrillard, *Seduction*（*Culturetexts*）; London: Palgrave Macmilian, 1991, p.16.

二元性发展的最大困境是,"寓言"电影的国际性成功并没有给国内的电影业注入勃勃的生机,它的成功并不能波及"状态"电影的发展,它们正在平行的轨道上各自运行。

目前,这种二元性已经成为一种无法改变的基本格局。这种格局最好地呈现在第十三届金鸡奖评奖结果中。最佳故事片是张艺谋的《秋菊打官司》,而最佳导演则是《大撒把》的导演夏钢;最佳女主角的提名是巩俐和在《大撒把》中饰女主角的徐帆,最终得奖的是巩俐。国际化的、外向性的"寓言"电影与国内化的、内向性的"状态"电影的二元性在此已表露无遗。其实这里的竞争并不平等,张艺谋和巩俐的背后,有一个跨国的电影机器在悄然地运作;而夏刚和徐帆的背后则只有一个处于危机中的国内市场。这个评选结果的出现也就显得颇为自然。

二元性使我们面临着分裂的挑战,也使得后新时期电影的未来扑朔迷离。只要我们所面对全球性的"后殖民"与"后现代"语境仍然存在,只要中国本身的市场化进程仍在继续,这种二元性就会始终纠缠着我们。但我们似乎不必悲观,我寄望于"状态"电影的发展。这往往一方面构成对西方话语和文化权力的批判,另一方面却又在霍米·巴巴"拟态"(mimicry)的意义上大胆地对西方及港台的流行文化进行"挪用",造成一种半新不新而又无法归依的景观。[1] 这种新景观不试图寻找纯粹的"中国"电影,而是在一种交织杂糅(hybridity)中寻觅新的可能。这种"新影像"既可以重新获得本土观众,又可以脱离"现代性"的"后寓言"电影的新路,从而获得一种全新的未来。

[1] 有关"模仿"构成的反抗性论述,可参阅Homi Bhabha, Of Mimicry and Man: The Ambivalence of Colonial Discourse; October: The First Decade, 1976—1986; Cambridge: MIT Press, 1987, pp.317—325.

1990年代大陆电影的空间想象

一

1990年代以来,似乎完全出乎人们意料之外,中国经济在以极高的"速度"发展,这种发展所带来的巨大冲力也改变了既有的文化地图。中国电影发生的改变也出人意料。全球化与市场化也在把电影化为发展速度的一部分。我们的电影一方面已变为跨国文化生产与流通的一部分,另一方面则已成为本土文化走向市场化的一个环节。电影及其空间想象正在产生巨大的断裂与转变。这种断裂与转变喻示着"当下"本身的极度"混杂"性。我们可以发现,大陆电影如同是一幅仓促勾勒的地图,投射着"当下"本身的镜像。历史与人的命运也在这幅奇诡的空间地图中呈露自身。

我想先探讨两个1996年春天在大陆院线中上映的电影。这两部电影似乎最好地喻示了全球化与市场化时代空间的同质性/异质性的交织杂糅。它们都投射了冷战后全球格局下的中国的自我想象。这两部电影在大陆影坛都受到了好评,但它们恰好形成了异常尖锐的对照。这两部电影一部是李欣的《谈情说爱》,另一部是宁瀛的《民警故事》。它们共同编织着关于当下的空间想象。

李欣的《谈情说爱》乃是一部最好地喻示了全球化构成同质性的电影。这部风格非常像贾木许或塔伦蒂诺的电影,主体部分由三段故事拼贴而成,这三段有关爱情的故事发生在一些全球性的空间之中:豪华的郊区

公寓、洲际旅馆、光洁明丽的房车，浪漫璀璨的都市夜晚。这里的人物名字也极为含混，诸如小津、尤格里里、阿荣、文山等。而这些故事可以发生在世界上的任何一个超级都市之中，这里既好像是上海，也可能是洛杉矶、香港、东京或巴黎，这些超级城市里的景观与人生都如此相似，而这些活动在这个景观之中的人物都属于由跨国资本与信息运作而跃出了区域界限，游走于全球空间之中的"白领"。他们的故事几乎完全相同，他们有相似的服饰、生活方式、趣味、认同及价值观。他们之间的一些感情的纠葛构成了这部电影，三个有关"谈情说爱"的杯水风波在全球化背景之下显得完全跨出了任何地域的界限。而扮演这个电影主角的也是一个国际性的演员，在李安的《喜宴》《饮食男女》及关锦鹏的《红玫瑰白玫瑰》中出场的赵文瑄，他也为这个电影添加了跨国色彩。这个由一位20多岁的上海导演拍摄的电影完全脱离了历史与地域的限度，正如它的编剧张献所言：这部电影的欲望是"跨越华语或称为母语文化的局限，而成为一种国际的、世界背景的共同文化主人"[1]。这种人物已经粉墨登场了。在这部电影结尾处，有一个异常有力的片断，它似乎是一个跨出具体文化限制的幻想的最佳隐喻。

一个老实的职员泥蛙在追求一个美丽的少女小津。他们约定了约会的时间，但小津迟到了，泥蛙有点不悦，但小津却解释说："路上遇到了游行队伍，一头大象……我被踩了一脚。"这个过于离奇的借口使得泥蛙忍不住哈哈大笑，他觉得这太过于虚假了。一头大象正由镜头之中向我们走来，大象融进了周围的车流人流，人们目瞪口呆地望着它穿越我们的城市。在这里，奇迹般出现的大象似乎正是"全球化"本身，它所带来的是生活轨道的欲望降临了处于第三世界的语境之中的中国。这只充满浪漫气息的大象脱离了任何具体的界限，成了一个全球性"同质性"的文化象征。这只大象似乎正是那个三好将夫所点明的"无界限的世界"想象的最终生成。

[1] 《电影新作》，1996年第2期，第39页。

在这个全球化电影之中，跨国资本的存在早已不再是一个遥远的幻象，而是我们日常生活本身。正像三好将夫所指出的：要研究"在洛杉矶、纽约、东京、香港、柏林和伦敦"的那些"带有奇特面孔的人群，他们处于怎样的环境之中？是什么力量在驱动他们？与我们的日常生活又有何关系？是什么力量在他们背后活动着？"[1] 跨国资本与信息化的无限度运作，业已打破了任何隔离机制，一个同质性空间正在我们身边悄然形成。

与《谈情说爱》正好相反，与它同期上映的《民警故事》则是一个有关断裂性的电影。《民警故事》有异常逼真的、强烈的纪实风格，采用同期录音，利用非职业演员以增强现实感。这是一个有关北京市基层民警日常生活的电影。它与那个业已全球化、处于急剧变化的那种新的空间联系微弱，它的故事发生在城市腹地如蛛网般编织起来的胡同之中，这里的日常生活空间业已延绵了几个世纪了：低矮的平房、幽深的院落，由寺院改造的办公室构成了这里的生存环境。这些作为城市治安管理者的民警，其日常生活本身却与被他们管理的市民具有同一形态。他们的生活在极为琐碎的事件中流动着。影片中有一个民警追打疯狗的段落，这个段落全部用大全景，精细冷静地表现了这一群基层民警在德胜门附近的护城河上，追打疯狗的全过程。这个段落里丝毫没有《谈情说爱》式浪漫的幻想，而是以北京的老城墙为背景，表现了一个具体而微的社群日常生活的不可缩减和不可逃避。这里所展现的正是这个社会基层在按照自身的文化逻辑运动着。在这个电影中，北京似乎并不是一个急剧变化的国际性大都市，而不过是一个普通市民栖居的古老城市。这里几乎看不到任何高楼大厦，从第一个镜头两个民警骑车走进胡同时开始，电影就从未离开过这个特异空间。全球化的冲击并未进入这些城市腹地的胡同之中，它们似乎落在了极大的"速度"之后。只有一个镜头似乎暗示了这种"速度"的存在，这是

[1] Masao Miyoshi, *A Borderless World: From Colonialism to Transnationalism and the Decline of the Nation-State*; Critical Inquiry, Vol. 19, No. 4, Summer, 1993, p.727.

在一个民警的家中,镜头摇向一幅极为矫饰的婚纱照片,这个游走于胡同之中的民警与他的妻子以一种来自欧洲电影的姿态(这幅照片让我想起了《四个婚礼和一个葬礼》)向我们微笑。这幅照片的迷人之处在于它表现了一个近期在北京最为流行的外来事物,来自香港、台湾的独资或合资影楼所掀起的婚纱照的流行热潮。它使这部极为本土化的电影也与这个全球化的世界有了隐秘的联系。在这里,人们看到的是并未被"速度"所旋卷的空间,这正是构成了一个社群赖以存在的基础。它构成了一个异质性的空间,与那个在赶超冲动之中的同质性空间形成了有趣的对照。这似乎是一个极为明显的带有民族志特征的电影,它表现了在急剧变动中的中国的另一面。正是由于这样的平淡无奇的故事才会在全球化/本土化、同质性/异质性之间找到一种张力。

总而言之,《谈情说爱》和《民警故事》并置于1996年春天这一事实本身,就喻示了当下中国极度的"混杂"性。一方面是跨国信息与资本的无限度流动,另一方面却是一种与地域性紧密相连的日常生活;一面是戏剧化脱离具体性的全球性文化与美学,另一面却是具体化的社群认同依然在发挥作用;这个世界似乎既有冲向全球村的幻想力量,也有走向具体社群差异性的表述冲动。[1]人们很难说它们谁更真实地表达了这个世界与中国的状况,提供了更为可靠的空间想象,但它们共同构筑了一个中国——一个复杂的、在变化与平静的双重冲击之下,不断地经历"发展"所构成的经济奇迹及它所带来的不平衡与不适应的"中国"。

这似乎正是我们所栖居、并在其中幻想的"中国"。

这里既有那只向我们悠悠走来的大象,也有那只被追打的狗。

[1] 有关此问题可参阅:Ariun Appadurai, *Disjuncture and Difference in the Globl Culture Economy*; From *The Phantom Public Sphere*, Bruce Robbins(EDT), University of Minnesota Press, 1993, pp.269—295.

二

所谓"空间",乃是一个当代文化中的重要概念。在后现代的文化之中,空间业已成为描述和探究社会与文化形态最为关键的语词。按照福柯的说法:"目前的这个时代也许基本上将是属于空间的年代。我们置身于一个共时性的年代,我们身在一个并置的年代,一个远与近的年代,一个相聚与分散的年代。我相信,我们正处在这样一个时刻:我们对世界的经验,比较不像是一束透过时间而发展出来的长直线,而比较像是纠结连接各点与交叉线的空间网络。"[1] 詹明信更为直接地指出:"后现代主义现象最终的、最一般的特征就是,仿佛一切都彻底空间化了,把思维、存在的经验和文化产品都空间化了。"[2] 这种空间化的世界无疑改变了人们的生活方式和想象方式。

在1990年代的中国后新时期的文化语境之中[3],电影也发生了巨大的空间化转型,电影表意的形态也发生了复杂的多重转变。这里最为引人注目的发展有两个方面:一是跨国资本开始大量进入中国电影业;二是中国电影自身的市场在近年来发生了前所未有的剧烈变化。这两者都彻底改变了中国电影的资源配置和既有结构,中国电影已经置于一个新的空间之中。正是这种存在空间的转变导致了它的空间想象本身的深刻改变。

跨国资本正在以两种方式投入中国电影业之中。一是对于以海外市场为目标的,以中国内地民俗/政治为卖点的电影投资;这种投资自1990年代以来一直在延续和强化着。它着眼于将中国内地作为一个电影的加工基地,利用第三世界社会的制作成本与劳动力成本的相对低廉,以中国特殊的文化及政治作为想象的基础。从业已成为经典的张艺谋、陈凯歌,到整

[1] 《台湾社会研究季刊》,1995年6月,第15期,第17—18页。
[2] 深圳大学比较文学研究所编,《比较文学讲演录》,陕西师范大学出版社,1987年,第44页。
[3] 有关"后新时期"文化的详尽研究可参阅:谢冕、张颐武,《大转型——后新时期文化研究》,黑龙江教育出版社,1995年。

个第五代群体在1990年代之后制作的电影均属于这种类型。它业已成为一种标准的类型。但随着这一类型的成熟，它的运作一方面正在规范化，但另一方面也面临多重困难。

二是近年来新兴电影投资市场已显示了巨大的活力。跨国资本对中国内地电影市场发生了前所未有的兴趣。随着中国经济的高速成长，中国作为一个人口基数巨大、处于发展过程中的社会，其消费潜力的确引人注目。1995年随着大陆电影业一系列相当激进的改革措施的实施，大陆电影业的结构有了深刻的改变。这些改变已由广电部348号文件及一号文件加以体制化。大陆电影的市场化进程有了进一步深化和发展。于是，好莱坞主流电影以每年进口"十部大片"，与海外制片机构利润分成的方式在中国发行。这些"大片"均是在国际电影市场上获得了相当成功的应时之作，它们几乎被同步引进，无疑打开了一个新的视界。这一行动极为迅速地恢复了影院的活力，而院线的运作也在迅速成熟。自1970年代末以来，中国电影观众人数和票房收入一直呈下降趋势，到了1980年代末1990年代初，更是呈雪崩式的直线下降。影院亏损巨大，纷纷转业。年观影人次1979年的最高纪录是2.93亿，人均观看电影28次。[1] 而到了1991年，观影人次已降至1.44亿，1992年降至1.05亿，[2] 到了1994年，观影人次比之前更为堪忧。[3] 电影观众流失极为剧烈，在许多城市影院成了除民工及情侣之外无人问津的场所。而"十部大片"的引进，完全激活了电影市场。"但到了1995年，电影形势发生了喜剧性的复苏（至少也是好转的兆头），全国票房收入比1994年上升了15%，尤其北京、上海等大城市和四川等经济富裕的省份，上涨得出人意料。光上海永乐院线一年发行收入突破人民币2亿元，比1994年上升

[1] 此数字据倪震主编，《改革与中国电影》，中国电影出版社，1994年，第44页。

[2] 《改革与中国电影》，第50页。

[3] 此数字根据杨恩璞著，《银幕呼唤精品——1995年电影备忘录》，《北京电影学院学报》，1995年第2期，第4页。

40%。"[1] 这种状况无疑与国际资本通过利润分成形式的介入有关。这种介入导致了两方面的结果。一是院线利润上扬，观众对于电影院和电影的信心开始恢复。特别是"大片"吸引了白领观众和青少年观众，将他们带回了电影院。这刺激了整个电影市道的好转。二是它使其他投资者恢复了对电影业的信心，尤其是中国本土的民间投资者亦随着近年来的经济成长而迅速崛起，构成了一个引人注目的新因素。

这些情况的出现所昭示的乃是一个电影业新格局的成熟。这一新格局是全球化与市场化的结果。它揭示给我们的是：中国电影已有了一个稳定的、规模虽较小但尚可运作的海外市场。这一海外市场是以张艺谋、陈凯歌等人的电影为中心，带动其他相似的"艺术电影"定位的类型片而运作的。这一市场随着《摇啊摇，摇到外婆桥》及《风月》在国际电影节的挫败及海外票房收入的不景气而受到了一些损害。这里的原因比较复杂，应从多方面加以分析。但这一市场已相对稳定并无疑义。另一方面，原本一直被视为"盲点"，在1990年代以来急剧萎缩的本土电影市场被激活了，国内市场由于"十部大片"的带动呈现了前所未有的活跃局面。由于政府将进口"大片"的数量限定为十部，使得由十部大片激起"回归电影院"的热潮转向了对本土电影的兴趣，其需求量就远不止十部。于是，许多国产影片亦赶上了这一电影复兴的浪潮，《红樱桃》《阳光灿烂的日子》《红粉》等均在影院中获得了良好的票房收入。1995年上海永乐院线的票房收入的60%来自国产影片，而电影《红樱桃》在北京地质礼堂独家上映，10天的票房收入高达89万元人民币，创造了一个奇迹。[2] 这种前所未有的市场复苏，为中国电影在本土再生提供了新的空间。大批资金开始注入院线的完善与开拓之中，也注入了中国电影制作之中。国内市场的活跃极大地鼓舞了民间投资意愿，他们开始成为电影制作的支柱性投资者。而国家对于主

[1] 《北京电影学院学报》，1995年第2期，第4、6页。
[2] 《北京电影学院学报》，1995年第2期，第4页。

旋律影片的投入及1996年的"精品战略""九五五〇工程"[1]，规定电影院应保证以三分之二时间放映国产重点影片等。由管理部门直接介入电影市场运行和投资与流向控制，也是引人注目的新走向。这一策略似乎是利用1995年电影复苏的成果，并加以管理的尝试，其运行的模式尚有待进一步观察。

这些变化所呈现的是一个典型的"联系性依附发展"形态。所谓"联系性依附发展"指的是"国际资本主义组织的变化已经产生了一种新的国际分工，这些变化的推动力是跨国公司。当工业资本融入外围国家经济时，新的国际分工就在国内市场上注入了一种动力。因此，在某种程度上，外国公司的利益同所在国的繁荣相符合了。在这个意义上说，它们有助于发展"[2]。这种巨大的变化无疑也改变了大陆电影的空间想象。它目前已呈现出一种在后现代与后殖民空间之中重组想象的趋向。中国内地电影将我们置于一个新的空间之中。中国空间所昭示的是在不间断的全球性和市场化冲击之下，中国本身不断改变的形象。

三

这一空间想象乃是以两个方式运作的，这两种运作都深刻地表现了在冷战后的新世界格局之中文化/资本间深刻的互动关系。在这里，文化赋予资本以合法性，而资本因文化而获得流动、转移及回收，而当下本身正是在这种急剧互动之中获得自己的存在。文化与资本被压入了想象之中，构成了空间赖以存在的前提。在这里，任何历史的宏大叙事已淹没在一片无穷尽的空间展拓、变形、移动之中。空间乃是活的存在，它在我们的语言/

[1] 为第九个五年计划期间每年生产十部精品电影的战略措施。
[2] 高恬，《第三世界发展理论探讨》，社会科学文献出版社，1992年，第45页。

生存之中，而我们的语言/生存也依赖着一个空间的展开。

在这里，一个最为典型的"空间想象"业已成熟，这就是一个"文化资本化"的潮流。这一潮流乃是试图将中国文化变为国际资本生产空间的努力。在张艺谋、陈凯歌从1980年代后期至1990年代初的一系列已成为经典的影片中，这一"文化资本化"的策略，也就是将中国的特殊"民俗"在为一个"资本"运作的符码加以借用，国际资本在这些电影的运作中被用来发现一种特殊文化的途径。它们乃是幻想式文化特殊性的支点。在这里，文化的存在转化为资本，进入了国际市场之中。文化不再是一种具体的、活的存在，而是由它自身存在的语境之中抽离出来，变成了一个虚幻的"不及物"神话，飘浮于全球空间之中，不断地游走、飘动和离散。中国文化已不再可以从这些与当代中国人具体生活状态全无联系的电影之中被具体地感知，它已变为资本的无间断流动。无论是张艺谋的《菊豆》《大红灯笼高高挂》《秋菊打官司》，抑或是陈凯歌的《霸王别姬》《风月》，无不是试图将文化与其自身的语境加以剥离，而变为一种资本。奇异的民俗、严厉的性与政治的禁忌、被压抑的欲望与人性的挣扎变成了"中国的全部"。

这当然是一个虚幻的空间，它是为西方的"凝视"而提供的文化产品。它提供了一种超级的"深度"，一种在西方电影中早已消失了的深度。这种幻觉乃是为了提供一种双重的想象：一是西方的启蒙话语及人性论具有优于任何其他文化的价值和意义，它是一种人类的永恒普遍性由此建构起来了，而中国文化则是无法达到这种普遍性的次等文化；二是提供了一个巨大的奇观，以将中国化为一个神秘的、绝对的"他者"。这种策略就完成了其将文化转化为"资本"的过程。这种影片好像学者们所描述的那种文化产品："将当代空间性、历史性和社会性的零落片断缀补在一起，建造了一个新的且再次拥有魔法的时空之'沙匣'文化，充满了在风格上经常是讨好的，而且总是十分畅销的拼组产品。"[1] 值得注意的是，它们在目

[1] 《台湾社会研究季刊》，1995年6月，第15期，第20页。

前的文化语境中也有了一些转变。随着西方与中国的交流及经贸活动的强化，西方对中国的了解增多，而中国又有其特殊的意识形态及社会体制，这些寓言式的电影已由"民俗"的压抑性表述转向了政治压抑性的表述。从《菊豆》到《活着》，张艺谋显然越来越强化他的文本意识形态性。而陈凯歌的《霸王别姬》也强烈地以意识形态作为基本诉求。但近期以来，张艺谋《摇啊摇，摇到外婆桥》及陈凯歌《风月》的多重失败，显示了这一类型正面临巨大的挑战。中国业已成为西方人逐渐熟悉的空间，它业已变成了一个现实利益冲突及政治/经济问题的焦点，它的那种浪漫的"神秘感"正在急剧消退。文化在具体的政治急剧问题之下已退居后景。这使得这类"文化资本化"的电影遇到困难。另一方面，这些电影的表意策略日趋僵化，日益失掉了对西方市场的吸引力。目前张艺谋等人都试图回到对中国当下的表述之中，这一过程刚刚开始，尚有待观察。

　　就总体而言，"文化资本化"的过程将文化化作了资本，它提供的幻觉空间构成了一个巨大的屏蔽，居于中国的"状态"与西方的认知欲望之间。它喻示了一种被彻底空间化了的文化已从自己的历史与现实之中脱离出来，变成了一个以西方资本为基础的自我幽闭空间。这个空间制造了一个与具体的"他者"境遇全无关系的想象，"他者"把它凸现于全球文化生产的空间之中。这个想象的"他者"在不断自我衍生和自我扩张，不断地弥散，以至于在那些观影者眼中化为了真实本身。它也屏蔽了那个具体的空间中人们的爱恨歌哭，它把这些爱恨歌哭变成了一个"异国风情"，变成了游荡的幽灵。这些幽灵出没于银幕之上，形成了一幅幅极具魅惑力的风景。在这里，想象的"他者"淹没了具体的"他者"。具体的"他者"乃是影院里那一片光亮的银幕后面不可见的东西。但梦幻总有幻灭之时，而具体的"他者"总是要以自身的能量僭越被凝固在银幕上的刻板形象，无论是在纽约和洛杉矶街头擦肩而过的那些操着极不熟练英语的新移民，还是中国的日用产品，或是有关中国连续不断的经济/政治选择的争论，中国已无法再被置于"想象"之中。那些活动在张艺谋、陈凯歌电影里的幽灵在

此多少有些像在虚假道具之中的牵线木偶了。文化在这里已出现了资本的衰竭。这个想象的"他者"已在没落。在那只大象和那只狗走向银幕的今天，文化资本化的运作依然会存在下去，但那个幻象已经破灭了。

与这种"文化资本化"的运作正好相反，中国内地电影也正在进行着一个反向的运作，也就是资本在自身的流通之中要求着"文化性"的表现。资本如何转化为一种文化乃是中国电影的一个极为有趣的现象。在这个经济近年高速成长之中，资本迫切地需要自己的文化表述，资本在中国内地社会中的不同流向与利益转化为一种特殊的文化选择，这种文化选择的方向乃是对于资本不断运作的直接表述。文化变为资本自我展现的策略。这种电影相当直接地表述了在中国内地存在的几种不同的资本运作。这种将资本直接表述为一种文化的过程体现了近年来中国社会极为深刻的变化。在这里，"资本"本身被作为文化存在了。这种"资本文化化"呈现出两种形式：

一是跨国公司及跨国资本"无国界"的自我想象。这种想象力图制造一种与国际接轨的、以高效率和优异的管理创造的高度文化。这体现在一批以跨国公司为表现主体的影视文本之中。如《奥菲斯小姐》《洋行里的中国小姐》《中方雇员》等，这些文本都由跨国公司在中国的存在而引发的文化冲突入手，最后却达到了一种和谐与平衡。在这里，资本以生硬而尴尬的方式介入中国，在其运作的过程中却适应了本土的语境，资本逐渐在自己文化中生下了根。在这些文本中，结构模式几乎是一致的。这里的中方雇员或中国人面对具体而微地出现在新的空间结构中的外企时，一般有三种立场：一是对抗性的立场，完全将外企视为一种天然的邪恶，而加以否定；二是一种完全顺应的立场，丧失了民族认同，无条件地为外国老板服务；三是一种对话的立场，既在一定限度内维护民族利益，又能照顾跨国公司的利益。在这些文本中，资本的流通打开的是一个由误解向相互联系紧密的、相互趋同的世界发展的浪漫过程。这些文本中的外国老板一般都既对中国充满美好感情，但又有诸多偏见和误解，而他手下的工作人

员则按照上述的三种态度选择道路。这里的中国雇员往往是女性，他们或是见利忘义，完全顺应老板的要求；或是僵硬拒绝；或是既帮助老板获得利益，又能保持民族尊严。在这些影视作品中，前两类往往都受到了命运的惩罚，而最后一类则获得了成功。这样，跨国公司将自身浪漫化了，它既可以获取发展中国家的高额利益，又能将自身表述为促进发展的天使。在这里，值得注意的是对外国老板的表述。他们往往还坚定地厌恶那些丧失民族尊严的工作人员，反而对于既帮助他理解中国、进入中国社会，又保持民族尊严的人发生好感。这些文本异常直接地将跨国公司的资本运作书写为一种先进的、高效率的、极具人性的文化。这些文本中光洁灿烂的城市形象、高科技的联想，远比普通中国人为高的生活方式等，既制造了一种奇观，又创造了一种新的文化想象。它提供的是一种双向化的想象。跨国公司在此一方面代表着国际水平和发展的愿望，另一方面也是本土文化中有活力的因素。它是既在中国文化之外，却又融入其内。它们强烈地倾向于提供一种国际的、地域色彩不明的空间，但又倾向于迷恋本土的文化。如《奥菲斯小姐》中，公司相当国际化的办公室内又有来自中国传统的饰物。这些都倾向于使跨国公司最终构成一种文化的想象。

而另一种"资本文化化"的运作乃是大陆市民社会本身的成长所带来的民间资本的空间想象。这种想象也随着大陆私营及各种经济形态的活跃而出现。这种想象试图将这种资本化视为一种特殊的文化特性。这种资本在大陆的体制内一直是被压抑和被排斥的，它随着中国的改革开放而崛起，而在1990年代之后，它的合法性不仅不再成为问题，而且反而成为大陆社会经济发展的原动力之一。它与跨国资本的运作构成了引人注目的两极。在这里，较早的例子是大陆最著名的喜剧明星陈强、陈佩斯父子主演的"二子"系列。在这些喜剧影片中，"二子"是一个寅次郎式的人物，他是一个北京的城市下层市民，却在中国的经济改革之中不断地寻找着一个私营的空间，这部系列电影就是"二子"不断地开设各类私营产业的故事。他开旅馆（《二子开店》），开歌厅（《二子开歌厅》），开设旅游服

务项目(《父子老爷车》),开办大型科技民营企业。这一切都以一种极度夸张的喜剧形式加以表现。二子总是不断地追求美丽的女人,也总是在即将成功时失败,但这些极为滑稽的喜剧显示着一个来自体制外的经济力量在欢天喜地之中崛起。二子由一个北京胡同之中无职业的市民成长为企业家的历程正是昭示了深刻的空间转变。有关二子的这批喜剧所提示的,是这种边缘的力量,用笑声悄然地挤入中心。资本开始变为一种合法文化。而一批长春电影制片厂在1990年代初制作的商业电影也表现了这一状况,这些电影以豪华场面、打斗、美女为号召,以经济活动为线索,也显示了民间资本崛起的结构性影响。

而这种转变最终完成的表征乃是姜文的《阳光灿烂的日子》,这是一部回忆"文革"时代日常生活的电影。但它却完全脱离了我们习惯的有关迫害、恐怖的固定模式,而是表现了在那你死我活的二元对立时代的斗争边缘,一群少年所构成的亚文化。这与政治意识形态的"大叙事"并无关联,而是讲述个人的欲望、焦虑,青春期冲动、无缘无故的暴力等,构成了一幅极为诡异又充满趣味的图画。在这个故事的结尾处,电影将我们置于1990年代的北京最著名的街道长安街上。一辆豪华的林肯车,载着西服革履正在嬉笑的几位主人公,以仪式般的雄壮向前驶去。这些昔日的时代边缘的惨绿少年,已成为历史的主角。他们都已成了1990年代的发迹者,社会与文化的"大腕",无论是导演姜文,还是原作者王朔均是1990年代体制外文化的最佳代表。他们的巨大成功在《阳光灿烂的日子》一片中得到了最好的阐述。这是一部由边缘向中心运作的历史,昔日与政治和意识形态无关的少年幻想已经成了一个后现代时代里巨大的合法性记忆。这部电影是一个凯旋的仪式,是一个社会结构变动的象征。那部豪华的林肯车正是一个新的社会力量的崛起。而这部电影却也以人们意想不到的方式表达了民间资本的文化想象。民间资本已不再如陈佩斯喜剧中在被嘲弄之中成长了,它已建立了自己的历史阐释合法性。

这两种"资本文化化"的过程都是针对大陆本地观众的,它们将在中

国运作的各类经济力量化为了一种文化,以使那些银幕面前的观众获得对这些力量的一种文化想象。它与"文化资本化"正好由反向运作。它说明了中国市场本身已成为一个资本的空间,一个多重决定的话语的空间。观众在这个空间之中观看想象中的自己。它们也建立了一道屏蔽,它以对资本的美好单纯的愿望,掩去了中国极度复杂的文化及社会情势。它提供了一种幻想的力量,一种来自现实却脱离了现实的幻想。这类幻想极具魅力地书写了资本的运作。它也把中国的"状态"与本地的观众之间隔开。我们在电影院里能够看到比"现实"更"现实"的"现实"。但这是资本"看不见的手"在不断运作的结果。它们不是为西方观众提供想象的"他者",而是为本土观众提供可供想象的"主体"。这个想象的"主体"淹没了具体的"主体"。于是,中国本身又再度隐去,隐在无数资本所创造的文化想象背后。资本在创制有关"发展"的神话时,观众"凝视"的目光之下的当下却是一个幻觉的空间。它飘在我们的生活的上空。

　　文化的资本化/资本的文化化乃是两个不同的表意策略,它们一是针对海外电影市场,一是针对中国电影市场,二者都以一种幻觉的空间屏蔽了当下中国的"状态"。它们所构成的迷人风景并不是中国本身,而是一个诡异奇幻的想象世界。这里有想象的"他者",也有想象的"主体",它们共同构成了空间想象的世界,投射了冷战后全球化时代资本/文化之间交织互动的图景。我们可以发现,在这里,文化或认同不仅是一个情感过程,而且是一个经济和话语力量对立、妥协、共生的过程。这些电影所投射的空间想象,使我们无法了解我们自己真切的命运究竟何在?在资本/文化的网络之中,什么是我们自己的"主体",什么是我们的内在欲望和期待,只能是一个无尽的谜。我们借助文化的"凝视"或资本的"凝视"反观自身时,面对的却是屏蔽。这是不是我们的宿命呢?

四

《阳光灿烂的日子》里有一个有趣的片断，一个少年偷偷走进了一位美丽少女的房间，房里没有人，他用一只高倍望远镜"凝视"着这个美丽少女的照片。这里一切都变了形，少年昏眩起来，不停地转着圈，那张照片也成了一个神秘模糊的影子，一个高速转动的光斑。

我们所看到的这些在资本/文化互动中运作的电影也正像这个高倍望远镜中的少女。它是真实的，但又是虚幻的。但我们依然期望：我们会有机会看到真实的自己。我们会放下那只高倍望远镜。

发展的想象和类型电影

一

1998年4月9日，作为好莱坞大片的《泰坦尼克号》在中国影院开始了首轮公演。这是好莱坞在中国市场的一次巨大成功。在几乎无限度的广告和媒体宣传之中，这部电影的票房走势强劲，在上海永乐院线的第一周票房就已高达200万人民币。中国观众在幽暗的电影院中又一次体验了全球文化生产的中心好莱坞的无限魅力。中国媒体通过对这部超级商业电影无往而不胜的全球成功的渲染再次凸现了一种"普遍性"西方价值的冲击力。我们可以在众多报纸上看到这样充满诱惑力的陈述："影片令人潸然泪下的爱情挽歌和乘客们乐观向上以及在生死面前表现出的勇气和牺牲精神，同样会引起中国不同层次、不同年龄观众的共鸣。"[1] 这些陈述和几乎无处不在的两位男女主角和那艘巨轮的广告画都构成了一种"无国界"的文化想象。在这里，跨国企业的成功运作超越了国家和民族的界限，全球资本的运作业已在此创造了一个同质的世界。人们的欢乐和痛苦仿佛变成了完全共同之物。一种超越历史、超越文化认同的普遍性正在悄然生成。聚集在电影院门口的那些人群，似乎和人们在纽约、东京、香港所见到的并无任何不同。跨国企业最终在这个感伤和浪漫的灾难故事中取得了最巨大的成

[1]《北京广播电视报》，1998年4月7日，第24页。

功。我们在这些电影院门口看到的正是三好将夫所说的那种"人群",这些人群受到跨国资本所创造的文化想象所宰制,并使其获得巨大的经济利益。我们似乎可以和他一道发问:"他们所处的是怎样的环境?是什么力量在驱使他们?这与我们的日常生活又有什么联系?是什么力量在他们背后活动着?"[1]

《泰坦尼克号》的巨大成功无疑显示了以好莱坞为代表的"无国界"的全球文化想象的胜利。它也显示了自1995年中国向好莱坞电影开放市场以来,好莱坞电影在中国电影市场的主导作用。《泰坦尼克号》乃是一个表征,它喻示了跨国资本所创造的全球化普遍性的文化想象业已成为当下中国文化想象的关键部分。

《泰坦尼克号》的巨大成功也意味着1980年代以来,中国类型电影发展的复杂情势的新发展。中国电影市场的变化到此时已完全清晰了。本文试图切入的是1995年好莱坞电影全面进入中国市场之前,在中国内部所生成的特异的本土类型电影的发展。在1990至1994年间,这种特殊的类型电影曾是中国有关"发展"想象不可或缺的一部分,它也曾经是维系中国电影存在的一种相当重要的因素。这是一段业已逝去的历史,一段被淹没于昔日尘埃之中的往事,但它们并不是不重要的。它恰恰是在真正的跨国资本与全球化全面展开之前,来自中国本土的对于他者的想象。可以说,这是在真正的"泰坦尼克号"到来之前的一次预演。

二

所谓"类型",乃是"观众及电影制作者通过熟悉的叙事惯例可以识别

[1] Masao Miyoshi, "A Borderless World? From Colonialism to Transnationalism and the Decline of the Nation State", *Critical Inquiry*, 19 (1993) : pp726-751.

的各种电影形态"[1]。中国学者邵牧君明确指出:"商业电影和类型电影实质上是同义词。"[2] 类型电影支撑了电影业的商业运作,也维持了电影的再生产。在1950年代至1960年代的中国,电影业由社会主义国家全面支持和管理,它乃是"团结人民、教育人民、打击敌人"的工具,因此其间虽有若干类型化的发展(如《五朵金花》《今天我休息》等都凸现了某种类型化的特点),但并无明确的类型划分。虽然曾有论者认为谢晋电影的"道德神话同好莱坞有某种亲缘关系","由于谢晋的出众才华,好莱坞之梦才在中国获得完满的再现。"[3] 但无论1950年代至1960年代或1980年代的谢晋电影,显然仅仅是借用某种情节剧的策略表达一种社会主义的价值。而当谢晋真正以好莱坞方式制作《最后的贵族》,他显然束手无策地招致了票房与评价的双重失败。因此,在中国以"娱乐片"名义在1980年代后期引起人们关注的类型电影,不仅仅是对好莱坞式的表意策略的挪用,而且是全面地力图吸纳其各种特点。而据人们观察,1980年代,"大陆的娱乐片从任何角度考察都非常稚嫩"[4],因此曾受到过多方批评。有论者指出:"一时之间,主创人员几乎涉猎了娱乐片的所有题材:凶杀、警匪、情爱、武打、劫机、行窃,诸如此类。但观众依然不爱看。"[5] 这些论点都是对1980年代类型电影的一般评价。而在1980年代后期,电影主管部门亦提出了"娱乐片主体论",试图推进类型电影的制作以促进电影机制的市场化转型。随着1990年代的到来,中国的全球化与市场化的速度并未由于特殊历史事件而减缓,但电影市场的国际化依然处于较低水平。于是,类型电影在国内院

[1] David Bordwell, Kristin Thompson, *Film Art: An Introduction* 3rd ed. Mcgraw-Hill Publishing Company, p.410, 1990.

[2] 《中国电影创新谈》,《中国电影理论文选》,文化艺术出版社,1990年,第286页。

[3] 《谢晋电影模式的缺陷》,《文汇报》,1986年7月18日。

[4] 胡克,《中国大陆社会观念与电影理论发展》,《中国电影 电影中国》,辅仁大学大众传播学系、视觉艺术传播学会,1993年,第180页。

[5] 《中国电影理论文选》,文化艺术出版社,1993年,第135页。

线中的生存得到了一个相对稳定的市场。类型电影的制作也形成了一个相对集中的阶段。它所表达的欲望与要求无疑呈现了那一时期有关"发展想象"的若干关键问题。

在这里类型电影的发展有三种不同的趋向，它回应着1990年代初叶对于中国新发展想象的三个不同方向，也试图了解在不同方向上中国社会内部的多重文化要求。

首先，这一阶段出现了大量充满了跨国文化经验的类型电影，这类电影多为警匪片。它们接触了全球化造成的种种问题，直接从国际的文化经验中汲取题材并力图将之化为表现的对象。这些电影往往从三种带有国际色彩的题材入手。一是有关毒品、色情产品的犯罪，如颇为知名的《冰上情火》（珠江电影制片公司，1990）、《出生入死》（北京电影制片厂，1990）、《绝密行动》（西安电影制片厂，1991）、《血战天狮号》（北京电影学院青年电影制片厂，1992）等。有关国际贩毒集团的活动的表现一直是1990年代中国电影的重要领域。二是表现走私活动和国际金融犯罪，如《金元大劫案》（上海电影制片厂1990）、《紧急追捕》（福建电影制片厂1990）、《有人偏偏爱上我》（北京电影制片厂1990）。三是表现高科技犯罪，如《劫杀雅典娜》（珠江电影制片公司，1992）、《情谍》（珠江电影制片公司，1991）、《中国勇士》（长春电影制片厂，1990）等。

在这些影片中，一种"无国界"想象被全球性的犯罪与反犯罪过程所连接。这有三个方面的表征：

首先，这些犯罪活动都在一个国际背景上展开，它们都展示了多国空间的交叉，如表现毒品犯罪的《黑色走廊》将场景放在金三角。而有关高科技影片中的场景往往是在西方国家或一个时空不明的国际性空间之中，如表现核犯罪的《中国勇士》就是讲述某国发生核危机，一个中国小分队前往救援，其中展示了各种异国风情。场景的国际化提供了一种奇观、一种普遍性的景象。在这里，诸如洲际饭店、酒吧、迪斯科舞厅、国际机场、度假海滩、美艳的女郎等都成了国际化的代码，它们不断出现在影片

之中，并不仅仅是故事展开的背景，而且是影片中独立的因素，影片往往游离于叙事之外去展现这些场景，摄影机往往爱抚式地掠过众多带有西方式色彩的"物品"，如旅馆房间的欧式家具或豪华办公室中的电子产品等。这些表现都是试图通过空间的展现为中国观众提供离开中国日常生活经验的新感受。它将一种"奇观"置于中国观众面前。

其次，这些影片将故事置于全球联系中，它们力图将中国的事态放在国际性问题中。如黑社会活动、毒品犯罪、核扩散危险、金融犯罪和各类走私活动等全球性问题，是这些影片的中心，它们往往凸现这些问题的严重性及国际特点，如有关毒品犯罪的电影无不表现国际贩毒集团的活动。而如国际刑警组织及各国警察的合作也是这些电影中广泛表现的。在这里，中国内地犯罪组织和警方与香港、澳门、台湾相应组织的联系更是被极端地强调，如《有人偏偏爱上我》中，两个酒吧歌手无意中了解了香港贩毒集团的活动，被贩毒集团追杀，两人逃上一艘船，经历了一系列惊险的故事。

再次，在这些影片中，经济的全球竞争和跨国资本及跨国公司的活动也占据着重要的位置。跨国公司的活动在这里已经是日常生活的一部分。跨国公司的网络几乎是无所不在的，如《劫杀雅典娜》中，跨国公司的董事长袁水江发明了一种可以和世界核能组织联网的光盘，其中一块是雅典娜病毒光盘，另一块是卫星密码光盘，两块光盘合在一起可以毁灭世界各国的计算机网络，因此产生了一系列追杀；袁的儿子为保护这一技术而逃来中国。而像《私人保镖》（长春电影制片厂，1992）则表现一家模特公司的女老板向海外跨国公司贩卖人口。《女杀手》（西安电影制片厂，1990）表现了某跨国公司为阻止一个香港老板向内地投资而引发的一系列冲突。跨国公司在影片中的作用是暧昧不明的，它既可能是罪恶的来源，又可能是国际社会对发展的重要支持者。

在这些影片中，一种向想象空间的冲刺，一种对于全球同质性的渴望，成为超越民族国家认同的动力。在这里，抽象而暧昧的善恶冲突，虚

拟的、国际化消费式的日常生活，充满诱惑的"脱轨"冒险，混合为一个浪漫新空间的想象。这既是对西方的想象，也是对中国未来的想象。在1980年代以来中国的文化想象中，西方式的社会结构和日常生活正是中国"现代化"的目标，"西方"乃是一个整体性的目标。而直接将这种日常生活的形态与全球化和市场化的情境加以缝合，则在1990年代的文化中建构了一种新的文化想象，这种想象并不简单地将西方社会体制作为模仿对象，而是在中国的特写语境下，采取一种在不同领域中的不同对策和不同速度的处理方式，西方消费化的日常生活仍然是中国人文化想象的中心。而中国的消费倾向在1990年代的急剧发展，更加剧了社会变化的速度。在这里，普遍性并不是整体性的，而是集中在对消费的渴望之上。在这里，政治和意识形态的不安或兴趣已经淡化。这里的全球性问题已转向社会和经济问题。这些来自中国本土的影片却力图表现国际性的问题，恰恰投射了中国大众对全球化的极度关切。在这里，对照是十分明显的。在张艺谋、陈凯歌那些有关中国神秘民俗的电影备受西方观众欢迎的同时，中国的类型电影即在追求时髦的国际性表征。这说明了全球生产本身的复杂性。

在1990至1994年中国电影的另一主要类型是滑稽喜剧。这一喜剧有两个系列作为代表：一是陈强、陈佩斯父子的"二子"系列。一是由张刚导演的"阿满"系列，这是有关小人物的日常生活的影片。"二子""阿满"都是庸常的人物，这些夸张但有趣的人物即直接折射了1990年代的社会结构的深刻变化，也体现了市民社会和民间资本的崛起。如果说前一类影片提供了有关全球化的想象的话。那么这一类影片则提供了有关中国市场化的想象，在这一过程中，民间资本的迅速崛起和市民社会的崛起，并在中国社会中起到十分关键的作用，成为1980到1990年代中国发展进程最重要的表征。传统的社会主义日常生活的经验业已逐步消逝。海外评论者杨美慧曾经指出："在经济改革、发财致富的政策鼓励下，中国的企业寻求摆脱全社会性功能，当它们从国家那里赢得自主权时，经济法人组织之间不受任何上级行

政渠道的纵向干预而进行的交流联系会日趋增多。这样，市民社会的横向结合在经济领域中增强了，市民社会开始从国家中分离出来。"[1]这种趋势在1990年代之后有了进一步的发展。中国的市民社会已在1990年代和国家的协商与沟通中进入了自己的成熟期。民间资本的巨大成长及横向的社会联系的发展显然带来了不同于以往的新社会空间。在这里，城市喜剧无疑提供了新的想象资源。两种系列影片都可追溯到1980年代，但1990年代后，它不仅仅是受到欢迎的喜剧，而且表现了市场化的后果，投射了中国社会的深刻裂变。

在这里，陈佩斯喜剧和张刚喜剧仍有相当的区别。陈是演员，后来虽介入了导演工作，但是其作为知名喜剧演员和小品演员的号召力仍然很大。在"二子"系列的第一部《父与子》（北京电影制片厂，1986）中，二子还是一个在传统社会结构中无所事事的青年，他的父亲是一个小工厂的厂长，不断督促他考大学，但影片结束时，这一希望破灭了。在这里，一位个体户顺子的发财给了二子新的希望，二子也倒起了服装。这里的个体户无疑是中国民间资本发展的最初形态，他们在国家秩序的夹缝中生存。他们的社会地位较低，顺子向二子和他的父亲炫耀自己的钱财时，受到二子的父亲老奎的嘲笑。无论是父亲或其他人都认为个体户还仅仅是一种权宜之计。影片结尾时，顺子被公安局收审，他的发财之路被迫中断，二子的发财幻想也被迫中断。民间资本在此仅仅是一种极端边缘的存在，它仍然是社会主义意识形态主导下日常生活的一个异类，它只是一个虽充满诱惑但却无奈的选择。个体户和私有财产仍然是一个未定的存在，而国家机器乃是社会正义的化身，顺子的被抓正显示了个体户面临的困境。而此后的《二子开店》（北京电影学院青年电影制片厂，1987）和《傻冒经理》（深圳影业公司，1988）中，二子已经开办了一家小旅店，他在与父亲和

[1] Mayfair Mei-hui Yang, Between State and Society: The Construction of Corporateness in a Chinese Socialist Factory, *The Australian Journal of Chinese Affairs*, No. 22 (Jul., 1989), pp. 31-60.

各类机构的不断冲突中，寻找自身存在的合法性。在这里，二子既要应付同行间的竞争，而且要与管理部门无休止的干扰软磨硬泡。二子已具有一定的资本，处于事业的上升期，开拓了自己的一片空间。他显然仍然处于边缘，但却已受到了正面的表现。

1990年代之后，二子的成长处于"加速度"之中。在《父子老爷车》（深圳影业公司，1990）一片中，二子和老奎到了中国经济发展最快和被许多人视为时髦之地的深圳，用一部"老爷车"为外国人提供服务。此时二子已有了新的眼光。《爷俩开歌厅》（辽宁电影制片厂，1992）则将二子带入老板阶层。而此后的两部虽未标明属于"二子"系列，却明显与之有关的陈佩斯主演的影片《临时爸爸》（福建电影制片厂海南喜剧影视有限公司，1992）和《编外丈夫》（福建电影制片厂，1993）的情况更为明显。在《临时爸爸》中，二子已成为高科技公司的经理。而《编外丈夫》中，作为国家干部的二子放弃了在机关的前途，成了私人马场的经理。这两个故事都显示出民间资本已成为社会中坚，二子的滑稽不再是由于小人物的微末，而是过分自负。在这些文本里，我们可以看到民间资本正在崛起的姿态。他正在由边缘进入中心，一个新的主体正在欢天喜地的嬉笑中成熟。陈佩斯的这类喜剧几乎完整地再现了民间资本和市民社会的成长。它们已由1980年代的兴起进入了1990年代的成熟，它正在建构自身的想象方式。在陈佩斯这里，二子无疑处于社会的前端，他属于最早由国家机器控制中脱离出来的人物。他乃是当下中国市场化的表征。二子的存在以喜剧的方式洗去了民间资本成长的残酷性，想象性地构筑了一个中国内部社会变动的形象。

张刚的"阿满"系列正好与此相反，陈佩斯给予我们的是一个滑稽的胜利者，张刚则给予我们一个在急剧的社会重组中不断受到挫折的滑稽失败者。他的"阿满"有不同的身份和不同的处境，却都是善良、天真，生活在传统价值之中，但他们不断受到嘲弄和欺负。在这里，市场化的后果对这些下层民众造成了无能为力的焦虑。在《想入非非》（北京电影学院青年电影制片厂，1990）中，修脚工阿满由于善于喝酒，被派去陪酒，因此

认识歌星阿美。开始两人十分快乐，但阿美知道他的职业后，即开始挖苦他。阿美被情人抛弃后，阿满安慰了她。但二人最终分手。影片结束时，二人都各自有了爱情。这虽是喜剧，但却显示了小人物的无力和失败。而《面目全非》(峨嵋电影制片厂，1990)中的兽医阿满，《多管闲事》(上海电影制片厂，1992)中屡受欺骗的小职员阿满，《望父成龙》(西安电影制片厂，1992)中被骗的发明家阿满等，都凸现了小人物在市场化过程中进退维谷的窘境。张刚的这些喜剧都有一个"大团圆"的结局，这个结局往往是极其突然和不自然的。张刚在此宣泄了一种对市场化的不安，以及对发展冲动带来的社会分层的隐晦不满。

陈佩斯和张刚的喜剧制作粗糙，产量颇多，有相当票房，却不断受到媒体批评，但它们无疑投射了市场化结构转变的状况，也提供了"发展"在中国内部所形成的想象。

另一个1990至1994年中国内地的主要电影类型是对民国时代城市社会的传奇式的再现。这里的焦点是黑社会的争斗，其主要空间几乎都是中国最具国际特色的上海。如《大毁灭》(内蒙古电影制片厂－香港事佳影业，1990)、《滴血钻石》(上海电影制片厂，1990)、《迷途英雄》(广西电影制片厂，1992)、《夺命惊情上海滩》(上海电影制片厂，1993)、《生死赌门》(峨嵋电影制片厂，1992)等。这些影片提供了一种被社会主义文化所中断的混杂性"记忆"。这种"记忆"与宏大的历史叙事无关，而是建构一个对昔日的想象。这种想象乃是基于一种类同。昔日的上海被想象为一个与国家权力无关的市民社会，其运作和社会公正的存在依赖的不是国家的权威，而是某种个人的英雄行为。它提供了个人力争上游的想象，又将之与市场的公平法则相结合。这种历史叙事将"后殖民"时代的今日隐喻式地加以历史化。它不是提供连续性的历史，而是"跳过"了1949年后的社会主义经验，去直接想象某种独立的市民史。它试图让人们适应一个焦虑的世界。

从上述三类影片来看，想象发展在全球化和市场化的格局中书写的某种发展冲动乃是这些电影的表意中心。

三

　　1990至1994年间，类型电影的追求一直是中国电影的主要方向。这是中国特殊文化处境的表征。1990至1994年间，一方面，电影市场化在迅速进行，另一方面，中国电影市场却明显滞后于其他行业而一直没有向国际开放。这使得类型电影的需求只有依赖本国企业提供。于是，类型电影的制作一直在发展。但本国类型电影所不断表达的发展冲动，并不能够满足中国观众的需求。它们尽管投射了民众的欲望，却无法满足它。而票房下滑一直在持续。类型电影并未挽救电影危机，而是凸现了其严重性。在1995年，中国内地电影市场开始向好莱坞电影开放，这一开放结束了院线的票房困境，也带动了中国电影的票房。但却压抑了中国电影的类型化发展。这三个类型也一直停滞不前。好莱坞以其巨大的投资和精良的制作所创造发达社会的想象完全淹没了1990至1994年间业已成形的中国类型电影。中国类型电影变成了一个完全失败的例证。

　　《泰坦尼克号》的成功则是中国本土类型电影困境的新表征。有趣的是，在中国1990至1994年里的类型电影中，那种向全球化和市场化冲刺的欲望是如此强烈，它们无疑显示了本土观众的欲望，但却并未得到回应。因为它们对全球化和市场化的表达只展示了欲望，却无力满足欲望。中国类型电影在"模仿"好莱坞时的表现如同一个小学生，当好莱坞真正到来时，它的存在就失掉了意义。在这里，以好莱坞电影为主导，以各类中国主流电影、艺术电影为辅助的新观影机制业已形成。于是，1990至1994年中国类型电影的发展已成为一段永远的往事。

　　在这里，中国电影被纳入全球化的电影市场体制是由中国本土类型电影在文本中表达的欲望，但却最终由好莱坞来完成。这似乎是一个荒诞的事实。这似乎是后殖民时代的又一奇迹。这是一种宿命，还是一种偶然？但这显然表现了第三世界的困境，也表现了全球化和市场化神话并不浪漫

的一面。我们可以发现，文本的资本最终被资本的文本所支配。

四

在结束的时候，我们发现全球化不是一个单向的过程。好莱坞电影的影响并不单单以直接输入的方式进入中国，在国家对电影市场进行控制和保护的状况下，好莱坞电影是以示范作用支配了中国类型电影的发展。中国类型电影往往试图以独特的本土方式模仿好莱坞电影的形态。这种模仿是以创造一种有关"发展"的想象作为前提。这种发展想象并不将发展浪漫化，而是将发展化为一个宿命的过程。在国际市场上，1990至1994年之间，正是陈凯歌和张艺谋电影极为流行的时期。在陈凯歌和张艺谋在国际电影市场上创造一个有关中国的特殊性神话之时，中国电影市场却在表现一种有关全球化的普遍性想象。有趣的是，被全球化的乃是中国的本土性，而被本土化的却是全球性的想象。在这里，国家保护本土电影市场的努力却无法导向一种真正的本土类型电影的产生，而仅仅以对全球普遍性想象提供一种好莱坞电影的模仿品。这种模仿品仅仅为好莱坞电影准备了观众，它在任何方面，无论是剧作、制作水平、演员、宣传都根本无法与好莱坞电影相抗衡，只是起到了一种将好莱坞类型化的法则介绍给中国的作用。一旦好莱坞电影进入中国，这种类型电影就迅速被中国观众所抛弃。国家在种种压力下开放电影市场时，本土类型电影就无法与好莱坞竞争，而慢慢消失。中国类型电影以文本去想象资本的努力，最终被好莱坞以资本去创造的文本取代了。在这里，香港电影在中国内地的命运也是一个有趣的问题。1990至1994年间，中国电影市场向香港电影开放的程度较大，在与中国内地类型电影的竞争中，香港电影处于优势，香港电影在亚太区域优势明显。但1995年以后，香港电影也和大陆类型电影一样被好莱坞电影挤出了中国城市电影市场。由此我们可以发现，全球化本身的状况。

"无国界"乃是一个全球资本主义的胜利,而这一胜利的结果却是使第三世界的想象力被泯灭。

全球资本主义的泰坦尼克号似乎真是不沉的,这里没有那座冰山,而只有我们在边缘处的追问和思考,以及电影院门口的那些"人群"。

再度想象中国：全球化的挑战与新的"内向化"

近期以来，中国内地电影在国际电影节获奖的势头已经减弱，国际社会对于中国电影的国际兴趣在降低。而中国经济在近二十年的高速成长之后进入了一个景气却低迷的"通缩"时代，国内投入电影的资本正在减少。电影经历了全球化和市场化的深刻变化之后，不得不面临深度的调整。"走向世界"的期望面临失败，全球化不足以支撑庞大的中国电影工业的生存。为全球化所吸纳的仅仅是中国电影极少数的精英（张艺谋、陈凯歌），"第六代"的个人性电影在近十年的努力之后也没有取得任何市场成功。在国营体制基础上存在的中国电影工业危机尚没有可能解决。理想的"双向流通"没有出现，全球化造成了中国电影本地市场的崩溃，而幻想中的国际市场始终没有形成。"全球化"冲击下的中国电影工业危机异常严峻。于是，再度发掘国内市场的"内向化"趋势成为引人注目的策略。

近期的内向化的新趋向正是发掘国内市场潜力，将"隐含观众"定位为本地的核心居民的策略。无论是冯小刚的"贺岁片"还是新近崛起的年青一代制作的《美丽的新世界》《网络时代的爱情》等都是这一策略的展现。这些电影重新回到了中国电影早期的市民化情节剧传统，以当下平民的日常生活经验为中心，以温情和道德诉求为基础，试图重建对于中国的新想象。这些电影可以说复活了郑正秋《孤儿救祖记》的想象方式。这种想象不再拥抱全球化，也不是叙述中国的特异性，而是投射了当下中国普通民众对于全球化的不安和对于一个"知识经济"社会带来的新的不平等

和不确定性的严重关切，以及对于"市场法则"的追问。它预示了对于全球化的浪漫理解的瓦解，显示了在全球化冲击之下回归本地社群的愿望，它包含对于"中国"的再度想象。

本文试图通过对于这一新趋向的分析，获得对于全球化的一个新的理解，全球化不是一个普世的福音，而是一个复杂而微妙的过程，它对于中国电影的冲击可以引发新的思考。

一

1999年，媒体中有关"中国"的信息是非常混杂、暧昧和不明确的。一方面，许多人认为中国的民族主义正在崛起，随着一系列政治事件在1999年引爆，中国对于西方的不满和对立正在加深，中国在"孤立化"中试图突出自己的特殊性以对抗西方。另一方面，也同样有许多报道指出随着中国加入WTO的进程和信息化，中国向西方开放的程度会进一步加快，中国正在"融入"西方，按照西方的普遍国际规则办事。在这里，对于中国的阐释再度陷入了对于中国"特殊性"和西方"普遍性"的二元对立困境之中。

在这些往往非常混乱的报道中，中国在国际上最为著名的导演张艺谋也"粉墨登场"，扮演了一个同样矛盾的角色。1999年4月，他以一种极为慷慨的"民族主义"严词拒绝了他的电影《一个都不能少》和《我的父亲母亲》参加戛纳电影节。他在一份致戛纳电影节主席的信里宣称："西方长期以来似乎只有一种'政治化'的读解方式：不列入'反政府'一类，就列入'替政府宣传'一类。"[1]这在中国内地媒体中引发了一片叫好声。一个中国记者在极具影响力的《北京晚报》1999年4月20日的报道中热心地

[1] 《北京晚报》，1999年4月27日。

评价说:"很长时间以来,包括戛纳电影节在内的一些著名欧美电影节及其奖项,在不少中国电影人心目中有着相当的位置,入围并获奖更被视为一种殊荣。但也早就有人指出,事实上这些所谓国际性的评选一直是按照西方的标准尤其是意识形态标准来进行的。此次曾屡次获国际大奖的张艺谋对戛纳说'不',也是中国电影人首次对某些西方人的'意识形态偏执'的公开挑战和明确回应。"[1]这里的"说'不'"无疑是意在引起一个近来非常流行的大众文化联想。这似乎表明了张艺谋对于某种中国文化的"特殊性"的维护和对于西方的否定,也对于张艺谋的民族主义情怀作了异常明确的提示。不久之后,他的电影《一个都不能少》在威尼斯电影节获得"金狮奖",又受到了中国媒介的热烈赞扬。《中国电影报》在一篇报道中肯定:"在《一个都不能少》喜捧威尼斯电影节金狮奖暨新片《我的父亲母亲》再度引发圈内热点之后,张艺谋已无可置疑地成为中国电影界的'国际名牌。'"[2]这里的叙述又明显地肯定了张艺谋在西方的巨大影响力,同时也再度肯定了西方电影节所具有的"普遍性"价值,"国际名牌"的表述中显示了对于赢得西方肯定的真挚的期望。

张艺谋再度在中国/西方的二元对立中扮演了一个非常有趣的角色。他似乎既是中国内部的民族主义的保护者,英勇无畏地捍卫中国的尊严,保护中国的形象不被西方所扭曲;但又是西方普遍价值的认同者,由于他辉煌的艺术成就而为世界所认可。他的角色异常矛盾,充满了戏剧性紧张,但又非常和谐地统一起来,在不同的视点下成为中国的一个"文化英雄"。西方话语的抵抗者的拒绝姿态所提供的"爱国"形象与在西方为中国赢得荣誉的"为国争光"形象同时出现在张艺谋身上,这最好地投射了1999年中国所表现的矛盾的状况。一方面,我们在张艺谋身上看到了一个怒气冲冲、充满激奋的民族情绪的中国;另一方面,我们又看到了一个天真地渴

[1] 《北京晚报》,1999年4月20日。
[2] 《中国电影报》,1999年12月16日。

望被西方肯定和认可的、充满对于西方的期待的中国。张艺谋显示了一份吊诡的挣扎,在特殊性/普遍性选择中的自我矛盾。张艺谋在1999年的所作所为搭起了中国电影的热闹舞台,他用独特的方式提示我们电影并不是一件纯洁无瑕的艺术工作,它是如此不可分割地处于当下世界政治、经济的网络之中。张艺谋再度将中国电影在当下的命运和前途选择摆在了人们面前,也将中国电影在全球化语境中与世界政治、经济、文化的深刻互动摆在了人们的面前。

同样有趣的是,随着张艺谋对于戛纳电影节的拒绝,1999年中国内部有关张艺谋电影的论争也再度活跃了起来。有一位论者也从这一热闹舞台的幽暗处发出了声音,他自述曾经对是否为张艺谋及其电影辩护感到"犹豫",而在看到了上引的有关张艺谋说"不"的报道之后,他"深为早先的犹豫后悔"[1]。终于开始为张艺谋辩护了。这篇文章的有趣之处在于,它以异常激烈的语气对关于张艺谋电影来自后殖民话语的分析进行了抨击,也最好地表现了这种张艺谋式的矛盾。这篇文章异常直率地点明:张艺谋在西方电影节所取得的成就是由于他成功的艺术创造,这种创造感动了世界。作者热心提供了来自《泰晤士报》《卫报》《华盛顿邮报》《纽约时报》《时代周刊》等西方主流媒体的评论,认为他们对于张艺谋的赞赏仅仅是由于对于他的艺术天才的称赞,是由于他的艺术"赏心悦目"。[2] 然后,作者指出:张艺谋等人电影的"追求"完全是"创造有中国气派的电影语汇,宣泄民族情感、甚至民族主义情感","是出自对吾土吾民的深爱"[3]。在这里,普遍性与特殊性再度相遇。西方对于张艺谋的肯定是对于艺术的纯真肯定,而张艺谋则具有一种民族主义的"爱国"追求。作者提出:"批评者们张口闭口张艺谋迎合'西方'视角、'西方'语境、'西方'的东方之

[1] 《读书》,1999年第10期,第35页。

[2] 《读书》,1999年第10期,第31页。

[3] 《读书》,1999年第10期,第31页。

梦，但却忽略了一个事实，即《红高粱》获得了1988年6月第五届津巴布韦国际电影节奖和1990年12月古巴年度发行影片十佳故事片奖。"[1] 言下之意是张艺谋也代表了第三世界的人民。其实，就像世界上到处流行好莱坞电影一样，在津巴布韦和古巴或者任何第三世界国家都会有人喜欢张艺谋的电影。但这根本无法证明张艺谋就是第三世界人民电影的代表，就像在第三世界有许多人喜爱的好莱坞电影根本不能表现那里人民的感情一样。那些批评者对于张艺谋的批评不仅仅是由于他在西方电影节上获了奖，而是影片本身所展示的那些民俗"奇观"确实是对于西方对于东方的观看方式的认同，这种认同的确与西方意识形态有关。[2] 其实，事情的关键并不是批评者忽略了张艺谋在津巴布韦和古巴获奖的事实，而是除了这位愿意用别出心裁的方式为张艺谋辩护的作者之外，究竟还有谁记住了这个事实。任何人都清楚一个的确非常不合理的、但更为明白的事实：在今天这个西方占据一切政治、经济和文化优势的世界上，人们根本不可能把来自津巴布韦和古巴的评价与西方主要电影节等量齐观。谁都知道，如果只有来自津巴布韦和古巴的肯定，而没有柏林电影节、威尼斯电影节，就根本不会有今天的张艺谋。这位熟悉西方主流媒体的作者应该比任何人都明白，津巴布韦和古巴的反应究竟有多大作用。作者这里提到的"事实"恰恰只是不幸地说明了世界的不平等的文化关系，恰恰只是证明了"西方"视角、"西方"的东方之梦在世界上的支配地位。

同时这里充斥的对于理论的敌意是非常值得关切的。强烈反对西方理论的"爱国"激情和对于西方电影节和主流媒体的高度肯定混合成为一种极为怪诞的表达。他提出：对于张艺谋的"后殖民"式的批评是由于中国"知识分子阶层对于中国美学传统的无知、麻木、鄙视"和"变成西方文

[1] 《读书》，1999年第10期，第31页。

[2] 有关这一问题的分析可参阅拙作《全球化后殖民语境中的张艺谋》，《当代电影》，1993年第3期。

论的掮客"的结果。[1] 但令人不可思议的是，反而是西方的主流媒体和电影节才真正理解中国文化，他同样指出："既参赛就是准备接受别人的承认，先决条件就是承认别人订立的规矩，就是接受别人的权威。"[2] 在这里，接受来自西方的"后殖民"理论是丑恶的，但西方主流媒体和电影节的"规则"则是公平的。这里的立场看似矛盾，其实是统一的。"后殖民"理论作为一种对于西方主流意识形态进行批判和质疑的"非主流"理论，被中国批评所"挪用"就会产生对于西方主流话语的反思，而这种反思无疑可以动摇西方主流话语的合法性。他以爱国的名义所做的正是为这种主流话语辩护。作者的思路非常清楚，为西方的主流意识形态进行辩护就是"爱国"，而不允许任何对这种主流意识形态的批判和质疑。以爱国拒绝对于西方主流意识形态质疑的可能，又用人类的普遍价值来肯定西方主流意识形态，正是这篇文章的关键所在。

这位作者非常尖锐地指出："作为劳动者的艺术家不需要学者扣帽子打棍子，……他们不需要操着'德里大'（德里达）、'陋懒霸特'（罗兰·巴特）、'笨蚜螟'（本雅明）的腔调，不请自来地充任免费教师爷的大学教授，一如他们过去不需要手擎'日蛋懦夫'（日丹诺夫）的帅旗从'阎王殿'杀下来指导创作的文艺沙皇。"[3] 其实，张艺谋或者任何艺术家无疑都是劳动者，但这并不意味着他们的文化产品不允许他人批评。而那些"不请自来"的"大学教授"也同样是劳动者。他们的工作就是对于电影的思考，同样也是在进行劳动，同时也不需要张艺谋的认可和"需要"。就像这个论者本人未必是张艺谋雇佣来捧场的，但他仍然有权发表意见一样。但其实问题的关键并不在此，这里那个关于"日丹诺夫"的比喻才是真正重要的。人们都知道，日丹诺夫是苏联斯大林时代文艺的领导，他在西方声

[1] 《读书》，1999年第10期，第33页。
[2] 《读书》，1999年第10期，第31页。
[3] 《读书》，1999年第10期，第31页。

名狼藉。其实，将对于张艺谋的批评与日丹诺夫相比，无非是试图暗示读者，对于张艺谋的批评就是专制主义对于自由艺术家的迫害。任何人都明白，在"冷战后"西方有关"自由""民主"的话语霸权无所不在的今天，这样的指控具有什么样的含义。它其实是真正的"扣帽子、打棍子"，是一种传统的冷战思维，它正好是日丹诺夫主义的反面，是一种文化麦卡锡主义。这位作者在引用我在上文中引用过的《北京晚报》1999年4月20日的报道时，在整段中刻意略去了"但也早有人指出，事实上，这些所谓国际性的评选一直是在按照西方的标准尤其是意识形态标准来进行的"一句。这一省略非常清楚地传达了他自己的意识形态，也透露了他的焦虑所在。

在张艺谋和这位论者这里，我们可以发现1999年中国一个最为有趣和具有代表性的现象。爱国和认同于西方的主流意识形态，中国的特殊性和西方的普遍性之间微妙的互相作用，恰恰投射了当下中国面对的困境。这里有一个内在的分裂，一方面是非常激进的民族主义式诉求，这种诉求无疑显示了某种深刻的挫败感和焦虑感，显示了在中国电影自1980年代后期以来"走向世界"宏大叙事的瓦解，也显示了对于全球化的某种失望态度。但另一方面，对于全球化的浪漫主义仍然存在，那种对于西方话语和意识形态肯定的强烈渴望仍然存在。实际上，从全球文化的角度看，这看似矛盾的思维都是西方话语的跨国知识生产不可或缺的部分。都是跨国文化资本运作的一个环节。它们仍然处于我曾经分析过的那种矛盾之中。它一方面以普遍人性为诉求，提供对于中国乃是无限趋近于西方的他者想象，这就是强烈地表明中国的现代性尚未完成，中国尚处于时间上滞后状态中，充满对于西方的渴望。但另一方面，它以强调中国的特殊性提供一个"他性"空间上的特异性。它同样以爱国的诉求提供一种人类学意义上的特殊"古典性"的中国。实际上，二者正是互补的，前者是中国尚未实现的绝对本质，而后者是中国需要摆脱的具体本质。这就像酒井直树分析所指明的："与双方公开的声称相反，普遍性与特殊性互相促进并互为补充；它们从未产生真正的冲突；它们互为依存，并以任何手段去谋求一种

均衡的、互为支撑的关系，以便避免一种可能危害它们号称是安全而和谐的独白世界的对话冲突的出现。普遍性和特殊性确认相互缺陷以便能相互掩盖；它们在共谋中紧紧相互捆绑在一切，在这方面，特殊性如民族主义绝不可能对普遍性进行认真的批判，因为它们原来就是共谋关系。"[1] 只是在当下中国的特殊语境中，这种互相依存的二元对立戏剧性地表现为一种特殊的同一性。这里张艺谋本人的行动和对于他电影的争议（这一争议目前在因特网上正在激烈进行，也由于作家王朔的介入而更为引人注目），无疑说明对于1990年代以来历史阐释话语权争夺的戏剧性场面。这正是在中国当下所发生的最为独特也最为值得反思的现象，它凸显了中国电影所面对的历史情势的严峻性。全球化在这里表现为一种无法回避的紧张和不安，也显示了在本土化与全球化之间异常复杂而微妙的关系。以致张艺谋和这位论者采用了如此戏剧化的策略来提供对于自身的阐释。它们都是1999年中国的一种象征。它们共同将一个严重的、无法回避的问题摆上了台面：

全球化究竟给中国电影带来了什么？

二

在1990年代后期，中国电影工业的状况一直处于恶化之中。其间的原因是多方面的，但全球化的冲击无疑是一个最为关键的问题。在这里对于中国电影的国际兴趣的迅速减弱，而国内市场仍然低迷不振是问题的中心。全球化在中国电影发展的过程中产生了一个异乎寻常的"悖论"：全球化在开始时为中国电影提供了一个前所未有的海外市场，也给中国电影提供了前

[1]　Naoki Sakai, "Modernity and Its Critique", *Postmodernism and Japan*, Masao Miyoshi and H.D.Harootunian eds, p.105 (Durham:Duck U.P., 1989).

所未有的机会和幻想。但全球化的深化又无情地摧毁了这一幻想,封闭了这一机会。这似乎是全球化在中国电影中产生的最为不可思议的后果。

众所周知,1980年代后期到1990年代初,随着中国全球化、市场化和经济高速成长的"后新时期"来临,中国电影的国际影响急剧扩大。在张艺谋、陈凯歌以及第五代电影在国际电影节不断获奖的"获奖效应"影响下,中国电影一度成为跨国电影资本投资的理想对象。中国电影试图通过全球化运作开拓海外市场,这也似乎成为一种相当现实的可能性。中国电影有巨大而完整的工业生产能力,劳动力成本相对低廉,只要较小资本投入即可完成生产,而同样仅仅依靠一个相对较小的国际电影市场既可收回成本、获得利润。而"获奖效应"则说明其海外市场的潜力。这样,一大批表现中国特殊的"民俗"和"政治"为中心的所谓"艺术电影"成为一种独特的电影类型。[1]这一类型当然提供了与好莱坞电影不同的另类的选择,它建构了一个特殊的中国想象。这种想象是建立在中国的民俗特异性和政治压抑性上的,通过对于这种依赖"类型化"的艺术电影,中国电影向西方提供了一个中国的固定想象。这一想象满足了西方观众对于急剧变化的中国了解的渴望,创造了一个虚幻的中国人的特殊文化身份。中国电影的"外向化"输出似乎已经成为在国内电影市场日渐萎缩之时唯一大有希望的方向。资本与市场依赖国际化而中国仅仅是加工基地"两头在外,大进大出"的生产模式已经建立了基础。跨国资本也成为在国家投资急剧减少、而这些资金又开始明确投资于与国家意识形态相关的主旋律电影的情况下,成为给予庞大的中国电影工业以支持的唯一新资源。同时,随着中国本身民间资本的迅速成长,这些资本对于电影工业的全球化带来的前景有信心,也开始"跟进"投资。于是,对于全球化的浪漫渴望成为中国电影发展的希望。对于这种以"民俗"为中心的艺术电影类型,导演田

[1] 有关当时中国"艺术电影"获得国际奖的情况可参看陆弘石、舒晓鸣著,《中国电影史》,文化艺术出版社,1998年1月第1版,第185—186页。

壮壮有非常有趣的描述，他最近认为"差不多五六年前……当时黄建新拍的《五魁》在荷兰鹿特丹放映，那时是中国电影在国外最红的时候……甚至只要是中国的片子如《炮打双灯》《红粉》，不管通过什么路子都要弄到。那时中国电影快要成为脱销的产品，在市场上有很好的销路。如果照着一批模子做一批电影的话，应该不算下策。"[1] 田壮壮非常明确地描述了中国"艺术电影"的类型化和外向化。但是，经过了将近十年的努力，这种希望没有成为现实。人们发现，1990年代中期以来，国际电影节对于中国电影的兴趣开始减弱，而第五代以展现中国特殊民俗为中心的所谓"艺术电影"并没有给中国电影带来新的前景。田壮壮承认："当然，现在再去拍这样的电影可能就没有人买了，已经变古董了，现在人家希望要鲜货了。"[2]

这里的转变非常引人注目，"外向化"的发展仅仅是一种短期繁荣的"泡沫化"过程，仅仅是一个转瞬即逝的机会，一个朦胧而迷人的海市蜃楼，它随着亚洲金融风暴的来临而迅速瓦解。这当然有多方面的复杂原因。亚洲金融风暴带来的区域性不景气造成了中国电影工业国际投资的减少，而中国近年来严重的通货紧缩对于市场也造成了很大的冲击。但最为重要和关键的是，在这些类型化艺术电影中的中国想象已然瓦解。这是全球化进程的另外一个方面。随着十年来中国全球化进程，中国当下显然无法用那种特殊的"民俗"和"政治"加以了解。中国本身的具体状态已经进入了西方，已经变成了一种充满混杂性的暧昧景观。无论是因特网在中国的成长、对于中国的巨量投资、中国商品的出口、中国旅游的成长以及二十年来大量中国移民的出现，都使得中国的神秘性被全球化所解构。阿波杜拉提出的那五种"景观"，包括人种、科技、金融、媒体和意识形

[1] 《电影艺术》，1999年第3期，第20页。

[2] 《电影艺术》，1999年第3期，第20页。

态的流动完全已经是一个中国现象。[1] 中国极度的"混杂性"无疑使它超越了原有想象的限制。那些依赖对于中国空间的神秘性和特殊的政治与民俗的展现以赢得西方观众兴趣的电影，业已随着中国具体"状态"的展现而宣告衰落。中国已经是一个具体、生动、任何人都无法回避的存在，它在那些表现它的神秘性和不可思议的民俗、压抑人生的电影所描绘的怪异想象之后，突然展现了它非常具体的存在。这个活的中国的姿态根本和那些以"民俗"为招牌的电影没有任何联系。这个活的中国没有那种压抑、被动、变态，而是一个无法回避的今天的生存。当这一切出现的时候，谁又能够再对那些苍白的神秘故事感兴趣呢？在那个虚幻的电影世界之外，一个具体的中国形象已经站立在世界面前了，不管你是否喜欢这个中国形象，但它毕竟无法被简单地化约为一个在时间上滞后、在空间上凝固的中国。无论如何，在这里实在而具体的当下中国形象，通过无数媒介突破了静止的电影影像，它们穿透了影像对于现实的控制，使得影像失掉了对于中国的把握。于是，电影的想象与中国的当下状态之间的"断裂"已经无法掩盖。想象/状态的脱节变成了全球化的一个现象。在想象仍然局限在狭窄的领域时，状态却异乎寻常地突破了想象的限制，异乎寻常地凸显出来。"脱节"意味着一种失去控制和把握的状况，这种状况显然就是田壮壮所描述的"古董"衰败，也就是一种想象中国方式的终结。从一个隐喻的角度看，第五代艺术电影的想象仅仅是一个"古董"，而当下中国的"鲜货"已经悄然突破了古董的界限。想象已经失掉了通往当下的孔道。因此，作为一个对于电影市场有极为敏感和准确把握的电影导演，张艺谋从《有话好好说》开始转向当下中国的日常经验就不是一件不可理解的事情。他已经发现这种"脱节"造成的严重危机。无论《有话好好说》对于中国城市在转变中不安情绪的表现和《一个都不能少》对于中国农村教育问题的关

[1] A. Appadurai, "Disjuncture and Difference in the Global Culture Economy", *Public Culture*, Vol.2, Spring, 1990.

切,都显示了张艺谋开始发现国内市场对于他非常关键的作用。《一个都不能少》刻意提供的对于少年失学问题的浪漫的、幻想式的电影结尾(通过媒体和政府机构轻松地将失学儿童送回学校),无疑显示了他对于国内情势的简单化处理以适合环境的良苦用心。而他对于戛纳电影节戏剧化的、前所未有的指责,只是说明了他为了把握国内市场而进行的坚韧努力和对于带有民族主义色彩媒介的迎合,也投射了他对于海外市场某种相当失望的情绪。张艺谋无疑已经发现他自身的国内市场对于他起着越来越重要的作用,他已经完全无法不为这一市场所左右。而《一个都不能少》的国际获奖也没有改变当下的基本格局。张艺谋的唐突表现说明了无论是民族主义式的反抗姿态,还是对于西方话语和意识形态刻意的迎合,都是后现代商品化时代的典型表征。而陈凯歌的《荆轲刺秦王》在国内受到抨击和他试图修改影片的尝试,也从另外一个方面显示了这个情势。海外市场已经连这样极少数精英的制作都无法维持,说明了海外市场的萎缩和局限,也说明了在简单拥抱之后,同样简单抗拒的困境。

这里的状况是异常矛盾的。全球化带来了中国电影生产和市场的转变,给中国电影的"外向化"带来了一个机会。但全球化并不是一扇浪漫的希望之门,它的发展又彻底终结了"走向世界"可能。它提示人们,全球化带来的与内部发展无关的"外向化"是没有希望的,它只能是被动地处于全球市场的边缘。目前的国际获奖减少、海外市场不振的情况,显示了两个状况。首先,全球化带来的"外向化"根本无法支撑中国电影工业。它仅仅吸纳了中国电影极少数的精英,如张艺谋和陈凯歌。短暂泡沫化繁荣的状况最终还是要回归政治、经济、文化的基本现实。在世界电影市场被好莱坞电影完全垄断的情况下,中国电影的海外市场是极度狭窄的。中国电影工业庞大生产能力根本不可能通过海外电影市场得到满足。而中国国内电影市场也不可能通过这种方式加以挽救。其次,中国电影通过第五代类型化的"艺术电影""走向世界",不仅不是一个中国电影困难与问题的理想解决方案,而且限制了中国电影发展的更多可能性。"第六

代"电影在风格、观念方面与"第五代"有巨大差异,多数是以中国城市青年的叛逆心态作为中心,但其制作策略和生产方式与"第五代"非常一致,也试图以国际获奖赢得海外资金和市场。这些电影急切地试图表达一种"普遍性"的情感、一种无国界的想象。正像一部名为《谈情说爱》的电影编剧张献所异常直截了当地表明的,他们制作这部电影的愿望是"跨越华语文化或称为母语文化的局限,而成为一种国际的、世界背景下共同文化的主人。"[1] 这里的主张好像正好处在与"第五代"对立的另外一极上。在"第五代"极端强调中国特殊性的同时,而"第六代"则强调他们与西方的同质性。这里"主人"的表述显示了一种试图超越自身的认同,在全球资本主义新的分配结构中成为"精英"的强烈愿望。但他们的努力迄今为止没有获得任何市场的肯定。第六代电影到目前为止没有在海外或者国内市场获得巨大的成功。具有讽刺意味的是,张艺谋对于"第六代"的严词指责,认为这些电影是"给外国人看的"。[2] 实际上他们和第五代殊途同归,都以各自不同的方式表现了对于全球化的浪漫幻想。应该说,第五代的示范性作用的影响是不能否认的。这种示范作用在于它提供了一条虚幻的、便捷的"走向世界"之路。"第六代"努力的结果提供了另外一个同样的例证。

　　与此同时,全球化带来的国内市场的开放却造成了真正深刻的后果。从1995年起,中影公司以分账的方式开始引进十部外国影片(即十部大片,主要是好莱坞电影)。这一举措带来了电影市场的某种转机,票房出现某种回升迹象。但这并没有改变电影工业萎缩的局面。中国市场的开放仅仅提供了发行商和院线的活力,说明了好莱坞在世界上无往不胜的魅力。中国电影工业本身的存在仍看不到前景,好莱坞的进入反而彻底摧毁了原本就是依靠模仿好莱坞电影的中国商业电影的根基,使得中国商业电影的

[1] 《电影新作》,1996年第2期,第39页。

[2] 《中外文学》,1998年4月,第85页。

原有市场不复存在。[1] 市场的开放仅仅只是扩展了好莱坞的全球市场，并未给中国电影带来新的希望。随着好莱坞电影的进一步普及，中国电影如何回应全球化的挑战并且生存下去，是一个真正无法回避的问题。

在1980年代后期到1990年代中叶，中国电影界对于理想"双向流通"的期待是非常巨大的。当时一直希望一种"世界电影走向中国，中国电影走向世界"的理想交流模式的出现。在这里，全球化是一个完美的模式。它一方面带来了西方电影，但同时也在一种普遍价值的前提下让中国电影也为世界所接受。1988年3月3日，在中国电影家协会召开的关于"中国电影走向世界"的讨论会上，与会者都认为"在国际电影节获奖同体育比赛在国际比赛中夺冠一样是为国争光"[2]。当时的预想是，全球化可以解决中国电影的问题，不仅可以通过获奖获得海外市场，还可以在获奖的情况下回流国内市场，同样促进国内电影工业的繁荣。但目前的状况无疑说明现在的交流仅仅是单向的，一切都没有按照那个理想模式运行。十年来的状况说明中国电影不仅没有建立一个海外市场，而国内市场的困境却越加严峻。中国电影对于中国的想象不仅没有发扬光大，反而土崩瓦解。在它脱离了本地人民当下的日常生活经验之后，也变成了温室里的花朵，失掉了自己生存的基础。进入全球化不是一个浪漫的想象，而是世界政治、经济、文化关系的复杂运作。正像赛曼·杜林所指出的："与其说金钱、传送和信息流是文化的基础，不如说它们是文化的媒介。因此，文化和经济及带有经济倾向的政治利益之间的关系是前所未有的清晰。"[3] 在这里，中国电影的困境无非是我们文化困境的一种深刻表征。全球化在此不是浪漫的福音，而是一种复杂的关系。中国电影的命运也无非是这种关系的投射。

[1] 有关这一问题的详细分析可参阅拙作《1990—1994中国大陆类型电影》，《电影艺术》，1999年第2期。

[2] 《电影艺术》，1999年第3期，第33页。

[3] 《全球化与后殖民批评》，中央编译出版社，1998年，第140页。

三

　　中国电影在面对全球化挑战时发现，全球化不再是浪漫的、必须拥抱的美好事物，而是我们不能不面对的难题。因此，面对全球化的新选择就成为当下中国电影发展的新趋向。这种趋向就是一种面对全球化的再度"内向化"过程，一种将全球化"问题化"之后，置于中国本土观众之前的选择。全球化不是电影的背景，而是电影内部的问题，是电影本身视野中不能不处理的一个具体情境。这似乎是1990年代后期中国电影提供的一种新的可能性。这是"外向化"失败之后，中国电影不得不再度选择的结果；也是面对复杂纷繁的全球关系所作出的新反应。这里的反应既不是以激烈的民族主义诉求反抗全球化，也同样不是以所谓"人类普遍价值"的名义热情地拥抱全球化，而是对于中国当下状态的敏锐反应。它不是回到一种闭锁的空间中，而是寻求在当下语境中的全新表达。它体现了一种灵活但真切的关怀，一种对于简单化的超越和一种对于本地社群的倾情投入。这种对于"全球化"新的反应方式是中国电影的最新抉择。这里对于全球化的态度既没有那种走向世界的投入，也绝非极端民族主义式的简单抗拒，而是将视野投向本地的核心居民，以他们的经验和人生作为表达的基础，把他们的困境、挑战、希望和力量表现出来，是在中国普通民众面对生存挑战面前的新的反应，它应和一个社群面对的紧迫问题，提供对于中国当下的新想象。这种想象真正恢复了中国电影的市民传统，回到了本地核心居民的趣味和关切之中。它宣告了1980年代后期以来"走向世界"的宏愿与幽梦的终结。它一方面紧紧地根植于中国当下，又灵活地面对全球化所带来的冲击，形成了一个引人注目的新"内向化"浪潮。

　　这一浪潮以冯小刚自1998年到2000年的三部"贺岁片"《甲方乙方》《不见不散》和《没完没了》，以及一批新导演的电影如《美丽的新世界》《网络时代的爱情》为代表。

　　在这里冯小刚电影作为一个以元旦档期为特殊诉求的"贺岁片"类

型,成为中国电影国内市场长期低迷的一个引人注目的亮点。他的三部"贺岁片"都引发了本地电影市场的观看热潮。《甲方乙方》投入的拷贝数150个,而《不见不散》的拷贝数达到300个,2000年《没完没了》则达到了345个。[1]冯小刚以温馨喜剧的方式创造引人注目的成功。他原是成功的电视剧编剧和导演,是王朔式电视剧的风格的重要人物,他参与了《渴望》《编辑部的故事》《北京人在纽约》等作品的创作。他将王朔式的风格和制作经验转入到了电影之中,也取得了相当的成就。冯小刚电影突破了中国电影的固有格局,成为一个特殊的现象。冯小刚电影以当下中国人的日常经验为中心,充满了丰沛的市民趣味,以王朔式的风格开创了新的电影类型,也成为新"内向化"浪潮的代表。

《不见不散》是1999年元旦期间在中国内地最为流行的"贺岁片",也是冯小刚最为成功的作品。这部影片的背景是在美国的超级都市洛杉矶,但这里突出的不是异国的奇观,而是一对中国青年的感情经历。这里已经没有1992年的《北京人在纽约》的那种对于美国无限的焦虑和无法把握之感了。我们可能都还记得《北京人在纽约》片头从空中展现纽约璀璨夜景的段落,那是一个神秘而迷人的所在,一切都好像与中国完全不同。而在这部电影中,洛杉矶则如同北京、上海、广州一样,仅仅是一个普通的城市,是故事发生的背景。这里丝毫没有那种对于美国的"奇观"性。《不见不散》中的由葛优扮演的刘元,仅仅是一个生活在美国的普通中国青年,他的感情经历没有《北京人在纽约》中王启明的那种认同危机和对于丰裕社会的无限羡慕。我们仅仅看到了一个移民的日常生活经验。美国在这里不再是一个神话,而仅仅是一个具体而微的普通地方。经过了全球化的冲击,美国在几年中已经被"祛魅"了。空间移动带来的文化震惊已经远远没有往日那样强烈和紧张了。这似乎是阿波杜拉的"非领土化"的最佳例证。《不见不散》提供了对于全球化的新反应。但是,这种反应并不是那种

[1] 《中国电影报》,1999年12月22日。

彻底脱离中国的"普遍性"故事。而是紧紧联系着北京的经验和回忆。一种王朔式"自来水"般的流利而机敏的对话,异常奇特地置于洛杉矶的景观之中。而男女主人公正是依赖"北京"支撑起感情的。这完全不像《北京人在纽约》中的王启明那样试图摆脱自己过去的身份,而是将过去的身份作为新生活不可动摇的基础和一种力量。我们可以看到一种非常典型的中国式故事。它无论如何是一种通过"移民"经验,对本地力量进行发现的叙事。这里所有的那种绵绵思念和异想天开的幽默都是京味的,不仅仅引发了对于北京的回忆,而且还包含着对未来的承诺和期许。电影结束在一架飞回北京的班机中,男女主人公经历了一次惊心动魄的飞机故障,他们在这时真正体验了相濡以沫的情感,在故障解决之后,他们真正建立了感情。这不是那种回归母体的依恋感,而是新生活的展开。这里有天真和浪漫,有一丝无法掩饰的诗意。这同样不是对于全球化的消极反抗,而是历尽沧桑之后,对于它更为明智的理解。冯小刚的故事不是面对海外的,而是面对中国本地的"核心居民"的。它是面对挑战和冲击的新姿态。它以一个美国故事提供了对于中国的再度想象。

而《甲方乙方》则是以一个"好梦公司"为人实现梦想为中心,引出了一系列离奇的故事。这部影片试图将急剧变化中的中国日常生活中出现的强烈挫折感作为表现中心。以好梦公司为人们在片刻中实现梦想的一个个故事串联起来,表达了当下中国民众在急剧全球化和市场化的变化之中的"不适",这种强烈的"不适感"正是急剧经济成长所带来的严重社会问题的根源所在。《甲方乙方》的中国想象异常具体和琐碎,但充满了活力。它直接面对中国核心居民会面对的问题和挑战,并用荒唐的方式加以化解。这种化解并没有解决问题,而仅仅是将它变成了一个滑稽的情境。《没完没了》也用一个喜剧式的绑票故事表现了一段爱情。一位老实而善良的大巴司机由于要向一个旅行社老板讨回拖欠的车费,把后者的女友带走。随着他们的相互了解,知道这位司机为照顾植物人的姐姐而需要钱,他们逐渐产生了感情。这里将惊险故事转化为爱情的表达,一方面表现了中国

社会转变中的严重不安，另一方面又显示了对于弱势人群的关切，希望他们能够得到美好的归宿。

除冯小刚外，《美丽的新世界》《网络时代的爱情》作为年轻导演的电影，表现了和冯小刚大致相似的创作倾向。《美丽的新世界》描写一个乡村小镇青年到了上海，见到他拐弯抹角的一位亲戚"小阿姨"。这位亲戚是个漂亮而无所事事的年轻女性，终日到处借钱，四外招摇。这个小镇青年却非常勤劳，在上海证券交易所门前卖起了快餐。反而接济了他的这位"小阿姨"。影片结尾时，这位小镇青年和"小阿姨"终成眷属。这里的价值观是老式的，其中的那种市民趣味让人想起中国上世纪二十年代的电影。尤其是引入了评弹串联故事，充满怀旧的感慨。这部电影充满了上海市民具体的生活状况，隐射了在泡沫化经济繁荣消退之后，一种家庭和社群伦理取代个人力争上游的价值观，也期望一种社群和家庭的力量能够保护自我的生存。

《网络时代的爱情》讲一个1980年代学计算机的大学生与一个学戏剧的女生有了朦胧的感情，但这感情没有结果。学戏剧的女生和同专业的同学结了婚，不料后者只是一个不负责任的艺术家，女生生活不幸，最后事业困顿，感情破裂，远走南非。十年之后，学计算机的男生已经成了网络时代的新英雄——一位电脑行业的高级白领，而两人却在网上的BBS上相逢，最后见面时发现原来是故人。这里推崇的是勤勉可靠的传统价值，对于1980年代的激进风气加以嘲讽，表现了处于全球化前端的"白领"回归本地社群的愿望和期待。超越和离开并没引起身份的幻灭，而是为自己的中国身份和个人感情增添了丰富性。

这些电影都是中国电影在发现"走向世界"变成一种不可能之后的重要调整。它既意味着对于"全球化"新理解，也意味着重返中国电影的最初传统。这种回返有三个方面的意义，首先，它是重返了中国内部市民观众的选择，它意味着发现中国电影的基础仍是它的本土观众，在本土观众之外的海外市场不可能成为一个第三世界国家电影的出路。其次，它意

味着在观念上以当下中国的具体处境为中心,不是简单地对抗或认同全球化,而是将中国所面对的问题提给本土观众。它提示人们,"新经济"的巨大机会不可能彻底地解决中国的问题,而这种转型问题仍是人人必须面对的,诸如下岗、通货紧缩、腐败等。他们如何面对挑战是这些电影的中心。再次,它意味着采取中国观众认同的表意策略,通过借用中国传统的戏剧或者好莱坞的模式去处理那些与观众的日常经验息息相关的问题。他们在挪用这些传统时的方法是利用人们对于变化中的伦理关系的关切,以表达一个处于变化中的社会选择。这是以日常生活为基础制作的电影。

这些新"内向化"电影重新回到了中国电影早期市民化的情节剧传统,以当下平民的日常生活经验为中心,以温情和道德诉求为基础,试图重建对于中国新的想象。这些电影可以说复活了郑正秋《孤儿救祖记》的想象方式,[1]这种想象不再拥抱全球化,也不是叙述中国的特异性,而是投射了当下中国普通民众对于全球化的不安和对于一个"知识经济"社会带来的新的不平等和不确定性的严重关切,以及对于"市场法则"的追问。它体现了对于全球化浪漫理解的瓦解,显示了在全球化冲击之下回归本地社群的愿望,它包含了对于"中国"的再度想象。

四

新的"内向化"表现出在全球化的语境中对于中国的想象有不同的选择。"想象"当然具有虚构的特点,但它无疑也是一种自我建构的方式和可能,意味着自我意识的生成。对于中国的想象其实出现了巨大分裂。一种是不具创造性的刻板想象,而另外一种则是具有实践性的,可以给社群

[1] 有关中国电影早期传统的分析可参考陆弘石、舒晓鸣著,《中国电影史》,文化艺术出版社,1998年,第11—98页。

和个人带来自我的重新塑造。影像在新的"内向化"浪潮中是一种积极的力量，可以产生认同和肯定的可能，可以给予我们一种真正自我创生的文化，这种文化的核心就是试图将自我放置于异常具体的情境之中，并对于具体的情境作出反应，而不是将它抽象化。在张艺谋、陈凯歌以及第六代的表达枯竭之后，他们把想象的力量再度还给了我们的社群。事实非常清楚，只有在社群中重新发现和在社群中获得肯定才是中国电影在全球化冲击下的唯一机会。想象可能是对于自我的沉醉，但也可以化为改变生活的力量。

新的"内向化"意味着"走向世界"的想象的终结，但也开启了中国电影在新千年的可能性。中国电影的未来仍然非常不明朗。它所面对的"全球化"冲击也会不断发展，但我想，事情不会像我们希望的那样乐观，但同样也不会像我们想象得那样悲观。我们不能不寄希望于中国的想象力和创造力。我们知道，它一定会给我们更多意想不到的震惊。因为一百年来，它就已经不断给予我们这种震惊。

我知道没有理由失望。

本土或全球？本土即全球？

张力的存在

如何认识今天中国的大众文化？

这其实是和认识我们自己在全球的位置紧密相关的事件。这里我看到的是一个全新的历史情势似乎已经"超溢"了我们原有的有关本土或全球的困扰。我们可以说进入了一个不可思议的本土和全球之间异常混杂又异常微妙的时期。我们可以发现，我们在全球位置的改变恰好意味着我们面临着一个有关我们自己的想象的生成。过去有关我们自己和世界之间的痛苦而焦虑的"本土或全球"的二元对立的关系，似乎被一个新出现的"本土即全球"的新的文化形象和想象所替代。这里的问题不再具有那种二元对立的特质，反而有新的混杂的生成。

我想从贾樟柯的电影《世界》开始我的讨论。这部贾樟柯于2004年拍摄的电影其实正好涉及了这个有关本土/世界复杂关系的电影。这里的"世界"一面是一个"全球"的概念，一面却是一个具体而微的模拟世界各地景观的游乐场。我们可以发现人们一面在一个"全球"的抽象之中存在，一面却通过这个游乐场体验"全球"的具体存在。"世界"由于它的无限巨大而不可化约，但却可以被"浓缩"为一个游乐场。这当然是"新时期"以来中国人对于世界想象的一个部分，也是一个有关想象的"历史的讽刺"。从那个"改革开放"开端的时刻，在中国许多地方陆续建设了这样的

"世界公园",作为我们对于世界想象的一部分,也作为我们难以出国旅游的一种补偿。我们可以将"新时期"以来我们对于世界的天真想象用一个这样的"世界公园"式的游乐场来作为表征。

但这一切在二十一世纪之后却发生了巨大的变化。《世界》所探讨的其实就是从这样的游乐场"世界"中看到的如同万花筒里真切的"世界"变化和我们在世界中的位置变化。

这里有两个片段让我印象异常深刻。一个片段是身为世界公园保安的男主角和一位从事裁缝行业的"浙江村"里的女性之间有一种暧昧的关系,当这个女性拿出她丈夫在巴黎艾菲尔铁塔下的照片给他看,并说起巴黎的好处时,世界公园的保安则以一种幽默的方式给了这个女性一个有趣的回应:"到我那里照出来的会一模一样。"另一个片段则是这个保安带着两个老乡参观他们的"世界公园",当他们走过纽约世贸中心模型旁边时,这位保安对他的同乡说:"好好看看,美国没有,这里有。"

看起来这些似乎都是笑话,也有对于"模仿"的某种嘲讽的含义存在。但其实这里却还有另外的一个角度存在。在这个"模仿"的世界公园之中其实也具有某种"真实",一种难以归类的、比真实更为真实的真实。这里所"不在"的巴黎和纽约当然是世界的中心,但通过这种模仿,"中心"居然在这个保安队长眼里发生了某种"位移",模仿之物变成了比真实还要真实的东西,是一个新力量的展现。这可以说是鲍德里亚所表述的"拟真"。看起来是一种仿真,但这种仿真一旦具有某种新的意义,它就可以脱胎换骨地变成一种新的真实。这里的《世界》既是对于"世界"的模仿,又是通过这种模仿创造了另外一个新的世界。看起来,这里的一切仍然和过去有关"中心/边缘""内部/外部"的结构相去不远,但其实这里却还意味着一种新的力量的崛起,一种新的可能性的开启。"中心"居然在一种有些荒唐的模仿中被弥散化了。它不再仅仅处于巴黎或者纽约,而且也不可思议地存在于北京。一切都显得含混。世界公园把巴黎和纽约变成了中国"内部"的一部分,我们没有可能超越或忽略这些我们"内部"世界

的存在，而同时中国通过这样的景观也将自己变成了世界真实的"内部"。过去曾在一种"现代性"中的痛苦自我，以及被"世界"排除的"他者化"的命运，与反抗这种命运的巨大焦虑变得难以共存。"世界"就在我们中间，而"我们"则无可争议地是世界的一部分。原有的内部/外部，中心/边缘难以弥合的矛盾为混杂性所"超溢"了。我们对于中国/世界的固定想象和确定位置也有了前所未有的改变。这个《世界》的故事里所包含的正是一个中国的"新世纪文化"的新空间的存在。

这里我们要思考的其实是世界本身前所未有的深刻变化带来的新图景。从1980年代的"新时期"开始，经历了1990年代的"后新时期"，中国的发展变成了新的一波全球化的最大的一个决定性的要素。中国高速的经济成长被大前沿一视为只有英国工业革命可以比拟的波澜壮阔的进程。这一进程在今天已经显示了它所具有的巨大力量。中国的高速发展和融入全球化进程已经有了一个前所未有的展开。在一种多重的、非零和的发展中，中国内部和外部过去的鸿沟已经消除，中国在世界上的位置已经有了一个巨大的变化，而中国"现代性"历史中那种源于民族失败屈辱和贫困压抑所造成的深重的民族悲情业已被跨越，而这种变化恰恰是和中国内部深刻的市场化进程相联系的。我在多篇文章中描述过的中国发展所构成的"脱贫困"和"脱第三世界"的两个进程，已经有了一个阶段性的完成。中国已经展现了作为"新新中国"的新形象。[1]

于是，今天有关中国大众文化的探讨，当然不可能再局限于过去内部/外部的划分，而不得不进入一个新的过程。我们可以发现在贾樟柯的《世界》中，通过世界公园和世界之间的微妙关系其实已经展开了一个新的大众文化。在这里，本土或全球的问题开始转变为一个本土即全球的新问题。这其实是超越二十世纪中国现代性历史限定的展开。

[1] 有关"新新中国"的讨论可以参阅拙作《新新中国的形象》，山东文艺出版社，2006年。

"后原初性"的生成

我在这里想通过一个新的概念来阐释这一时代变化的含义。这个概念就是"后原初性"。

周蕾在其重要著作《原初的激情》中,对中国电影的分析有一个关键性概念,即"原初性"。她对于原初性做了比较复杂的阐发,其关键的意义是指:

> 在一个纠缠于"第一世界"帝国主义和"第三世界"民族主义力量之间的文化,如二十世纪的中国文化,原初性正是矛盾所在,是两种指涉方式即"自然"和"文化"的混合。如果中国文化的"原初"在与西方比较时带有贬低的"落后"之意(身陷文化的早期阶段,因而更接近"自然"),那么该"原初"就好的一面而言乃是古老的文化(它出现在许多西方国家之前)。因此,一种原初的、乡村的强烈的根基感与另一种同样不容置疑的确信并联在一起,这一确信肯定中国的原初性,肯定中国有成为具有耀眼文明的现代首要国家的潜力。这种视中国为受害者同时又是帝国的原初主义悖论正是使现代中国知识分子朝向他们所称的为中国所困扰的原因。[1]

其实"原初性"的产生正是在一种"落后"和"天真"之间,"压抑"与"力量"的悖论。前者是更多地体现于文化之中,后者更多地体现在社会之中。这一文化/社会"悖论"正是"原初性"存在的基础。由于"落后"和"天真"的悖论,大陆主要显示了贫穷和传统的一面,而由于"压抑"和"力量"之间的悖论,中国展开了一个世界之他者的形象。这一

[1] 周蕾的这部著作已经由孙绍谊译为中文。为行文方便,本文直接引用此中译本。《原初的激情》,台北:远流出版事业股份有限公司,2001年,第43页。我对译文稍有修订。

"悖论"其实是现代中国想象的关键。周蕾本人正是通过对于中国内地的"第五代"导演张艺谋和陈凯歌的分析展开这一概念的。她认为这两个中国内地1980年代以来最为重要的导演的电影其实是一种"自我民族志化"的结果。他们在自己对于自己国家的凝视中,正是依据一种将自我他者化来进行的。这些探讨其实非常接近于我和一些同事在1990年代以来对于"第五代"电影的分析。[1]我想,周蕾的分析其实正是证明了这种状态的确定性。中国乃是一个世界的"他者"。在这里这种想象既是外在的目光凝视的结果,又是我们内部自我想象的结果。

如果我们稍稍放开视野来观察我们的文化想象就可以发现:近代以来,由于中国在西方冲击下国家主权不完整,以及民族屈辱和失败的痛苦记忆,更由于中国在十九世纪中叶以来所显示的贫穷和积弱,使得中国"现代性"不得不在一种"原初性"中建构自身,所以,五四新文化就是以一种对于民族危机深重的文化焦虑为基础的运动。

这种文化焦虑正是一种深刻矛盾的结果:一方面,我们不断回到民族光荣之中寻找民族奋起的支点,这种光荣可以说是一种"抽象";但另一方面,我们也在批判传统中寻找民族新生的可能,这种对于传统的批判可以说是一种"具体"。于是,我们对于不平等世界秩序的反抗和我们学习西方,正是中国"现代性"赖以存在的基本的二元对立。于是。中国人深重的"民族悲情"不得不以"落后就要挨打"的痛苦留在我们的记忆中,这种"落后"和"挨打"的关联正是中国"现代性"最为深刻的痛苦:"落后"是历史造成的困境,"挨打"却是无辜者受到欺凌;"落后"是我们自己的历史困境,但"挨打"却是弱肉强食的不公不义;"落后"所以要学习和赶超,"挨打"所以要反抗和奋起。反抗和奋起来自一种"抽象"的民族精神,而学习和赶超却是"具体"的文化选择。这就造成了中国现代性

[1] 我对于"第五代"电影的详细分析可以参看《全球化与中国电影的转型》,中国人民大学出版社,2006年。

难以克服的文化焦虑。一方面，我们时刻肯定民族存在的理由和民族的辉煌传统，以改变"挨打"的屈辱；另一方面，却又在尖锐地批判和否定传统文化对于我们的限制和困扰，以克服"落后"的难题。我们认定我们自己在统一的世界史中的落后，我们试图通过几代人艰难的集体奋斗和对世界秩序的反抗获得一种中国历史目标的实现，这一历史目标就是中国的富强和个人的解放。我们为了这一目标付出了巨大的代价和牺牲。我们一面充满了现代历史所赋予我们的悲情和屈辱，中国在现代历史中的失败历程让我们的现代历史充满了一种"弱者"的自我意识，一种在他者限定的秩序中不断挫败，却不断抗争的悲壮的历史意识，这些使得我们不得不将自己设定为世界秩序的反抗者。另一面我们将阶级的"弱者"意识和民族的"弱者"意识进行了缝合。中国底层人民反抗压迫者的"弱者"的阶级斗争，也相当程度上等同于反抗世界帝国主义的中华民族的"弱者"的民族斗争，两者是一个同样的问题。这两个方向使得我们的"弱者"意识得到了强化。我们在整个世界史中的被动和屈辱的角色不幸地被锁定了。虽然我们的反抗和斗争取得了相当的成就，获得了历史的肯定，但显然我们的历史目标还没有获得完成，我们的未完成的现代性焦虑一直是我们文化的中心主题。我们一方面具有强烈的"弱者"意识，另一方面，具有强烈的反抗意识。正是这两种意识决定了我们的"现代性"的价值观和伦理的选择。而我们在对于一种世界史的思考中所设定的文化想象中所试图达到的却一直没有完成。这是中国二十世纪历史最大的焦虑。于是，"原初性"就是我们无法选择的选择。

但我想，贾樟柯《世界》里的图景其实正是对于这一话语的"超溢"，一种"后原初性"开始出现了。这种"超溢"其实是一种意料不到踏空的结果。中国变成了一个意外之地。它的意外乃是它一方面以前所未有的速度加入全球化进程，中国不再脱离世界孤立地发展，并没有变成对抗世界的自外之地，而是越来越变成了世界之中的一部分，而且是越来越重要的部分。另一方面它有了巨大的经济发展，创造了一个突破众人想象的新空

间。中国最近的发展提供了前所未有的"历史的讽刺",它其实是对中国许多想象模式的"超溢"。

它"超溢"的是它自己的过去,也"超溢"了它的过去对现在和未来的限定。我们种种依据常规和经验所进行的分析或预言总是被现实所覆盖。所以,"超溢"的后果其实是对想象的界限的突破,是一个新空间和现实对记忆和历史的戏剧化挑战。这是一个"新新中国"对于想象提出的挑战。于是,一种新的"大众文化"的兴起正是和一个新的中国形象的兴起相生相应的。这就是"后原初性"的出现。

"后原初性"所指向的是两个方向的展开:

首先,它意味着对中国原有的"原初性"想象的结束,"原初性"的历史限定已经被超越了。

从《英雄》开始的中国大片虽然其主题多有争议,但无论如何它展开了一种新的"现实",一种将本土和全球加以混杂的新的力量。在当年《黄土地》和《红高粱》所展开的"原初"中国的压抑和孤立的图景之外,中国"大片"通过对于中国历史的惊心动魄全球性的重写展开了一个新的对于自我、本土和世界的图景。我以为,它们的出现意味着一个在中国的"大众文化"中重绘世界图景的可能性。对于张艺谋的《英雄》我曾经进行过详尽的分析,这里不必展开。[1] 但我以为,这里的摄影机第一次和一个中国对于世界和自我再度观察的新"凝视"的目光相重合,提供了新的"后原初性"的观察世界的角度。它建构了一个由一种摆脱了"原初性"限定的新的"中国之眼"对于世界进行观察的可能性。这一新的"中国之眼"正是由于其全新的特质而受到了多方的质疑。这里我们可以发现一个让人极度震惊的新的摄影机观看位置的存在。在秦皇和无名推进整个故事进程的连续对话中,摄影机显然超越了对于二者中任何一方的认同,而居于两者对立的中间,变成了世界新故事的新观察者。它并不过度认同二

[1] 《全球化与中国电影的转型》,中国人民大学出版社,2006年。

者，而是在一个既和两者紧密联系，却又有自己的独特位置的角度上引发我们的欲望。这个摄影机的位置其实是提示给我们一个中国在世界中的新位置。这个"位置"当然不是过去的"弱者"的反抗形象，也不是一种对于"强者"简单认同，而是在一个新世纪中再度想象我们自己和世界。实际上，无论我们如何思考中国大片的意义，它显然提供了新的可能性。而这种可能性正在延伸之中。

大片的发展有两个方面的意义：一方面激活了中国内部的电影市场，使观众回归了电影院。在中心城市中，电影院已经再度成为时尚和都市文化生活的中心，观看电影再度成为一种中等收入者日常生活的重要内容，电影文化开始再度活跃。本土电影有了新的生机，也让观众发现中国电影也有和好莱坞分庭抗礼的实力和能力。从总体上看，其对于国内市场的意义确实还是正面的。去年下半年以来有关以张艺谋为代表的大片和以贾樟柯为代表的小片的争议，其实并不说明这两种不同类型的电影水火不相容，而是说明它们完全可以平行发展。在大片的繁荣的拉动之下，小片也就有了更多的机会发展自己。贾樟柯可以向张艺谋提出批评，其实正是大片带动了电影环境活跃和改善的结果。另一方面，中国大片的出现，也拉动了全球电影市场对于华语电影和中国电影的新关注。华语电影真正大规模的全球商业运作已经有了一个开始。于是，像冯小刚这样原来仅仅通过贺岁片立足于本地市场的导演也通过《夜宴》进入了全球性的电影市场。这些都是一些积极现象。它说明，随着中国经济的高速成长，对于中国文化新的全球性兴趣已经开始形成。

当然，对于这些大片的内容人们还有巨大分歧，对于这些电影所表现的以武打、玄幻、爱情基本元素的形态存在很多质疑，但这些中国大片的存在无疑是一件可以让世界认知中国文化的新契机。大片拉动了国内电影市场活跃，同时促使其进入全球性主流商业电影的系列之中，这些影响当然是积极以及值得肯定的。

到了今天，我们可以看到原有的武打、玄幻、言情的固定套路开始有

了突破。这次李安的《色·戒》就突破了原有的题材，而是以张爱玲的小说作为改编对象，把二十世纪中国历史的一个片段和个人在历史中的命运作为主题。这依然延续了大片全球性运作的方式和策略，但在题材范围上进行了比较大的拓展。二十世纪中国历史的风云变幻也开始成为大片的题材。至于《梅兰芳》和《集结号》也显然是突破旧有的大片模式的作品。

这里一面是导演个人的发展，如李安就改变了《卧虎藏龙》的模式，而选择了新的题材。《梅兰芳》也是陈凯歌脱离《无极》的题材，进入新天地的作品。至于《集结号》也是冯小刚在题材方面的重大拓展。但这些作品又和导演的情怀和个人气质有着深刻联系，是他们个性很好的展现，所以值得期待。另一方面，这些电影对大片的类型模式是一种新的探索。这些所谓的新大片都打破了对中国"原初性"想象的结果，提供了新的"后原初性"的发展。这说明了大片的模式一旦建立起来，随着市场需求的发展，华语电影还是可以在全球市场上有新的作为的。这也是一种真正的"后原初性"展开的结果。

其次，我可以看到"后原初性"也是突破了我们对于自我的本土的焦虑的被动性，更加能够以一种人类的普遍性的想象来展开自身了。

这里可以以80后文化上的崛起为例来说明。有关80后议题首先是在文化领域中引发了激烈争议。这种争议出现的标志是刚刚进入二十一世纪之后，一批非常年轻的80后作家，如韩寒和郭敬明等人，从"新概念作文"大赛出发，突然显示了非常巨大的市场影响力和青少年一代的热烈支持。他们的小说正好应和了当时中国出版业向一个比较成熟的"畅销书模式"转型的需求，掀起了一股浪潮。韩寒、郭敬明也就成为80后的代表人物。这可以说是80后开始引起社会关注，最初登上舞台的标志。此后，80后在写作领域中渐成气候，持续地显示了强大的影响力。直到最近中国作协和80后作家之间有了相当热烈的互动，显示了一个从市场和青少年的认可到整个社会的肯定过程已经完成。这些80后作家的出现可以说是整个80后崛起的先声。接着，伴随着"超女"等选秀节目的盛行以及游戏产业的兴

起，80后对于整个文化都发生了支配性的影响。在文化市场中，年轻人的消费能力和选择支配性已经无可争议。他们的文化形态其实一方面是市场经济和消费导向的社会环境在建构自身的文化想象的结果，另一方面，也是青少年消费能力和生产能力的展现。

80后一代的形象有几个基本特点值得我们认真把握：

他们在中国历史上最丰裕的一个时期成长，从未经历过资源匮乏的时代压力。没有过去的极端贫困的记忆，虽然还有许许多多经济上的问题和贫困家庭出身的孩子，需要社会认真重视和加以帮助，但无论如何，就其一代人来说，物质条件已经是上几代人无可比拟的了。他们多是独生子女，受到了家庭和社会最大的关爱。他们所享受的家庭温暖和全面教养的基础都是上几代人所不能比拟的。信息革命带来的媒体和互联网时代和全球化带来的新视野，让他们有远比上几代人见多识广的开阔的视野和市场经济带来的无限选择性，也带来了中国和平崛起时代告别民族悲情和历史重负，昂扬乐观地面对未来的可能性。

在我看来，这一代人的价值观有强烈的个体性，同时充满想象力和创造力。在文化方面，他们表现自我的想象力重于表现社会生活。我们可以发现一种奇幻文学，以类似电子游戏的方式展开自身，它也完全抽空了社会历史的表现，而是在一种超越性的时空中展开自己的几乎随心所欲的想象力。这被称为所谓"架空"小说。这种架空就是一种凭空而来的想象，一种"脱历史"和"脱社会"的对于世界的再度编织和结构。它们并不反映我们的现实，反而是创造一个现实。这种对于现实的超验的创造其实是一个类似"星球大战"的世界，这里有一切，却并不是我们生存的空间。于是这是一种"架空"的文化。而另一方面，几乎没有什么社会历史的内容。历史的记忆、现实的挑战都变得异常淡薄，纯爱超越了时空，而悲剧的产生也是由于自然的因素，社会已经没有可能给私人感情增加障碍，伴随着社会多元化和近期开始的教育理念宽容化，几乎已经没有多少对青少年的社会限制。而当下全球化和市场化给予成年人的压力和经济负担在青

少年这里还没有现实化，于是他们的文化想象就对于社会历史没有多少强烈的关切。他们的记忆和思想越来越当下化，越来越留下的一种即时反应的色彩。所以我们从80后作家的小说里看不到历史的运作和社会的变动，反而是一种"永恒"的，超越时间的青春的痛苦和焦虑的展现。其实我们可以发现这样的社会内容急剧地降低正是新的青少年写作的表征，也是他们文化接受的表征。个体生命的高度敏感和情绪起伏一直是80后文化的关键。"大叙事"的历史被"小叙事"的命运波澜所取代，一种中国的独特的历史境遇，被一种具有普遍性的人的命运的感受所替代。他们关注人类的普遍问题重于关注中国的特殊问题。由于他们生活在一个二十世纪中国苦难历史已经逐渐被超越的时代。我们过去看到人们的命运总是和"大历史"的风云有摆脱不开的关系。波澜壮阔的历史和深重的民族悲情使得个人生活根本上难以有一种独特的发展。个人的命运的沉浮总是在历史的拨弄下展开，个人其实是大历史的命运下的浮萍，被历史的风吹向难以预计的方向。但在这里，成长中已经没有了外在"大历史"的强烈冲击，青少年的命运其实是一种个体和家庭空间中的事务，是由自身选择和生活小环境所支配的。这里已经没有了"大历史"的角色。这似乎是今天的"后现代"的社会状况的一种必然的投射。如最近流行的郭敬明的小说《悲伤逆流成河》或最新电视剧《奋斗》，都有这样的特征。其实这些新文化正是对于"原初性"的突破和新的"后原初性"的展开。

重新思考

由此看来，我们今天正面临着一个"后原初性"到来的阶段。这里的大众文化所展现的是一个由"本土或全球"转向"本土即全球"的新的中国和世界。这一切还有待我们再度出发，重新思考。

后原初性：认同的再造和想象的重组
——反思 1997—2007 年香港电影的"中国脉络"

一

探讨香港电影最近十年来的发展和演变，我们会发现在外部环境剧烈变化的同时，香港电影内在的风格和气质也有了前所未有的变化。这里种种变化轨迹其实也发展出了新面貌。这一新面貌出现的关键之处就在于，它和中国内地之间关系的改变所带来的新状态的生成。这种改变的强度会相当大，这一点是许许多多对香港文化和电影有兴趣的人们在1997年之前就已经感受到了。但出乎意料的却是这种变化的方向，却是当时的主流预言所完全没有预料到的。在一个新的"后殖民"情境之中，香港本身的命运和香港电影的命运会有巨大改变乃是在1997年以前已经被预设了的命题，但这种改变的方向却完全脱离了当时许多人的"预设"。当时被视为"宿命"的却早已烟消云散，当时人们无法想象的新的历史景观却在悄然浮现。今天看来，香港电影正是这样的变化的结果，也最好地投射了这些变化所交织互映的诸多关键侧面。我试图通过对于香港电影"中国脉络"中的"原初性"向"后原初性"的转化，来探讨1997—2007年的这十年中香港电影变化的关键之点。这个关键点在于在1997年后的新文化经验中，香港电影如何想象香港？如何想象中国？

二

　　这里涉及的关键问题正是所谓"中国脉络"在香港电影中的变化。"中国脉络"乃是香港影评人李焯桃1990年在编辑第十四届香港国际电影节的特刊《香港电影的中国脉络》时提出的概念。他当时点明："香港电影的'中国脉络'范围本来十分庞大。正如绝大多数香港人也是中国人，从来没人怀疑香港电影也是中国电影的一部分，但香港特别在1949年大陆解放后，与中国有相对上独立的发展，也是不容否认的现实。而香港电影就和这个城市一样，华洋夹杂，除了中国传统的脉络之外，更深受西方文化的影响。"[1] 同时，他也强调这本专辑探讨的"中国脉络"问题主要集中于1980年代以来的香港电影中："无论如何，1980年代的香港电影是从土生土长的一代的角度，以香港为立足点，检讨内地香港的微妙关系和历史渊源。那种纠缠不清的中国情结，又与四、五十年代南来影人的过客（不久就回归中国）或流亡（始终根在故乡）心态迥然不同。"[2]

　　这里所说的"中国脉络"其实有双重的含义：首先，它是一个较为抽象、在文化领域内展开的概念，意味着"中国传统"在香港电影中的作用。其次，它是一个异常具体、在现实生存中展开的概念，意味着中国的现实和由此产生的"中国情结"在香港电影中的作用。

　　我以为，这种"中国脉络"在1980年代直到1990年代初的现实中的作用其实来自两个方面：一方面内地"文革"已经结束，改革开放和加入全球化的进程在迅速地展开。中国开始进入了"新时期"。[3] 而在新时期的

[1]　《香港电影的中国脉络》，香港市政局，1997年，第7页。
[2]　《香港电影的中国脉络》，香港市政局，1997年，第7页。
[3]　有关中国内地"改革开放"的给世界带来的影响的分析可以参看郑必坚，《中国共产党在二十一世纪的命运》，《人民日报》，2005年11月22日。他在此文章中认为中国和世界的变化其实关键之点在1979年中国共产党和苏联的不同的选择。他认为："中国共产党同苏联共产党在1979年的不同作为说起。同样都叫共产党，在同一个1979年，各自作出了性命攸关的重大战略决策：勃列日涅夫的苏共在这一年决定出兵阿富汗，进一步走上了打着"世界革命"旗号实行（转下页）

发展进程中，香港一直起到了一个非常关键的窗口作用。它既是中国对外开放的窗口，又是内部改革的窗口。无论是外部"向内看"对于中国的观察，还是中国"向外看"对于外部世界和西方的观察，都经过了香港窗口的反射。所以香港乃是一个独特的"中介"。正是依赖这个中介，中国改革开放的新话语才获得了重要的资源。另一方面，1980年代以来，中英谈判将香港回归的时间表明确化了。香港回归的进程开始，向1997年回归的过渡时期已经开始。现代以来作为中国屈辱象征的香港殖民的历史即将终结。"中国脉络"其实正是这种独特的历史情境所产生的历史结果。

在这里，这个"中国脉络"存在，其实包含着一个具有悖论意味情境的存在。一方面，回归既是历史的必然，又是中国现代性内在历史要求的一部分，其合法性没有任何疑问。这一历史事件必然发生的确定性不容置疑。而中国这一主题也是任何香港文化想象必然的、难以逃避的前提。另一方面，由于香港既曾经长期处于殖民统治之中，又有远比内地发达的经济和与西方更为深入的联系。所以，内地在经济上的落后和文化上的封闭也变成了香港对于中国内地文化想象的重要组成部分。这种复杂交错的经验是过去一般性的后殖民理论所难以涵盖和探究的。这里的矛盾在于香港所涉及的不仅仅是一个殖民/被殖民的二元对立关系，而是一个殖民/被殖民/将回归的民族国家的三重关系。这三者之间的关系犬牙交错、互相纠结、使得香港的新文化经验变得异常独特和异常具有其他可能性。一般的"殖民"历史都是一个在第三世界尚未建立和建构现代民族国家的时刻，殖民主义就将一个文化空间变为了"殖民空间"，而本地人民对于自己文化的要求正是和"民族国家"的建构和建构相联系的。而香港的状况正是一个特别的例证，它殖民问题的解决和后殖民状况的来临必然地与回归联系

（接上页）军事争霸谋求世界霸权的自取灭亡之路;而中国共产党则作出了改革开放的历史性决定，走上了一条以经济建设为中心，在同经济全球化相联系而不是相脱离的进程中独立自主地建设中国特色社会主义的道路。"

在一起。香港的现代性是在殖民统治下演化的,而中国现代性的发展则是一个现代民族国家发展和完成的过程。这里出现的关键新问题就是"中国脉络"的作用,使得香港的"后殖民"演化出现了前所未有的独特性,也呈现了香港文化想象的独特性。

我想借用周蕾在探讨中国电影发展时使用的一个概念来说明这种"中国脉络"的特征。这个概念就是"原初性"。在周蕾的重要著作《原初的激情》中,[1] 她对于中国电影的分析中有一个关键性概念就是"原初性"。她对于"原初性"概念做了比较复杂的阐发,其关键的意义是指:

> 在一个纠缠于"第一世界"帝国主义和"第三世界"民族主义力量之间的文化,如二十世纪的中国文化,原初性正是矛盾所在,是两种指涉方式即"自然"和"文化"的混合。如果中国文化的"原初"在与西方比较时带有贬低的"落后"之意(身陷文化的早期阶段,因而更接近"自然"),那么该"原初"就好的一面而言乃是古老的文化(它出现在许多西方国家之前)。因此,一种原初的、乡村的强烈的根基感与另一种同样不容置疑的确信并联在一起,这一确信肯定中国的原初性,肯定中国有成为具有耀眼文明的现代首要国家的潜力。这种视中国为受害者同时又是帝国的原初主义悖论正是使现代中国知识分子朝向他们所称的为中国所困扰的原因。[2]

其实"原初性"的产生正是在一种"落后"和"天真""压抑"与"力量"之间的悖论。前者是更多地体现于文化之中,后者更多地体现在政治之中。这一文化/政治"悖论"正是"原初性"存在的基础。由于落后和

[1] 周蕾的这部著作已由孙绍谊译为中文。为行文方便,本文直接引用此中译本。《原初的激情》,台北:远流出版事业股份有限公司,2001年。

[2] 《原初的激情》,第43页。译文略有修正。

天真的悖论,大陆主要显示了贫穷和传统的一面,而由于压抑和力量,这一"悖论"其实是现代中国想象的关键。其实香港电影的"中国脉络"也是这种"原初性"想象一个特殊的部分。这里出现了一个以香港为中介的"原初性"想象。这种想象的前提和周蕾所主要论述的中国内地"第五代"电影的自我"原初性"想象有所不同。它不是一个单纯的自我民族志化的结果,[1]而是一种在殖民力量和将要回归的民族国家之间独特身份的展开和来自这种身份的对于中国内地的想象。在1980年代以来的香港电影中,中国内地一面被表现为一个落后的地域,大量的有关"阿灿""表姐"等渲染内地落后和经济贫穷的电影。而这种渲染又时刻与对于香港的发达和丰裕有着尖锐的对照。而内地人在这些电影中往往被表现为一些异常渴望和对香港生活与文化充满惊奇感的"土气"的人,时时刻刻让香港人感到不堪,并成为某种"笑料"。另一方面,内地人的淳朴、来自乡间的朴素和人情淳厚又让香港人感到惊奇和不可思议。而有时他们所表现的某种"原初"的、未经现代洗礼的力量又让香港感到惊奇。一方面内地计划经济的刻板和压抑被刻意地渲染,另一方面,内地所具有的强大的来自现代"民族国家"的、与西方不同的力量则又被强化表述。这种"原初性",其实也就是邱静美在论述1980年代的著名电影《省港旗兵》和《似水流年》时所指出的一种"混成认同"。邱认为:"这种混成认同包括殖民地/资本主义/西化等元素,使香港将大陆视为'他者';它同时又包括民族/国家/种族等元素,使得香港和大陆分享某些对于殖民者的反对立场。香港电影表达出它对后殖民未来的矛盾情绪。这种情绪可以归纳为香港文化认同本身的混成本质。"[2]

[1] 有关"第五代"电影的自我民族志化问题是"原初性"概念的重要的支柱。参见《原初的激情》第二部分的论述,以及拙作《全球化与中国电影的转型》,中国人民大学出版社,2006年。

[2] 邱静美,《跨越边界:香港电影中的大陆显影》,《当代华语电影论述》,台北:时代文化出版有限公司,1996年,第173页。

1980年代以来香港电影对于中国内地"原初性"的想象其实导致了一个具有复杂性的文化后果。这变成了香港电影所强调的文化认同问题的焦虑中心。正是由于"原初性"的存在使得香港电影具有某种对中国内地"凝视"的优势。无论是内地所显示的落后和天真，压抑与力量原来都在一个中西之间的"香港"的视野之内，香港的独特的窗口位置为这种"凝视"提供了政治、经济和文化的基础。担心回归造成这一优势的消失则是许多电影乃至于文化研究著作分析的基础。这里所表现的对于1997以后的忧郁其实来自于一种对于回归"合法性"的无法否定和对于内地力量可能经由"政治"方面对于香港自由和开放进行压抑的焦虑之间强烈的矛盾心态，而香港电影的特殊在于中国内地的"原初性"想象的基础其实正是基于这种矛盾的状态。

所以，1980年代以来香港"文化认同"强化的电影潮流，其背景正是担心内地独特的社会状态对于香港文化的压抑。所以，这种"原初性"往往表现为一种大限将至，而香港文化认同的独特性也会因政治因素而逐渐消失，这些都使得香港有着某种矛盾心态的焦虑。阿克巴·阿巴斯通过对王家卫等人电影的研究，提出的关于香港"消失文化"的论述，其实正是显示了这一对于"原初性"想象的焦虑感。而周蕾有关香港文化的著作《写在家国以外》中通过分析香港的诸多文化现象所提出的观点也是如此。这里其实隐含着一种根本性的意识形态想象，认为回归的进程当然是历史的必然，但这必然中包含的却是一种"政治"压抑带来的文化上的"取代"。香港电影通过对于内地"原初性"的想象所提供的某种对于未来时间的判断和预言，我们前面所说的两个方向的"原初性"："落后"和"天真"，"压抑"与"力量"之间，会出现后一个有关政治"原初性"吞没有关"文化原初性"的后果。这种预言其实相当程度上主导了香港电影的"中国脉络"在1980年代和1990年代初期的发展，也就是说，1997年后的历史正是对于这一预言的大扭转和大超越。历史超出了预言的魔力，而电影也必然地展开某种完全不同的形态。

三

我想从陈果有关"北姑"的两部重要电影开始关于"后原初性"的讨论。一部是《榴莲飘飘》,另一部是《香港有个好莱坞》。这两部电影的重要性在于它通过同一个题材却表现了不同的对于"原初性"的"凝视"的感受。

《榴莲飘飘》所表现的依然是一种"原初性"想象的延续。一个内地来的性工作者秦燕(秦海璐饰演)在香港从事性工作赚钱,她原来是一个演员,却失掉了她的天真,在返回她在东北故乡时充满了感伤和忧郁。这里所延续的仍然是"落后"和"天真"的二元对立。在香港,她被侮辱和损害,却得到了经济上的好处,内地是这个女性精神的皈依,却不足以提供一种具有吸引力的生活形态。一种内地淳朴的"静止"生活被刻意地强调,历经沧桑的主人公和她那些仍然希望到香港寻找机会的学妹之间的关系中,其实蕴含了充分的"原初性"的展开。通过返乡者已经失掉的天真,电影直接走进了内地的生活,而将这一生活建构在一种"原初性"想象之下。这里所出现的想象来自于香港回归初期的形态,也就是发现"回归"并没有带来文化上的根本改变,香港原来所具有的优势"位置"仍然得以保持。"原初性"似乎在某些方面得以展开,香港电影对于内地的"凝视"目光仍然得以延续。这里摄影机所展现的观看视点仍然具有高度的对于"落后"和"天真"观看的自信。这里的主题居然意外地应和了1980年代严浩《似水流年》的主题。只是这里的人物本身的职业和生活更具有暧昧性。

但随后陈果的电影《香港有个好莱坞》却发现了一种新的"后原初性"的出现。这里同样出现了一个性工作者东东(周迅饰演),她住在香港的一座名叫好莱坞的公寓中,却脱离了原有的界限。这里出现了"原初性"瓦解的新状态。这个东东没有被侮辱和被损害的痛苦,反而通过自己的能力去诱惑和利用香港,最后她到了真正的好莱坞,最后寄回香港的是

以真正的位于美国加州好莱坞为背景的照片。这里的东东却是脱离了香港原有的"原初性"视角的内地人,她虽然生活并不光彩,却意外地有一种完全在政治之外的新力量,她可以自己掌控命运,可以有机会跳过香港直接到达美国,她对于香港居然采取了一种利用的姿态。在摄影机下她掌控了主动,闪闪发亮的眼睛里闪耀着诱惑的力量和梦想的力量。虽然她是一个不遵守道德的人,却具有某种"超溢"原初性的新可能性。这里的"好莱坞"既是一个空间实体,也是一个空间的隐喻。香港"好莱坞"其实具有某种赝品的味道,它是真正美国好莱坞的某种模仿。这似乎是对于香港介乎西方与中国之间的"位置"在新一波全球化中的某种不安的表现。一种"不确定"的特质突然出现了。而这种"不确定"的无力感并不来自于某种政治力量的压抑,反而来自一种中国内地的新发展带来的直接在中国/西方之间建立新的想象关系结构的新的状态的展开。赵卫防的分析点出了这部电影的特征:"影片……表现转变中的香港,透出了香港人面对内地发展和香港经济困顿的迷茫心理,以及对香港主体优势缺失的一种矛盾心情。"[1] 东东这样的人都已经可以掌控自己,原有"原初性"的确定性表述就已经面临危机,"后原初性"的出现就成为"中国脉络"的新关键。

"后原初性"其实是"原初性"对于中国脉络表述失灵状态的一种反应,也是一种新的面对中国内地的香港位置正在生成的表征。这成为香港电影新的可能性的来源。

这里"后原初性"的出现其实来自于多重的原因,其所表现的正是中国内地通过改革开放的深刻内部市场化和外部加入全球化进程(进入全球生产和消费体系)带来的经济发展的结果。一方面中国经济有了巨大发展,上海、北京等地已经成为和香港功能和风格相近的"全球都市",内地的闭塞和压抑状况已经一去不返。另一方面,香港经济却面临更多的挑战

[1] 《香港电影史》,中国广播电视出版社,2007年,第395页。

和转轨困难。一方面内地的开放不但没有带来对香港政治的压抑和意识形态控制,反而通过许多经济和社会政策支持香港发展;另一方面,香港的国际优势虽然仍然存在,但中国内地在全球政治、经济、文化方面的重要性有了前所未有的加强。一个"新新中国"的生成,其实超越了二十世纪以来中国悲情和屈辱的"现代性"的历史,形成了新的历史形态。这种变化带来了香港的"原初性"中国想象的终结和新的对于"中国脉络"的寻找。首先,这是电影工业内部的强烈需求,因为香港电影工业在1990年代中后期面临着前所未有的重大困境。[1] 所以香港电影和内地电影需要在一个共同的"华语"新市场中统一运作、共同发展的要求已经非常强烈。香港电影一定要在内地找到市场才有发展,而合拍和资金、人员、制作等方面的全面整合也已经成为趋势。[2] 其次,这是与内地在社会和文化方面融合的新趋势和寻求新的发展机遇的强烈要求。香港认同和中国认同的同构性被进一步地认知,并不意味着香港认同的消失,反而是香港展现了在中国的全球化进程中发挥新可能性的机会。再次,这也是一种文化的再认知的开始和文化认同的新发展趋向的展开。

香港电影在回归后所面临的最大挑战正是如何面对一个正在崛起的中国内地。这个中国的"超溢"于我们的想象之外,也"超溢"了1997年之前的种种历史预言。这种"超溢"其实是一种意料不到的踏空结果。中国变成了一个意外之地。它的意外乃是一方面以前所未有的速度加入全球化的进程,中国不再脱离世界孤立地发展,并没有变成对抗世界的自外之地,而是越来越变成了世界之中的一部分,而且是越来越重要的部分。另一方面它有了巨大的经济发展,创造了一个突破众人想象的新空间。中国最近的发展提供了前所未有的"历史的讽刺",它其实是对于香港和中国前

[1] 《香港电影史》,第346—361页。这里对于香港电影的困境有详细的探讨,可以参阅。
[2] 傅葆石的《中国全球:1997后的香港电影》对此问题有深入讨论。载于《当代电影》,2007年第4期,第52—56页。

途的许多想象模式的"超溢"。

它"超溢"的是它自己的过去,也"超溢"了过去对现在和未来的限定。我们种种依据常规和经验所进行的分析或预言总是被现实所覆盖。所以,"超溢"的后果其实是对想象界限的突破,是一个新的空间和现实对记忆和历史戏剧化的挑战。这是一个"新新中国"对于想象提出的挑战。"消失文化"的焦虑并没有真正由于政治压抑来临,而这种焦虑的真实含义现在看来反而是香港如何提供给全球和中国新的可能,如何在中国崛起的大历史进程中在场的问题。"消失"的危险其实根本不在政治压抑中,而在于香港难以提供有力的新可能性的空间上。不是有人压抑香港,而是大家需要香港给我们提供新的可能性。所以,"后原初性"的不确定就在香港当下电影的选择之中。

香港电影通过对于"原初性"的超溢达成了一种新的"后原初性"生成。这种"后原初性"是对中国内地原有的"落后"与"天真"的文化方向的认知,以及对"压抑"与"力量"的政治方面认知的全面超溢。

首先,在文化上,内地在许多电影之中已经被一种新的形象所表述。如在《无间道3终极无间》中出现的陈道明所扮演的内地警察,已经不再是1990年代初刻板的"公安"形象,而是一个几乎和香港人没有多少差别的同事。一种超溢了过去的"平视"的目光已经出现,内地在文化上所呈现的是越来越具有全球化和新新力量的区域。中国内地既是国家认同所在,也是经济和社会发展的动能之一。

其次,中国的社会和政治也被表现为一种现实的力量和全球化的存在。这里所出现的许多新的电影都开始以新的形态表现中国的社会生活。因为过去的"中国脉络"虽然还在起作用,但新新中国的形象超溢已然清晰。

从这个角度观察香港电影,我们会发现如今通过"后原初性"的一个新未来正在展开。

四

我想提出两部同样由黄秋生出演的电影来结束我的讨论。一部是许鞍华的《千言万语》,一部是最近上映的赵良骏的《老港正传》。我们可以从这里看到"后原初性"是如何展开的,以及香港的"中国脉络"的历史的演化。

在拍摄于1998年《千言万语》中,有一段表现1980年代,由黄秋生扮演的从事左翼运动的甘神父和一位从内地到香港的被侮辱和被损害的有着妓女与母亲双重身份的女性有一段谈话。这个女性向他倾诉了自己痛苦的生活,这个神父给了她一本毛主席的著作,希望她看看,但她却惊讶地说:"我是从内地来的呀。"神父只有苦笑。过去时代浪漫的豪情没有给这个女性支持。过去的中国也没有摆脱它的二十世纪的命运。许鞍华对于历史的发展和"中国脉络"仍然有一份深刻的迷茫。

但最近上映的赵良骏的《老港正传》却是一部对历史再度想象的作品。其中那个普通的香港市民、电影放映员、左翼的信仰者仍然由黄秋生扮演。他在1967年以来的历史中由于他的执著和信念错过了所有机会,失掉了妻子,生活艰难,儿子也不了解他的信念。但他对于祖国的信仰从来没有改变。他可以说是一个屡败屡战的人物,坚守自己的信念,却时运不济。如果我们把历史比作棋局的话,他好像输掉了每一局。连希望看看天安门的微末梦想还没有实现。但他终于赢在了最后,他所相信的中国有了他所期望的命运。历史好像曾经在每一个时刻都嘲笑了他的信念,但最后他是胜利者,因为,他所热爱的这个国家确实迎来了自己的新命运。他想象的过程可能和现实发生的过程有距离,但他所想象的结果确实是那些在过程中成功的人们没有机会想到的。赵良骏有了比许鞍华更强的自信,因为他今天看到的内地和香港的面貌已经有了更多的改变。

老港将要在2008年奥运会的时候来北京,做一个志愿者,看看他的天安门。

我想，他会为香港和中国骄傲。

五

我最后的问题依然是一个香港电影和中国电影以及全球的华语电影不断面临的问题：我们如何看香港？我们如何看中国？

"中国梦"：想象和建构新的认同
——再思六十年中国电影

一

1897年9月5日，上海的《游戏报》发表了一篇影评，是观看美国人雍松放映的电影的评论，这篇题为《观美国影戏记》的文章被视为是中国最早的一篇影评。[1]这篇文章提出了关于电影和"梦"之间的关系。这位佚名的作者感慨于看电影神奇的视觉经验，他点明："如影戏者，数万里在咫尺，不必求缩地之方，千百状而纷呈，何殊乎铸鼎之象，乍隐乍现，人生真梦幻泡影耳，皆可作如是观。"[2]电影和梦的关联历来是电影思考的中心问题，而中国人从第一篇影评开始将它和梦结合起来其实有自己的含义。在中国的十九世纪末到整个二十世纪的历史上，中国都面临着国家富强和个体生命的自我实现的命题，面临着追求"现代性"的现实命题，而这些命题都会以"梦"的方式得以展开，也作为一种梦想和希望时刻投射于中国电影之中。"中国梦"也就和"美国梦"其专注个人奋斗和成功有根本性的差异，"中国梦"是在深重的民族危机和社会失败的痛苦中浮现的超越这一切的梦想，所以它的内涵和意义也和美国梦并不相同，它既是民族国家

[1] 这篇影评首先被程季华主编的《中国电影发展史》（中国电影出版社，1981年第2版，上卷，第8—9页）引用和介绍，后被罗艺军主编的《中国电影理论文选》（文化艺术出版社，1992年，第4页）认为是"现在我们能找到的中国第一篇电影评论"。

[2] 引自程季华主编，《中国电影发展史》，中国电影出版社，1981年第2版，上卷，第9页。

的实现，又是个体生命的满足的展开。而中国电影和中国百年的社会历程相伴随，也紧紧地扣住了中国的命运和中国人的命运，因此，电影和"中国梦"就是天然地联系在一起的，电影可以说就是"中国梦"的表征。

学者约翰·哈特利（John Hartley）在探讨西方现代性时曾经指出："消费者和公民这两者在整个现代社会的发展进程中一起成长。事实上，他们是现代性的一对连体引擎，离开这一个就不能理解另一个。这两个引擎是：对自由的渴望和对舒适生活的向往"，"对自由的渴望表现在公民身份之中，这是政府管辖的领域"，"对舒适生活的向往——不单是特权阶层或特权阶级，而是全体人口都能获得丰富的物质，使人们免于匮乏——这一梦想推动了十九世纪的工业革命。这是商业管辖领域"，"自由和舒适的历史，是两个连体引擎间分化和融合的过程"，"这两个领域都可以形成自我。我们个体的身份认同是由公共和私人因素共同决定的，而二者之间的划分构成了私人领域和公共领域的区分。"[1] 哈特利所指明的是西方社会"现代性"的状况。但现代性的这种基本的构造也对于进入现代的中国产生了巨大的决定性影响。对于中国来说，十九世纪后期以来主权不完整所形成"弱"的、尚未完全实现的"民族国家"使得"公民"的身份得不到实现，而中国经济和社会的全面危机所造成的"贫"也使得"消费者"身份得不到实现。而"中国梦"就是这两个领域持续的梦想，也就是超越"弱"得到一个"强"的国家，超越"贫"而进入"富"使个人的消费欲望得以满足。在二十世纪的中国上半叶，残酷的民族危亡和现实的阶级斗争使得公民身份建构的目标更加重要，而"消费者"身份的实现也是一个一直持续的梦想。正如学者唐小兵所分析的，中国二十世纪"现代性"的

[1] 约翰·哈特利编著《创意产业读本》，清华大学出版社，2007年第1版，第7—8页。哈特利在另一处对于这一问题也曾经指出："作为消费者，西方人被认为是喜欢舒适、美丽和物有所值；作为公民，他们对自由、真理和公正推崇备至……自我的形成就是他们的结合点。"（约翰·哈特利的论文《公民消费者》收入《媒体拟想4：数位媒体与科技文化》，远流出版事业股份有限公司，第114—124页，引文见第115页）。两者可以参照。

追求是"英雄与凡人"的"辩证互动"。他指出:"正是二十世纪中国的现代状况,在促成了英雄崇拜和对英雄业绩向往的同时,也激发了人们对安居乐业,温情脉脉的日常生活的怀念。一方面是对振奋人心的崭新生活的设计和憧憬,是乌托邦想象所激起的豪情壮志,另一方面,则是支离破碎、没有了常态的现实生活所带来的残缺、错乱感,以及由此而生的失落中对安稳、细腻人生的悉心体会和回味。"[1] "公民"与"消费者","英雄"与"凡人"虽然领域和取向不同,却在一体两面地展现了"中国梦"不同走向的同时,体现出现代中国在打造自己认同方面追求的丰富性。以这样的"公民和消费者"或者"英雄和凡人"的历史角度我们可以切入"新中国"电影的发展和国家发展、社会转变的历史关联。

"民族国家"是现代社会最为基本的观念,正如卜正民(Timothy Brook)和施恩德(Andre Schmid)所指出的:"在二十世纪,民族国家主导了各种政体和民族的组织方式和身份认同,其权威性和力量非其他的观念可比,与其他时代也很不相同。粗略地讲,民族国家是一个基本的观念,我们借以认识我们自己和我们厕身的世界。"[2] 而民族国家的追求,正是"现代性"最为明确的表征。这和我们用来指称传统的王朝和帝国的"国"划定了鲜明的界限。正如汪荣祖所指出的:"国朝之国本于帝室,求一姓之绵延;民族之国本植于人民,求全民之荣华。同谓之国,固有异趣存焉。"[3] 从十九世纪末到整个二十世纪前半期,中国人经历了新中国的建立,正是一个中国现代历史上"建国"这一强烈的独立现代民族国家追求的实现,也是中国告别了十九世纪后期开始的国家主权不完整和屈辱失败历史的重要象征。其后的中国"大历史"的演变到今天,变化的轨迹有其内外两个方面的发展:一方面,中国内部经历了从计划经济的建构到市场

[1] 唐小兵,《英雄与凡人的时代》,上海文艺出版社,2001年,第2—3页。

[2] 参见卜正民、施恩德编,《民族的构建》序言,吉林出版集团有限责任公司,2008年,第1页。

[3] 汪荣祖,《史传通说》,中华书局,2003年,第13页。

经济形成的转变。另一方面，中国在世界上经历了由冷战时代反抗当时的世界格局到加入和参与全球化进程的变化。而我们的个人也经历了从追求"公民"身份的"英雄"表现到寻找"消费者"的"凡人"表现。中国的大历史也由此发生了深刻的转折和变化。新中国也在自身的崛起中展现了"新新中国"的历史图景。电影作为一种文化想象的方式在这样的进程中也起到了重要的作用

新中国已经建立了六十年。这六十年间，中国电影和这个国家一齐经历了巨大的变化和转折，而电影在投射了这一变化的同时也参与了变化的过程。电影当然是一种娱乐和休闲的形式，但它也是一种具有象征意义的想象，是一个民族国家重要的文化形态。在今天新中国六十年的时刻，回顾电影六十年当然也是对于中国在二十世纪后半叶到二十一世纪的"大历史"的进程的反思和探讨的一部分，也是对于中国认同建构重要部分的重新认知。本文从一个"公民身份"的建构的角度对于中国电影六十年的发展历程进行一个简单的回顾的同时，也试图提供一个新的理论思考的角度和空间，试图通过对于电影的六十年轨迹的分析发现和思考"中国梦"的轨迹。

二

新中国的建立，中国告别了过去的屈辱，进入了一个新的民族国家展开的历史阶段。这当然带来了中国电影的根本性的变化，国家对于电影业的全面支持和管理从此开始，电影业也开始发生了重大转变，而电影观众也由过去主要以上海为中心的市民观众转变为以"工农兵群众"为主体的新观众，而好莱坞商业电影的影响也随着"冷战"格局而开始彻底消退。电影的娱乐功能急剧地弱化，教育和组织群众的功能得到了前所未有的强化。电影业的这些变化根源当然是新的社会建构和"新中国"的出现带来的深刻的国际关系调整和变化的结果。而这些变化的根本目标则是在于构

建新的"公民身份",创造新的认同。这当然并不是一蹴而就的事情,而是一个全面而深刻的变革,伴随着国家对于社会生活的全面组织和管理,电影对于生活意义的转变开始越来越清晰了。

在新中国和旧中国交替的历史时刻,有两部分别在上海和东北制作的电影可以作为我们探究的起点。一部是在上海制作的电影《乌鸦与麻雀》;一部是被视为新中国电影起点的《桥》。这两部电影恰恰可以视为两种不同的电影"现代性"抉择的范例。前者宣告了一种旧的生活和旧的电影运作方式的终结,而后者则宣告了一个电影新时代的出现。它们其实喻示了一个新国家的出现对于电影决定性的影响。这两部电影都是具有左翼进步特点的电影,也一直在中国电影史上被视为经典作品,但两部作品的表现方式和风格都完全不同,显示了未来的"新社会"所具有的"新"格局,而其内容的差异则凸显了电影在新国家建构面前的巨大变化。

应该说,《乌鸦与麻雀》是旧时代终结的写照,也是上海市民电影传统的绝唱。它无可争议地宣告了旧传统的结束。这部电影的内容依然是上海的市民生活,只是这种生活已经到了没有任何立足之地的地步。这里依然是中国电影从自己开始时刻就最为关切和专注表现的市民生活,而它所面对的观众也是市民观众。但它所表现的是这种市民生活在"旧社会"最后时刻的混乱和动荡之中已经没有了任何存在空间。无论是肖老板的发财梦,还是华先生老老实实教书的梦想,或者孔友文希望在报馆找事的梦想,这些现代市民个体的微末梦想都面临着彻底幻灭。这些梦想当然都有实实在在的现实性,都是以"消费"的满足为中心,也是他们对于舒适生活的消费者渴望的根本性挫折。当时的社会已经完全无法为渴望美好生活的市民提供任何梦想的空间,这部按照好莱坞模式来结构的、具有经典形态的电影却无法再在原有的社会结构之中提供任何有价值的梦想,而只是标志了一系列的失败和瓦解,无论是肖老板的投机失败,还是华先生被抓和华太太被调戏,或是孔友文老人求职的失败,都说明了这个社会已经完全失去了和市民生活的联系,它已经完全没有任何可能性再继续存在下

去，而现代市民消费的满足根本不可能得到具体的现实展开。而侯科长的张狂恣睢也显示了那个社会没有任何合法性的极限状态。我们如果不做苛求的话，可以基本同意程季华主编的《中国电影发展史》对于这部电影的概括："作者以饱满的革命热情，敏锐的社会观察，卓越的艺术技巧和辛辣的政治讽刺，通过肖老板、华先生这一群小市民人物在以侯义伯为代表的国民党反动派压榨下的呻吟，幻想和觉悟，真实生动地再现了新中国成立前夕国民党统治区的混乱、黑暗，和光明即将来临的社会面貌。"[1]

当然，这里所揭示的正是中国整体的困境所造成的市民生活的困境使得旧社会分崩离析，旧的公民身份瓦解，而消费的渴望也不可能得以实现，因此也在"新社会"面前得到了超越。而电影最后华先生对于大家如何进入新社会而需要脱胎换骨改造的表述和在1949年的春节的鞭炮声中贴出的对联"爆竹一声除旧，桃符万户更新"都喻示了一个新社会到来的必然和这个新社会以新的"集体性"梦想替代那些市民生活梦想的新主题。这其实也意味着"中国梦"的转移和变化。原来对于这些市民来说，他们的"中国梦"仍然是异常具体和现实的，但最终"旧社会"否定了所有人的具体的现实的"个人性"的梦想，如果没有国家的根本的重建，每个人的梦想根本没有实现的机会，因此，社会则不得不以一种彻底的"革命"的方式创造一个"新社会"，而这个"新社会"就必须改变这些人的生活方式，他们也要受到改造，在旧社会终结的时候，从旧社会过来的人也要经历一种新的"文化身份"认同的变化和改造。我们可以发现，《乌鸦与麻雀》依然使用了好莱坞式的结构和表现策略，但其结果却有根本性的差异，在好莱坞电影中，情节的终局不可能是社会的根本性的"革命"，而是现实社会中个人状况的投射，无论个人的结局如何，社会的"革命"不可能出现，而仅仅是现存秩序的改良或调整或者是个人的奋斗的成功而已。但中国的历史条件则提供了完全不同的选择。而《乌鸦与麻雀》则在这里

[1] 程季华主编，《中国电影发展史》，中国电影出版社，1981年第2版，下卷，第248页。

终结了旧社会的同时，也以那个意味深长的结尾提示了电影所表现的这些小人物的市民生活以及上海电影的市民观众其趣味和要求的必然终结。新的"公民身份"和"中国梦"的到来，必然地改变了市民生活的基础和方式，也改变了电影赖以生存的运作和生产的模式其实，值得我们今天思考的是，当年的肖老板、华老师和孔先生的梦想其实并不可能终结，普通人追求生活的丰富和富足，追求现世的快乐的日常生活的、以消费为中心的"现代性"的"消费者"身份虽然退居。

我们可以看到，《乌鸦与麻雀》依然是传统的明星制的运作，像赵丹、孙道临、王丹凤和黄宗英都是当时具有巨大影响力的电影明星。同时这部电影在市场运作方面依然显示出相当明显的上海市民电影的传统的痕迹，它依然是三十年代以来上海电影将左翼的激进的文化和社会内容和市民观众的欣赏趣味和现实愿望相结合的传统的表现，也是中国电影早期的"鸳鸯蝴蝶派"传统的某种变体的存在。这种明星制和对于市民观众的趣味的关切，当然是对于现代的"消费者"的内在要求的回应，这部电影虽然表现了对于现代的新的社会的"公民"的强烈渴望，但也依然是从个体的"消费者"的"凡人"的角度观察世界的。这种角度和立场仍然是"新中国"电影前三十年的一脉潮流，虽然并非主流，但其影响力还始终保留，也始终在前三十年的中国电影中保留了一脉传承的线索，但其改造和变化当然是大时代的必然。但在后三十年的中国电影的市场经济时代则重新焕发了其强大的生命力。

而《桥》则是全新的电影，这部电影和中国电影自1920年代形成工业生产能力以来的电影都大不相同，其主题、人物和表意策略都和《乌鸦与麻雀》有很大的反差，这种反差说明了"新社会"在对于自身的想象乃是建构一个新的"公民"和"英雄"新历史的展开。这里的故事讲述了在解放战争的关键时期，上级要求在一个月内修复松花江上铁路桥的故事。在这里，一个英雄辈出、充满着新的"革命"激情、为"新中国"而奋斗的工业生产故事被充满鼓动性地展开。厂长和工人发挥了历史的主观能动

性，而知识分子的总工程师和一部分落后的工人则没有能够发挥革命精神。总工程师是缺少信心，而一部分工人则是有被雇佣的思想。他们就往往缺少新社会"公民"的历史主人公精神和英雄气概，因此就不能适应时代要求。最终，他们胜利地完成了任务。这部电影几乎没有大明星，也并不依赖中国电影传统市民观众的消费愿望的满足，而是起到动员和教育群众参与社会的改造和新中国建设的作用。人们为了一个共同的目标进入了一种工业化的组织之中，为一个共同目标而奋斗，他们之间的关系也不再是由市场交换所带来的社会关系，而是在单位中的同志关系。电影正是表现在这样的为了共同目标奋斗的过程中，所产生的积极感情和适应新社会新意识而对于集体生活的认同。这其实也成为前三十年中国电影的"计划经济"时代的主要潮流。这里所展开的是在新社会情势之下的先进和落后，革命和反革命之间的矛盾和冲突。这部电影很好地喻示了后来中国电影的中心主题。在大背景上，突出了国共战争的阶级和民族斗争的属性，而在具体的日常生活中则强调了超越日常生活的平淡和具体限制，也超越了"消费者"的满足要求之后的新中国的"公民"建构。

我们从《乌鸦与麻雀》和《桥》所产生的文化和美学变化可以看到进入"新中国"的电影所努力追求的是中国的"现代性"的"民族国家"新公民身份的建构，而对于"现代性"的"消费者"和"凡人"的成分则加以忽略和甚至否定。因此，新中国前三十年计划经济时代的电影就主要以教育和动员社会，建构新的"公民"身份为其努力的方向。虽然有如钟惦棐《电影的锣鼓》这样的对于上海电影和电影消费功能询唤的尝试，但毕竟极为少见，也从未成为主流；但在电影的实践中，在消费者和公民之间的平衡也依然是计划经济时代电影的结构中难以排除的，虽然革命的激情在追求新的表现形式，却由于中国历史条件的限制而无法彻底激进化。革命理想当然是塑造公民身份的基础，但"消费者"作为凡人的美好日常生活却也始终是社会对于未来的承诺。社会在一种物质生活相当匮乏的环境中和相对孤立的国际环境中艰苦奋斗，为中国的发展奠定了一个坚

实的初步工业化的基础和建构了国家的完整象征系统。因此，社会对于个人的要求一方面是现实中需要将个人消费压到最低限度，将自身日常生活的节俭变为现实的必然要求。但另一方面，却将美好生活和消费的可能性"延迟"到我们后来者所生活的未来去实现。这样，社会通过今天将全社会的人们"英雄化"来达到一个理想社会建构的要求，同时靠着这样，新中国电影的前三十年就奠定了自己的基本状态。一方面在内部凝聚社会共识，让新公民得以通过改造和转变在新社会中得以展开自己新的社会认同和身份塑造。这里有一些电影构成了一条踪迹分明的主线。另一方面，则在"冷战"的环境之下，强调世界局势的紧张和"新中国"所面临的挑战和困难，强调以革命的精神克服困难和挑战。这里的"中国梦"就是一个国家以集体性选择，来追求自身的强大梦想。而观众在这里经历了重大转变，从中国电影传统的市民观众转向了这样要求电影为"团结人民，教育人民，打击敌人"服务的教化观众。新中国的计划经济时代的电影呈现出下述的鲜明的特点：

首先，革命历史的叙述和在革命历史中"英雄"的成长。这里革命历史的叙述，是向全体公民普及革命历史，让公民了解革命的艰难和必然，了解"新中国"建立的历史要求。同时也通过革命中英雄的成长让人们看到英雄乃是由普通民众成长而来的，他们由于自己在压迫下产生了朴素的阶级和民族情感让他们有了革命的基础和先决条件，而他们在革命中的锻炼和学习让他们成为英雄。因此，英雄是可以学习的，是可以在日常生活中的，无论是《董存瑞》中的董存瑞，还是《红色娘子军》中的吴琼花，或是《青春之歌》中的林道静和《红旗谱》中的朱老忠和春兰，在影片的开始时都有革命感情，但也有其尚未接触革命完整历程时的困扰。这种困扰对于工农群众是革命理性尚未建立的简单初级的感情。对于知识分子，则是仅仅有革命的意识和理论，还缺少革命的感情和力量。而他们经历了磨炼和成长之后，才会在影片的最后成熟起来完成自己。在革命艰苦的极限考验之下，经受了磨难和牺牲的人才是英雄。所以这些以革命历史和革

命英雄的成长为中心的作品，其实是通过培养公众对于革命和革命英雄的认同达到对于"新中国"的认同，如《南征北战》《红日》《烈火中永生》等作品都从不同的角度对于革命历程中的艰苦奋斗有深入的描述，也从革命历史中的英雄人物群像的表现中发掘革命历史对于当时中国启悟。

其次，则是通过对于"新中国"日常生活中的平凡而伟大的英雄的肯定，来超越日常生活的平庸性和消费的诱惑，以此来克服匮乏所造成的经济和生活方面的挑战，能够以精神的超越性和革命的激情来显示出社会认同的力量。在这里，消费者的身份并不是不存在了，而是转换为了一种未来的承诺，一种先解放他人之后的历史必然结果。消费者或凡人美好的日常生活是中国"富强"的理想实现后的必然归宿，是历史目标实现后的事情，而实现历史的目标则需要在今天的牺牲和承诺，需要今天的英雄行为。因此，公民身份的建构就需要通过和英雄的认同而超越了生活的平淡无奇，每一件小的好事都被赋予了异常重大的意义，因此，"平凡而伟大"的感受，一种在日常生活的平淡经验之中发现英雄的行为和事迹的坚韧努力一直是塑造新公民的需要。在前三十年的计划经济时代，距离革命战争年代越远，则对于这一方面的敏感就强烈，由于忧虑年青一代缺少旧社会的经验，因此缺少远大的理想。这其实也是在冷战的全球格局之下，中国社会的必然选择。因此，从1950年代开始就有一系列关于当时社会生活中普通人的成长和社会建设的作品，其实都具有这样的意义。无论是《我们村里的年轻人》，还是《千万不要忘记》《年青的一代》和《霓虹灯下的哨兵》等作品均是如此。

计划经济时代的电影其实也有其"类型化"的发展，这种发展其实是将电影观众从不同的角度整合到新社会"公民"认同之中的努力。如体育电影一直是一个相当重要的类型，如《女篮五号》和《大李、老李和小李》《冰上姐妹》等，都是通过身体的锻炼和塑造为新国家培养健康公民的努力，以此超越"东亚病夫"的屈辱和挫败。历史题材电影如《李时珍》《甲午风云》等作品都从古代的历史中汲取力量，从中国历史中，尤其是近代

的历史曲折中发掘中华认同的历史传承性。而少数民族电影则塑造中华民族的多样性和一体性方面发挥重要作用，如《达吉和她的父亲》《农奴》等。而喜剧电影则表现计划经济时代日常生活的欢乐和通过讽刺社会现象来造就告别旧社会的新人。而反特类型则直接呈现冷战时代的外部的敌人，对于分清敌我，保持警惕有重要的作用。这些电影都通过具体的功能性的作用展现了电影在塑造公民的身份认同方面的作用。

由此看来，我们可以发现两个值得关切的问题：

首先，由于当时的历史条件，中国面临着严峻的多重挑战和冷战格局所造成的相对封闭环境下进行的新国家创造，其电影想象就必须将新"公民"的塑造和英雄的表现作为自身的中心，它就没有条件和可能，也没有具体的历史环境来充分表现"消费者"和"凡人"的方面，虽然也呈现了新社会生活进步和发展，但比较起来其表现的程度和深度不充分，一些这方面的表现甚至受到了批判和否定。因此，我们可以认为，计划经济时代的电影是以对于"公民"政治性的动员为中心，是以社会建设和反抗既成的世界秩序为目标的。它所致力的是国家象征性的建构和国家的新精神的构造。因此，它在满足人们的日常需求方面似乎有所不足。一方面，这一时期的电影在表达国家的合法性和英雄的塑造方面有重要成就，但另一方面，在表达公众和社会的多方面需求上仍然有自身的缺陷，其问题就是在于社会生活之中的消费者和"凡人"的正当需求、物质以及精神的愿望还不能够得到充分的满足。

其次，从电影内部来看，新中国"计划经济时代"的电影当然已经超越了中国电影在1920年代到1940年代之间形成的传统，形成了新的表意策略和新的观众意识。中国电影的市场功能被它的社会和教育功能所替代。但实际上，市场和观众的作用仍然始终存在，其影响依然是中国电影无法忽略的。像新中国电影的象征性人物谢晋在1950到1960年代所拍摄的电影无疑都有其明显地将好莱坞式感伤的情节剧和革命的激进内容进行了异常巧妙的缝合的特征。他将革命的现代性历史叙事和好莱坞的故事策略成功地加

以融合。于是,谢晋将革命主题和中国早期电影的市民传统统一了起来,成功地寻找到将"革命"转化为感伤的文化经验的方法。谢晋无疑是那个"红色经典"时代的特殊人物。无论是《女篮五号》还是《红色娘子军》和《舞台姐妹》,谢晋始终坚持着将中国早期电影的那种"情"和"奇"的因素融入革命主题之中。《女篮五号》明显的传奇式结构显然有情节方面刻意为之。《红色娘子军》中有关个人复仇的表现和琼花感情的微妙展开都喻示了一种传统中国电影面对市民观众时的传统再现。《舞台姐妹》关于演艺人生的表现其实和张恨水《啼笑姻缘》这样的鸳鸯蝴蝶派的典范作品有一脉相承之处。谢晋异常清楚,计划经济不可能改变人们对于日常生活的渴望和对于个人的感情渴望。在其他导演用更加激进的方式尝试表现新生活的时候,谢晋其实用了更多的中国电影和市民观众连在一起的传统表现策略。其实他清楚地感受到了那些市民观众内在需求不可能在一天之内被抛弃,因此他依然将这些方式充分地加以运用。但同时,这里有坚定的革命内容和真正的社会变化的激情。谢晋的能力就是在于他真正将两者结合得异常成功和让人难忘。由此可见,当时的电影中"消费者"和"凡人"的存在仍然是不可忽视的,也为中国电影在"新时期"再开新局提供了可能性。

总之,前三十年中国电影的计划经济时代所开启的是一个"集体性"的"中国梦"的时代。

三

在"文革"结束之后,中国电影进入了新的历史阶段。这就是中国开始了向市场经济和全球化的新发展。一方面中国社会有了前所未有的转型,中国的改革让中国社会开始活跃,中国内部的市场化进程让中国人民的个人梦想得到了展现的空间。另一方面在全球,冷战进入了最后的阶段

直到终结，而新的全球化进程正在突然呈现了新的可能性。中国从1970年代后期直到新世纪的历史进程深刻地改变了中国面貌的同时也使得世界格局发生了深刻改变。我们可以发现，现代中国的许多问题、希望和困扰已经经历着前所未有的转换，我们的旧问题并没有消失，而是转到了一个新的框架之中，就像工业社会的来临没有取消农业，而是将它放入了新的历史框架之中一样，中国今天发生的剧烈的变化正是一个历史的替代过程，一个正在快速崛起的"新新中国"正在迅速地超越原有的中国"现代性"的宏伟历史框架，获得了前所未有的全球性历史角色。这一发展的核心恰恰是中国全球化进程打破了原有的内外界限和中国固有的失败屈辱的历史角色，中国开始从自己的近现代历史的规定性中解放，获得了新的空间定位，这一定位可能还并不完全清晰，对于它的评价也还有不同的视角。但变化带来的新中国的全球性形象则是没有疑问的。

同时，中国内部的市场化也为这一变化准备了历史条件。中国巨大的劳动力有了一种前所未有的解放，他们开始在一个新兴市场中追逐梦想，寻找新的可能机会改变由于过去的匮乏带来的巨大压力。而低廉的劳动力和土地的价格给了这个国家前所未有的机会。于是中国改变世界的历程伴随着冷战的终结而意外地开始了。实际上，中国历史自1980年代以来的发展正是中国的内部变化和世界变化不可思议同步的结果。在中国内部出现的跨出原有的匮乏和压抑时代的强烈要求，正好和一个正在到来的全球性的信息时代由于交易成本下降而产生的大量剩余资本有了一个历史性的接合。中国人民的消费渴望和劳作获得更多收入的热情和与资本共舞带来的结果让世界和中国共同改变。

这里的"大历史"的变化可以说是出现了黑格尔"理性的诡计"的结果。这里出现的中国的"脱贫困"和"脱第三世界"的进程可以说是新世纪中国新的不可遏制的趋向。中国已经展示的新形态无疑已经超越了现代性历史的限定，展开了新的篇章。而"中国梦"也展现了自己新的面貌。

在这样的进程中，电影当然扮演了新的角色：

首先，电影的市场化和它的市民观众再发现的进程是市场经济时代电影的重要走向。认识到电影本身的产业特性，将观众的"消费者"愿望重新发现，就是一个重大的主题。重新认识电影的市场属性，其实也就是再度将电影置于"凡人"的消费领域。这样提供了一个更完整的认同。

1970年代末的有关"电影语言现代化"的讨论和当时出现的一些具有某种"形式"探索特色的电影，看起来是力图超越好莱坞式的市场化，但其实是在一个原有的集体性想象之外，召唤个人感受和个人想象的追求，看起来不是对于市场的反应，但其实这种对于"个人"的凸显正是一种对于新的市场的召唤，也是将个人置于消费者和凡人位置的新的想象的建构。因此，这一潮流看起来是大胆的实验性电影的追求，但其实是通过这种追求召唤了一个新的市场和观众的来临。而谢晋又在新时期的初期扮演了重要的角色，以他的电影召唤了新观众的到来。他将知识分子的启蒙想象和一种新的国家想象以及一种市民感伤传统相结合。在文化转型的关键时期，提供了可以为市民阶层接受的新话语。无论是《天云山传奇》《牧马人》《高山下的花环》，还是他的巅峰之作《芙蓉镇》。世俗的人情和微妙的人际关系始终在谢晋电影的中心。谢晋所关心的绝不仅仅是启蒙的强度，而是他的电影和观众之间的深刻的联系。在1980年代没有人像谢晋一样能够如此精确地把握电影和观众之间的紧密联系。在这些电影中，谢晋熟悉的情节剧现在以人性和人情的角度展开了。他驾轻就熟的一套方式在这个时代才发挥得淋漓尽致，他的电影可以看出他的得心应手。对于这个时代，谢晋最好地赋予了它一个形象。在1980年代，谢晋的电影既有怀旧的感伤，这种感伤来自"文革"彻底破坏了革命的天真和浪漫；也有朦胧的期望和无尽的憧憬，这种期望和憧憬来自一个新的市场经济社会结构，新的全球化时代已经显露了自己的影子。而"第四代"电影整体所具有的某种强烈的感伤性也开启了一个新时代的个人性观众。如《青春祭》《城南旧事》《小街》等作品，都以对于人物内心世界的深入体察见长，在召唤个人的感性的复苏方面起到了重要的作用。1980年代后期有关"娱乐片"

主体论的讨论和一些娱乐片的出现都对应观众的新的"消费者"角色的兴起。而市场化对于电影的影响是极为复杂的，一方面它促使电影重新发现和市民观众的历史联系，但另一方面，它也使电影面临新崛起的电视等媒介的激烈竞争。1980年代后期到1990年代电影所面临的困难正是如此。而正是在那个困难的时期，也有像陈佩斯的"二子"系列电影和张刚的"阿满"系列电影的市场化探索和整合市民观众的努力，遗憾的是这些努力其实都被低估和忽视了。而1990年代之后，在一度的困顿之后，伴随着中国经济的高速成长，好莱坞"大片"的引进和电影"贺岁片"的兴起，使得电影业得以有新的转机和复苏的巨大可能。进入新世纪，新的中等收入群体的迅速崛起和他们消费能力的高涨，多厅电影院和巨型购物综合体中电影院设施的普及，无疑为电影的发展提供了新的可能。1990年代"看碟"文化的发展也使得中国年青一代又有较为广阔的观影视野和见识，为中国电影准备了自己的观众基础。而2002年底《英雄》的上映所带来的国产"大片"的崛起，以及后来"大片"的多样化都带来了电影新的繁荣和新的可能性。这样的市场化进程将观众的"公民"和"消费者""英雄"与"凡人"的角色做了可能的综合和统一，重新发现了在新的社会之中追求幸福和追求国家富强的"中国梦"的一致性。中国电影在这里提供了新的想象。

2008年，我国电影票房达到43.41亿元，其中60%来自国产电影，故事片产量更达到406部。说明中国电影市场已经有了全面的活跃和发展。而与此同时，"第六代"和更年轻的电影导演的创作也引人注目，如宁浩和《疯狂的石头》《疯狂的赛车》所发掘的新风格，以及贾樟柯等导演的作品对于"小众"特定文艺片的艺术试验和文化思考的追求，都体现了当下电影文化的活跃和丰富。中国电影其实既参与了中国的市场化进程，也为之作出了重要贡献。电影在促进我们告别二十世纪的悲情，而让"中国梦"在发展中有更好的展开。

其次，中国电影也深刻地卷入了中国的全球化进程。从开放初期的

港台华语电影的影响、西方电影思潮和电影"回顾展"及公开放映带来的冲击，对于中国电影的开放起了巨大的促进作用。而"第五代"的出现，从《黄土地》和《红高粱》开始，中国电影成为国际电影节的重要部分，这里的"中国"想象开始成为中国新的表意探索可能性的展开。而这样的"第五代"以"民俗"为中心的电影一度也成为全球艺术电影小型市场的重要组成部分。张艺谋、陈凯歌等"第五代"导演当然也成为中国电影"走向世界"的新的象征。张艺谋的《大红灯笼高高挂》《菊豆》《秋菊打官司》《活着》和陈凯歌的《霸王别姬》等作品，都在国际电影节获奖，并具有相当的国际影响力。这些以"民俗"和中国特定文化和社会情势为中心的电影一方面当然有将中国"奇观化"的倾向，但另一方面，也在1980年代后期到1990年代中叶这一中国改革开放的重要阶段让世界对于中国的想象发生了较为重要和积极变化，即从将中国视为一个"冷战"时代敌对方面转变为正在谋求发展的、面临诸多文化限度的正在变化的社会。这样的电影也对于中国电影走向世界。对于中国梦的国际性展开有其积极的意义。而进入新世纪，一方面华语电影的整合开始进行，内地电影以其广大的市场和强劲的生产能力而在整个华语电影中开始居于主导的地位。另一方面，通过大片的崛起，中国电影超越华语电影市场的局限，取得了引人注目的全球性成就。这些其实都是将中国的新发展所带来的新想象。从《英雄》到《赤壁》等电影在国际电影市场上都有很好的效益和影响，中国电影文化的国际传播有了新的可能性。2008年国产电影有45部销往61个国家和地区，总收入达到25.28亿元。而小众化的艺术电影也有了自己的国际性空间，这其实也是中国电影开始为全球华人和世界其他文化中的消费者提供新的想象空间。

　　从上述的简略的分析可以发现，三十年来中国电影走向市场经济的历程在一方面内部对于我们公民身份的丰富和完整化起到了重大作用，让我们的"中国梦"得以一个实体的形态得到更为充分的展开，公民和消费者身份的同一性得到了更为充分的展开，另一方面，中国电影让世界更好地

了解中国的同时，也为世界对中国和中国人的想象作出了贡献。它参与了中国崛起的历史进程，为建构和丰富我们的认同起了重要作用。

四

从今天看来，中国经历了由民族独立和民族国家建构到中国"和平崛起"的发展，也经历了由"集体性"的争取国家强大的"中国梦"，到每个中国人个体的实现自己梦想的"中国梦"的展开进程，也是将公民和消费者、"英雄和凡人"两个现代性的基本条件相互统一的历史进程。在这个进程中，我们可以看到前三十年新中国的计划经济时代和后三十年的市场经济时代不同的历史分期，这样前后两个时期的划分可能比较简化，但其实可以反映出中国现代性的"大历史"的转变和发展的一般性的轨迹。中国的现代性也在这样的进程中经历了自身的曲折复杂的变化，但这六十年中国"大历史"的连续性正是今天中国想象赖以存在的基础。我们从2008年奥运会的开幕式就可以看到，新中国的连续性正是今天的"中国"现代性历史合法性最为关键的资源。在这个被认为是创造了历史的时刻，除了传统文化的表现，我们可以看到，从国旗、国歌到五十六个民族的小朋友一起进场所象征的多民族国家的理念和《歌唱祖国》的歌曲都是新中国历史性的象征，也是新中国文化建构的成果。而开幕式所展现的"新新中国"的风貌和形象则是近三十年来改革开放历史性发展的集中表现。我们可以由此看到六十年来的历史尽管充满了艰辛和曲折，但新中国所创造的新的中国的文化身份则是我们共同的历史和文化的认同的来源。而前三十年所奠定的国家发展的基础和后三十年中国举世瞩目的高速发展其实是连续的历史进程，它们之间是不可割裂地联系在一起的，是一个完整的历史进程的不同阶段。这里中国人民所付出的牺牲和代价，中国人民所分享的光荣和希望都已经成为历史，也都在中国电影中留下了宝贵的影像和声音的资

源。六十年来中国电影的道路也正是中国的道路的一部分，电影则始终在中国认同的创造中发挥着重要的作用。电影直接参与了新中国的认同的创造，也直接地参与了改革开放的进程，中国的发展、中国电影发展的相互扣连和相互依存的关系乃至它与"中国梦"展开过程的关系正是我们需要思考的。因此，虽然有巨大的变化和转折，但中国电影六十年历程其实有一个贯穿其中的主题，就是中国公民身份的建构和转变的历程，也就是确立"公民"和"消费者"的同一，和"英雄"与"凡人"的同一的进程，也是一个"中国梦"展开的过程。这个历程的意义和价值伴随着今天中国的发展而具有越来越重要的意义。

从今天看来，中国工业化和城市化的进程还没有结束，中国的发展还远远没有到顶。中国人在中国和世界舞台上的辉煌其实才刚刚开始。"中国梦"还在延伸之中。因此，中国电影对于中国和世界的更大贡献是可以期待的。

冯小刚的电影《非诚勿扰》结尾时，葛优扮演的秦奋用他的发明向远方眺望，有人问他看到了什么，他说看到了"未来"。这时银幕上出现了一片灿烂的红色，这红色正是我们的中国红。这片灿烂的中国红正是我们共同的未来。

三十年：中国想象与电影

本文通过对于三十年来中国电影的发展历程的回顾，探讨"中国想象"与电影的关联，由此探讨中国电影和全球化的关系。

一

我想用三部电影的片段来表征中国电影在三十年发展中的不同阶段和不同历程。这三个片段我在不同文章中引用过。但它们的意义对于我来说格外重要，也足以象征一个时代的精神气质。

第一个片段是1980年的秋天，我刚刚上大学不久的一个夜晚，在北大的那座简单的大饭厅中，我和同学们等待着一部名为《巴山夜雨》的电影开演。那时大饭厅里没有椅子，大家都从宿舍带着自己的凳子来看电影，这大概也是后来的学生难以想象的。这部电影打动了我们。那种浪漫的个人化的倾诉是如此吸引了一个十八岁的青年。"文革"时代压抑的氛围和诗人秋石忧郁而敏感的知识分子气质，以及滚滚大江上孤舟的隐喻都体现了前所未有的来自某种"个人性"的力量，特别是电影用了曾经广为人知的吴凡的名画《蒲公英》串联故事。那幅作品五十年代以来难得一见的感伤是如此合乎我们的心境。我们始终为秋石的命运而感动。秋石乃是对抗权

力话语的英雄,他能够洞见真理的所在,能够在困境中发现未来和希望,他如同磁石一般吸引了周围的民众,无论是开解老大妈的心结还是劝阻跳水救护绝望的少女,他都处于话语的中心。他的力量在盲目相信"文革"意识形态的张瑜所扮演的押送者刘文英的觉醒中,表达得更是淋漓尽致。最后,秋石背着女儿在众人的目送下消失在地平线外,自信地走向不可知未来的时候,在船上的人们和我们这些观众一起目送着这位先哲式的人物以坚定的步伐开创了新的道路。秋石的背影的其实显示了一种值得追随的精神的力量,一种引领我们向前的精神超越的渴望。我好像获得了一种真正的力量和启示。这个有力的结尾似乎喻示了知识分子在"新时期"的历史命运,他们承担着历史的新的主体的责任,将对于未来的承诺变成了知识分子的神圣使命,这最好地将1980年代文化中知识分子的话语欲望表达得淋漓尽致,也传达了"新时期"中国人对于精神性的强烈的渴望。

　　第二个片段来自1990年代初张暖忻的电影《北京你早》。《北京你早》里那位马晓晴扮演的女孩艾红的选择可以说象征了1990年代的中国精神。她没有选那位老实可爱的司机,却选了假华侨克克。虽然受到欺骗和伤害,却不可思议地依然义无反顾地和克克一起生活了下去。《北京你早》最后的一段至今让我无法忘却。女孩拿着一大包衣服上了那位司机的公共汽车,她和曾欺骗她的假华侨克克在一起,成了卖服装的个体户。这好像让和她一起走过那一段的两位小伙子感到惊讶,但更让他们惊讶的却是她现在所拥有的前所未有的自信和面对未来的勇气,她已经摆脱了原有的稚气和天真。她当然曾经被迷人的幻想所诱惑,也为之付出代价,却终于要靠自己实现幻想了。这里,有趣的深刻性在于克克乃是一个假华侨,他所许诺的经济上的远景并不是他所能提供的,但这位中国小姑娘非常像德莱塞小说《嘉莉妹妹》中那个敢于追求的嘉莉妹妹,虽然被物质的要求所吸引,却有一种不可思议的坚定和坦然。这是将错就错,或是歪打正着,却意外地喻示了中国的命运。我们走上了和全球化共舞的不归路,我们承担

了牺牲,却为了梦想别无选择。张暖忻传达了一个时代的中国梦。这个梦是通过个人的努力改变命运,实现梦想的选择。

贾樟柯的电影《世界》可以作为一个"新世纪"的中国的。这部贾樟柯于2004年拍摄的这部电影其实正好涉及了这个有关本土/世界之间复杂关系的电影。这里的"世界"一面是一个"全球"的概念,一面却是一个具体却缩微的模仿世界各地景观的游乐场。我们可以发现人们一面在一个"全球"的抽象存在之中,一面却通过这个游乐场体验"全球"的具体存在。"世界"由于它的无限巨大而不可化约,但却可以被"浓缩"为一个游乐场。这当然是"新时期"以来中国人对于世界想象的一个部分,也是一个有关想象的"历史的讽刺"。从那个"改革开放"的开端时刻,在中国许多地方陆续建设了这样的"世界公园"作为我们对于世界想象的一部分,也作为我们难以出国旅游的一种补偿。我们可以将"新时期"以来我们对于世界的天真想象用这样一个"世界公园"式的游乐场来作为表征。但这一切在二十一世纪之后却发生了巨大的变化。《世界》所探讨的其实就是从这样的"游乐场"的"世界"中看到的如同万花筒里真切"世界"的变化和我们在世界中的位置变化。

这里有一个片段让我印象异常深刻。一个片段是身为世界公园保安的男主角和一位从事裁缝行业的"浙江村"里的女性之间有一种暧昧的关系,当这个女性拿出她的丈夫在巴黎艾菲尔铁塔下的照片给他看,并说起巴黎的好处时,世界公园的保安则以一种幽默的方式给了这个女性一个有趣的回应:"到我那里照出来的会一模一样。"另一个片段则是这个保安带着两个老乡参观他们的"世界公园",当他们走过纽约的世贸中心模型旁边时,这位保安对他的同乡说:"好好看看,美国没有,这里有。"

这三个片段其实标志了三十年来中国电影对于中国文化想象重构的不同阶段,也是中国电影发展的不同阶段。我们可以从三个片段看到中国电影三个时期的不同面向,也可以看到其中贯穿的一条主线。

二

从三十年的发展来看,三十年电影可以分为三个时期:新时期(1978—1990)——后新时期(1990—2000)——新世纪(2000至今)。

从这三个时期来看,新时期是第四代和第五代崛起的时代,是中国追求展开的时期——后新时期则是一个关键的转变时期。电影在商业和艺术之间,国际和本土之间进行着诸多探索。新世纪时期则是在"大片"和"小片"之间,中国电影获得前所未有大发展的时期。在这一时期中国电影在全球文化中已经具有新的意义。

我们下面对于这三个时期的中国电影文化作一个简要的描述和清理。

新时期电影

新时期乃是"改革开放"初期,中国刚刚从"文革"中脱离出来,正处在一个精神解放的时代。当时的人们把一切都视为精神解放的表征——一件牛仔裤,一副蛤蟆镜都意味着从精神上摆脱压抑,寻求新的空间的努力。其实1980年代的主题,就是如何将个人从计划经济时代宏大的集体性话语中解脱出来。1980年代"主体性"的召唤表达出来就是这种"个人"存在的精神性要求。无论是萨特还是弗洛伊德其实都是为这个新的"个人"的出现发出的召唤。这个"主体性"个人的展开,直接提供了思想和精神从原有秩序中"解放"的想象。其实,1980年代文化的关键正是在于一种对于康德"主体性"观念的新展开。李泽厚的《批判哲学的批判》1984年版有一个异常重要附论《康德哲学与建立主体性论纲》。这篇文章似乎包含着整个1980年代思想的核心命题。李在这篇文章中点明:康德的体系"把人性(也就是人类的主体性)非常突出地提出来了。"[1] 而李泽厚的发挥似乎更加重要:"应该看到个体存在的巨大意义和价值将随着时

[1] 李泽厚,《批判哲学的批判》,人民出版社,1984年,第424页。

代的发展而愈益突出和重要,个体作为血肉之躯的存在,随着社会物质文明的进展,在精神上将愈来愈突出地感到自己存在的独特性和无可重复性。"[1] 这里李泽厚召唤的康德的幽灵其实是对于1980年代新精神的召唤。"主体性"正是整个1980年代从原有的计划经济话语中脱离的基础。而这个"主体性"正是新的"现代性"展开的前提。1980年代其实具体地展现了这一"主体性"的话语。正是这种"主体性"的寻找,变成了1980年代的"现代性"赋予我们最大的梦想。当时"新时期文学"主导着各种大众文化的复兴,中国人从匮乏中挣脱的时候,首先所追求的是精神上的个人确立。如对邓丽君的迷恋,其实就是我们对于个体从集体中脱离出来的渴望的表征,而当时的偶像如陈景润和张海迪等人,都是通过精神生活来实现自己的人。那时的文化虽然也有物质的渴望,但物质的追求总是通过精神来合法化的。

在新时期开始时,中国电影一方面缅怀革命的青春,一方面向西方开放,寻求新的文化资源。在这里所完成的从集体中分离出个人,一种新的主体性的出现可以说是当时中国电影的文化特质。从1979到1987年,是中国电影的"第四代"最大限度地发挥自身影响的时代。他们最好的作品恰恰在那个时代给了我们一个历史契机。一个重新建构中国人生存想象的契机。我们可以看到电影的"现代性"焦虑也正是知识分子"新时期共识"的表征,电影参与并且介入了这一共识的确立。电影提供了1980年代最为典型的文化想象空间。而从1985年的《黄土地》开始,"第五代"也登上了电影的舞台。像《黄土地》这样故事相对单薄的电影,却异常强烈地关切风土和民俗的展开,这种非常接近当时"寻根文学"的方向,显然面对中国内部文化变化的反应,显示了"第五代"和当时知青一代的文学密切的相关性。由于1980年代中期正是1970年代末和1980年代初出现在文学界的知青作家普遍转向寻根的时期。这一浪潮同时出现了文学界和电影界绝非

[1] 李泽厚,《批判哲学的批判》,人民出版社,1984年,第434页。

偶然，它一方面是当时的话语转化的结果，说明知识分子开始摆脱原有的从政治角度对于社会的反应，开始通过风土和民俗展示对于"文化"的思考。这似乎是试图从过度政治性的是非判断中摆脱出来，面对民族文化的追问和反思。《黄土地》通过黄土和黄河，《孩子王》通过对于云南乡村的表现（这部电影根据当时最著名的寻根作家阿城的同名小说改编），田壮壮的《盗马贼》和《猎场札撒》则通过对少数民族游牧精神的展现，《红高粱》则直接来自莫言小说的素材表现山东高密其生命欲望的张扬，他们在通过一种高度"寓言化"的策略，脱离了中国具体的社会变革现状实实在在的表现（这种表现似乎都由比他们年长，却也是在"文革"结束后才脱颖而出的"第四代"进行的）。这里没有中国当时现状具体而微缩的呈现，也没有多少写实性的展开。其实，仅仅是这种强烈寓言性的表现就已经完全脱离了过去中国电影的传统。也是对于1980年代"文化热"的强烈反应。

后新时期电影

进入1990年代，是中国经济发展和全球化相连接最关键的转折时期。1990年代的"后新时期"文化的特点就在于一种"物质性"的出现。没有物质性的变化，我们就不可能有新的未来。虽然我们可能丢失1980年代宝贵的东西，但这丢失却是我们无法选择的必然。1980年代文化中我们的想象是建立在精神基础上的，我们好像是用头脑站立在世界上，我们虽然仍然面对匮乏的生活和新的来自外界的物质性诱惑，但我们纯粹的精神追求和抽象的理想支撑了我们的想象和追问。所以，1980年代的"新时期"虽然有极大的物质性吸引的背景，却是在精神层面上展开自身的，它依然是不及物的。这里的追求几乎忽略了"物质"的诱惑和吸引。但1990年代的后新时期却是将1980年代抽象的精神转变为物质的追求。最初的消费诱惑的力量使得当年抽象的"主体性"变为今天在现实的全球化和市场化时代的困局。这是将康德玄虚地用头脑站立的状态，转变为用双腿支撑自己的"主体性"。其实，1980年代和1990年代其实在断裂中自有其连续性。1990

年代将1980年代抽象的"主体"变成了全球化和市场化实实在在的"个人",1980年代的"主体"是以抽象精神进入世界的,它仅仅表达了一个真诚而单纯的愿望,也提供了一个可能性的展开。它的没有物质支撑的空洞性,正需要1990年代的填充。而1990年代这些中国的"个人"以实实在在的劳动力加入了世界,用自己具体的劳动和低廉收入寻找一个实实在在的物质性的世界。所以,我们会发现其实正是二十世纪的1990年代给了抽象的1980年代一个具体的、感性的现实。1980年代的那些抽象而浪漫的观念正是被1990年代的消费愿望和物质追求所具体化的。所以,1990年代的文化是以《渴望》这部对于平凡日常生活意义发现的电视剧开始,以冯小刚"贺岁片"轻松的、无重负的情趣作为自身标志的,电影有了国际和国内之间分化,国内的商业化电影在探索自己的道路。而"第五代"电影变成了面向国际的"小众化"艺术片,对于民俗和话语上"他性"的展开切切实实地展现了其国际化的表露。这使得中国想象内外分离的状况开始呈现。这是内部"中国梦"的建构和向外的中国传奇展示之间的张力。

中国内部的"中国梦"开始是展现在一系列并不成熟的商业片之中的。在这里,较早的例子是大陆最著名的喜剧明星陈强、陈佩斯父子主演的"二子"系列。在这些喜剧影片中,"二子"是一个寅次郎式的人物,他是一个生活在北京的城市下层市民,却在中国的经济改革之中不断地寻找着一个私营的空间,这部系列电影就是"二子"不断地开设各类私营产业的故事。他开旅馆(《二子开店》),开歌厅(《二子开歌厅》),开设旅游服务项目(《父子老爷车》),开办大型的科技民营企业。这一切都以一种极度夸张的喜剧形式加以表现。"二子"总是不断地追求美丽的女人,也总是在即将成功时失败,但这些极为滑稽的喜剧显示着一个来自体制外的经济力量在欢天喜地之中崛起。"二子"由一个北京胡同之中无职业的市民成长为企业家的历程正是昭示了深刻的空间转变。有关"二子"的这批喜剧所提示的,是这种边缘的力量,但在冯小刚的"贺岁片"中这种1990年代物质性的文化已经变得相当成熟和具有表现力,也受到了公众的广泛

认可。与此同时，中国电影的"外向化"的新结构也开始出现。一方面中国在西方面前的文化和政治方面的区别仍然异常尖锐，另一方面，中国新的全球化也伴随着高速市场化的进程也已经出现。中国的形象变得异常矛盾，许多人的判断和预测都根本脱离了中国的现实，中国的形象异常模糊而暧昧。于是，张艺谋成为西方的中国想象的不可或缺之物。他提供的"中国性"给予了西方观众一个"阐释中国"的确定性来源，满足了他们对于一个变化中国不变的想象，"中国"在此仍然是旧的中国，张艺谋展现了一个一方面保持了自身传统，另一方面却由于特殊的意识形态而与西方完全不同却也落后的中国。它一方面可以被观赏、也能被发现某种与西方不同的奇妙的"美"，另一方面却仍然等待西方的拯救。这种可理解的驯服的他者形象正是可以提供一个"阐释中国"的必要的策略。当然张艺谋等人的这个"中国性"叙事显然和当时中国市场化和全球化前期的状况有巨大的落差，但却毕竟提供了一种西方话语迫切需要的"确定性"。中国的价值在于它是一个机会，也是一种可能，是西方资本的历史机遇，也是全球资本主义发展的新的空间。张艺谋受到西方持续的追捧就是由于他已经通过自己的电影变成了中国文化的一个品牌性的人物。于是，一批这样的以"民俗"的神秘和"美"的展现以及"性"和"政治"的压抑性表达为基础的所谓"艺术电影"变成了中国电影的一种特殊的"外向化"类型。这一类型的出现正是由于张艺谋、陈凯歌电影的"外向化"的成功所带动的结果。但除了张艺谋、陈凯歌之外的"第五代"在这一过程中逐渐在国际性的竞争中消逝，而中国的象征性代码逐渐集中于张艺谋一个人。

新世纪电影

进入二十一世纪，中国文化进入了一个"新世纪文化"的历史阶段。中国的和平崛起伴随着加入WTO、申奥和申博的成功而已经变成了现实。有关中国"脱贫困"和"脱第三世界"的形象已经凸现出来。新世纪文化已经从各个方面全面超越了"新文学"的话语构架和文学制度。

这种转变可以用《新周刊》2003年10月1日那一期的表述来形容。这一期《新周刊》的主题是"新新中国"。编辑有这样一个表述让我有所触动："对于'中国'来说,'新中国'这个词语一直表明政治上的新,政体的更新;如今在生活方式、文化时尚形态上有着全新的方向与发展可能,'新新中国'冒升而出。"这个"新新中国"描述的确抓住了问题的核心。中国历史发生的改变可以说在日常生活层面和全球层面上都前所未有。1990年代以来全球和中国的一系列变化到新世纪已经由朦胧而日渐清晰。中国作为全球生产和资本投入中心的崛起是和新的世界秩序的日益成型几乎同步。中国开始告别现代以来的"弱者"形象,逐渐成为强者的一员。新的秩序目前并没有使中国面临灾难和痛苦,而是获得了前所未有的发展的机遇。这里中国内部当然还有许多问题,外部也还有许多挑战,但伴随着新世纪,中国的两个进程已经完全进入了实现的阶段:首先,中国的告别贫困,以高速的成长"脱贫困化"正是今天中国的全球形象的焦点。其次,中国开始在全球发挥的历史作用已经能够和全部二十世纪的中国历史划开界限,中国的"脱第三世界化"也日见明显。这两个进程正在改变整个世界。而这种改变强烈地需要新的文化想象。这个被《新周刊》称为"新新中国"的新前景已经展现在人们面前。

新的视觉性的展开和新的中国梦的展开正是新的中国大片崛起的历史背景。《英雄》毫无疑问地开始了张艺谋的一个新时期。这个时期的中国和世界已经进入了一个新的世纪。经过了冷战后十余年的发展,新的世界和中国的格局已经隐然成型。一种在高端上以全球反恐为中心的保卫"全球化"的宏伟意识形态和一种在日常生活中发挥支配作用的以消费主义为中心的"低端"意识形态已经完全"固定化"成为这个世界的主流话语。它所构筑的完整秩序已经无可置疑地变成了世界上权威性的价值。在这里,一方面是美国主导的全球秩序已经确立,全球化正在越来越具有某种"帝国"的形态。另一方面却是中国作为世界工厂的崛起,中国已经成为新的全球市场最为关键的部分。张艺谋在新世纪文化中推出的《英雄》却是一

部打破了他在海外/中国的外与内的界限的、取消了已往张艺谋电影中的外向化/内向化差异的惊世之作。这里张艺谋对中国和全球的市场做了前所未有的整合。这部电影一方面象征着中国和全球市场已经被极大程度地加以整合了；另一方面，也证明中国已经接受了全球性的价值，一种新的全球性的"强者哲学"已经变成了世界的核心价值而在中国被张艺谋直截了当地加以表述。这是张艺谋的"全球性"时期，而中国全球化和市场化转型的新阶段的开始，也正是以《英雄》在2002年底在国内激发的一系列激烈争论和观影热潮为标志的。这里传统的国内外区别已经被超越。正像张艺谋在那部纪录片《缘起》中指明的："我们所说的天下，我们所说的和平，是指全球的。"《英雄》始终充满着对当下世界的隐喻。一方面，是过去唯美的"中国性"仍然存在，它变成了刺客之间不停打斗中的那些如诗如画的神秘表现，这里的"唯美"充满了那种消费性的美感，却已经没有了明确的中国隐喻。另一方面，一种惊人的强者哲学被表现得异常刺目，电影试图脱离任何中国具体历史的限制，竭力将故事带向一种超越性的"天下"叙事之中。电影里秦皇的话说出了问题的关键："六国算什么？寡人要率秦国的铁骑打下一个大大的疆土。"超越了六国的"天下"是直接指向当今的世界秩序的。但这个故事中让人震惊和不安的恰恰是电影中"残剑"的哲学，那为了天下而生的"秦皇不可杀"的理念直率地冲击了我们对于"正义"的传统认知，也冲击了我们对于历史的理解。但这里的那种"强者哲学"却是前所未有的新的表述。反抗权威的力量受到了前所未有的质疑。"天下"所需要的"和平"已经超越了暴力是否有正义性的讨论而变得高于一切，"残剑"的主张中对于"天下"秩序的高度尊重具有某种绝对的意义。这里有趣的是实际上这种观念正好和弱者以暴力反抗的"现代性"的价值观背道而驰，它将这种意识体现在所谓全球的背景之下，就形成了脱离现代中国一直持续不断的"左""右"之争的特殊表达。这种"强者哲学"已经变成了"天下"的结构，它试图理解的恰恰是911之后的世界秩序。由此开始，中国电影开始打通了"内外"的界限。进入了一个"大

片"主导的时代。

而同时，贾樟柯等人的"小片"主要以表现当下中国的内部在"发展"中的困难和不平衡为中心，形成了针对西方电影节和"艺术电影"小众观众的电影，这种类型电影既是对于张艺谋等人的"后新时期"的外向型电影的延续，但又有所变化，把中心由"民俗"转向了对于中国"发展"问题的强烈兴趣。而诸如《疯狂的石头》《十全九美》等依靠网络的草根文化形成的新的电影文化也有了一定的声势。新世纪电影的文化已经有了新的活力。

三

上述简要的梳理提供了对于中国电影想象新的认知。我们现在需要的是对于三十年历史的深刻认识。在这里，我们可以发现，全球化深刻地影响了中国电影的中国想象，也影响了由历史之手和经济之手造成的中国新电影。

再想象和再结构：中国电影的"当代性"

一

当下中国电影的形态和路向正在发生着重大的变化。这种变化的深度和广度其实已经完全超出了过去中国电影史的历史限定，进入了一个全新的历史阶段。人们都已经看到中国电影的状况已经变成了一个重要的具有高度意义的指标和象征，它一方面指向了一个具有丰富形态和想象空间的电影制作和生产机制的生成；其次它指向了一个具有全球意义和巨大商业与文化潜力的市场。所谓"当代性"其实正是指向一种当下电影所呈现的形态，一种在历史和空间之中所展现的新的此时此地电影多重的运作和展开。其实也是我们从理解我们的当下开始，通过对于历史的"回溯"和对于空间的"展开"来观察我们自身电影存在的方式。"当代性"其实喻示了我们切入中国电影的"现实"的必要策略。

在今天来把握中国电影"当代性"其实就是需要我们观察中国电影的想象现在所达到新的可能性以及中国电影在当下全球和中国内部新的结构中的位置。这个具体而微的"中国电影"形象具有某种五光十色、花样百出的特色，也有着全球华语电影越来越充分融汇的状况，同时它也在全球电影的整个结构之中扮演着越来越重要的角色。这些都使得中国电影的形态有了根本性的变化。从2002年《英雄》开启的"大片"时代带来了中国电影的新世纪发展之后，中国电影已经走了很远很远。我们今天所需要的

正是从这已经变化了的电影的"当下"去探究历史和空间的大变局。这些变化既是电影本身的,也是中国和世界之中所发生的一切所投射于电影并通过电影所展开的。这里有两个话题应该是最为关键的:一是关于中国电影所展开的对于"中国"和"世界"不同于既往的"再展示";二是关于中国电影所呈现的新的"中国"与"世界"不同于既往的"再结构"。这两者可以说一是对于电影本身的阐释,二是对于电影所处的文化和社会语境的理解。其实二者是如此密不可分地融为一体。

二

在探讨中国电影对于中国状况的"再想象"方面,我们需要看到最近的中国电影所呈现出的新面貌。值得探讨的是两部引起公众和社会整体高度关注的电影——《唐山大地震》和《山楂树之恋》,这样的电影直接表征着电影在今天和现实之间的关系。

让我们感到惊异的是,在中国电影最有影响的两位导演张艺谋和冯小刚的最新电影《山楂树之恋》和《唐山大地震》中,他们都表现了强烈的"怀旧"倾向。他们试图从一个1970年代封闭状态下的中国情境来探索中国电影想象新的可能性。《唐山大地震》是以1976年的唐山地震为起点来展开故事,将故事结束在2008年的汶川地震。而《山楂树之恋》则完全是一个在1970年代发生的单纯的爱情故事。两个故事都回溯到了1970年代中国的日常生活之中,将其作为故事的内在动机。这一想法在十年前可能是难以接受的,1970年代的中国是一个处于"文革"之中、被认为是普遍压抑和物质极度匮乏的社会。在那一时代结束后,即1978年之后的"新时期"文化中,那个时代的"伤痕"和对于那个时代的"反思"是一个时期的文化标志。当时的"伤痕文学"和"伤痕电影"都是时代的象征。正像电影中的《天云山传奇》或《青春祭》都是在对于1970年代社会不堪回首的压抑

性的表现中，来凸显中国历史的变化。中国历史的命运在故事中是人的命运的绝对主宰，个人在历史中的际遇其实就是他生活的全部，生活被历史完全旋卷在其中，没有任何可能性的空间。"伤痕"是历史刻在个体生命上不可摆脱的印记。但今天的《唐山大地震》和《山楂树之恋》则与此有巨大区别。这里的个体超出了历史限定而具有不同的可能性。这两部电影具有引人注目的"超历史"的特征。而同时，这两部电影彻底超越了"第五代"电影而深深地嵌入到了文化之中，将文化或民俗的力量加以强化的传统套路。"第五代"电影所常见的那种来自中国内地的独特而神秘民俗或文化的压抑性的表现都被相当程度地淡化了。这其实正是这两部电影在中国"大片"的发展已经将近十年之后所展现的新的"当代性"之所在。对于《唐山大地震》，我曾经多次进行过解读，这里不做更多的展开。[1] 这里对《山楂树之恋》做一个简要的分析。

《山楂树之恋》显然具有一种强烈的感伤性，这感伤纯美的爱情似乎是将我们融入剧情之中的关键。这种"感伤性"是和一种相当接近于电影"默片"时代的风格相互交织的。张艺谋在这里凸显了一种对于中国电影早期传统的"回返"。作为电影风格外在的标志，电影通过大量字幕来推进情节，交代事件的过程，从中我们可以看出默片风格的直接表现。这种说明字幕其作用是这部电影表现的基础。这显然是今天并不常见的传统"回返"。一是作为电影发展重要阶段的默片时代，字幕的作用是无与伦比的。有分析指出："无声片时期，它是剧作构成的元素之一，是表现时代背景、刻画人物、叙述故事情节等方面不可缺少的表现手段。"[2] 二是出现了大量的渐隐和渐显，这也是默片的典型特色，用来标识段落和显示场景和情节的转换。这显然也是对于传统默片的回返。"这种手法用以表现一个情节的终了和另一个情节的开端，使观众视觉上得到短暂的间歇，以领会进展中

[1] 可参阅《〈唐山大地震〉的两重含义》，《艺术评论》，2010年第9期。
[2] 许南明等主编，《电影艺术词典（修订版）》，中国电影出版社，2005年，第351页。

的剧情。"[1]这两种手法的作用在于显示这部电影向中国电影传统致敬的含义,也会看到一种人为刻意"做旧"的痕迹。通过这种"做旧"让这部电影有了回返电影青春时代的意涵。

同时,这部电影的情节并不像《唐山大地震》那样涉及巨大不可抗的自然力量所导致的伦理悲剧,也没有像唐山地震一样笼罩整个电影的关键性情节,而是如同淡雅的抒情散文一样而具有某种纯粹的"爱情"电影的感觉。电影赖以支撑故事的情节推动力并不强烈,相反其近乎于平淡无事。虽然也有"文革"时代的历史背景显影,但相对当年的"伤痕"来说,仅仅是一个稀淡的背景,对于两人爱情所形成的压力也不是决定性的。这部电影的爱情故事好像是重述张艺谋的《我的父亲母亲》(有趣的是,张艺谋最近的电影几乎都包含对于他自己的电影的重述,如《三枪拍案惊奇》是对《菊豆》的重述)。张艺谋本人关于"清纯"的言论所引发的社会讨论在这两部电影的宣传期都出现了。张艺谋所期望的绝对的爱情其实一直是张艺谋电影所想象和追寻的东西。这种爱情疏离于利益、人际关系和历史与文化,乃是一种绝对之物。而这种绝对性的爱情的不可实现一直是张艺谋所关注的主题。从《红高粱》开始,对这种爱情的追寻始终萦绕不去。可以说,老三在这里是强烈的追求者,他有点类似《我的父亲母亲》中的母亲,而静秋相对被动,有点像《我的父亲母亲》中的父亲。男女的角色有所变化,但其故事的情节则相当接近,其中的男女之间的追求和应和等都有一种类似性。

但今天的《山楂树之恋》,历史条件的空洞化却远比《我的父亲母亲》强烈。电影一开始就有一段新来的包括静秋在内的城里高中生围在山楂树边,听到关于"山楂树"历史叙述的表现。引人注目的是,关于山楂树,李雪健扮演的本地人对其的了解,居然还不如带队的城里来的教师。教师用一种宏大叙事讲述着这棵树的传奇历史。而本地人却在这样的宏大叙事面前唯唯诺诺地应和着。教师的语气里有一种毋庸置疑的权威性,他的叙述代表了

[1] 《电影艺术词典(修订版)》,第425页。

权威性的历史叙述对于这棵树的大叙述,这种叙述对于这个电影的故事来说几乎是高度玄虚和抽象的,这里历史的含义被叙述者反复地架空了。此后,静秋在书写这种叙述的时候,被老三所打断。这其实是一个具有意义的隐喻,它其实说明了这个故事和这棵山楂树的历史之间并没有必然联系。剩下的是关于其他山楂树开白花,而这一棵山楂树开红花的特异性叙述。而这棵山楂树也变成了在老三患病后,两个人之间感情最热切时刻的见证。《我的父亲母亲》里具有定情物意义的青花大瓷碗现在被山楂树和一个绘有山楂树形象的脸盆所替代。人们熟悉青花瓷在中国文化中具有很多象征性的意义,而西文"中国"一词的来源也和瓷器有关。但现在《山楂树之恋》中青花瓷碗历史和文化的意涵被山楂树自然的形象所替代。而且山楂树意象的来源是苏联歌曲,显然其中所引发的却是中国当代文化的某种国际性背景。这种背景不会引起更多历史和文化传统"积淀"的复杂内涵,而是将这个浪漫的故事刻意地国际化。招娣的红棉袄或修理青花瓷碗的工匠等都是传统习俗的展开。而在《山楂树之恋》中,这些带有巨大文化性的表征已然淡化。

在今天的张艺谋这里,历史和文化的大背景显然已经没有纯情故事的普遍性那么重要。在《我的父亲母亲》中,爱情所受到的阻碍来自于具体文化和历史的限制,男主人公被打成右派构成了故事最关键的障碍,克服障碍的努力乃是对历史和文化状况的"克服"。女主人公招娣的努力就是要克服这种历史和文化的限制。这里中国历史的"特殊性"是爱情最终的障碍,而克服这一障碍的路径就是对于这些限制超越的努力。周蕾曾经对《我的父亲母亲》进行过相当深入的解读,她点明:"张艺谋的中国性,只是附着在国家政治历史光环下的情感渣滓。不管如何讲究美学效果,类似《我的父亲母亲》这样的电影,如果少了历史感伤,以及它极力夹带的希望包袱,就没有什么意义了。"[1] 这一说法凸显了《我的父亲母亲》中所具

[1] 周蕾,《多愁善感的回归》,收入《文化的视觉系统2》,台北:麦田出版,2006年,第69页。

有的文化和历史限定性所带来的内在要求。而在《山楂树之恋》中，这种限定虽然还有出现，但显然已经并非绝对障碍，而关于这部电影的一些争议也在于它对于历史背景的虚化处理。虽然物质的匮乏、走资派的身份、留校的希望都对于这个爱情故事有影响，但它们都无从支配和决定这一故事的进展。这里具有悲剧性的却是自然的不可抗力，来自白血病所造成死亡的绝对性才是故事的痛苦和悲伤的来源。这其实和《唐山大地震》有了深刻的相似性。那是自然所造成的巨大灾难对于家庭和亲情的冲击。而《山楂树之恋》中所出现的是白血病所造成的死亡对于个体生命的绝对伤害。这种伤害都带有共同的偶然性，是人物命运中所遇到的状况，也是人类普遍可能遇到的状况。这里不再指向中国历史的特异性和中国文化的特异性，而是出现了超越历史和文化限定的新状况。1970年代中国人所遇到的问题，其实和当年出现的轰动一时且让人震惊不已的好莱坞电影《爱情的故事》有了惊人的相似性。这当然是历史背景和文化背景淡化的结果。一种纯爱，一种超脱于具体性的人性感动，一种完全从日常生活出发进入人类生活的普遍性努力。这种爱不需要理由、超越了社会的限制，变成了刻骨铭心的记忆。歌颂纯爱，其实说明纯爱之难得，越是缺少的东西就越是被渴望的，今天在一个消费社会已经建立，物质的丰裕使得感情生活越来越被欲望所弥漫的时代，纯爱似乎是一种难得的奢侈品。张艺谋在阐释这部电影的意义时所突出的正是这方面意涵。因此，这种历史和文化的淡化正好和《唐山大地震》所表现的格外相似。这说明了中国电影几乎在同一个时刻超越了过去几乎必然受到的历史和文化限定，展现了其"超历史"和"超文化"从来没有得到表现机会的一面。人物的命运和情感的来源都是生命本身所带来的，而不是历史和文化所带来的。文化或历史的压抑性现在被转变为一种自然力量的不可抗拒所带来的困扰。生命所遇到的问题，从在文化和历史的限定之中所呈现的问题，转换到了由自然的限定所呈现的问题。"山楂树"是自然的符号，而白血病也是自然所造成的。这里所传达的乃是一种新的视角，爱是一种普遍的人类选择的具体化。它所

对抗和超越的首先是自然本身。爱所需要对抗的最后并不是社会、文化或政治，而是生命本身的终结。

值得注意的是，在《山楂树之恋》和《唐山大地震》两部电影之中，有一个相似的结局。作为情节支点的女主角静秋和方登在电影中都以出国作为新生活的标志。出国后的生活在电影中几乎没有什么表现。但关于出国的一笔却仍然有其意味深长之处。这里静秋和方登正是在出国之后，才更加发现了对于一种"原初"感情的珍重，更加着眼于回到生命的源头去寻找自己的回忆。《唐山大地震》中的方登重新回归了母亲的家庭，《山楂树之恋》的静秋则不断地在山楂树下凭吊她已经无可挽回的爱情。这里都出现了空间上的出国所带来的跨文化的经验，这种经验显然是在新空间中再度凸显了感情本身普遍性的价值。在这里中国已经不再是一个封闭经验的展开，而是全球性的一部分，是全球性"内部"一个不可或缺的部分。方登或静秋这样曾经在一个封闭环境中的个体，今天却是在一个全球背景下来回溯自己的历史、追索自己的记忆了。这其实就是中国和中国电影历史的一部分。

由这样的两部电影，我们可以发现中国电影对于中国本身其实在进行着前所未有的"再想象"。这种"再想象"正是构成了一种新的"当代性"本身。这里的"想象"其实具有新的"超历史"和"超文化"的新的含义：

首先，在这里，中国不再是一个"特殊性"的、深深地局限于自己的问题，而对于外部世界来说，是和一般感情和心理有所不同的"特异"空间，是一个由个体生命直接升华为人类普遍性的新角度所构成的人的生活空间。个人经验和心理感受具有超越性的意义和价值。这些都不再是特殊历史文化所限定的集体经验的表征，而是一种个人的和生命的经验陈述。1990年代我们在讨论中国电影的时候经常引用杰姆逊关于"民族寓言"的论述。[1] 杰

[1] 弗雷德里克·杰姆逊，《处于跨国资本主义时代中的第三世纪文学》，收入《新历史主义与文学批评》，北京大学出版社，1993年，第230—262页。

姆逊的核心论点是认为:"第三世界的文化和物质条件不具备西方文化的心理主义和主观投射。正是这点能够说明第三世界文化中的寓言性质,讲述个人和个人经验的故事时最终包含着对整个集体本身经验的艰难叙述。"[1] 对于1990年代出现的以表现个人都市际遇为中心的"第六代"电影,我曾经使用过"状态电影"的概念,来描述其超越寓言的企图。[2] 但显然当时的"状态"其实也是一种集体经验直接性的表现,只是这种集体经验开始经历了一个新的全球化和市场化转型而呈现出新形态而已。今天看来,在《山楂树之恋》和《唐山大地震》这样的电影中,"民族寓言"才真正转化为具体生命状态的和心理反应的表现。这已经完全超越了杰姆逊对于"第三世界文化"的描述。其实这也是"新世纪"中国在其新的发展中所达到新的历史"临界点"的征兆。正是由于今天中国高速的经济成长和全球化的进程,尤其是在2008年以来的全球性的金融危机及其复苏的过程之中,中国已经成为了全球所瞩目的焦点的时刻,我们对于自己的想象在发生着前所未有的巨大的变化,张艺谋和冯小刚这两部新电影正是这种变化的一个表征,也是对于中国的"再想象"。

其次,这种新的表达正是在回溯中国电影史的同时超越了它基本的想象方式。《唐山大地震》或《山楂树之恋》都是向中国电影史致敬的作品。它们一是回返了中国电影早期的感伤的传统,二是都强烈地调用了情节剧的技法。这都是早期电影常用的策略。但其实这些电影正是由于它不再仅仅局限于一个民族痛苦的经验表述,而具有新的全球性空间的意义。中国的苦难不再仅仅是中国人自身的苦难,它其实也是人类的痛苦;中国人的感情也不再仅仅是中国人的感情,它也是人类的感情。这里中国电影开始不再纠结于中国自身的命运,而是将中国的个体命运与人类命运有了一个

[1] 弗雷德里克·杰姆逊,《处于跨国资本主义时代中的第三世纪文学》,收入《新历史主义与文学批评》,北京大学出版社,1993年,第251页。

[2] 《全球化与中国电影的转型》,中国人民大学出版社,2006年,第82—96页。

有机的"结合"。这些电影是在中国电影之中生长的,却是在一个全球性的华语和中国电影的新空间里创造的。它们在回到中国电影史起点的同时,其实彻底地在一个全球语境之中超越了它。这种"再想象"的出现表明了我们"走向世界"的想象,我们自我确定的世界电影和文化"边缘"的特异性,已经转变为世界电影和文化的一个有机的、不可或缺的"构成"。这个从"边缘"到"构成"的经验正是中国新的历史经验的一部分,也是"新新中国"新形象的一部分。

三

我们在讨论"再想象"的同时,所看到的是"再想象"所具有的新的历史背景和条件的"再结构"。其实"再结构"是"再想象"的前提和归宿,"再想象"是"再结构"的结果和投射。它们共同构成了新的"当代性"之所在。

在当下的变化中,有两个现象值得我们深入思考:一是全球热映的好莱坞灾难片《2012》,这部电影中中国作为一个积极的元素在电影中得到了表现。中国不再仅仅是一个外在于世界的诡异和不可思议之地,反而成了当下世界之中不可或缺的部分,成为世界灾难的避难所。中国的形象在二十世纪初叶的好莱坞电影中总是负面和压抑的,但这部电影和2008年的《功夫熊猫》等一样,见证了好莱坞在面对中国时其想象的深刻变化。这个想象当然是凭空而来的,但其实却并不是一种不切实际的狂想。这其实也投射了中国电影市场对于全球不可或缺的作用。我们都知道电影当然不仅仅是话语和想象的结果,而且也是市场、经济和社会关系的多重投射。不仅仅是个体的随心所欲的表现,而且是多种元素决定的结果。

二是电影《建国大业》所吸引的全球华语电影众多明星的加盟。这些

明星来自全球不同的空间，却通过这部电影显示了其认同感的所在。显示了经过多年来"大片"的努力和积累，中国电影已经具有的巨大的市场整合和资源整合的能力。它的制作精良，显示了在今天中国电影市场活跃的态势之下，中国电影的制作能力和营销能力都已经有了坚实的基础和已经具备了国际性的竞争力。备受关注的一百七十多个全球华语电影明星的加盟，这其实是非常难以做到的电影资源整合，像好莱坞也难以做到这样的事情，而如果没有今天中国高速发展的大平台和中国电影业大活跃的小平台，这种资源整合是不可能实现的。如果没有中国和中国电影巨大的号召力和影响力，让这些明星感受到这部电影其具有的重要意义，就不可能实现这一举措。

这样两个现象在过去当然是难以想象的，这其实是中国电影在中国全球化和市场化的变革之中多年积累的结果，也是当下世界全球化新的状况和格局的投射。因此，我们可以发现，中国电影在全球华语电影和世界电影格局中的"位置"已经发生了深刻的改变。历史已经把中国电影带到了一个新的现实之中，我们已经处在一个新的历史"临界点"上，这里所见证的正是中国电影、华语电影和世界电影格局深刻的变化。

中国电影和华语电影都是相当复杂和具有极为丰富内涵的概念。一般来说，从社会概念上，"中国电影"当然是包括中国内地和香港、台湾的电影的一个总称，但在一般的习惯中人们都往往用这一概念阐释中国内地电影。香港、台湾电影无疑是中国电影整体的一个部分，但由于历史的原因，在二十世纪后半叶相对平行的发展中形成了自身的传统和运作模式，也形成了各自不同的市场。我们常常将其以大陆电影、香港电影和台湾电影等加以界定或以"两岸三地"电影等称谓进行描述。而华语电影则既包括"两岸三地"电影，也包括海外华人所制作的电影，是以华语观众为目标观众的电影。海外华语电影的制作在整个二十世纪的相当长的时期都极少出现，1970年代的李小龙电影一度引发过较为广泛的关注，而其真正产生影响是1980年代，人们往往认为王颖的《寻人》是其重要的标志性的作

品。[1]王颖1990年代所拍摄的《喜福会》也有相当的影响。而在作为海外华语电影真正具有全球影响和进入好莱坞主流运作的乃是李安在2000年拍摄的《卧虎藏龙》。这是海外华语电影在全球的"主流化"的一个重要的标志性作品。而"世界电影"在从1980年代到最近的时段中,一直在中国电影语境之中"走向"新的空间。我们一直讨论的"走向世界"的命题就是发生在"新时期"电影的开端时刻,我们所焦虑的是中国电影如何"走向世界电影",如何让原来封闭在内部的"中国电影"获得一个新的开放空间。因此,中国电影、华语电影和世界电影这三个重要的关键词就是我们认知中国与世界电影最为重要的概念。

从1980年代中国开始"改革开放"进程起,中国的全球化和市场化也在迅速地改变中国电影的格局。在中国内地电影领域之中,"世界电影"和"华语电影"概念意义的展开,对于整个中国内地的电影界产生了重大的影响。

首先,"世界电影"所指认的"世界"其实还是在西方"现代性"框架中的以"西方"为中心的世界,尤其是以好莱坞和欧洲电影节为代表。从"第五代"电影开始,中国电影"走向"世界,实际上显示了其时间上的滞后和空间上的特异。正是由于这种时间上的滞后,中国电影被视为通过借用时间上先进的视角观察中国的电影,也被视作用一种空间上的普遍性来透视中国的电影。因此,中国电影乃是一种"世界电影"边缘存在,仅仅具有在中国内部的意义,而不具有世界性的意义。在中国内部,电影的功能是进行国民"启蒙"和国家"救亡";因此,外部的观众对于中国电影的兴趣仅仅是由于中国电影具有社会的认知价值和意义。而在中国电影内部对于"世界电影"的兴趣也是"新时期"以来中国电影发展的重要动力。

其次,"世界电影"实际上还包括自"新时期"以来才纳入我们视野、

[1] 有关论述可参阅单德兴,《空间 族裔 认同》,收入周英雄、冯品佳主编,《影像下的现代》,台北:书林出版有限公司,2007年,第130—133页。

而今已然成为一种现实存在的全球华语电影。它包括海外华语电影和港澳台地区的电影。这些电影在新中国电影前半期几乎完全不为我们所了解，而中国内地的电影在1949年之后也对于全球华语电影缺少了解。这种在海外和大陆完全隔绝的条件下，"世界电影"之中的"华语电影"也处于一个分化为不同部分独立发展的电影。它们的历史条件、文化背景、传统的传承都有极大的差异。因此，中国电影也和海外及港澳台的华语电影之间有着断裂性。可以说，全球华语电影有"海外"和"大陆"两个独立发展的平行的结构，两者之间的并不相关的独立发展，在各自的语境之中延伸成为当代电影史的独特现象。因此，在1980年代后期《黄土地》和《红高粱》产生广泛影响力的张艺谋、陈凯歌的电影，与几乎同时的以侯孝贤、杨德昌等导演为中心的台湾电影，在1990年代早期国际主流电影节上的获奖，则标志着虽然来自不同的空间，但同步展开的"中国电影"其世界性格局的生成。全球华语电影的交流和沟通也由此而成为现实。这时的华语电影还存在着"海外"和"内地"两个不同的市场。虽然中国的全球化和市场化进程的进展迅速，中国电影市场的全球开放也已经完成。

　　进入二十一世纪，李安的《卧虎藏龙》以其好莱坞"大片"的全球影响力提示人们，伴随着中国的崛起和世界格局的转变，华语电影已经有可能进入世界电影的主流，它有可能在面对自己的华语观众的同时，成为全球观众所喜爱的电影。同时，中国"武侠"其来自传统武功渲染飞腾的"反重力"形象也成为一时的焦点，为未来中国大片的国际市场的运作准备了类型方面的条件。而在中国内地形成的以冯小刚电影为中心的"贺岁片"市场也可以看到中国内地巨大的、尚未被开发的巨大潜力。中国内地电影的发展进入了高速成长的历史新阶段。张艺谋的《英雄》以其新型华语"大片"的姿态，打通了中国电影"海外"和"内地"两个市场，引起了广泛的关注。此后中国"大片"的发展逐步形成了规模。一方面，中国内地大都市中等收入者和青年观众的电影消费习惯随着大片的繁荣而逐步形成，另一方面，中国电影市场的潜在影响力已经逐步扩大，中国电

影在全球电影格局中的作用已经越来越不可忽视。经过了这些年的持续的努力。2009年中国电影的繁荣正是"大片"在全年持续形成观影热潮的结果。在华语电影中，一方面，以中国电影"两岸三地"的整合为标志，以中国内地的电影市场为中心的新的广阔电影市场的形成就是一个明确标志。全球华语电影的市场已经成为一个整体。另一方面，"两岸三地"的电影生产越来越形成了以内地为中心的人才和制作方式等方面的整合。如2009年引起轰动的内地电影《风声》的导演陈国富，就是台湾著名导演，在大陆多年从事幕后工作而后执导了这部电影。

当下中国内地电影已经成为了世界电影的一个有机部分，也开始成为全球华语电影的中心。这其实是一个重大的发展，是对于全球电影格局的重要改变，也是全球华语电影格局的重要改变。

三十年来我们的电影所走过的道路其实是有重大的扩展和开拓的。对于中国电影而言，一个新的世界性的电影平台已经形成了。过去华语电影曾经经历过内地、香港和台湾分别发展的格局。而从今天看来，华语电影整合发展的格局已经伴随着内地市场的崛起而形成了。内地市场在整个华语电影市场中的主力位置也已经确立，这当然带给了内地的电影产业巨大的机会，内地电影制作在整个华语电影发展中的中心地位也已经和内地市场的崛起一样引人注目。如中影集团这样具有巨大影响力的国营公司和像华谊兄弟这样的民营公司等都有一系列成功的电影和雄厚的实力，这些企业无疑构成了华语电影运作的主力。而这其实也给了海峡两岸和香港及海外华语电影的整个产业注入了新的活力。过去人们一般认为只有美国的"好莱坞"的全球影响和印度"宝莱坞"本土的制作能力和影响足以成为世界电影的两个中心；而中国内地以巨大的电影市场为依托，创造一个新的电影的中心，其前景已经清晰可见。以海峡两岸和香港的整合为标志的华语电影新的发展也足以使中国电影成为"世界电影"的一个结构性要素，而不再是一个时间滞后和空间特异的"边缘"存在。它已经不再是巨大的被忽略的电影创作，而是一个全球性电影跨语言和跨文化观看的必要

的、不可或缺的"构成",是所谓"世界电影"的一个重要组成部分。这个重要的中国电影发展的"临界点"已经来临。

　　与此同时,如上所述,中国电影市场在短短几年之间出现了巨大的爆炸性增长,中国大都市的电影观众已经从无足轻重的票房比例转向了举足轻重。中国电影市场已经不仅仅是全球华语电影市场的绝对中心,它也已经成为好莱坞电影需要高度关注的中心。从今天看,如何进一步扩大这个最有潜力的市场,就成了全球电影工业最为重要的增长空间。这和中国消费者开始在最近全球消费衰退中所显示的自己的消费能力一样,成为一个重要的主题。今天中国电影市场的活跃和电影的影响力,还极大地依赖于超级大都市的票房,而中国的二、三线城市的电影生活还尚未完全形成,还有待明天的开发。三十多年经济和社会的高速发展,既让大都市获得了巨大的发展,其中的中等收入者和青少年消费者的消费能力和趣味开始对于全球的消费市场形成了相当大的影响。而二、三线城市的中等收入者影响力已经越来越大,他们在电影市场中的地位越来越举足轻重。如《三枪拍案惊奇》就是对于这些观众的直接作用,而《唐山大地震》和《山楂树之恋》显然也是对这些新崛起的观众的正面应和和回应。这个庞大市场的打通和开拓,必将创造出中国电影高速增长的新未来,为华语电影和世界电影提供新的可能性。这都说明,中国电影的影响力、辐射力和市场潜力都使得一个新的"再结构"进程正在展开。

四

　　中国电影的"当代性",正是中国和世界新的变化的一个重要表征。这其实完成了中国电影由世界电影的"边缘"向世界电影的"构成"的深刻转变,也形成了中国电影在全球华语电影中的中心位置。历史将我们带到了这个新的"当代性"的临界点上。今天,在人们开始讨论"中国模式"

的世界意义,讨论中国的独特的发展道路给予世界启发的时刻。我们这里无法展开探讨,但今天所出现的现象启示我们的是,我们需要在今天的临界点上继续观察和思考,我们可能需要提出新的问题:

是否有一个已经开始显现的电影的"中国模式"?

"大片"到"后大片"十年：中国电影史的超越

一

我多次在文章中提到我在2002年12月25日在北京五道口电影院所见到的场景，那是我一生都难以忘记的场面。人们拥在电影院的门口，焦急地等着这部名为《英雄》的电影放映，这是一个很冷的冬天的夜晚，但人们对于这部电影的渴望却是热切的。我曾经描述"那是我二十年没有见到过的场面"。[1]直到十年后的今天，我还能清晰地记起那个场景。对于我个人来说，这不过是人生中一次和一部电影的"相遇"，但对于中国电影的整个历史来说，这却是一个新开端的"原点"，由此开始中国电影的命运和以往不同了。这个时刻其实是以它自身意义超越了中国电影史的原有特征，变成了二十一世纪中国电影一个象征性的时刻。它宣告了所谓中国"大片"的生成，也从此奠定了中国电影在新世纪之后的发展前提。当我们在今天讨论中国电影的历史演进时，这个时刻所具有的意义似乎总是会自然而然地凸显出来。我们从今天回溯这个"原点"的意义，正可以看到十年来中国文化和社会中的电影已经走了多么远。从《英雄》开始的中国电影之旅，对于我们具有何种意义是我们需要再度反思的。这当然是中国电影新世纪命运的关键，也是中国的想象在新世纪展开的重要表征。

[1] 《全球化与中国电影的转型》，中国人民大学出版社，2006年，第189页。

二

2002年，中国电影所面临的困局让人觉得似乎无解。

一方面，从历史来看，中国电影从1920年代形成生产规模以来就从来没有过一个全球性的市场。中国电影从1920年代至1940年代乃是依靠它最重要的观影者——市民阶层的票房形成生产和消费的循环来进行运作的。而在1950年代至1970年代是依靠社会主义国家计划经济的全面管理和支持来运作的。除了在东南亚等地形成过小型的中国电影市场外，一直没有一个成形的国际市场。1980年代以来的市场化的变革，也是在国内产生了许多复杂而多样的变化。可以说，在1980年代后期之前，中国电影一直是"内向化"的。[1] 1980年代后期，《黄土地》和《红高粱》国际电影节的成功则开启了一个以电影节为前导的小型"艺术电影"市场，也就是以中国特殊的民俗奇观和压抑的社会环境为对象，以中国在时间上的滞后性和空间上的特异性为想象中心的特殊电影类型。这一类电影在1990年代初叶一度成为中国电影小型的"国际市场"里的主角。它是一种以中国低成本的加工，同时将中国的特殊方面加以强化的独特的"艺术电影"类型。这是中国电影第一次有了一个全球性的，但有极度局限的市场。这些电影毫无疑问是国际电影市场的"小片"。它们属于一种特殊的小众性类型而存在于主流市场的边缘。当年的张艺谋和陈凯歌就是这一类电影最为典型的代表。近二十年前，我曾经写过文章对于这些电影做过相当详细的分析。当时讨论的是这些电影的"后殖民性"问题。今天看来那些分析仍然适用，但还有一个我忽略的侧面应该在这里提及，在今天中国发展的背景下看来，这些电影在1990年代初出现在西方世界，其想象的那个"弱者"的、消极性的中国形象意外地提供了对于中国"无害性"和中国人对于世界"普遍性"

[1] 《关于中国电影的"内向化"》，参见《全球化与中国电影的转型》，第32—53页。

幻想的表现，对于西方当时对于"中国威胁"和强化中国的意识形态的对立是一个消解。这一面的意义当时难以察觉。所以，中国电影的第一个明确的海外市场正是张艺谋、陈凯歌等第五代开拓的"艺术电影"的小众化的市场。从今天看来，这里的"走向世界"还是和当时整个"中国制造"的形态相适应的，当然在电影里面不是像工业产品那样集中在低端上，但其边缘的地位则和我们当时的文化处境紧密相关。同时这些电影在中国内部仍然无法形成新的产业走向，也仅仅由于电影节"获奖"而获得某种机会。在1990年代中期之后也衰微了。这个市场后来被一批"第六代"导演王小帅、贾樟柯等所继承，但风格变得更加个人化和更加具有一种当下性。这些"外向型"的电影和冯小刚电影形成的"贺岁片"的"内向型"电影，构成了中国电影在1990年代独特的重要现象。这些现象都还是说明中国的电影市场本身有着自身巨大的局限。这种局限在于它难以形成持续的话题，也难以形成一种打通从制作到院线工业化生产的路径，电影还是一种衰落的艺术形式，在和电视的竞争中已经挫败，电影业的困境仍然难以突破。而中国电影全球市场的"小众"格局也难以有所突破，作为西方电影市场小众点缀的状况变成了中国电影工业在一个特定时期的命运。中国电影新的工业标准也难以确立。

另一方面是1994年以来十部大片的冲击，当时流行的"看碟文化"吊高了正在兴起的中等收入的年轻观众的期待。美国"大片"的概念在中国已经成熟地运作了将近十年的时间。自1995年起，中国开始采用利润分成的形式每年引进10部"优秀"的外国影片。由于这些影片基本上是好莱坞电影，可以反映国际影坛的流行趋势，所以被称为"十部大片"。自首映《亡命天涯》开始到今天，"大片"已经成为中国人文化生活的一部分。我们生活的很大一部分历史被"大片"所影响。"大片"往往成为我们记忆中非常关键的部分。我们当然记得《阿甘正传》《廊桥遗梦》《泰坦尼克号》《黑客帝国》和《哈利·波特》造成的冲击，这些电影已经构成了中国"内部"大众文化的关键部分。它们往往是我们生活的时间刻度，我们往

往用这些电影来标志自己的人生。这些好莱坞的经典通过"十部大片"的机制成为我们自己的一部分。我们也通过十部大片变成了一种跨国文化旅行的一部分。今天看来,这些电影已经是我们习焉不察、司空见惯的日常生活,但在当时却是了不起的大事变。一方面有慷慨激昂的"保卫"民族电影的激烈呼声,另一方面也有对于民族文化发展的深刻忧虑,有对于再度经历"文化殖民"的焦虑。据有关报刊报道,当时有人明确提出"让美国的影片占领我们的电影市场,用中国的票款养肥外国的片商,不利于稳定整个电影行业的军心"。这种说法当然包含着一百年来的民族屈辱带来的深刻"悲情"的作用。我们可能非常容易想到好莱坞在1920年代至1940年代之间给予中国民族电影的巨大压力和冲击,也会想到作为世界电影"巨无霸"的好莱坞电影可能带给民族电影的威胁。这些忧虑当然有相当的历史依据和合理性,也深刻地反映了人们的民族责任感。当然中等收入者对于文化亲近感的需求也相当巨大。这说明本土"大片"的需求其实是必然的。

《英雄》的出现正是一个巨大的"事件",它所具有的意义正在于前所未有地发现了中国电影内在的潜能,重新整合了中国电影的"内""外"市场。由《卧虎藏龙》所引发的全球对于中国功夫的兴趣喻示了一个华语电影可能的方向。而张艺谋和他的团队经历了诸如《有话好好说》《幸福时光》这样一系列都市化的转型尝试和诸如《一个都不能少》《我的父亲母亲》等的纪实化尝试,这些在1990年代后期的尝试应该说都不尽如人意。他们所寻找的新可能性在《英雄》中出现了。关于这部电影的含义,我多次进行过讨论,这里不再展开。[1] 我只是想点明,这部影片让人震撼的想象力所指向的正是在二十一世纪初所呈现的一种全球逻辑,它寓言的特征在今天重新看来仍然让人震撼。而这种全球逻辑和武侠电影模式的惊人结合,构成了《英雄》所具有的某种"经典性"。这一"事件"既开启了中国

[1] 《全球化与中国电影的转型》,第188—209页。

"大片"的旅程,也打开了中国电影让其真正地深入到"全球化"逻辑之中。后来的"大片"延续了《英雄》确立的行业标准,但却不再有这部电影对于世界的那种让人震惊的独特观察和理解。《英雄》真正开启了一个中国"大片"的时代。而这正是中国电影在"新世纪"的格局中开始了自己新的命运。

所谓"大片"不再是一个专指好莱坞电影的名词,而是一个中国和亚洲电影的新类型。这个类型乃是中国内部市场化和急剧全球化进程的一个最新象征。这种"中国制造"的大片力图突破中国电影"内""外"市场的界限,力图创造一个新的、大规模的、真正进入主流市场的电影。这也可以说是中国电影向"好莱坞"式大片进发的尝试。张艺谋的《英雄》当然是第一个成功的尝试,它的奇特的"强者"哲学的价值观和奇幻的武侠表现都引发了震惊的反应。在全球都引发了相当的轰动,《十面埋伏》又再度展开了这样大规模的制作,也获得了相当的成功。《无极》说明陈凯歌加入了这一行列,而冯小刚的《夜宴》说明他也跨出了"贺岁片"的限度,走向了"大片"这种全球性运作的道路。中国电影这些年来的票房号召力和影响力其实就是依赖这三位导演。

"大片"正是国际合作的产物,当时的中国电影自身的投资和市场不足以支撑这样的大制作。但没有大的投入,什么也说不上,电影市场就是一个残酷的竞技场,大投入才可能有大产出。没有投入,电影连和观众见面都困难。这种电影一是具有跨界性的,在制作和市场两个方面都超越了原有中国电影的局限,越来越具有全球性的特质,试图处理普遍性的人类经验。同时使用跨国的摄制工作班子和多国演员以吸引不同的市场。将制作和市场都加以全球化的展开。二是具有极度架空的特点,试图超越具体文化想象的制约,而是将超脱现实的奇幻想象置于电影的中心。神话和传奇以诡异的方式展开自身,奇幻的故事、奇幻的感官的满足、奇幻的"情"的展现都是电影不可缺的要素。同时将中国原本已经最为世界化的武侠电影的武打发挥到唯美的极限,让武侠和奇幻融会贯通。张艺谋的

《英雄》《十面埋伏》和《无极》《夜宴》等都是这样的范例。这种中国"大片"的模式在新世纪的前几年已经明确了。而这个中国大片独到的类型无疑是中国新的文化状态的显现,是一个"新""富"中国全球性想象的展开。这种大片既是面对国际市场成功的努力,也是内部市场的关键性支撑。这似乎是一种新电影的"中国制造"的升级换代。1990年代初的艺术电影的"小众"类型,已经转变为新世纪的"大片"的超级"大众"类型。这种新形态的电影是中国电影史上新的奇迹。它一方面说明"大片"强烈的全球性企图是和中国今天独特的全球位置息息相关的,另一方面说明中国电影已经开始尝试为全球的大众营造梦想。这个梦想当然是全球性的,但它也还是一个明明白白的中国梦。这也说明了中国电影的生存能力和转变的能力和其他"中国制造"一样充满前冲的渴望和热情。1990年代"内""外"分裂的市场被这样的气势所改变。电影没有好莱坞大片一样的超级制作和超级宣传,就不可能在中国内部的院线中找到位置。中国观众的趣味已经被好莱坞大片不断的第一时间上映和看碟文化的兴起而发生了巨大的改变,他们的胃口已经被调高了。他们当时以中等收入者为中心,以一线城市为主要力量,形成了"大片"的观众群。这个"观众群"从今天回溯显然是中国电影在那些年主要支持的力量。大片不仅仅是国际电影市场的选择,也是中国电影市场的选择。这其实是中国电影史上从未有过的打通国内和国外两个市场的范例。从此中国电影开始进入了一个"全球化"的空间之中,这个空间既有全球华语电影的融合,又有华语电影和全球电影本身的深度融合。它突破了电影"内向化"的困境,打通了海峡两岸和香港的制作和消费,同时也打开了中国电影的全球空间。

因此,中国"大片"的意义,在于它以一个独特的和中国电影史相联系的、已经高度成熟的"武侠"类型,运用了全球运作的工作模式和产业运作方式,通过对中等收入者心理的精确把握,把大规模的资金和制作能力运用于电影之中,在当时突破了中国电影的瓶颈。

三

从今天看，经历了2008年以来的金融危机和全球经济的发展变化，全球化今天的现实图景和过去当时的武侠类型已经再度衰落，那个十年前开启的"大片"风潮已经和我们渐行渐远。多年来主导中国电影的张艺谋、陈凯歌和冯小刚已经开始进入了产量减少的平稳时期，而"全国化"的电影时代已经到来，中国三、四线城市的电影观众正在崛起，而好莱坞电影似乎又在中国市场占据了主要的位置。历史似乎有了一个轮回。但其实"大片"所留下的却是一个无法跨过的历史地标、一个新时代的象征。它的遗产其实是超越时空的。

今天看来它留下的"遗产"是如此巨大，其中最关键的，一是留下了一个真正整合海峡两岸和香港华语电影制作与消费整体性的大市场空间。从"大片"开始，中国电影的票房急剧而持续地增长，其未来的发展空间仍然巨大。中国电影市场已经成为全球最引人注目的焦点，全球华语电影的发展今天以海峡两岸和香港的整合为核心标志，以中国内地市场快速和持续的增长为支撑的市场，已经变成了今天的现实。好莱坞也早已将中国市场视为它增长最快的市场。这是今天的中国电影对于全球最关键的意义。二是留下了中国电影"大片"的标准，无论是从电影投资、电影制作，还是电影发行宣传到电影观众群的形成，中国电影的整个标准都已经有个极大规模的提升。三是解放了中国电影的想象力的空间，使得中国电影的可能性有了前所未有的增加。中国电影现在的题材和类型虽然还有瓶颈，但其自身的运作已经有了发掘自身潜力的无限可能性。

在这些"遗产"中所体现的是十年来巨大变迁中的那个"原点"的历史意义。这里最重要的却是中国电影从融入"全球化"到一个新的"全国化"的进程。这其实更加让我们发现那个历史性"原点"的价值。这里由中国"大片"以《英雄》为标志的打通"国内""国外"两个市场的努力现在并没有取得理想结果。因为中国电影的国际化似乎又回到了"大片"之

前，一些导演在国际电影节上参展参赛，仍然在一种小众的"艺术电影"圈子中。中国电影仍然离西方主流电影业相当有距离。中国式以"武侠"为中心的"大片"模式已经终结。连张艺谋、陈凯歌等都已经回归中国市场，张艺谋的《金陵十三钗》的国际化并未取得理想的效果，像陈凯歌的《搜索》所关心的显然是一个全新的本土市场。可以说，中国电影今天已经进入了"后大片时代"。但中国电影市场的"全国化"却不可遏制。这种"全国化"正是从"大片"开始的中国电影模式最新的进展。这种"全国化"有两个关键的结果：

一是电影观众和电影市场的全国性，中国的院线在三、四线城市高速发展，三、四线城市的中产阶层开始涌入了电影院。这带来的影响是全国化的，却也是全球性的。这使得中国电影再度面临一个"内向化"的进程。这个"内向化"是以电影空间的高速扩张为标志的。中国电影市场的繁荣是和中国高速的城市化进程相适应的。2011年中国的城市化率已经超过了50%，当然不少研究者认为实际情况可能比这更高。[1] 因此，中国电影市场的"全国化"速度仍然可以保持相当长的时间，可以说是贯穿于城市化进程之中。因此，由大片打开的电影市场仍然有其巨大魅力。而由年轻人观看的诸如《失恋33天》这样青春化的"新类型电影"也会在青春和喜剧等方向上寻求一个全国化的市场。

二是观影方式依赖互联网所产生的全国性。这种全国性新观影机制的生成也产生了越来越大的影响。视频网站和许多门户网站开始将电影作为自己的主要内容。许多主流电影业越来越依赖网络的观看。"小片"的未来很可能不再完全依赖电影票房而存在，而是通过现在广泛流行、已经形成越来越大影响力的网络视频来观看，以免费并依赖广告的方式发行。这样的变化会对电影的未来产生重要作用。同时所谓"微电影"这一和微博等

[1] 2012年2月22日，中国国家统计局发布的《中华人民共和国2011年国民经济和社会发展统计公报》中指出，2011年中国城镇人口首次超过农村人口，比例达到了51.3%。

新媒体形态相适应的电影文化也开始流行，这些都是青少年文化越来越具有影响力的表征。"微电影"是和传统电影的传播方式、表达方式有极大不同的新型电影。它是依赖互联网文化出现的主要以网络视频方式展示和传播的"电影"，它不是传统的院线电影，也不是电视，而是更加依赖互联网"微"文化出现的电影。从现在看，微电影的发展尚不成熟，还处于一个起步阶段。从现在看到的"微电影"来看，它们都有一种"极短篇"的特色，但又不是像过去传统电影的极短电影那样高度注重实验性，是前卫艺术的一部分。这些作品反而是一些小感伤，小体悟，是年轻人的幻想和焦虑的体现。它所展现的是个体所遇到的现实问题和挑战，这些问题和挑战既有私生活领域的存在，又有公共生活的影响。

这种"全国化"的两个新趋向还会引领中国电影的未来。这显然是"大片"之后所产生的新的"后大片"现象。

四

十年，由大片到"后大片"，中国电影的道路——其实也是一个独特的"中国电影模式"——在建构自身，我以为这是中国电影史的超越。这种超越在于中国电影已经是全球性的电影世界的一个不可缺少的部分。而中国的电影的"全国化"正在引发全球性的电影格局和华语电影格局的深刻变化。这种超越的意义仍然值得我们继续思考。

从2002年的那个寒冷的夜晚开始的中国电影之旅正在延伸，而我从那个时刻开始的思考和追问也在延伸。

中国电影：全球华语电影格局的转变

一

近年来，中国电影票房几乎是持续性和爆发性的高速增长，从2002到2009年中国电影的票房收入几乎增长了十倍。这一快速增长已经引起了全球的关切。[1]对于中国电影市场的兴趣已经成为全球电影工业不可忽视焦点。在2009年全球金融危机的背景之下，全球电影市场的繁荣似乎都在印证着经济和电影市场某种负相关。而中国电影的兴旺则是全球电影工业最引人注目的现象，这种兴旺带来了一系列深刻的转变。

在当下的变化中，有两个现象值得我们深入思考：一是全球热映的好莱坞灾难片《2012》，在这部电影中，中国作为一个积极的元素在电影中得到了表现。中国不再仅仅是一个外在于世界的诡异和不可思议之地，反而成了当下世界之中不可或缺的部分，成为世界灾难的避难所。中国的形象从二十世纪初叶在好莱坞电影中就难于避免其负面和压抑的状态，但这部电影和2008年的《功夫熊猫》等一样，见证了好莱坞在面对中国时其想象的深刻变化。这个想象当然是凭空而来的，但其实却并不是一种不切实际的狂想。这其实也投射了中国电影市场对于全球不可或缺的作用。我们都

[1] 《2009年内地电影票房破62亿 票房增速全球第一》，http://ent.ifeng.com/a/20100111/288533_0.shtml。

知道电影当然不仅仅是话语和想象的结果，而且也是市场、经济和社会关系的多重投射。不仅仅是个体的随心所欲的表现，而且是多种元素决定的结果。二是电影《建国大业》所吸引的全球华语电影众多明星的加盟。这些明星来自全球不同的空间，却通过这部电影显示了其认同感的所在。显示了经过多年来"大片"的努力和积累，中国电影已经具有的巨大的市场整合和资源整合的能力。它的制作精良，显示了在今天中国电影市场活跃的态势之下，中国电影的制作能力和营销能力都已经有了坚实的基础和已经具备了国际性的竞争力。备受关注的一百七十多个全球华语电影明星的加盟，这其实是非常难以做到的电影资源整合，像好莱坞也难以做到这样的事情，而如果没有今天中国高速发展的大平台和中国电影业大活跃的小平台，这种资源整合是不可能实现的。如果没有中国和中国电影巨大的号召力和影响力，让这些明星感受到这部电影其具有的重要意义，就不可能实现这一举措。

这样两个现象在过去当然是难以想象的，这其实是中国电影在中国全球化和市场化的变革之中多年积累的结果，也是当下世界全球化新的状况和格局的投射。因此，我们可以发现，中国电影在全球华语电影和世界电影格局中的"位置"已经发生了深刻的改变。历史已经把中国电影带到了一个新的现实之中，我们已经处在一个新的历史"临界点"上，这里所见证的正是中国电影、华语电影和世界电影格局深刻的变化。

二

中国电影和华语电影都是相当复杂和具有极为丰富内涵的概念。一般来说，从社会概念上，"中国电影"当然是包括中国内地和香港、台湾的电影的一个总称，但在一般的习惯中人们都往往用这一概念阐释中国内地电影。香港、台湾电影无疑是中国电影整体的一个部分，但由于历史的原

因，在二十世纪后半叶相对平行的发展中形成了自身的传统和运作模式，也形成了各自不同的市场。我们常常将其以大陆电影、香港电影和台湾电影等加以界定或以"两岸三地"电影等称谓进行描述。而华语电影则既包括"两岸三地"电影，也包括海外华人所制作的电影，是以华语观众为目标观众的电影。海外华语电影的制作在整个二十世纪的相当长的时期都极少出现，1970年代的李小龙电影一度引发过较为广泛的关注，而其真正产生影响是1980年代之后，人们往往认为王颖的《寻人》是其重要的标志性的作品。[1] 王颖1990年代所拍摄的《喜福会》也有相当的影响。而在作为海外华语电影真正具有全球影响和进入好莱坞主流运作的乃是李安在2000年拍摄的《卧虎藏龙》。[2] 这是海外华语电影在全球的"主流化"的一个重要的标志性作品。而"世界电影"在从1980年代到最近的时段中，一直在中国电影语境之中"走向"新的空间。我们一直讨论的"走向世界"的命题就是发生在"新时期"电影的开端时刻，我们所焦虑的是中国电影如何"走向世界电影"，如何让原来封闭在内部的"中国电影"获得一个新的开放空间。因此，中国电影、华语电影和世界电影这三个重要的关键词就是我们认知中国与世界电影最为重要的概念。

从1980年代中国开始"改革开放"进程起，中国的全球化和市场化也在迅速地改变中国电影的格局。在中国内地电影领域之中，"世界电影"和"华语电影"概念意义的展开，对于整个中国内地的电影界产生了重大的影响。

首先，"世界电影"所指认的"世界"其实还是在西方"现代性"框架中的以"西方"为中心的世界，尤其是以好莱坞和欧洲电影节为代表。从

[1] 有关论述可参看单德兴，《空间 族裔 认同》，收入周英雄、冯品佳主编，《影像下的现代》，台北：书林出版有限公司，2007年，第130—133页。

[2] 李安1994年之前的电影虽然涉及海外华人生活，但主要是由台湾的"中央电影公司"制作，1995年之后的电影都由好莱坞出品。而《卧虎藏龙》则是一部好莱坞出品的华语电影，是华语电影通过好莱坞的主流渠道发行的电影。

"第五代"电影开始,中国电影"走向"世界,实际上显示了时间上的滞后和空间上的特异。正是由于这种时间上的滞后,中国电影被视为通过借用时间上先进的视角观察中国的电影,也被视为用一种空间上的普遍性来透视中国的电影。因此,中国电影乃是一种"世界电影"边缘存在,仅仅具有在中国内部的意义,而不具有世界性的意义。在中国内部,电影的功能是进行国民"启蒙"和国家"救亡";因此,外部的观众对于中国电影的兴趣仅仅是由于中国电影具有社会的认知价值和意义。而在中国电影内部对于"世界电影"的兴趣也是"新时期"以来中国电影发展的重要动力。

其次,"世界电影"实际上还包括自"新时期"以来才纳入我们视野、而今已然成为一种现实存在的全球华语电影。它包括海外华语电影和港澳台地区的电影。这些电影在新中国电影前半期几乎完全不为我们所了解,而中国内地的电影在1949年之后也对于全球华语电影缺少了解。这种在海外和大陆完全隔绝的条件下,"世界电影"之中的"华语电影"也处于一个分化为不同部分独立发展的电影。它们的历史条件、文化背景、传统的传承都有极大的差异。因此,中国电影也和海外及港澳台的华语电影之间有着断裂性。可以说,全球华语电影有"海外"和"大陆"两个独立发展的平行的结构,两者之间的并不相关的独立发展,在各自的语境之中延伸成为当代电影史的独特现象。因此,在1980年代后期《黄土地》和《红高粱》产生广泛影响力的张艺谋、陈凯歌的电影,与几乎同时的以侯孝贤、杨德昌等导演为中心的台湾电影,在1990年代早期国际主流电影节上的获奖,则标志着虽然来自不同的空间,但同步展开的"中国电影"其世界性格局的生成。全球华语电影的交流和沟通也由此而成为现实。这时的华语电影还存在着"海外"和"内地"两个不同的市场。虽然中国的全球化和市场化进程的进展迅速,中国电影市场的全球开放也已经完成。

进入二十一世纪,李安的《卧虎藏龙》以其好莱坞"大片"的全球影响力提示人们,伴随着中国的崛起和世界格局的转变,华语电影已经有可能进入世界电影的主流,它有可能在面对自己的华语观众的同时,成为

全球观众所喜爱的电影。同时，中国"武侠"其来自传统武功渲染飞腾的"反重力"形象也成为一时的焦点，为未来中国大片的国际市场的运作准备了类型方面的条件。而在中国内地形成的以冯小刚电影为中心的"贺岁片"市场也可以看到中国内地巨大的、尚未被开发的巨大潜力。中国内地电影的发展进入了高速成长的历史新阶段。张艺谋的《英雄》以其新型华语"大片"的姿态，打通了中国电影"海外"和"内地"两个市场，引起了广泛的关注。此后中国"大片"的发展逐步形成了规模。一方面，中国内地大都市中等收入者和青年观众的电影消费习惯随着大片的繁荣而逐步形成，另一方面，中国电影市场的潜在影响力已经逐步扩大，中国电影在全球电影格局中的作用已经越来越不可忽视。经过了这些年的持续的努力，2009年中国电影的繁荣正是"大片"在全年持续形成观影热潮的结果。在华语电影中，一方面，以中国电影"两岸三地"的整合为标志，以中国内地的电影市场为中心的新的广阔电影市场的形成就是一个明确标志。全球华语电影的市场已经成为一个整体。另一方面，"两岸三地"的电影生产越来越形成了以内地为中心的人才和制作方式等方面的整合。如2009年引起轰动的内地电影《风声》的导演陈国富，就是台湾著名导演，在大陆多年从事幕后工作而后执导了这部电影。

　　当下中国内地电影已经成为了世界电影的一个有机部分，也开始成为全球华语电影的中心。这其实是一个重大的发展，是对于全球电影格局的重要改变，也是全球华语电影格局的重要改变。

　　三十年来我们的电影所走过的道路其实是有重大的扩展和开拓的。对于中国电影而言，一个新的世界性的电影平台已经形成了。过去华语电影曾经经历过内地、香港和台湾分别发展的格局。而从今天看来，华语电影整合发展的格局已经伴随着内地市场的崛起而形成了。内地市场在整个华语电影市场中的主力位置也已经确立，这当然带给了内地的电影产业巨大的机会，内地电影制作在整个华语电影发展中的中心地位也已经和内地市场的崛起一样引人注目。如中影集团这样具有巨大影响力的国营公司和

像华谊兄弟这样的民营公司等都有一系列成功的电影和雄厚的实力，这些企业无疑构成了华语电影运作的主力。而这其实也给了海峡两岸和香港及海外华语电影的整个产业注入了新的活力。过去人们一般认为只有美国的"好莱坞"的全球影响和印度"宝莱坞"本土的制作能力和影响足以成为世界电影的两个中心；而中国内地以巨大的电影市场为依托，创造一个新的电影的中心，其前景已经清晰可见。以海峡两岸和香港的整合为标志的华语电影新的发展也足以使中国电影成为"世界电影"的一个结构性要素，而不再是一个时间滞后和空间特异的"边缘"存在。它已经不再是巨大的被忽略的电影创作，而是一个全球性电影跨语言和跨文化观看的必要的、不可或缺的"构成"，是所谓"世界电影"的一个重要组成部分。这个重要的中国电影发展的"临界点"已经来临。

从2009年的电影看来，中国内地的电影也面临着新的"临界点"，就是随着中国电影的发展，电影在内地二、三线城市这样原来缺少电影生活和电影消费的地方有了前所未有的发展。这里值得关切的是张艺谋的《三枪拍案惊奇》。这部电影上映后引起了相当热烈的讨论，人们对于他搞笑的方式和运用"二人转"的模式有相当的争议。但这部电影其实有它的企图。也就是要深入到中国本土电影消费原来的"盲点"。如果说，他的1980、1990年代的电影具有某种在全球意义上的"后殖民"特点，而《英雄》开始的"大片"则力图在二十一世纪初新的"全球化"的背景下赋予世界一个新的想象的话，那么《三枪拍案惊奇》则是以本土的消费文化为中心搭起的一个轻薄的平面化舞台。从这里出发，张艺谋要发现一个新的市场。

这个市场就是张艺谋今天所面对的最主要的市场——内地观众市场。他现在其实发现了自己的"隐含观众"其实正是他自己在中国内地的那些观众，他们既是一个新兴电影市场的主力，也是未来电影新的观众。如上所述，中国电影市场在短短几年之间出现了巨大的爆炸性增长，中国大都市的电影观众已经从无足轻重的票房比例转向了举足轻重。中国电影市场

已经不仅仅是全球华语电影市场的绝对中心,也已经成为好莱坞电影需要高度关注的中心。从今天看,如何进一步扩大这个最有潜力的市场就成了全球电影工业的最为重要的增长空间。这和中国消费者开始在最近全球消费的衰退中显示了自己的消费能力一样成为一个重要的主题。《三枪拍案惊奇》作为一个最为擅长把握其观众的导演在华语电影已经成为全球电影工业中最有希望和最具增长潜力的部分之后新的尝试,也是张艺谋再度想象他自己如何寻找一个新世界的起点,虽然这部电影有诸多争议,艺术方面的评价也难以合于理想,但其实它打开了一个新的可能性的大门,也为未来中国电影产业和观众提供了一个独特的想象。今天中国电影市场的活跃和电影的影响力还极大地依赖于超级大都市的票房,而中国的二、三线城市的电影生活还尚未完全形成,还有待今天的开发。《三枪》却通过小沈阳这样在内地社会中具有高度影响力的明星和他的人气、充满喜剧效果的语言以及二人转式的活跃表演,有效地营造喜剧感,将电影的触角伸向了广袤内地新兴中小城市的观众。这样的电影当然未必完全符合一些对于长期以来形成了相当固定趣味的观众。但一方面由于张艺谋的号召力,他已经在电影大都市市场中具有稳定的影响力。而像闫妮和《武林外传》式的网络语言也帮助他进入这个年轻人的世界。

另一方面,他却用这样的相对非常通俗的方式尝试去发现更加广阔的市场。这个故事有科恩兄弟的影子,但其内核确实是建立在本土观众的趣味和要求之上的。这样的尝试本身可能像当年的《英雄》一样未必尽如人意,但其实已经对于中国电影未来新的增长提供了一个不同的尝试和经验。我们当然可以非议这部电影思考的深度和文化的高度,但也可以看到其对于市场新的把握能力所获得的新效果。在中国电影寻求新观众增量之时,这一尝试的意义还是值得我们关切的。而"小沈阳"和赵本山以及"二人转"正是这些观众所接受的最大公约数的文化。因此,《三枪拍案惊奇》的影响力正是来源于这一新发现。在《阿凡达》整合全球超级都市的观众时,张艺谋却将那些被遗忘在外的人整合到了电影院中。中国三十

多年经济和社会的高速发展,既让大都市获得了巨大的发展,身在其中的中等收入者和青少年消费者的消费能力和趣味开始对于全球消费市场形成了相当大的影响;同时,正如一些观察者所分析的,多年来中国县域经济的活力一直是经济发展的重要动力。这些地方所积蓄的消费能力的释放和新一波的发展都迅速地让这些地方城市的中等收入者和年轻人在获得发展机会的同时有了新的消费要求和愿望。他们不仅仅是传统定义的那种"小城",而是具有新的活力空间。这种由大都会和诸多媒体所迅速辐射并传递消费的愿望和能力,也在新的综合商业中心在这些城市的普及所支撑的消费实力,其实也是未来一波中国发展的能量所在。一旦这些城市的中等收入者和年轻人的消费被充分地释放出来,他们对于各个产业的影响会不可估量。因此,我们可以应该对于这个大市场有更充分的评估和了解。这其实是中国电影在发现自己最大的新观众群的一次尝试,尽管它的艺术上的成败得失存在严重的分歧,但其开拓和发现一个新的可能性空间的方向仍然值得我们关切。而这个庞大市场的打通和开拓,必将创造出中国电影高速增长的新未来,为华语电影和世界电影提供新的可能性。

三

在这里,有必要提及冯小刚的电影《唐山大地震》。它带来的震撼是多方面的,也显示了中国电影的"大片"到今天所展现的对于人性体察的深度和力量。这部电影的独特之处在于它所讲述的正是一个中国三线城市唐山在自己的历史上所遇到的巨大灾难,并由这个灾难的表现展现出了一种人类共同的情感。可以说,这部电影也是对于中国内地市场直接的开拓。其整个电影从制作到放映都和唐山有异常紧密的联系。这个看似偶然的联系其实也是中国电影发展的必然结果。这部电影从一个小城市里的人们面对灾难的状况直到讲述了今天全球化时代的现实,都体现了中国电影

在全球华语电影中的位置和意义,也体现了今天中国电影一面融入世界,一面深入中国内地的新的走向,同时也接上了中国电影历史的最主要的传统——感伤传统。

冯小刚对于从1976至2008年这三十二年历史的具体性并没有一种民族志式的描写,虽然里面表现了毛主席的去世,人们生活的变化,但这些都是在后景里零星的展开,并不具有历史的意义,电影是力图在相对比较稀薄的历史背景之下展现一种来自血缘关系的伦理问题,一个个体和她家庭之间复杂的纠结其实才是这部电影的重心。在"超历史"之外,冯小刚在这里也彻底脱离了从民族文化的角度来思考人性的"第五代"角度,从而具有一种"超文化"的特色。《唐山大地震》所表现的感情可以说是带有强烈的"普遍性"色彩的。这里的表现是异常单纯和平易的。仅仅是一些最普通的人,仅仅是一些有着最平常的要求和命运的人,在一种"绝对"的情境之下的必然反应。这种反应的"原初性"在于它不是以特定的文化为基础的,而是一种最基本的人类情感。

无可争议,这部电影的真正主角是女儿方登,正是她的死而复生才引发了这个故事的叙述动机,方登内心的隐痛,对生母的疏离正是这个电影对于"二十三秒,三十二年"说法的最好诠释。正是方登内心世界的隐痛和记忆深处难以名状的对于那个最为惊心动魄的"决定性"时刻的追问,构成了这部电影情节的支柱。方登的命运中最为惨痛的就是母亲当年的绝望选择中的痛苦。正是方登对于母亲选择的痛苦造成了难以修复的伤痛记忆,这种记忆是对于人类基本的血缘关系和伦理关系的冲击。这给方登的生活造成了难以弥合的困扰,使得她在几乎所有生活阶段都和自己周围的世界格格不入。"二十三秒"给她留下的痛苦是绝对的,但这需要三十二年来加以平复。我们可以看到历史有了一个惊心动魄的重复。历史在汶川大地震的时候有了一个惊人相似的重复。从唐山大地震到汶川大地震,历史正好在三十二年的过程之中经历了两次这样惊人相似的大自然力量的展现。而方登的隐痛也正是在汶川大地震中,见证了一个母亲让人震撼的选

择之后才得到了真正的平复，她才真正理解了母亲在绝望中选择的痛苦，她才能将心比心，体验到母亲的痛苦之后，她才可能和母亲得以和解，才使得一个支离破碎的家庭在已逝父亲的坟前得到团圆。这个故事本身才得以完成。历史通过重复获得了新的意义，极限性的表达在重复中得到了升华。人类感情的高度才得以彰显。历史在一个轮回中有了新的展开。无论对于母亲、方达和方登，这些平常人的生活被灾难改变，而同时他们也超越了灾难而获得了新的人性的可能。我们在这部电影所具有的感伤的内部，看到了一种真正的自信心，一种对于人性超越一切灾难的自信心，一种对于人类本身的可能性的自信心。人是无可争议的脆弱，但又无可争议的坚强，可以穿越三十二年的时光，让理解和超越变成真正的美好的时刻，而当这些展示在日常生活之中的时候，才显示了人类的生存的力量。

在这里，历史的重复被冯小刚所发现并展开，他看到了三十二年的两场大地震的自然性之中所意外具有的某种重复的巨大意义。在这种重复中，个人的生命史也就成为一个民族历史的一部分。在这段历史之中，中国正是从一种封闭的"特殊性"之中进入了一个新的"普遍性"，中国的今天已经变成了世界中重要的一个"构成"而并非一种"特殊"。我们才有机会更深地理解唐山大地震所构成的创伤记忆，我们也才有机会从一个新的高度感受唐山人的痛苦，这使得历史在重复中其实有了新的一个获得认知的机会。由此冯小刚今天所呈现的一切，其所具有的那种"超历史"和"超文化"的意义才那么的让我们感到触动。这里的"超历史"和"超文化"的人性"极限性"才又如此深入地回归于历史本身，但这历史和文化已经不是我们原来所理解的了。民族的哀痛和创伤已经转化为一种人类的哀痛和创伤。冯小刚在今天通过方登的命运真正地穿越了历史，发现了那个创伤的意义。这是一个阐释者的力量，他有机会站在历史新的平台之上，提供了新的见证。正因为如此，二十三秒和三十二年找到一个自身的阐释者，这部《唐山大地震》正是给唐山、给汶川、给中国和世界的一部"极限性"的关于人类"原初"情感的电影。它在感动中国观众的同时也

让他们再度思考自己的命运。

中国电影一百年的"大历史"究竟对于中国电影的今天有什么影响。人们往往觉得在这个新世纪的全球格局之中,中国电影的传统所具有的经验是否还有作用,中国电影曾经创造的那些经典和基本的特色是否还会在新世纪之中发生积极的影响。对于这一问题,《唐山大地震》提供了对于这一伟大传统的"回归"与"超越"。

《唐山大地震》既是对于中国电影传统的回归,又是对于这一传统的超越。一方面,它通过一种强烈的感伤和传奇来处理灾难带来的精神创伤,这正是中国电影的传统所在。一种"情"的真挚和痛切的表达,始终是中国电影史的脉络所在。从郑正秋到谢晋,中国电影的感伤传统一直是中国电影和观众联系的焦点,感伤性也一直是中国电影的主流所在。这个主流的根源其实正在于二十世纪中国历史情境强烈的历史悲情的存在。中华民族所经历的二十世纪的痛苦和艰难一直是中国电影感伤性的来源所在。中国人在面临诸多挑战和不幸之中努力前行的同时,始终存在着一种深沉的感伤。这种感伤延绵于二十世纪的中国故事之中。而近年来的"大片"中,这个主流才有了某种"偏移",我们可以看到"传奇"仍然保留,而"感伤"则有了削弱。而这部《唐山大地震》则说明中国电影的核心传统仍然具有无与伦比的影响力和冲击力。感伤的价值在于它能够进入一种创伤的深处,带动观众一起进入其情境中,使得中国观众能够体验到一种自我认知的新的可能性。从这个角度说,《唐山大地震》是紧紧地扣在中国电影传统之中的。应该说,这里的唐山其实是一个接近费穆《小城之春》中的小城空间,其中感情的复杂性也和《小城之春》一脉相传,但其感情更加植根于中国人伦理和家庭的守候之上。应该说,感伤是其中的贯流的共同性所在。

同时,《唐山大地震》又超越了这一感伤的传统。它对于历史进行了更加"后景化"的处理,而将生命本身的宿命感和悲剧性从自然所造成的灾难和人性最基本的血缘情感中生发,个体的痛苦不再紧紧地嵌入中国特殊

的历史之中，而是来源于一种自然和生命本身的痛苦之中。这又是超出中国电影的传统的。我们不能想象诸如谢晋电影中的"感伤性"不是来自中国的特殊历史情境本身，甚至就连张艺谋的《活着》或者陈凯歌的《霸王别姬》中的感伤性都来自一种中国具体情境所造成的命运。而这里所遇到的是几乎任何情境中我们都可能遇到的。冯小刚现在所处的环境，其实和二十世纪我们所面对的悲情和痛苦之间存在一种历史的张力。他今天的情境所引发的感伤不复是过去的历史所造成的，而是生命本身的情感所带来的。这部电影因此提供了一种超越的可能性，也为中国电影的未来提供了一个新的、具有启发性的路径。我们经常探究中国电影和中国历史情境的紧密扣连，而这种扣连往往是和我们的"特殊性"相联系的，而冯小刚这一次带给我们一种关于"普遍性"的情感。它当然还是中国的，却又是一种普遍的、共同的情感的表达。

感伤是中国电影传统的重要的元素，它的"回归"和"超越"其实说明了我们的电影传统在今天仍然具有的魅力和能量。二十世纪中国人在艰辛的努力中所创造的电影传统，由于深深植根于中国的文化和精神的深处，因此仍然具有重要的价值和功能。在中国电影已经成为世界电影"构成"的今天，中国电影的传统仍然具有巨大的作用。我们还需要在其中汲取更多的资源和力量。

这部电影无可比拟的意义在于，它既对已经表现出了巨大影响的二、三线城市的观众有了真正的高度尊重，同时也具有中国电影历来所具有的高度主流性的价值和选择，同时也具有在全球华语电影中无可比拟的影响力。因此它也是一个新的历史"临界点"已经出现的标志。

四

由此看来，中国电影、华语电影和世界电影的格局都在最近的一段时

间中发生着巨大的改变,这些改变已经成为了一个新的"临界点"。在未来的中国电影、华语电影和世界电影的展开之中,中国因素的作用会越来越不可忽视,越来越举足轻重。我们对此应该有更加深入的思考和探究。

"全国化"与电影

本文探讨了中国电影新的"全国化"的进程,认为这一进程改变了中国电影的格局,二、三线甚至县城的电影观众的崛起,正在对于中国电影的未来产生重要影响。而电影观众百年来的深刻变化也到了一个新的"临界点"。

一

2010年是中国电影大爆发的一年。在这一年中国电影的票房有爆炸性的增长,中国电影的想象力也有了前所未有的变化。这些变化最为引人注目之处是一系列大片所营造的前所未有的电影奇迹。像《唐山大地震》《让子弹飞》等电影都创造了观影盛况。这种情况几乎是中国电影历史中从未有过的。这种新的状况提示了中国电影本身具有的无限可能性。这种可能性今天已经让我们对它的未来有无限的遐想。中国电影在很大程度上是世界电影未来最大、最具吸引力的新空间。它一方面是全球电影未来的大市场,另一面是全球电影最具增长性的生产和制作的电影运营和制作的中心。随着中国经济的高速的成长,这一前景已经越来越清晰了。中国既是全球最有吸引力的市场,同时又是最有吸引力的制作空间。这种双重性其实正是这个新空间所呈现出来的。

这种新空间在改变电影百年来的格局,其意义是难以估量的。这意

味着中国电影在全球文化中的意义已经凸显了出来。但这个意味深长的崛起，却有诸多突破2002年以来的"大片"所形成的既定格局的新趋势。正是这种新趋势具有高度的意义，显示了这一崛起的重大价值。在这些新趋势中，最具有关键意义的是二、三线城市和县城观众的崛起。这种崛起决定了中国电影的未来，也决定了世界电影的未来。如果说，我们在过去一直看到的是电影"全球化"趋势对于中国的冲击的话，那么今天我们可以看到中国电影开始展开自己新的力量，它开始对于全球电影形成冲击。这种冲击当然未必是中国电影本身在全球的影响力，而是中国内部结构性的变化却影响和制约了世界电影的未来走向。我们的分析正需要从这一结构性变化的复杂性和深刻性开始。

二

最近，《环球时报》在其社论中提出了一个和"全球化"相对应的"全国化"的概念，其意义值得关切。所谓"全国化"是一个意涵丰富的概念，它和"全球化"相伴而生，它是在新中国国家统一和集中的行政"全国一盘棋"的传统结构之上，通过市场中各种要素的流动所形成的突破原有区域和条块分割的全国性生活形态，它和"全球化"相互纠结，互为表里，形成了中国新的发展形态。它既是一种现实的形态，又是通过互联网和多种媒体所形成的想象形态。这里一方面是许多人到大城市或东南沿海寻找机会所带来的深刻的社会变化：如近些年来一直是社会焦点的"农民工""蚁族"等群体，或"春运"这样引起人们每年高度关切的社会现象。另一方面，是新兴的二、三线城市甚至县城的兴起，以及能源和原材料价值的重估所带来的原来落后空间的新的崛起，这些地方也显示了消费活力和全国性影响力。同时港澳台地区和内地的共同发展和深度融合也带来了中国色彩斑斓的丰富性。这种"全国化"在今天已经成为世界性"全球化"

一股重要的力量。我们对于"幸福感"新的追求和"自我认同"新的发现在很大程度上来自这种"全国化"的力量带来的复杂的状态。[1]据经济学者巴曙松的研究，中国内地的快速的繁荣和发展，正是当下中国变化最为重要的部分："我们可以看到在2009年以来，应对危机以来，改革开放应该是首次中西部地区的增长速度快于沿海，所以这表明这些产业往中西部转移。"[2]

这些表述实际上喻示着中国内地的社会生活正在发生极大的变化，开始逐步成为中国发展新的动力。一些在三十年的高速发展中落在后面、面临发展不平衡所带来困扰的地区和二、三线城市或县城，在新的一波发展和产业转移之中获得了机遇和可能性，其新爆发的生产能力和消费能力都不容小觑。这种新的发展和繁荣既是"全球化"深化的表现，又是新"全国化"的重要表征。中国的二、三线城市乃至县城都在迅速地改变。这既是中国东南沿海和大城市高速发展的辐射和涓滴效应的结果，是克服城乡和区域差别的努力，也是中国人类历史上最大规模的城市化进程的一部分。它当然也是东部大城市面临严重的"城市病"，被交通、住房、人口爆炸、环境等严重问题困扰，内地和小城市开始加快发展的结果。我们可以强烈地感受到中国发展强烈的不均衡性，也可以感受到中小城市快速崛起所具有的让中国社会发展渐趋"均等化"的强烈趋势。这导致了这些二、三线乃至县城的消费能力、城市形态、生活方式的高速发展。这些地方正在经历了一次新的"加速度"发展。在中国一线超级大都市如北京、上海和广州等地在急剧饱和和面临深刻转型之时，而那些地方性很强，原来不受重视，一直在为超级大都会的繁荣默默贡献的中小城市开始了自己高速发展的进程。这一进程乃是当下中国的新趋势。

[1] 关于"全国化"的概念，可参考 环球网专题："全国化"，中国人应构筑的发展共识。http://opinion.huanqiu.com/topic/2011-02/1507337.html。

[2] 转型问道之巴曙松：http://finance.jrj.com.cn/focus/2010special/future20/index.shtml。

这种趋势无疑正在改变中国电影观众的基本构成，也在改变中国电影的形态。中国电影和社会进程之间的深刻的联系由此可见。我们应该分析一下中国电影的"观众"的深刻的变化，由此进入这一议题。

中国电影百年来观众形态的变化其实相当复杂，在中国电影开始形成工业生产能力的1920年代，电影无疑是以上海为中心的大都会文化的产物，它的生产、发行和观影也集中于大都市。其观众的核心构成一直是大城市的市民观众。中国电影的票房和影响力几乎很大程度上取决于上海、北京等地的成败。中国电影无论其工业生产能力还是观众群体虽然不断向内地扩展，但主要依赖大都会的状况从未改变。据《中国无声电影史》的统计，中国电影院在1927年时有100家，到1930年已经达到250家的规模。[1] 这些影院相对集中于大都市，"上海等大都市在1930年前后曾大兴土木，修建富丽堂皇之豪华影院，且一切建材坐椅，均为进口货，并配有冷暖气设备。同时内陆较为繁盛的小城市也开始建设影院，然而剧院之布置是非常简单的，只不过是一架放映机，再排上几百只长凳，在观众面前挂一块白布，这样算是一片电影院了。"[2] 电影的趣味显然为大都会市民观众的要求所支配。电影的存在仅仅是渗透到一些省会城市或中等城市，在县城层面上几乎没有电影院。这当然也是由当时中国在"现代性"冲击之下的社会必然结果。到了新中国成立，中国电影体制才发生了重大的变化，电影开始深入社会基层，成为"团结人民、教育人民、打击敌人"的重要武器，因此电影开始有了全面的支持和管理，开始了和计划经济社会相适应的新的电影观影体制，从此开始"按行政区域分布电影发行放映网络，使当时比较贫穷、落后的中国，电影文化得到很快的普及，特别是老区、少数民族地区和边远山区，这些历来接触不到电影文化的地区迅速地普及了各级电影放映机构，使得几亿人民能够看上电影。按国家政策补贴和资助，老

[1] 郦苏元、胡菊彬，《中国无声电影史》，中国电影出版社，1996年，第205—206页。

[2] 《中国无声电影史》，第206页。

少边穷地区的电影放映事业才能得到持久的发展"[1]。电影在此时建立了非常完整、自上而下的发行放映体系，而观众也就在这一体系之中观看电影，电影前所未有地深入了基层社会。这种深入从机关单位礼堂的定时放映电影，到农村公社的露天电影，以及深入到县一级的电影院制度，形成了完整的和计划经济的社会体制相适应的观影机制。这可以说是第一次的电影的"全国化"进程。

改革开放之后，在十年"文革"电影工业停滞之后，电影迎来了一个相对短暂的大爆发，观众对于电影的狂热达到前所未有的地步，原有的体制在这时也在惯性地有效运作，但到了1984年之后，电影观众数量开始下滑，而随着改革的深化，电影的原有发行放映体制也松动而渐趋瓦解。1990年代之后，而随着当时电视的快速发展，从录像到VCD、DVD的家庭观影形式的发展导致的"看碟文化"的形成，以及其他多种娱乐形态的成熟和发展，电影观众的减少和原有计划经济时代的电影发行放映体系的最终消逝已经是现实。电影的低潮开始了。电影观众快速流失，地区和县级电影院制度迅速瓦解。电影开始快速地退出了三线城市和县城的文化生活，而在大都市也面临着急剧的收缩。电影生活开始淡出了社会日常生活。电影的影响力已经快速地衰微。第一次"全国化"的成果已经衰微和终结。而到了1995年，好莱坞"大片"开始进入中国，电影才从超级大城市开始重新起步，开始占据大都市以白领为中心的市场，开始了电影在新时期的扩张。

中国电影从2002年"大片"开始的成功之路的基本方向始终是瞄准了像北京、上海、广州这样的超级大都会中以白领为中心的"高端"观众群，他们既是电影票房的主要支持者，又是电影口碑和评价的创造者。因为那些年票价提高很快，而欣赏电影的习惯并未完全普及，而二、三线城市和县级市也缺少电影院的设施，因此这些年来中国电影的繁荣所依赖的主流观众就是以大都会、高收入和较年轻为特征的人群，他们充分显示出

[1] 倪震主编，《改革与中国电影》，中国电影出版社，1994年，第40页。

在这一方面具有支配性的影响力，而他们也是互联网上意见的主流，支配了电影所具有的口碑效果。这种以都会中等收入年轻人的趣味为中心的定位，就要求有适应大都会时尚趣味和流行风范的一套固定模式，如冯小刚的喜剧所具有的明显的都会气质就是一个明显的例子，他早期的"贺岁片"实际上也是以北京为中心最早开始整合这批观众消费能力的努力。而"大片"所拥有的视觉奇观效果和传奇效应也都是以他们的趣味为中心构成的。另一方面，他们的趣味往往和国际流行趋向保持相当程度的一致性，适应国际流行的趣味也往往是适应他们的趣味。他们往往是1990年代通过"看碟"形成了自己和国际性趣味的某种一致性，因此这也就是为何"大片"能在开创阶段就兼顾了国内和国际两个市场的原因。因此，中国"大片"在这几年的发展历程中，总是以这些观众的口味为中心的，他们的兴趣和爱好往往决定了一个电影票房的成败。电影已经由一种"全国化"的产品退到了超级大都市之中，这似乎是中国电影回到了它早期的状况。

三

现在看来，情况正在起变化。这种变化就是中国的电影人口开始了爆炸性增长。中国三十多年经济和社会的高速发展，既让大都市获得了巨大发展，其中中等收入者和青少年消费者的消费能力和趣味开始对于全球的消费市场形成了相当大的影响。同时，正如一些观察者所分析的，多年来中国县域经济的活力一直是经济发展的重要动力。这些地方所积蓄的消费能力的释放和新一波的发展都迅速地让这些地方城市的中等收入者和年轻人在获得发展机会的同时有了新的消费要求和愿望。他们不仅仅是传统定义的那种"小城"，而是具有新的活力空间。这种由大都会和诸多媒体所迅速辐射并传递消费的愿望和能力，也在新的综合商业中心在这些城市的普及所支撑的消费实力，其实也是未来一波中国发展的能量所在。一旦这些

城市的中等收入者和年轻人的消费被充分地释放出来，他们对于各个产业的影响会不可估量。因此，我们可以从这样两个事例中得到有益的启示，应该对于这个大市场有更充分的评估和了解。一方面是二、三线乃至于县城的电影设施在快速增长，二、三线城市新崛起的中等收入者开始成为电影观众。同时城市中较低收入和年龄较大的人群也开始进入电影院。中国电影面临了新的观众带来的结构性变化。这一变化的中心就是：二、三线城市和县城的观众与大都市中的较低收入和年龄较大的人群的进入。这就是一个新兴的电影"全国化"的新进程。

这个市场就是张艺谋今天所面对的最主要的市场——内地观众市场。他现在其实发现了自己的"隐含观众"其实正是他自己在中国内地的那些观众，他们既是一个新兴电影市场的主力，也是未来电影新的观众。《三枪拍案惊奇》作为一个最为擅长把握其观众的导演在华语电影已经成为全球电影工业中最有希望和最具增长潜力的部分之后新的尝试，也是张艺谋再度想象他自己如何寻找一个新世界的起点，虽然这部电影有诸多争议，艺术方面的评价也难以合于理想，但其实它打开了一个新的可能性的大门，也为未来中国电影产业和观众提供了一个独特的想象。

对于这部电影的市场策略，我们也可以有新的思考。有一种意见认为这部电影是对中小城市观众趣味有着准确的把握。我觉得这个评论中当然有某种对于这部片子"土"的提示。但在我看来这其实是张艺谋市场敏感性的一个直接表现。其实张艺谋正是在通过《三枪》的努力来开发一个潜在的中小城市市场，让中国电影有一个新的观众群。这些在今天已经形成了稳定的观影群体的超级大都市之外的新的观众，虽然还没有完全被整合起来，但已经具有的潜力应该不容小觑。这是中国电影观众和市场的一个新的增量。《三枪》其实有一点像当年《英雄》对于市场的把握，《英雄》也有诸多的批评和负面评价，这些评价当然也有自己的依据和思考。但那时的张艺谋毕竟通过《英雄》打开了中国式"大片"之门，也开启了中国电影这一波历史性的繁荣。当时张艺谋成功地整合了在大城市开始形成的

潜在的电影观众，将他们带入了电影院。从此之后，中国电影"大片"虽然还有诸多可议之处，但其发展的成果确实是有目共睹。

当然，今天中国电影市场的活跃和电影的影响力还极大地依赖于超级大都市的票房，而中国的二、三线城市的电影生活还尚未完全形成，还有待今天的开发。《三枪》却通过小沈阳这样在内地社会中具有高度影响力的明星和他的人气、充满喜剧效果的语言以及"二人转"式的活跃表演，有效地营造喜剧感，将电影的触角伸向了广袤内地新兴中小城市的观众。这样的电影当然未必完全符合一些对于长期以来形成了相当固定趣味的观众。但一方面由于张艺谋的号召力，他已经在电影大都市市场中具有稳定的影响力，而像闫妮和《武林外传》式的网络语言也帮助他进入这个年轻人的世界。另一方面，他却用这样的相对非常通俗的方式尝试去发现更加广阔的市场。这个故事有科恩兄弟的影子，但其内核确实是建立在本土观众的趣味和要求之上的。这样的尝试本身可能像当年的《英雄》一样未必尽如人意，但其实已经对于中国电影未来新的增长提供了一个不同的尝试和经验。我们当然可以非议这部电影思考的深度和文化的高度，但也可以看到其对于市场新的把握能力所获得的新效果。在中国电影寻求新观众增量之时，这一尝试的意义还是值得我们关切的。而"小沈阳"和赵本山以及"二人转"正是这些观众所接受的最大公约数的文化。因此，《三枪拍案惊奇》的影响力正是来源于这一新发现。对此新华社在2010年1月2日有相当充分的报道，值得引用：

> 上世纪90年代，面对电视的兴起、社会和行业内的剧烈变革，中国电影业一度低迷。在信丰这样人口不到20万的小城镇，由于观众锐减，长期由国家支持的电影院纷纷关闭或转业。湖北省当阳市的电影院也在那个时候关门，电影院的老房子至今空置。然而，2009年12月，一家有3个影厅、可容纳800人的新电影院在当阳开张了。开张当天，放的是张艺谋的《三枪拍案惊奇》。带着女朋友来看电影的黄宾

说:"很高兴,我们又有了电影院。以前看新片得坐车去宜昌,两人车费花销就得上百,以后有什么大片直接在家门口就可以看了。"湖北省电影发行放映总公司总经理陈敦亮说,这是2002年湖北成立院线以来,第一家在县级市新建的电影院。"这里的票房不太高,投资回报率较低,电影院很有可能面临亏损风险。"他说,"但是,这样的小城市有潜力。未来,院线在中小城市肯定会加快发展。计划经济时代,全国有庞大的放映网络,现在基本丧失殆尽。随着电影观众的增加,会慢慢恢复。"湖北省电影发行放映总公司在黄石、黄冈、随州和荆州等地级市都新建了电影院。到2015年,还计划在5到6个县城新建影院。在经济更为发达的广东和浙江等地,电影院正在一步步重新回到中小城市,成为过去十年日益兴旺的电影业最好的注脚。[1]

《三枪拍案惊奇》正是对这个新兴电影市场有了精确的把握。在2010年的冬季"贺岁档",一部由赵本山和小沈阳领衔主演并和一些香港电影明星合作,由当年在台湾电影兴盛时期具有很大票房号召力的朱延平担纲导演,由当年的网络作家、后来曾经创作过《武林外传》的宁财神编剧的电影《大笑江湖》也创造了引人注目的佳绩,已经突破了二亿的票房。虽在网络中的期望值和评价都和那些大导演的大制作逊色和黯淡许多,但它和《赵氏孤儿》同场竞技,居然创造了这样的成绩,可以说是异军突起。这一成绩也确实出乎许多人的预料。因为赵本山曾经多次涉足电影,在1990年代曾经自己领衔制作电影,也曾经和张艺谋合作过《幸福时光》,但都不尽如人意。而在赵本山这些年大红大紫的经历中,电视剧是不可或缺的一部分,但电影一直不是他关注的重点,也没有创造过引人注目的成绩。这次的票房成功,无疑显示了赵本山在这一方面新的开拓和新的可能性,而他和港台电影人的深度合作,说明赵本山对于中国内地多数观众的

[1] http://news.xinhuanet.com/politics/2010-01/02/content_12743971.htm。

把握能力和港台电影人纯熟的商业电影经验的结合,可以创造出和近年来形成的"大片"传统相抗衡的新电影的可能性,而这其实也喻示了中国电影发展的某些新趋向和可能性。而这是和电影的未来相联系的。据《中国经营报》的分析:"中国目前有85%的地区还没有建立电影院。当电影从胶片时代向数字时代转变时,也意味着这些二、三线,甚至四线城市,将出现大量的电影院,并能和北京、上海等中心城市同步放映最新的大片……(以)平均几十万人口可以支撑一个影院的票房计算,目前中国的5000块银幕,还只是未来影院市场增长空间的一个零头。而等待发掘的二、三线市场将是院线分食的主要战场。大家都摆好了架势,竞争已经开始趋向白热化。"[1]

这种"全国化"速度和力度都将改变中国电影的结构。

四

我们可以看到,中国电影其实面临着自2002年《英雄》所开始的"大片"路向之后的一次重大转移,一个新的人群,我们原来在电影领域中所忽视的"沉默的大多数"开始显示自己的影响力。这一新的路向是由张艺谋的《三枪拍案惊奇》开始,到今天的《大笑江湖》已经显示出其所具有的巨大影响力。《大笑江湖》的成功绝非偶然,它是一个新的、原来被忽略的"沉默的大多数"深度进入电影生活的标识,一种适应他们趣味和要求的电影正在成为具有影响力的电影潮流。这是中国电影在近些年从未高度关切的观众,他们的进入必然带来新的机会和问题。它可能让中国电影的生态发

[1] 《中小型城市:数字电影热播年代》,《中国经营报》,2010年5月8日。http://finance.ifeng.com/roll/20100508/2161396.shtml。

生变化，一种以原有"大片"为中心的模式以及一种以新的二、三线城市和非电影观众的涌入，会让电影出现更为复杂的形态。这可能会带来两个结果：一是更多具有世俗性，具有内地特点的电影将会得到更大的空间，任何电影人都不得不考虑"全国化"的冲击和影响；二是我们一直担忧的中国电影中等投资电影难于产生的状况会得到改变，以大都市为中心的"赢者通吃"的状况会有改变。"全国化"不再是呼应"全球化"的存在，而是一个电影发展的内在动力，也给了全球电影工业新的想象空间，这毕竟是有十几亿人动力的一个巨大且具有无限潜力的市场。"全国化"带来的这些深刻变化将会在放大中国电影市场的同时，带来新的机会和挑战。

"全国化"的"常态化"：2011年的中国电影

一

2011年的中国电影似乎平淡无奇，看起来没有2010年那么引人注目，但其实有一些关键性的进展预示了中国电影新的变化。它既是2010年的延续，又是新可能性的肇事。这里最重要的是近年来开始的中国电影"全国化"进程正在进一步深化。而这正是中国电影的新的发展契机，也是中国电影未来的新方向。

2011年，中国电影的票房达到了131亿元，这是在2010年突破100亿元的前提下的进一步的发展。[1] 这一票房业绩的取得其实和2010年突破100亿有所不同。一是2010年中国最重要的导演冯小刚和陈凯歌都推出了自己的重要作品，冯小刚还在一年内推出了两部电影。姜文的《让子弹飞》更是吸引了公众的高度关切。这是一个传统意义上"大片"频出的年份，是"大片"的高潮。但2011年，这几位重要导演几乎没有推出作品，几乎没有真正意义上的"大片"。只有张艺谋的《金陵十三钗》在年底公映。这在中国这个高度依赖导演声誉的电影市场上颇为值得关注。二是在2010年电影近乎井喷式的快速成长之后，电影进入了一个相对平淡的时期。似乎电影的

[1] 《2011年电影票房突破130亿元》，http://roll.sohu.com/20120110/n331691234.shtml。

焦点和热点并不多，没有在全年形成不断的公众热点，甚至人们会在诸多网络"事件"中忘记了电影的存在。电影几乎没有在2011年的社会中构成焦点，反而显得有些失焦和沉默。直到将近年底的《失恋33天》和《金陵十三钗》才将电影再度带到了公共性的大议题之中。在这里，其实我们所看到的是电影在进入一个"常态化"的新阶段，是经历了2010年的"临界点"之后的必然的延伸和发展。

这种"常态化"是中国电影近年来的"全国化"进程的发展和深化。我在2011年提出了中国电影在一个新的"全国化"进程中的分析。[1]这一分析认为中国电影一方面正由于三、四线城市中等收入者观众的涌入而发生重大的新变化，电影正在通过新的院线机制深入到中国社会的深处，由此而让观看电影成为一种新的全国性日常生活的形态。另一方面，通过互联网新的口碑传播给予电影传播一个"全国化"的新路径。电影通过互联网形成社会群体的议题，而后会让有共同趣味和相似爱好的群体前往观看。而网络视频的发展也为电影的观看提供了新的可能性。今天看来，这两个趋势都在延伸之中。中西部地区电影票房的增长仍然迅速。根据相关报道："电影等文化产业却逆势发展。正因为文化消费的这种特殊性，大力挖掘中西部等欠发达地区的文化消费潜力对于我国扩大内需、调整经济结构意义十分重大……如果综合考虑地区生产总值、居民收入等因素，各地区之间的文化消费比例差距并不大，中、西部地区群众的文化消费意愿甚至更加强烈。"[2]像新疆这样相对偏僻的区域，其电影票房也有了快速的增长，2011年的电影票房收入就已经达到1.2亿元。而电影院和银幕数量的增长也极为迅速："2011年，新建影院803家，新增银幕3030块，平均每天增长8.3块银幕。截至年终统计，全国城市影院数量突破2800家，银幕总数达到9200

[1] 参阅拙作《"全国化"与电影》，《当代电影》，2011年第6期，第4—7页。
[2] 《中西部地区消费潜力值得期待》，http://finance.qq.com/a/20111012/000962.htm。

多块。"[1] 也就是说，银幕在一年内增加了接近三分之一。这样的增速其实说明了目前的中国电影整个行业是处于一种前所未有的高速"全国化"之中。这种"全国化"进程的"常态化"意味着中国电影自身市场的扩大仍然在延续，中国电影观众全国性的观影的习惯正在形成之中。大都市的电影观众已经形成了固定的观影习惯，而三、四线城市的电影观众正在涌入电影院。中国电影的发展仍然在"全国化"的"常态化"之中得到了支撑。

二

中国电影在2011年可以说并不完全依赖"大片"就获得了相当稳定和引人注目的增长，这说明从《英雄》开始的、持续了已经将近十年的中国电影"大片"时代，正在平稳地走向平淡。从今天看，"大片"仍然具有无与伦比的影响力和票房支撑力，但"大片"一枝独秀的局面已经一去不复返。"大片"作为一种中国电影核心竞争力的关键作用已经淡化。中国电影的形态正在由"全国化"逐步转为"常态化"而发生改变。这种改变在2011年已经逐步清晰化。

首先，我们看到，2011年的"大片"市场的号召力和影响力都相对平淡。张艺谋的《金陵十三钗》仍然是公众焦点，激发了观影的热潮，也具有相当巨大的影响力。这部电影通过对于南京事件切入了中国现代历史关键性的环节，对于中国救赎和新生的表现引发了相当的关切。而像《建党伟业》这样依据《建国大业》的模式制作的，在历史表现，人物刻画等方面都有所突破的电影，也引起了相当的反响，但并未如《建国大业》那样引发轰动效应，但这部电影其实和《金陵十三钗》一样将视点聚焦于中国

[1] 《2011年电影票房突破130亿元》，http://roll.sohu.com/20120110/n331691234.shtml。

现代历史，试图回到现代历史的"原点"。而《辛亥革命》等历史巨片更缺少专注度。诸如《战国》《关云长》等历史题材的"大片"都未能成为公众的焦点。这一方面说明缺少大导演的历史巨片虽然仍然是业界投入的重点，但难以产生重要的影响，也难以获得巨大的影响力。"大片"仍然是中国电影工业的基本支柱，但如果缺少大导演，依靠明星和历史题材其实难以取得理想的结果。"大片"对于大导演的依赖性这些年几乎从未减弱。在中国电影市场上，像张艺谋、冯小刚、陈凯歌这样的导演的影响力仍然无与伦比。但电影市场对于"大片"的依赖程度正在降低，"大片"对于公众的影响力也开始减弱。但像《金陵十三钗》或者《建党伟业》这样的关切中国现代历史中的关键时刻，通过电影探究和思考中国认同的电影仍然具有高度的意义和价值。它们说明"大片"现在已经不再是古装剧的天下。现在对于中国现代历史的叙述开始占据了重要的"位置"。这确实是2011年的重要的现象。

其次，从2011年开始，对于小片的议论和诉求就非常强，《观音山》或《钢的琴》等虽有好评和国际声誉，却都并未获得巨大的影响力。说明这些以"艺术片"定位的电影还难以在中国电影格局中占据重要的地位，艺术片的观众仍然是极小众的存在。"小片"的未来很可能不再完全依赖电影票房而存在，而是通过现在广泛流行、已经形成越来越大的影响力的网络视频来观看，以免费并依赖广告的方式发行。这样的变化会对于电影的未来产生重要作用。同时所谓"微电影"这一和微博等新的媒体形态相适应的电影文化也开始流行，这些都是青少年文化越来越具有影响力的表征。"微电影"是和传统电影的传播方式、表达方式有极大不同的新型电影。它依赖互联网文化，主要以网络视频方式展示和传播的"电影"，它不是传统的院线电影，也不是电视，而是更加依赖互联网"微"文化出现的电影。从现在看，微电影的发展尚不成熟，还处于一个起步阶段。从现在看到的"微电影"来看，它们都有一种"极短篇"的特色，但又不是像过去传统的极短电影那样高度注重实验性，是前卫艺术的一部分。这些作品

反而是一些小感伤，小体悟，是年轻人幻想和焦虑的体现。它所展现的是个体所遇到的现实问题和挑战，这些问题和挑战既有私生活领域的存在，又有公共生活的影响。但它们都是某种突然性的回应，是某种可能性的空间在瞬间的开启，是一种"顿悟"逻辑的展开。这种电影不能从大叙述出发，也无法获得一种完整的因果关系，而是在碎片化的状态下展开自身。像《青春期》《来信》等微电影都是这样的产物。微电影作为一个新兴的文化潮流的意义不可小觑，它的快速成长是可以期待的。

再次，2011年真正重要的取向是像《失恋33天》这样的新的电影的崛起。这其实是最近一段时间的和年轻观众相关的"新类型电影"兴起的标志。这种"新类型电影"还包括从电视剧中汲取素材的《将爱情进行到底》和《武林外传》等电影，这些电影的特色都以适应年轻观众的主流趣味，应和80后甚至90后观众的要求，在网络的中年轻人群众进行口碑营销，非常适应当下年轻观众的口味和要求。现在看来，有两种类型已经较为成熟，一是都市的感情生活，如《失恋33天》等；二是喜剧电影，从《疯狂的石头》开始到现在的《武林外传》和《饭局》。这些类型都在迅速成熟，它们直面年轻人所面对的最关键的两个问题：一是情感的匮乏，二是生活压力的巨大。这些作品都力图化解年轻人的自我焦虑，乃是一种通过电影实现自我认同，获得某种焦虑和困扰的"治愈"的努力。这样的"新类型电影"仍然有其强大的生命力。

三

由此看来，2011年电影新的关键点有两个：

一是对于中国现代历史的追寻。通过思考现代历史关键的"节点"来为今天中国的发展寻找来路。《金陵十三钗》《建党伟业》《辛亥革命》等都是重要的例证，其中的《金陵十三钗》和《建党伟业》是就有某种标志性

的作品。这其实是为中国今天的高速成长和崛起寻找源头。通过对于关键性"事件"的描写，来书写一种关于"中国"大历史的再思考。这种思考是在今天的历史中才有可能存在的。这些思考的焦点在于要通过这样的历史叙述认清中国走来的路，也重新厘清我们的文化身份。这些在今天的社会讨论和公众的意识之中已经变得越来越重要了。因此电影试图通过对于现代历史的叙述回答中国的崛起所具有的新的历史的某种定位对于历史叙述的新要求。回到诸如中国共产党成立或南京大屠杀等中国现代历史事件的"原点"来寻找我们自我身份建构的来源。

二是对于年轻人现实的困扰和问题的回应。这以《失恋33天》为代表。80后有几个不同于他们上几代人的特点：首先，他们在中国历史上最丰裕的时期成长，没有体验过"匮乏时代"的压力，没有对过去极端贫困的记忆。虽然还有许许多多贫困家庭出身的孩子，需要社会的重视和帮助，但无论如何，就这一代人来说，物质条件已经是上几代人无可比拟的了。同时也深受消费社会的影响。其次，他们又大多是独生子女，受到了家庭和社会的最大关爱，所享受的家庭温暖和全面教养也是上几代人所不能比拟的。再次，互联网和全球化所带来的新的信息和观念，让他们有远比上几代人有更开阔的视野。人们认为他们比起前几代人更少历史的重负，更少过去的阴影，因而更关切自我的感受，但也有不少人认为他们也更脆弱，也缺少理性的思考。在文化方面，他们表现自我想象力重于表现社会生活。在经济方面，他们重视财富分配和使用重于重视财富的积累，有相当强的消费能力。社会方面，他们关注人类的普遍问题重于关注中国的特殊问题。这里他们对于"自我"有更高度的关注。

由此看来，这两种电影都关注的是"时间"和"事件"。但其时间和事件的表现却非常不同。现代历史的追寻是将时间置于中国"现代性"的大历史之中去寻找自己历史的依据。由关键性的历史"事件"来思考时间的意义。而面对年轻的80后和90后的情感需求的电影，则通过个体生命的"事件"在具体个人生活时间中意义的探究来认知自我的身份。这种"事

件"类似于巴迪欧意义上的"事件"。按他的说法："独特的真理都根源于一次事件。某事必须发生，这样才能有新的事物。甚至我们的个人生活里，也必须有一次相遇，必然有没有经过深思熟虑、不可预见或难以控制的事情发生，必然有仅仅是偶然的突破。"[1]这种"事件"所凸显的是对于"时间"的关怀。前者是通过事件重建关于时间新的历史叙述，后者是通过事件建构关于时间的个体的生命感觉。它们都喻示了在当下中国社会正在发生着深刻的变化。一方面我们超越了百年的民族悲情，中国的发展进入了一个新的阶段。中国和世界的关系正面临着深刻的调整。另一方面，社会开始更加注重个体生命"幸福感"的提升和新的认同感的打造。中国电影今天在"全国化"的"常态化"中所显现的就是这样的形象。

[1] 陈永国主编，《激进哲学：阿兰·巴丢读本》，代序，北京大学出版社，2010年，第7页。

在"全国化"的平台上突破瓶颈：
2012中国电影的反思

一

历史似乎在重复。

1998年一部名为《泰坦尼克号》的美国电影在中国引起了巨大轰动，而3.6亿人民币的票房也创造了当时的奇迹。这一奇迹居然在中国保持了十年之久。这是中国电影标志性的事件，它标志着中国电影消费在大都市中等收入者之中的兴起，开启了中国电影市场繁荣的时代，也在冲击中国电影的同时引发了中国电影新的选择。2002年以《英雄》为标志的中国"本土大片"的产生深受其影响。

但到了2012年4月这部电影的3D版在中国上映，仅仅第一周就创造了超过4亿元人民币的票房，超出了1998年的全部票房。[1]在中国市场的总票房更突破9.7亿元，[2]稳居今年上半年中国电影市场的票房之首。

一切一仍其旧，一部同样的电影，同样的故事，同样的演职员，同样创造的票房奇迹。看起来不过是十几年前的一次重复而已。但其实重复并

[1] 人民网2012年4月17日引用《京华时报》报道："该片于4月10日登陆中国内地影院以来，每天都在增加场次，票房数据屡传捷报：首日7300万，两天轻松过1亿，三天1亿8千万。截至上周日，3D《泰坦尼克号》在内地上映6天，票房突破4亿人民币（4.26亿，《中国电影报》），超过了该片1998年在内地创下的3.6亿的总票房纪录。"

[2] http://m.entgroup.cn/boxoffice/years/。

不是简单地周而复始，而是一种螺旋式的上升。

一切又早就非复旧观，今天的电影已经是3D版，科技的力量和网络的力量已经改变了电影观看的体验和传播的路径、今天的中国电影观众已经是全国化的，在三、四线城市的观众也热心欣赏这部电影，而当年还没有成为主要观影者的独生子女一代80后和90后已经成为了看电影的主要力量。《泰坦尼克号》就是昔日年轻的观影者对于自己青春时代的缅怀，对于错过了当年观影高潮的人们则是一次体验经典的机遇。于是乎这部电影今天的面貌早就有了沧桑之变，力量的转移、观念的变化、电影全球格局的变化都异常明显。我们可以看到没有改变的是这部电影和传奇导演卡梅隆（他的另一部电影《阿凡达》在中国市场也创造了15亿人民币至今无人可以超越的奇迹）。但中国本身的变化所造成的改变也同样或者更为重要，中国已经成为全球电影市场增长最快、最重要的市场。中国从当年有巨大潜力，却无足轻重的市场转变到今天在全球举足轻重的电影市场，过去在人们预言中存在的巨大市场已经现实化了。这个变化其实是中国在全球化的进程中位置改变的一个最为鲜明的征兆，也是中国电影市场本身变化最清晰和明确的征兆。

2012年是从1994年以大片分成方式引进好莱坞电影以来的第十八年，也是由《英雄》开始的本土大片时代的第十年，但似乎中国电影业也面临着更为复杂的挑战。今天电影所面临的诸多困难和问题凸显了中国电影十年来所走过道路的意义，也凸显了新的挑战和新的问题。其实正是由于这些年从"全球化"到"全国化"的发展和变化，给中国的电影人提出了如何面对当下新格局的问题，也预示了新的可能性。我们可以发现今天的变局，其实是在新平台上的问题，已经和十年前的一切大不相同。

今天中国电影面临的挑战是高速发展的电影市场与中国电影创造力和想象力之间的矛盾，一面是市场前所未有的兴盛，一面是电影创作的乏力，有影响力的电影减少，"大片"所创造的带动市场的能力似乎已经枯竭。这一矛盾现在变成了一个巨大的困扰，形成了中国电影的瓶颈。

中国的电影人其实已经走到了新的临界点上，寻求自己的新的机会。我们只要能够以十年前开始的时候的勇气和精神来面对今天，我们就会有一个灿烂的未来。今天的电影变局其实是中国电影文化所面对的前所未有的新情势，但这个临界点绝不仅仅意味着危机或挑战，也意味着前所未有的新机遇。

<p style="text-align:center">二</p>

当下中国电影面临两个现象，值得高度关注，正是在这两个方向上的改变导致了新的局面。一是好莱坞电影在2012年上半年全面占据上风，引人注目。二是中国电影本身的发展面临着原有主导电影业的"大片"体系的转型。这两个方面值得我们深入分析。

1. 好莱坞电影的新优势的影响

人们看到，全球化进程进一步的深化对于中国社会仍然具有高度的影响力，电影市场的开放实际上是全球化影响和各方利益平衡的必然结果。电影市场越来越开放是必然的趋势。这一点几乎从1994年以大片分成的方式引进外国电影时就已经明确了。政策必然的发展使得中国电影市场的进一步开放已经成为现实。[1] 这是在1994年之后一次重大的变化。但其实真正重要的不仅仅是政策面的变化，而是好莱坞在中国的影响力新的发展。我们可以看到，今年上半年居于电影票房前6位的电影都是好莱坞电影，[2] 而

[1] 人民网2012年2月18日报道，《中美就解决WTO电影相关问题的谅解备忘录达成协议》："美国当地时间本月17日，中国与美国已经就电影工业交流和电影文化发展等相关问题达成了部分协议。中国政府已经同意将在每年20部海外分账电影的配额之外增加14部分账电影的名额，但必须是3D电影或者是IMAX电影，而其票房分账比例也将由此前的13%提高到25%。" http://media.people.com.cn/GB/17152162.html。

[2] http://m.entgroup.cn/boxoffice/years/。

好莱坞的类型电影则再度显示了威力。这种威力来自两个方面：

首先，美国电影有一种新奇的"超真实"体验，一个奇幻世界的营造让我们沉迷其间。这里有和科技或幻想世界相关的高概念体验，通过真实的画面效果创造痛快淋漓、不可企及的另类空间。"超真实"是营造一个另外的世界，一个由幻觉或神秘想象所提供的可能性世界，一个比真实世界更加真实的世界。这种不可企及的超现实感觉，让你置身于影像所营造的幻想世界之中。而3D技术则提供了更为逼真的效果，能够将幻想世界表现得比真实更真实。这种感觉让中国的中等收入者和都市青年的观影者沉醉其间，成为这种超离的、非现实性的文化的"迷"。这些诡异的想象似乎是中国电影难以提供的。这种穿越时空的想象力和营造一个超越现实世界的另一个世界的能力正是中国电影所缺少的。好莱坞电影的通过科技所创造的想象的高概念正是好莱坞电影的核心竞争力。而这种体验在今天的中国更加契合不少人的心态。

中国观众的主流是中等收入者和80后、90后的年轻人。他们深受全球化的影响和冲击，一是中国的发展使得他们今天已经越来越有机会得到更好的物质生活基础，而这也让他们的生活方式和发达国家的相似人群越来越接近，他们就容易有相似的想象方式。同时也通过各种媒介和互联网对于这些来自好莱坞的"超真实"想象相当熟悉，和对于这些本来和中国文化相对疏离的符号有了亲近感。二是经历了奥运之后，这些群体更加重视个体生命的感受，感受现实生活的诸多现实压力，寻求某种超验满足的要求相当迫切。他们更渴望一种"超真实"体验，这其实通过所谓"穿越剧"在中国电视文化中的流行就可以看出端倪。超越现实感的需求已经成为一种难以抗拒的流行文化。因此，这几年以来，美国和科幻相关的电影在中国都相当流行。2012年上半年居于票房前列的《地心历险记2》《复仇者联盟》《超级战舰》《异星战场》都是"超真实"的作品。同时也有游戏等上下游产品充分的支持。这就形成了一种对于这些电影的"迷"的氛围，这种氛围也和互联网所凸显的与科技相关的文化相互契合。在中国微

博等互联网生活相当重视现实、重视具体社会问题的状况下,好莱坞电影其实提供了一种对于"现实"的超越,一种想象力的表征。这其实是让在中国互联网关注现实公共性议题的讨论风气和好莱坞电影所提供的"超现实"想象之间形成了有趣的反差。而中国的网络文学等也有了穿越、科幻等和美国电影相互对应的类型。

其次,美国的类型电影有其持续的影响,这种高度持续性的成熟类型化能力是中国电影所难以企及的。尽管对于中国人的理解,美国电影存在文化上的距离,但美国电影1990年代以来通过"看碟文化"持续地传播,其实已经形成了相当广泛和固定的观影群体,尤其到了近年,美国电影通过互联网的传播则显得更加广泛和深入。美国电影上半年的流行电影,或是像《泰坦尼克号》这样的旧片新放,或是像《碟中谍4》《大侦探福尔摩斯2》《地心历险记2》这样的续集,都有自己稳固的观影基础。这说明美国电影有让人熟悉的类型化基础,能够让其旧作和续集也有其强大的生命力,受到观众的追捧。类型化是一套完整工业体系的支撑,是高度专业化的分工和成熟的全球营销体系长期有效运作的结果。美国电影的全球适应和跨文化传播能力是相当强大的,也对于中国观众产生了持续的影响。

2. 中国电影转型的成果尚不明晰

从2002年以来,中国电影的发展就是以"大片"作为电影工业的支撑的。而大片所依赖的就是几个代表性导演的巨大的影响力和号召力。"大片"也一度在2002年到2007年之间形成了国内外两个市场共同运作的特征,主要是以"超现实"的武侠电影和超级明星为中心的类型,这种类型一度主导了中国电影和华语电影。但这一类型在近几年并没有继续得到发展。"大片"以重要导演的个人选择得以持续,基本上变成了几位大导演的独角戏。人们从2011年就可以看出,原来主导中国电影的超级大导演如张艺谋、陈凯歌和冯小刚,都面临着某种瓶颈。冯小刚在《非诚勿扰2》之后就没有推出新片,而张艺谋的《金陵十三钗》虽然是极具冲击力的电影,但

国际国内的反应似乎尚未得到期待的成果。陈凯歌最近上映的《搜索》，明显已经脱离了"大片"的运作方式，而转向了现实题材。而原有的"大片"模式后继乏力，基本已经终结。

而像《失恋33天》这样由青年导演制作的获得巨大成功的小成本电影，似乎还只是某些特例。像人们寄予巨大希望的宁浩的《黄金大劫案》由于营销和题材本身的问题，也未达到期望的效果。中国电影市场在这几位导演已经逐渐从创作的高峰期转变，而显得后继乏人。这其实是中国电影当下面临的重大挑战。现在的状况是，张艺谋、陈凯歌、冯小刚等人已过盛年，原有的以"第五代"为中心的构架已经难以支撑现在中国巨大的电影市场。中国的三、四线城市的繁荣和年青一代观影者的崛起，都在期待电影涌现出能够支撑整个工业的新导演。但现在处于一线位置的年轻导演似乎都还没有显示出脱颖而出的能力和驾驭整个工业方向的能力。电影市场前所未有的扩展却发生在电影创造力面临困难的当下，就形成了前所未有的对照。在中国电影最艰困的1990年代，张艺谋、陈凯歌、冯小刚等人的才华仍然使得中国电影保持了自己的一脉力量，使得二十一世纪之后开发"大片"成为可能。但今天的情况是这些导演随着时间的推移，将会对于电影发展的影响力逐渐衰减，而新一代的超级大导演尚未出现。整个行业发展走向尚未完全明晰。

正是这两个状况使得中国电影在市场前所未有兴盛的同时，面临着电影本身创造力和想象力的困难。

<p style="text-align:center">三</p>

中国电影在这样的新状态下如何适应？如何突破困局？我以为有三个方向值得关注：

其一，中国电影期待想象力的新释放。从《失恋33天》《搜索》等片

所得到的成功看，从网络汲取的灵感使得网络文化成为一个新的想象力来源。而网络中奇幻、穿越文学的成功也凸显了青少年文化的力量，电视剧中的"穿越剧"就是明证。这就需要从已经产生影响的网络文学或电视剧里的"穿越剧"等中汲取文化资源。这就是从已经在中国"青少年文化"中有了影响的一批与现实相关和有关"超真实"的想象力小说之中获得新的灵感。中国电影仍然需要这样的想象力的释放。这些作品其实和今天中国的"青少年文化"有直接的联系。这说明青少年的文化消费能力，以及他们的愿望和需求对于文化的影响绝不可轻视。我们的主流社会和主流人群往往并不关注这些文化的存在，也往往以"浅薄""胡闹"等简单粗暴的话语加以评判，不是忽视就是给予负面的评价。而青少年文化的独特活力也往往不为长辈所知。事实上，像"穿越""玄幻""科幻"这样独特的类型文学，相当程度主导了青少年的阅读生活。像受到许多青少年热爱的科幻小说《三体》等，都几乎没有在主流社会中受到关切，人们也对于这些趋向没有起码的了解。青少年文化和主流文化之间往往平行发展，缺乏交集。客观地说，这些青少年文化中有相当一部分对于提升青少年的自我和社会认同感和幸福感有相当的正面意义。但这些正面的意义却由于形式或表达方式的陌生感而为主流社会所忽视。而恰恰正在这样的情况下，我们却高度关注青少年的思想和社会意愿，他们在今天社会中感受的压力，从诸如学业、就业、住房、事业发展等具体的问题，到自我和社会认同的焦虑和幸福感的缺失等问题，都广泛存在。生活当然比过去时代完全不同，但青少年的期望则更高。这些问题构成了一个综合性的"问题群"，使得青少年群体感到焦虑和困扰的既是现实社会的问题，也是心理和自我发展的要求。社会总是感到回应这些复杂的问题时，面临困扰，缺少办法。而青少年大众文化的活力就在于它们提供了一个很好的想象方式，通过文化路径增进了青少年的社会和自我认同，提升他们的幸福感，传递了他们的感受和想法。虽然还存在诸多问题和不足，但这些意义和价值应该引起主流社会正面和积极的肯定和回应。我们要高度关切传统媒体在青少年观众广

泛参与后的变化的同时，关注网络新媒体新的影响，从而对青少年文化的活力和积极性有更深入的理解和支持。电影在这一方面的想象力其实有重要的意义。

其二，中国电影需要新的类型化运作。像《失恋33天》《搜索》可以看到一个以青少年为中心的现实问题电影类型开始形成。与此同时，在中国和全球已经有极大影响力的武侠电影或神秘电影等类型也需要突破，需要灌注新的想象力。《画皮2》的成功说明这些传统类型仍然有其活力。这就需要既培育一些新类型，也要在传统的类型中寻求突破。充分发掘中国电影类型化的潜力是未来发展的关键之点。

其三，中国电影业仍然需要一些新的领军人物的出现，一些能够引导行业的发展方向，具有高度影响，能够支撑电影工业运作的大导演。这就需要从无数的、获得了各种机会的新人中看到未来的期望和可能。如何将"第六代"或尚未明确的"第七代"的导演中涌现代表性的人物，这是我们对于未来的期望。

"全国化"带来的市场发展给中国电影带来了某种具有全球影响力的临界点，如何从这个临界点上出发，正是我们的挑战和机遇。

全球化的全国化：2012年的中国电影图景

一

2012年对于中国电影是一个重要的转折，为中国电影注入了活力的"大片"已经经历了十年的旅程，开始显露出了某种困境。而电影的未来似乎也在混沌中显露出了自己的"踪迹"。一面是电影再次创造了票房的新高，2012年的全国总票房已经突破了170亿人民币的关口，中国的银幕总数也达到了1.3万块。[1] 这显示了中国电影市场仍然处在快速增长的状态之中，从"大片"开始的电影的高速发展正在获得一个新的"加速度"，电影的"全国化"所带来的三、四线城市的电影繁荣才刚刚开始。另一面却是电影"换代"的趋势已经益发明显，原来支撑中国电影工业的"第五代"的几位重要人物——张艺谋、冯小刚和陈凯歌已经在新的市场环境下发生了复杂而微妙的变化，他们在这十年中引领风骚、主导电影工业发展的时期已经开始成为一段让人难忘的历史。中国电影的今天似乎更加变幻莫测，更加复杂。这些新的形态应该引发新的思考。

[1] 《第一财经周刊》，2013年第3期，第48页。

二

2012年中国电影的引人注目之处是原有的以"大片"为中心的电影架构在这十年中形成的传统似乎遭遇了市场变化和社会潮流变化的巨大冲击。冯小刚的历史巨片《1942》有其深沉的历史内涵和独特文化角度，也是现代历史复杂性的投射，这样的电影当然有其独特的人文价值，不仅获得了评论界高度的评价和理解，也在公众中获得了好评，但在市场中却并未获得理想的结果。而陆川的《王的盛宴》和王全安的《白鹿原》两部原来的"第六代"佼佼者所制作的历史片，也并未获得理想的评价和票房收获。原有电影工业的主导者"第五代"已经开始淡出，而原来的"第六代"也并未能够支撑电影工业。中国电影的未来在急剧的增长中面临着深度的困惑。好莱坞电影在这个市场深入的、全面的文化适应已经有了自己的成果，国产电影遭遇了严峻的挑战。涌入电影院的人流随着中国城市化规模快速扩大的"全国化"大效应而快速增加，但中国电影却并没有从市场的扩大中获得更多的内在动力。这似乎是让人困惑的事情。而像《画皮2》的成功似乎也是一种原有市场惯性的呈现。但到了2012年底，我们却看到了中国电影新的可能性。

在2012至2013年这个冬季的贺岁档，《泰囧》变成了一个奇迹。它所创造的十亿以上的票房无疑喻示了中国电影观众和市场重大的变化。这似乎是1997年《甲方乙方》开创了中国本土贺岁片概念之后的一个重要的里程表。这部电影的轰动效应其实显示了中国电影的自我创新能力，在《1942》和《少年Pi的奇幻漂流》巨大的名家效应之中，这部电影异军突起，创造奇迹，显然体现了它自身的独特性。有人说这是由于档期合适，当然也有一定道理，但其实这个档期还是有不少重量级的电影，《泰囧》的票房奇迹还是有其自身的特点，在2011年的《失恋33天》之后，《泰囧》再创中等成本电影的新高，绝非偶然。不能简单地以外部因素一言以蔽之，它也必将由于在2012年奇迹般的票房而载入史册。

这部电影是《人在囧途》的第二部，但故事的基本形态是上一部的延续，徐峥和王宝强的角色也基本延续上一部，那是一部温情的喜剧，讲的是春节回家所遇到的种种奇遇。但这一次一是又增添了异国情调的背景，泰国从1990年代就一直是国人最爱去的旅游目的地，国内有泰国经验和泰国想象者极多，各个阶层的人都对泰国有其寄托，可以说是中国人国际经验中最大众化的一部分，故事的背景安排在泰国，对于许多人既陌生又熟悉，既有异国风情，又有相当的了解，适应当下的大众。这个跨国的背景其实也有伴随着中国的经济成长，旅行已经成为普通中国人生活的一部分的现状的投射，而泰国作为电影的背景，却并没有构成电影的关键的要素，而仅仅是一个中国故事的后景，这其实有其复杂的含义。二是在剧情方面添加了为了利益的大争斗，有悬疑和惊险的部分增加了故事的传奇性。这样的喜剧并不以王朔式的语言的自来水般的奔涌来制造快感，而是从故事本身发掘喜剧性。故事的严密和可信给了这部电影一个坚实的基础。而王宝强的表演松弛自如，徐峥和黄渤的驾驭喜剧表演的能力都为电影增色。

这部电影最为重要的特点是敏锐地抓住了当下"高富帅"的中产阶层和作为中产的后备军的80后、90后的"屌丝"精神状态。凸显了当下中国的焦虑和困扰，展现出日常生活中对于"幸福感"的渴望。这里的徐峥是高帅富的代表，被力争上游的欲望煎熬着，被成功的诱惑吸引着，失掉了自我，家庭面临着危机，因此也充满了苦恼和矛盾。他追逐利益的泰国之旅充满着钩心斗角和利益追逐，他已经完全失掉了对于生活中其他事物的兴趣，而家庭也面临着危机。王宝强则是一个卖葱花饼的"屌丝"，却也随着体力劳动的收入增加而开始富裕起来，也怀着梦想出国旅游。两个人形成对照，徐峥的见多识广、国际接轨的气派当然看不起王宝强，但其实他的脆弱和焦虑也暴露得格外清晰。成功人士的自得掩不住正在失去的正常情感和生活感觉的痛切。王宝强则在屌丝的憨直和笨拙中凸显了强大的一面，也表现了他的温情和敦厚。这两个人其实是一体两面地表现了中国

社会在迅速地中产化过程中所面对的复杂心理和文化困扰。对于中产阶层和它的后备军来说，力争上游，渴望成功是其存在的基础，但由于这些年在奋斗中失掉了许多，近年来对于这种简单价值的厌倦也开始出现。而王宝强屌丝的淳朴一面受到嘲笑，一面也受到羡慕。他"现世安稳"的生活观，对于患病母亲的关爱和对于生活的单纯梦想，都让他显示了强大的一面。佛教所形成的超越性氛围更增添了喜剧的深度，电影在幽默中有感伤，在滑稽中有温情。几乎在典型的好莱坞喜剧表达方式之下传达了当下中国中等收入者的复杂微妙的心理和文化状况。

这部电影有一个大团圆的结局，徐峥放弃了追逐，回归了家庭，黄渤也得到了他的期望。但这里令人印象深刻的是作为王宝强偶像的范冰冰最后出现，让王宝强梦想成真，这可以说是"中国梦"的某种通俗诠释。好人好报，付出就有回报，善良和努力会收获的观念通过大众偶像的出现得到了展示。这是意味深长的一笔，其实说明我们的"中国梦"其实有其灿烂的一面。我们还记得2004年冯小刚的《天下无贼》中的情节中心——"傻根"也是由王宝强扮演的，他怀揣挣来的钱回家，不相信天下有贼，最后连贼也被感动，刘德华演的王薄在搏斗之后把钱从车厢上方传下给正在做梦的傻根，中国人吃过太多的苦，经历了太多的艰难，谁也不忍心让他的梦想落空。这梦想充满了隐喻性。但到了八年之后的《泰囧》，还是王宝强，依然是普通人的梦，却没有了当年的隐喻性，而是一个具体的和自己偶像真实的"相遇"，具体而世俗。却凸显了中国梦在今天已经比八年前更加具体可感，更加具有现实性的一面。我以为这是《泰囧》里别出心裁之处，也是在温情、滑稽和感动之后的惊艳。这其实是这部电影不可替代之处，也凸显了今天中国"全国化"所构成的具有巨大影响力的电影观众的梦想所在。《泰囧》值得我们记住，它构成了这个新年时刻中国某种独特的底色。

《泰囧》的影响力其实在于几乎复制并放大了2011年《失恋33天》的成功。它说明中国电影原来看起来偶然的成功现在已经呈现了一种规律性。"小片"从《疯狂的石头》开始的类型潜力，一直被视为是偶然的机遇。

而宁浩今年《黄金大劫案》的不尽如人意似乎强化了这一看法。直到《泰囧》的成功，仍然有许多人强调其偶然性，但现实是这种反映当下中国的现实生活、有戏剧性，和中等收入者及其后备军80后、90后年轻人的生活形态密切相关的电影就始终有其市场的认同度。其实冯小刚1990年代以来的"贺岁片"制作就已经开其先河，但由于"大片"的强烈冲击，使得这一传统的延伸并未非常顺畅。其实冯小刚的《天下无贼》和《非诚勿扰》仍然是这类喜剧类型的延续。直到2011年的《失恋33天》，在中等收入者的爱情之中也有强烈的喜剧色彩。看来以今天在"全国化"进程中急剧扩大的中等收入者及其后备军——80后、90后的年轻人为"拟想观众"、以接近传统的中国式的温情喜剧为基本形态的电影，已经开始成为中国电影最有影响力的新类型。

这其实是中国电影日常生活的"温情喜剧"传统的复兴。这一传统其实是早期中国电影赖以在中国初期的城市生活中存在的重要前提，也是一个关键性类型。这一类型的存在是中国电影"现代性"的重要起点。从早期的郑正秋、张石川的社会题材的喜剧电影《劳工之爱情》开创了这一传统，[1] 到"软性电影"1930年代的市民传统，到1940年代以张爱玲和桑弧的《太太万岁》为代表的生活喜剧等，在中国以喜剧和感伤相结合的类型，也就是以所谓"含泪的笑"为前提的类型就一直是中国电影的重要支柱。这些电影都凸显了现代社会唯利是图的市场中价值的交换、欲望的焦虑和温情与信任之间的冲突。这些都是中国"现代性"起点的现实感的直接体现。但这样的喜剧由于中国的民族危机和社会动荡而缺少充分发展的基础，其实《乌鸦与麻雀》就是这种"温情喜剧"进入新中国之前的最后表达。而谢晋的《女篮五号》等也尝试在新中国延续这一传统。今天看来，这些类型化的因素在一个新的"全国化"时代反而以新的形式和与互联网

[1]　有关《劳工之爱情》的喜剧性的讨论可参看郦苏元、胡菊斌著，《中国无声电影史》，中国电影出版社，1996年，第114—118页。

文化深度的结合而再度彰显了其活力，这其实是中国电影可以和自己的武侠类型相媲美的独到类型。由此看来中国电影正面临着新的"内向化"浪潮。这一内向化就是专注于自身正在快速扩大的内部市场，面向中国新崛起的巨大中等收入者受众。这其实是中国电影"全球化"的一次前所未有的深化。从"温情喜剧"类型的发展，我们可以看到电影并不寻求一个跨越内外的全球市场，而是专注于全球增长最快的中国本地市场，以中等收入者作为自己的基本受众。这似乎是对中国电影传统的一个再度回返，但当年的中国电影是在一个极为狭小、面临民族危亡、城市生活空间仅仅在极为有限的城市这种状态下运作的，今天的中国电影市场已经是全球最有活力，最有希望的市场。据安永的预测，"预计2010到2015年，中国媒体娱乐行业年复合增长率将为17%，大大高出中国整体经济预期增长。中国目前是继美国之后的世界第二大电影市场，电影票房有望于2020年超过美国。"[1]这其实也显示了中国作为电影市场所具有的巨大全球影响力，因此中国电影首先"内向化"在本土做出更大的发展就是当下的状况所决定的。中国电影的国际票房在近年的下滑实际上正是本土市场快速的发展所造成的"内向化"结果。我曾经在二十一世纪初就做出过一些预测。今天的这一趋势正是中国市场快速增长的直接结果。《泰囧》这样的电影正证明了这一市场的巨大活力。

这就是全球化的全国化。正是由于全球化的深化，才有了今天的全国化，而中国的全国化，正在拉动全球化。

三

2012年值得记住，因为中国电影再次面临着新的临界点，一个新的空间正在由此展开。我想，今天的中国电影和世界电影都由于中国电影市场

[1] http://finance.ifeng.com/stock/roll/20121129/7365364.shtml。

的快速增长而改变。这里用得着肯德基的一句广告:"为中国而改变。"今天我们看到的肯德基已经开始越来越本土化,开始卖油条或皮蛋瘦肉粥这样本土化的食物。其实这个公司的作为给了我们启示,今天中国的变化前所未有,无论本土的电影还是世界电影都在"为中国而改变。"这个改变的深度和广度都是前所未有的。我们可以看到,从2012开始,电影在"为中国而改变"。

历史·记忆·电影：时间之追寻

历史如何在电影中被"书写"？我们又如何去"观看"被电影所书写的"历史"？这是两个非常有趣的问题。我以为这里涉及了两个方面的问题，一是电影所表述的历史，二是电影表述本身的历史。这在我们所处的20世纪的最后岁月中被凸现了出来。因为20世纪是电影发生和发展的世纪，是电影作为文化机器产生了无可比拟的巨大作用的世纪。在20世纪的历史中，电影这一文类的加入如此深刻地改变着我们对历史的看法，如此深刻地影响着我们对于"时间"的记忆，因此也就在改变着现实本身。在我们置身于历史之中的时候，我们也同样置身于电影之中。当我们坐进了幽暗的电影院中，观看着银幕上"演出"故事的时候，我们也就被电影引入了历史。我们探索电影与历史的关系，也就是探索我们自身在文化中的位置与命运。这在发展中国家的文化中是更加重要的事情，因为争取电影对民族特性乃至民族历史的"重写"，以唤醒民族的记忆与身份认同一直是发展中国家电影理论/实践所要解决的问题。对于发展中国家的人民来说，探索电影中的"历史"也就是探索历史中的"我们"。在这一点上，作为发展中国家中有最深厚的编史传统和最悠久历史文明的中国理应作出更多的贡献。一个曾经创造过《左传》《史记》这样卓越历史文本的民族，完全应该在电影中更加深入地探索历史本身。

电影如何"书写"历史一直是电影史家们关注的问题，而"历史电影"也一直是东西方电影一个重要的部分。电影的影像/声音的统一以至

于画面本身的透视效果都可以引发最强烈的"似真性"效果,为"再现"梦想提供许多可能的技术／艺术策略。电影陈述历史的可能性就不断地成为电影工作者的欲望目标。但历史／电影的关系以至"历史电影"的概念本身都存在着一系列复杂的理论纠结。对于电影来说,一切虚构都必须置于一个特定的历史时空之中,电影表意必然地、不可避免地指涉某种编史性的时空概念,某种历史／语言的限定,这是电影获得理解和阐释的必要条件。从这个意义上说,一切"电影"都是历史电影,任何电影文本都具有一种历史的阐释代码,提供有其所指的特定历史性。但这种历史／电影的关系并不是我们通常理解的"历史电影",人们一般是把曾得史书记载的人、事与引人注目的历史时空相交织并以此为框架进行虚构的电影文本认定为历史电影。这类电影借用事实以造成真实感,并试图造成观众对特定时代及文化的兴趣,引发其对历史变化的思索与探究的愿望历史电影在这里就是一个范围较小的概念。它是某种"再现"的尝试;某种寻找对一时代进行重构和再编码的努力。历史电影就变成了某种扭转光阴的努力,它是电影将历史纳入意识形态的总体运作之中的有效策略。从这个角度上说,历史电影是电影的一个亚类型,也是最重要的类型之一。这一类型的意义在于它是人们对历史的思考、判断、分析的影像化的表述,它最能激起某种对"真实"的再现所产生的想象性的直觉,它是由叙述特定时空的历史而取得某种话语权力的过程,它是对人们的意识／无意识领域调用和整合的必要方式。

一

"历史电影"的概念一开始就涉及了叙事问题。这可以被认为是探讨历史电影的核心问题。这里的"叙事"乃是从两个层面上提出来的,一是历史叙事,也就是"被"叙的历史是如何出现在电影中的;二是电影叙

事,也就是电影如何调用一切可能的技术／艺术手段来讲述故事,这包括导演的总体构想,摄影、剪辑、美工、演员等各种不同因素的参与和介入。这两个层面又是不可区分地呈示在电影的文本之中,前者是故事本身的进展,而后者是电影为达到其叙事功能而进行的必要运作。它们都是电影文本的成品(拷贝)中可阐述、读解、分析的元素,也是电影作为一个能指序列的生成性因素。观众在电影院中观看一部历史故事片时,他是一个"历史叙事"的读解者,他关注故事的发展,但同时电影叙事正在一个潜在的层面上发生作用。观众不仅仅留心于故事,还要看看这位主演的明星是谁,他(她)还演出过什么影片?导演是谁?是否知名?观众关心的问题事实上始终是在这两个层面上展开的。我想问题也只能由这两个层面上得到解决。

有关"历史叙事"的讨论是一个极其复杂的问题,它涉及当代理论的某些最敏感的和最丰富的部分。我们首先应该看到作为文字出现的历史写作和作为影像／声音出现的历史电影间有非常复杂的区别,但二者的相同之处在于它们都是在某一特定语言／生存状况之下"重述"历史的尝试,因之它们也有相同性。讨论历史写作的理论问题对于历史电影理论有着极其重要的意义。

在对于历史写作的探索中,马克思无疑为我们提供了极其卓越的范例。他的《路易波拿巴的雾月十八日》为我们提供了历史的最具创造性和预见能力的表述。正如恩格斯所指出的:"的确,这是一部天才的著作……这幅图画描绘得如此精妙,以至后来每一次新的揭露,都只是提供出新的证据,证明这幅图是多么忠实地反映了现实。他对当前活的历史的这种卓越的理解,他在事变刚刚发生时就对事变有这种透彻的洞察,的确是无与伦比。"[1] 恩格斯指明了马克思这一文本所具有的巨大价值。据美籍巴勒斯坦学者爱德华·萨义德的研究,马克思是把路易·波拿巴植入了一个循

[1] 《马克思恩格斯选集·第一卷》,人民出版社,1972年,第601页。

环的系统中加以研究，文本指涉了与当时的政治／文化情势相关联的各种人物和事件，从而借用了文学中的特定文类概念和修辞策略，指明了路易·波拿巴本人是一个对其叔辈进行滑稽模仿的人物。这样，就把这个人物与其周围的环境和历史语境的深刻联系揭示出来。马克思的这一文本将历史进行了最卓越的文本化。它一方面受到文化所施予的语言、经济和社会政治及其他文本的制约，但另一方面却又重构了现实，形成了对这一切"关系"的超越。文本来自世界，但又创造了自己的空间。萨义德指出：这一文本的预见性显示了它是比历史本身更为"真实"的东西。[1]这里历史写作本身的"功能"使之介入了历史进程。马克思对历史的探索使修辞策略变成了对世界本身的作用，历史思考和写作变成了实践活动。这一文本揭示了任何历史写作都不可能是一种绝对化的活动，一种纯粹的"再现"方式。马克思对世界的影响来自于他的写作所具有的意识形态功能，来自于马克思的叙事从不试图创造一种绝对"似真"的编码系统，而是不断地在叙事中打破连续性。它不试图使读者沉醉，而是始终处于清醒的分析和批判的立场。马克思的历史写作的巨大启示在于它提供了"重写"历史时的叙事特征，它表明历史写作并不是历史进程本身，"记"下的历史是也只是被记下的历史，但这种重述也就是历史本身。历史不存在于文本之外，而是文本／世界间相互作用的结果。

在近期有关历史写作的讨论中，海登·怀特的理论是值得重视的。他的著名著作《元历史·十九世纪欧洲的历史想象》一书对历史／文学间旧的等级制提出了质疑。海登·怀特的研究证明，历史写作是一种叙事散文，它是以话语方式运作的。因此，怀特提出了以诗学和修辞学理论描述编史方式的原则。怀特把历史叙事运作的方式分为传奇、喜剧、悲剧与反讽四种，并认为与之相对应的修辞学解释方式为隐喻、转喻、提喻与反讽。这也就动摇了固有话语秩序中历史写作高于文学写作的观念。海

[1] *The World ,the Text ,and the Critic*, Written by Edward W. Said, Harvard University Press, 1983.

登·怀特的研究工作证明了历史写作是一种文学性的写作活动，不存在超然的、绝对的历史。历史写作必然与其语境有关，与意识形态和语言的运作方式有关。这里的编史策略是与历史哲学紧密相连的，只是在特定的话语之中，编史者才会认定自己所写的历史为真。海登·怀特认为，我们对历史的判断最终源于我们自己的道德或美学的立场，而非某种认识论的"真"。这样，海登·怀特混淆了历史／文学的界限，使传统的文类秩序受到了动摇。

与海登·怀特的理论相联系的，是以巴特和福柯为代表的欧洲大陆思想家对历史写作的探究。应该说这种探究引发了某种跨越历史／文学的文类区分的新的历史写作观。正像罗兰·巴特所言："历史陈述就其本质而言，可说是一种意识形态的产物，甚或毋宁是想象力的产物。"[1]这种思路与结构主义及其后的各种新理论对"语言"的看法有关。在语言中，能指／所指间的分离与能指不断的移位和滑动，使文本表达某种"真实""真理"的观念受到了动摇。文本被视为多重指涉的、复杂的语言／文化作用下的"场"。

对历史写作问题所做的这些零敲碎打式的讨论所要说明的是，历史写作本身是一个"过程"，它作用于我们的思想和记忆，控制着我们对过去的看法，它是无数文本的交错、混杂、驳诘、补充的过程中产物。它对于过去的每一次打捞，不过是对作者所处的当代语言／生存处境的一次回应，不存在脱离自己的时空限定和文本物质性基础的对"真"的超然发现。这使我们再一次回到了马克思的论点："人们自己创造自己的历史；但他们并不是随心所欲地创造，并不是在他们自己选定的条件下创造，而是在直接碰到的、既定的、从过去承继下来的条件下创造。"[2]马克思的"创造"，我以为并不仅仅是指在历史中的政治／经济／军事等活动，它当然也包含写作本身，包含着历史写作本身。任何历史文本都是历史性的。它在"创

[1] "Le discours de l'historie", *Social Science Information*, 6, 4（1967）71.

[2] 《马克思恩格斯选集·第一卷》，人民出版社，1972年，第603页。

造"着过去,也在"创造"着有关过去的"记忆"。

对于我们所要讨论的历史电影来说,问题也是如此。电影的表意方式比起文字书写来更加复杂,其代码也更加隐蔽,同时,电影表意也需要整个"机器"的运作过程方能实现。正因为如此,好莱坞的经典电影创造了一整套策略以"再现"历史。有关电影表意的"再现"历史的尝试,已有许多东西方学者进行过相当充分的讨论。我只想指出,与历史电影相比较而言,历史写作似乎具有更大的权威性,更接近于话语发出的中心点。历史写作使"真"变为一种无源的权力,它的表述似乎在指涉着陈述的那个特定时空。人们可以去"查阅"历史著作,以获得他们认为可靠的阐释。而电影(这里指故事电影)则是以虚构为基础的,它无法在文类上占据有力的位置,它天然地处于某种边缘化的情境之中。观看历史电影是在观众与电影机器间建立某种契约关系,"电影是虚构"这一概念是观众与电影机器都已确定的状态中发挥作用的。正如麦茨在著名文章《故事与话语》中所指明的:"我观看电影时正帮助它出生,我在帮助它生存,因为它正是要生存于我心中,其制作的目的正为此:被看,即在被看时才开始存在","就像布满情节和主人公的19世纪小说一样,电影(以符号学方式)在模仿着它;电影(在历史上)是19世纪小说的延续,并(在社会学上)取代了后者。"[1] 麦茨在这里指明了电影的初始情境是在观影者与电影之间的共谋的关系,而这种共谋的关系又是建立在与19世纪小说和读者关系的相似性上的。在历史电影的领域中,麦茨的论述在于我们可以将19世纪的历史小说(我指的是司各特的理论及创作所衍生的历史小说的基本话语)与历史电影建立一种可类比性。19世纪历史小说的基本特征(这些特征呈现在司各特、巴尔扎克、雨果和托尔斯泰的经典小说中)在于将历史本身"个人化",力图以普通个人的经验表达某种巨大历史事变的冲击力。正像马克思主义批评家卢卡契所指出的:历史小说"不在于重述伟大的历史事实,

[1] 李幼蒸选编,《结构主义和符号学》,三联书店,1987年,第228页。

而在于将史实中出现的人物以诗的方式加以复活"。[1] 也就是将历史化为个人的命运加以表达的方式。好莱坞的经典电影对历史的表达无疑在证明着它与19世纪历史小说的深刻关联。它借用了历史小说的表意策略，又通过整个电影机器复杂的运作过程，使这些策略本身得到了更加有力的发展。电影创造了远比小说更能诱导观看者沉醉的有效途径，电影所"创造"的历史是比小说作为特定历史写作方式更加"真实"的历史。电影通过透视法原则和剪辑原理创造后的逼真空间以及录音技术所产生的效果远比一切文字更加有力。它编码历史时，它背后意识形态和话语是如此深刻地隐蔽在银幕的背后，在你睁大眼睛追随着故事的进程时，你也就被编码者纳入了电影机器之中。因此，电影对历史的"再现"就其本质而言与一切历史写作具有相同的性质，它们都是在再现着在特定文化／语言状态中文本的意识形态和话语的运作过程，而不是所述历史时空的"真实"。但电影的虚构特征，反而有助于在其空间中陈述意识形态。电影是虚构这一让步性的承认，不仅不会对认同造成巨大的障碍，反而制造了更为有利的条件，让观看者放松警觉，沉入一种幻想之中，使观看者误认为在"重历"历史的发生过程，而实际上这种重历不过是电影对人的意识／无意识领域的极其广泛的调用而已。我们在感到"重历"的愉悦时，不过是电影对历史的"重写"的功能而已。重写／重历间的这种关系也就是电影机器起作用的方式。

　　上述的讨论告诉我们，电影／历史间的联系是电影的一个最复杂而微妙的部分，它利用了虚构／真实间含混不明的领域，在一个缝隙与边缘中"创造"了历史。对这种"创造"的分析必须以马克思对路易·波拿巴的历史所作的分析为范例来进行。正是马克思的文本的历史性使我们有可能去探索电影的历史性。

　　[1]　"The Historical Novel", *Donden*, 1962, p.42.

二

对于电影与历史间的关系来说,"记忆"乃是一个核心的概念。所谓"记忆"不是指个体的回忆,而是一种普遍文化底层中的语言构造,是一个民族语言／生存的表征,是无意识的书写活动,是母语生命最后的栖居之所。"记忆"引发了意识形态的控制、分离、偏移和化解的多重组合／聚合过程。正是"记忆"表明了某种特性,在人们的无意识领域中发挥作用。电影写历史,也就是通过影像／声音作用于"记忆"。记忆是电影／历史间的中介,记忆也就是如马克思所述的如"梦魇一样纠缠着活人头脑"[1]的东西。因此,"记忆"的被作用性乃是一切电影制作产生幻觉的基础。对于西方的资本主义电影来说,对"记忆"的调用、压抑、控制是一个最基本的,也是最核心的功能。

这一功能的实现,也就是如麦茨所说的那样是在对19世纪小说的模仿中实现的。这种模仿的问题在于,它在把历史"个人化"时,擦去了19世纪历史小说的那种激进性的因素,将之化作了一种"情节剧"的表意方式。电影在好莱坞或西方变成了"情节剧"最有力的,也是最具魅力的栖居之所。指出"情节剧"的特性并对之进行了最透彻和深入的分析的还是马克思本人。他在《神圣家族》一书中对欧仁·苏的《巴黎的秘密》作了卓越的、令人信服的深入分析,点明这一文本在"似真性"的外表之下,掩盖着它所试图宣谕的资产阶级意识形态。[2] 在这里,情节剧脱离了现实世界,产生了千奇百怪、扣人心弦的冲突和此起彼伏的闹剧。这些东西都作用于"记忆"本身,使人的记忆被资产阶级空洞的道德神话和价值观念所吸引,被动地变成了一个消极的,无所作为的人,一个"自在"的人。在电影机器的运作中,实际上资产阶级的意识形态正是试图通过"情节剧"

[1] 《马克思恩格斯选集·第一卷》,人民出版社,1972年,第603页。
[2] 路易·阿尔都塞,《保卫马克思》,商务印书馆,1984年,第1140页注1。

的模式作用于人们的记忆。"情节剧"是将历史戏剧化和个人化的方式,在有关资产阶级的历史的全部神话中,"情节剧"是其生成的关键的因素,正是在"情节剧"的基础上,好莱坞式的经典历史电影才发挥了其巨大的功能。所谓"情节剧"意识是阿尔都塞的用语,它是指用"真实"的场景和"再现"的表意方式将文本缝合于资产阶级意识形态的方式。"情节剧"意识在经典的西方历史电影中,有下述的几个方面的特点:

第一,"情节剧"的支柱来自于对电影"复现"现实的信念,"情节剧"意识往往刻意地编造摄影机的中立性,否定能指／所指间任意性的原则,相信"电影"可以陈述真实世界的一切因素。"真实性"的神话是"情节剧"化的西方电影诱导和劝勉人们进入其意识形态,"情节剧"宣称在其中只有真切可靠的事实或事实的"本质"性因素(这是为了在虚构中制造似真的效果)。"情节剧"在本维尼斯特的故事／话语的二元对立中,小心地用一套复杂的话语运作(如正反打镜头,零度剪接等)擦去话语存在的一切痕迹。它利用其话语权调用"记忆"本身,以融合各种其他的重要文化代码控制观众的无意识。

第二,"情节剧"意识往往刻意地寻找一种稳定的因果关系,此因彼果,环环相扣,有头有尾,而又将历史的运动叙述为"个人性"因果关系的历史或"性格"转变的历史。在一个封闭的结构中建立了一种超然的秩序,竭力将幻觉变为真实的人生,且在其中寻出有关事件结局或归宿的"必然性""连续性"的结论,它激发观众的被动性,告知他们事件的无可改变。它以电影术系统的修辞方式掩盖其真实的意图,它把意识形态编码在因果秩序的安排上,它封闭和阻塞了任何从缝隙中脱离的可能性。

第三,"情节剧"意识与西方的电影机器有着天然的联系。它是与电影机器的话语权力联系在一起的,它把商业化的全球发行体制与流水线式的制作系统以及明星崇拜所造成的偶像性效应等方式以闭锁性的结构与意识形态同构,使电影的生产方式与国家意识形态的运作相同步。它是执行、控制、转移、传递话语权的方式,它以温和的抚慰和威声的恫吓作用于每

一个体的身体和语言。它可以说是福柯所说的"牧师权力"的一种特殊的、隐秘的表现形态,是知识／权力运作的有力方式。

第四,"情节剧"意识不是激发读者的批判、分析和理解能力,而是采取上述的策略玩弄观众的恐惧和欲望,把他们放在一个无法摆脱的陷阱之中。哪里有权力关系,哪里也就有对"情节剧"的崇拜。

总之,"情节剧"意识是西方主流电影的支柱,是一种叙事神话的特殊生产机器,它被广泛地用于历史电影的制作之中。他们往往乐于以情节剧的方式阐释历史,这种阐释就不可避免地产生片面化的结果,尤其在西方主流电影对发展中国家历史的描述中,更强烈地存在着这种"情节剧"的表意策略;它不仅对发达国家人民的"记忆"也对发展中国家人民"记忆"的生成产生了深刻的影响。在西方电影对发展中国家进行表现时,"情节剧"式的权力就时刻表现了出来。正如阿巴斯·法赫德的研究所证明的,在西方电影对阿拉伯历史的表现中,充满着种种莫名其妙的歪曲和片面化的表现。他指出:

> 西方电影塑造的阿拉伯形象往往是梦幻与空想的产物,这反映了西方对阿拉伯穆斯林的东方这个近在咫尺又远在天边的陌生世界抱着一种迷恋与恐惧交织的复杂心理。
>
> 在好莱坞、巴黎或者罗马制造出来的东方,画面色彩绚丽,充满神秘色彩,本来也许还不特别招人讨厌,可是又塞进了一些无耻野蛮的阿拉伯人形象,满脸狡诈、举止放荡,这就不能不令人反感了。那些阿拉伯人个个脾气暴躁,看上去随时随地都要拔剑杀人。他们好色贪淫,妻妾成群,还专爱诱拐西方少女,把她们幽禁在后宫深闺里。
>
> 事实上,西方电影只不过反映了一些广泛流传的偏见,其中有些偏见早在十字军东征时代就已形成,而在殖民统治时代仍然广为流布,当时北非被称为"野人海岸",由此可见一斑。[1]

[1] 《信使》,1990年第1期,第25页。

他的分析证明了在"情节剧"的模式中所存在的文化上的片面性和深刻的欧洲中心主义的观念。在西方电影对中国的表现中更可以看到这一点。贝特鲁奇是一个欧洲的左翼电影导演。当他要拍摄一部有关中国的电影时，他选择了两个题材，我以为这两个题材本身就是用"情节剧"的方式阐释历史，使历史变为一种西方人观看的"物"的方式。一是马尔洛的小说《人的状况》，一是有关末代皇帝溥仪的故事。马尔洛的《人的状况》是一部关于1927年大革命时期上海共产党人活动的小说。但在这部小说中活动的主要人物却都是在中国生活的欧洲人，其中充满着马尔洛存在主义的幻想和分析，这些与当时中国的情势之间存在着深刻的差异。贝特鲁奇所实现的计划是拍摄了一部名为《末代皇帝》的著名影片。在这部影片中，中国的历史似乎只在与西方的相遇中才得到了自己的可理解性。溥仪被视为一个难解的神秘国度的象征。这部电影中出现过一个西方人，一个英国绅士庄士敦。他是溥仪的师傅，是一个西方文明的代表者。在庄士敦出现的段落中，摄影机经常出现庄士敦面孔的镜头，他总是用一种慧黠、机敏的目光凝视着中国。特别是当庄士敦骑着一辆自行车穿过层层宫殿进入宫中时，他看到的是一群太监在一块布后面跑动着，叫喊着，接着镜头又再打到庄士敦的脸上，他那双眼睛和摄影机同步在"看"一个充满着压抑性的恐惧民族。这显然是一种"情节剧"式的编码。它把中国变成一种神秘幻想的国度，文本中的中国历史是西方投影的文化产品，它只是将"中国历史"纳入一个西方化的观影体系之中。它扭曲了中国的"记忆"，也书写了西方对中国的一种来自殖民主义时代的"记忆"。"情节剧"对记忆的作用和控制是西方主流电影阐释历史的方式。对于发展中国家的民族和社会来说，它的历史、命运、苦难和奋斗并不能在其中获得自己的位置，它总是被一次次地扭曲和梦幻化，把它变成了任人打捞的洋娃娃。那么，发展中国家的电影如何表达自身的历史，他们民族的历史电影如何获得新的超越与发展，是我们面对的最大挑战之一。"历史"的文本还要在历

史的创造者那里获得。发展中国家历史电影如何获得文化特性的表现，如何探索打破西方电影的"情节剧"化的运作模式而获得最大胆、最新奇、最有创意的表意方式，是一个新的课题。当然，发展中国家电影的本土性发展也面对着复杂而深刻的挑战。对记忆的探索，对历史的再思都意味着一种特性的观念的生成。在这里，打破"情节剧"意识的控制，是一个异常严峻的问题。

"情节剧"意识往往深刻地影响着各发展中国家的民族电影。特别是在对自己历史的表述中，许多电影工作者往往因"情节剧"在形式的完整性及其与意识形态进行缝合的便捷性和隐秘性而被诱惑，在电影的理论／实践产生一种幻觉，认定"情节剧"意识是一种可以借用、转移而为之服务的策略。他们试图以"情节剧"的方式书写自己民族的历史。他们搬用好莱坞电影的表意策略，并将之误认为是具有本土性的形式。这里的问题是，忽略了"情节剧"意识的意识形态性，忽略了它与西方资产阶级意识形态间的天然联系，把形式／内容完全剥离。

这样，不少发展中国家电影在表述自身的民族历史时，不能从本土的"记忆"开始，而是被动地模仿西方电影。"社会主体"的生成变成了空洞的幻想。而这些历史电影往往在讲述若干单薄的、奇遇性的故事的过程中，插入若干激进的意识形态议论。表意方式往往生硬而浅俗：使得本土的历史电影往往难于与西方电影相抗衡。在西方人拍摄了《末代皇帝》的时候，中国电影也曾制作过《末代皇后》，那也只是一个以渲染宫闱的神秘性为宗旨的、被动接受好莱坞"情节剧"传统的影片而已。这些影片仓促地、支离破碎地拾起了西方电影的残片和遗痕。我们必须作出坚韧的探索以寻找一种本土性的新的叙述历史的方式。只有这样，我们的历史电影才会有自己的前途和可能性。

那么如何找到这种新策略呢？我以为有两个方面的策略。一是，从本土的传统叙事策略中寻找新的创造性转化的契机。我以为这不仅应从本土

的编史传统中,也应从本土的电影传统中去寻找。中国编史方法和策略的独特性已为许多学者的研究所证明,[1] 由其中有价值的因素来创造新的历史叙事的策略无疑也是十分重要的,那么从中国电影的历史中发掘有意义的本土性的因素(如"影戏")也同样是极有价值的。二是,在与西方电影的对话中发掘一切可供打破"情节剧"策略的方式,在间隙、差异中寻求新的可能性,而这一切都是为了探索一种新的电影表意。这也就是说要不断在文本中打破禁忌,使观众并不沉醉于文本之中,而是使之不断加入文本的创造。文本在向观众开放的同时也向世界开放,它和人民一起共享"记忆",它表述人民的"记忆"。使本民族的历史电影变为对其历史生机勃勃地重写,也就在这"重写"中创造了新的、辉煌的文化实践,这种实践使观众和电影制作者一起了解自身和世界。电影不再玩弄它的观众,而是激发他们的自觉性,将历史／记忆／电影都变为人民的语言／生存的最具创造力的部分。这些探索最终将在全球性的文化关系中发出独特声音。

应该指出的是,1991年中国影坛上先后推出了《开天辟地》《大决战》《周恩来》等社会主义历史影片,看得出这些影片不仅在内容上,而且在叙事话语上改观了经典好莱坞"情节剧"的叙事模式,可以说,这些影片在电影史上表现出了它独特的地位。

[1] History and Epic in China and the West, Written by Jaroslav Prusck, *Diogenes* 42(1963), p.22.

超越启蒙论与娱乐论

中国电影理论一直存在一个内在的矛盾,即启蒙论和娱乐论的冲突。这一矛盾始终缠绕着百年的中国电影史,也是中国电影内在的价值冲突。从郑正秋/张石川的风格分界,到1930年代"左翼电影"与"软性电影"的冲突,直到1980年代"艺术片"与"娱乐片"的冲突,都清晰地呈现了这一内在的价值冲突。启蒙论的电影话语将电影视为为一种建构新的社会而启迪和教育民众的工具,是现代性超越性的表征;而娱乐论的电影话语则将电影视为一种消费产品,一种娱乐性市民文化的产品,是现代性的世俗化欲望的展开。

启蒙论和娱乐论都是中国电影"现代性"的展开。它一方面是中国电影本身的商业性特征和民族国家启蒙要求的内在矛盾所支配的。另一方面,资本的运作和生产消费全过程的内在世俗化冲动与建构新国家和人性实现超越性冲动的内在矛盾所支配的。中国电影工业未完成冲动和民族国家的未完成冲动之间的复杂互动,正是中国电影理论的最大焦虑。这里的矛盾包含着中国作为第三世界社会的内在矛盾,也是百年来中国历史深刻悲情的结果。娱乐论的欲望是变成好莱坞式成功的电影工业,供中国人娱乐,娱乐论也提供了对于中国人世俗生活的想象;而启蒙论则试图将电影变为教育和启蒙最好的工具,供中国人觉悟,它提供了中国人理想的超越性的想象。于是此二者共同限定了中国电影想象的边界。

当下中国的新世纪文化呈现出新的特征。伴随着中国全球化和市场化

的高速成长,中国"脱第三世界"和"脱贫困"的趋势在迅速发展,中国已经成为全球生产和消费的关键环节。中国电影市场和工业的运作也发生了深刻变化。启蒙论/娱乐论的二元对立已无法存在下去。一方面是娱乐论和启蒙论原有秩序被颠倒。两者的原有定位已无法维持。娱乐论开始压倒启蒙论。但娱乐论本身也发生了根本性的改变。另一方面,对于中国想象的再定位已经超越了原有启蒙论所想象和限定的范围。如《英雄》和《天地英雄》这样的电影所展现的"新世纪想象"已经超越了原有启蒙的界限。启蒙论和娱乐论的二元对立已经无法阐释中国电影的今天。一种"新世纪文化"已经浮现,新的电影运作已经引起普遍关注。本文试图从"身体"的角度切入来分析这一问题的复杂性。

我要首先讨论一部制作于1989年的电影——《女模特的风波》。这部电影由王秉林导演。马羚、于绍康、梁天等主演。这是一部利用当时由于人体艺术展而引发的激烈争议的商业性色彩浓郁的电影。它是中国电影市场化最初阶段的产品。这里有趣的是,其欲望的理想化和理想的欲望化的表述。这是一个以北京的胡同环境为背景的电影。电影一开始于大爷听说自己的女儿作了美术学院的模特,造成了在街坊中沸沸扬扬的传闻,于大爷产生了不安,认为女儿丢了人,去美院寻找女儿,其实他女儿并不在那里。意外的是于大爷被视为模特弄进教室。糊里糊涂地充当了一次模特。这里有一个戏剧性的误识。于大爷本来在寻找和窥视模特,却不可思议地成为模特。他试图窥视美术学院的画室,却意外变成了这画室中的被看的对象。

电影始终通过一系列的误识展开故事。误识导致了焦虑,也引发了矛盾的看法。接着到来的是一系列由"身体"的展现带来的秩序瓦解。春杏为治疗丈夫的病而当模特。但丈夫却抛弃了她。而一位道貌岸然的干部贾三却也试图调戏她,受到了众人的指责。但她的模特生涯却让于大爷的儿子大龙迷恋上她。而于大爷的女儿小燕也发现了模特生涯的吸引力。最后,春杏的同乡人认为她丢了脸,要把她抓回去,另外嫁人。一群人追赶春杏,春杏匆忙间爬上了高架吊车,大龙寻找她,也上了高架吊车上,这

里有了一个典型的好莱坞的情境,他们在那里拥抱在一起。最后,于大爷的女儿小燕受到了模特生涯的吸引,终于也成为模特。电影结束在众人对于小燕作为模特的赞叹之中。这部电影的有趣之处在于它时刻强调身体的纯洁和美好的含义,但身体却从来没有得到过真正的展现。直到电影的最后,小燕作为精神解放的象征出现时,也并没有真实的"身体"的呈现。

这造成了电影的一个惊人的悖论:一部以裸体作为自己绝对的主要价值的电影,却并不存在裸体。一面裸体受到最大的肯定,另一面却是裸体的不可呈现。一面是电影对于"身体"展示进步意义的强烈肯定。"身体"是神圣和美的源泉,是社会进步和开放明确无误的象征。另一面,它却也充满着诱惑和吸引,充满着不良的误解,它如此明确地挑动欲望。这种欲望的挑动当然存在于世俗的公众见解或者小人的庸俗想法之中,但这却也难免是影片的创作者和观众"无意识"的几乎一致的想象。从这里身体的从未真正展现这一"不可能"的悖论出发,我们可以看到1980年代的中国"现代性"极度的自我矛盾和困扰。在这里,不断的误识展现了对身体的不安和焦虑的同时,也展示了身体的吸引力。身体一方面是圣洁的美的象征,另一方面,它是传统的秩序的破坏者,是无可争议的"现代性"的表征。一方面,她是魅惑的,充溢了无限的可能性。另一方面,它仍然是危险和危机的表征。这种对于身体的矛盾的看法是饶有兴味的。一方面,身体由于它是"美"的象征而取得了巨大的合法性。但另一方面身体本身又受到了双重的歪曲,它或者变成了贾三的"欲望"对象,或者变成了公众误解为伤风败俗的结果。在这里,最终到来的解放好像是叶公好龙。真的"身体"是不在的,而是一个被呼唤的"幽灵"。但被呼唤的幽灵何时到来?这里的"空"的身体呼唤新的再现。其实这部电影正好指涉了"新时期"我们处理"身体"的悖论。其实1988年轰动一时、引起争议的"人体艺术展"也是这种悖论的结果。

这个悖论的存在让我们认识到,从1980年代的"新时期"到今天,我们一直有两个身体。我们可以用身体A和身体B来代表它。所谓身体A就是

一个抽象的身体。它是圣洁的超验之物，是解放的表征和代码。同时有一个身体B，它是欲望的身体，是实在界的呈现，是感官和肉的欲望的代码。身体A其实是将身体等同于精神的超越性尝试。而世俗的和具体的身体B在1980年代的中国新的社会进程的前期，面对"文革"文化的"超身体"战略，身体A冲击原有的"超身体"，解放了身体B。身体A的出现仍然有反身体B的意味，但这其实是一个掩蔽的策略。它将身体神圣化，超验化。以绝对的美来无限地提升身体的意义，让身体得到一种超验的、不及物的飞翔。它漂浮在张洁的"天国"之中，有一种不可触摸的"圣"物的感觉。人们拥抱身体有了高度的价值。身体其实超越身体本身，这也就是身体A对身体B的超越，好像身体B不在，其实它无所不在。人们表面上不知道，不对身体B感兴趣，其实无不是询唤身体B的降临。

这里有一个不可思议的意外存在。1980年代我们期望的身体解放是一个所谓"大写的人"的展开。身体A的存在对于我们具有不可言说的关键意义，但它其实打开了通向真切而世俗的身体B的大门，却用一种神圣的方式将它在当时的仍然充满禁欲氛围的社会中赋予了高度的合法性。身体在这里通过身体A变成了"大写的人"和"主体"的征兆。但它又是欲望和世俗想象的对象。于是我们一方面感到了身体B的冲击，一方面我们的"现代性"的宏大叙事又将它视为无足轻重的和可以忽略的。我们在文化中通过召唤身体A获得的有关身体的文化合法性的建构，其实打开了通向今天世俗的身体B的大门。我们从崇高的身体开始，得到的却是世俗的身体。1980年代"新时期"宏伟的"现代性"其实给了我们一种崇高的"替换"，也就是从反身体以及身体原有的框架中脱离，进入了身体的合法性被凸现的时代。但这一身体却仅仅是身体A，身体B在此就是一个模糊的幽灵，借着身体A的宏大叙事悄然"还魂"。这是从计划经济向市场经济转型时代最为典型的状态。当时，我们"想象"中的身体具有高度的崇高和神圣的含义，这就是我们的"意识"中的东西，也只有这样的意识才能够让我们从彻底的禁欲和对身体压抑的框架中平滑地转变。但我们的"无意识"却指向了

一个欲望的身体。身体A的呈现其实将身体B摆上了台面，1980年代的"现代性"的"主体"和"大写的人"其实通过身体A的塑造为身体B留下了一个有待填补的位置。当时用神圣的身体A对抗原有的计划经济时代社会对于身体的控制是其基本的模式。其实计划经济的社会对于身体的控制乃是针对身体B的，但用身体A去反对它，却极大地增加了合法性，也提供了一种新的意识形态策略。当然在1980年代的构想中，身体A的神圣性的价值也是一种浪漫幻想的结果。

伴随着1990年代以来的全球化和市场化进程，中国进入了消费主义时代，一个以消费主导人们价值观的时代来临了。我们发现，原来被身体A遮蔽在深处的身体B开始彻底浮出水面，有了自己的前所未有的合法性。这种身体B的崛起其实是一个新的欲望美学和消费主义一道将身体A超验的形态湮灭了。我们发现身体B已经堂而皇之地成为我们文化的关键的组成部分。它的无所不在既是"欲望"的无休止的呈现，又是身体以一种世俗的，具体的肉身的面目展开，它脱掉了神圣的外衣，也脱离了身体A的高度的抽象的解放的含义，而变成了一种前所未有的真实。这里的中心一是它的"欲望"表征的特点，二是它的世俗的特征。这两者构筑了一个跨越身体B、湮灭身体A时代的到来。最近我们关于身体的激烈的讨论其实都包含这样的含义。一面是一批知识分子仍然坚持1980年代启蒙"现代性"的话语，坚持身体A文化权力的神圣性；另一面是大众文化的想象不断突破身体A的框架，不断将身体B的满足作为文化的中心。这里的冲突其实显示了文化内部的现实的改变。一个以消费为中心的全球资本主义的"后现代"的图景终于超越了原有的1980年代"现代性"的框架，但又是它合理的延伸和发展。其实正是1980年代的"现代性"的身体A的召唤带来了身体B合法的"位置"，这种连续性其实和这种断裂性之间的复杂的关系正是1980年代以来的身体想象赋予我们的东西。

这里有关"身体"的表述的矛盾性其实指向了中国电影史一个核心的命题，就是启蒙与娱乐的关系。在这里展现"欲望"话语的娱乐和展现"启

蒙"话语的其实是内在于中国电影史的矛盾。这一矛盾其实一直控制着中国电影的历史。1980年代的"新时期"直到今天的"身体"的焦虑不过是中国电影的"启蒙论"和"娱乐论"矛盾和共生的关系的一个关键方面。

"娱乐论"和"启蒙论"

启蒙论是中国"现代性"强烈的历史要求之所在，也是中国电影文化赖以结构自身的基础。启蒙论的文化背景和思想资源来自现代中国强烈的"启蒙"要求。这种启蒙意识是和近现代中国屈辱和贫困的历史境遇相联系的。而娱乐论来自"现代性"的消费趋向和电影本身作为工业产品的特性。"娱乐论"往往带来市民化的感伤电影，而"启蒙论"则带来具有激情的政治电影。但这两者又是始终缠绕在一起的，是相互作用和相互影响的二元对立。它们共同构筑了中国电影的文化存在。

有必要提出被视为中国电影理论的发端的发表于1921年的顾肯夫的《〈影戏杂志〉发刊词》中就表述得异常清晰：

> 戏剧是消遣品。一个人在消遣的时候，最容易感动。因为在消遣的时候，把万物都抛了，全部都在那消遣品上，没有别的观念，来分他的心。戏剧就利用这一点，来发扬他的精神；也为了这一点上，戏剧的改良进步，真是"一日千里"。到了现在，大家都明白戏剧是通俗教育，很有许多人起来研究这个问题。[1]

这些论点虽然泛论戏剧，却是明确针对"影戏"而发的。它一方面强调影戏的"消遣"功能，强调它具有高度的娱乐性元素。但另一方面，却

[1] 罗艺军主编，《中国电影理论文选》（上册），文化艺术出版社，1992年，第2页。

也凸现了影戏的教化作用，也就是它的对于启蒙的作用。这里有趣的是其表述的微妙性。消遣反而使人精力全神贯注，更加能够了解启蒙的内涵。可以说，教化的作用，启示的作用是"影戏"合法性的前提，但"影戏"的存在却又必须有其自身的依据，也就是其"消遣"性。正是由于消遣性的存在，电影才凸现了自身的价值。这里呈现的是一个悖论的二元对立。启蒙是现代中国一切艺术类型的基本的存在前提，而娱乐则是反过来确定电影特殊性的前提。

顾肯夫的文章还提及了中国传统的戏剧的主要特点"只是一味地供人消遣，没有通俗教育的旨趣。至于文学上的价值，除了昆剧以外，都是相差远哩……五四运动以后，大家都从事新文化运动，把西洋的文化输入中国来，有许多人明白戏剧改良的重要"[1]。这里一面对于中国传统的戏剧观加以反思，认定其仅仅有消遣的追求，另一面则将五四的启蒙精神加以弘扬，认定五四话语的关键意义在于其"教育的旨趣"。这些表述其实确定了一种"现代性"的想象在电影中的作用。它提示我们中国电影先驱者们对于电影的基本功能的认知其实高度重视了五四的新文学主导的新文化传统，但同时也突出了电影作为消遣的娱乐性价值，真正将这一有趣的悖论推到了前台。这说明中国电影的先驱者其实已经充分地考虑到五四新文学的价值，但其思考的中心却是不得不面对的电影问题。

这一电影问题的核心就是电影在其1920年代开始形成工业生产能力的时期，选择了与"新文学"泾渭分明、冲突激烈的"鸳鸯蝴蝶派"作为自己的支撑，而不是以"新文学"作为自己的支撑。[2]这一特殊境遇的出现造成了中国电影的启蒙论与娱乐论的平衡，以及中国电影与中国新文学并行的景观。中国电影在它的开端时刻始终是高度重视与市场和观众的反应相适应

[1] 《中国电影理论文选》（上册），第6页。
[2] 有关中国电影与"鸳鸯蝴蝶派"结盟的问题的详尽分析可参阅拙作《千禧回望："内向化"的含义》，《当代电影》，2001年第6期。

的"娱乐论"的价值。它将"启蒙"的宏大叙事置于"娱乐"的基本条件之下。"娱乐"乃是为了抗拒好莱坞电影的剧烈冲击,争取本土观众的必要的选择。于是郑正秋的表达就明确地提供了这方面选择的方向性的意见:

> 我们以为照中国现在的时代,实在不宜太深、不宜太高,应当替大多数人打算,不能单为极少数的知识阶级打算的。艺术应当提高,这句话我们也以为不错,不过只可以一步一步慢慢地提高,否则离开现社会太远,非但大多数的普通看客莫名其妙,不能得到精神上的快感,而且于营业上也难得美满的结果。所以我们抱定一个分三步走的宗旨,第一步不妨迎合社会心理,第二步就是适应社会心理,第三步方才走到提高的路上去,也就是改良社会心理啊。[1]

郑正秋的见解标识了中国早期电影先驱对于"娱乐论"和"启蒙论"思考的基本方向,一方面他们没有放弃"启蒙论",因为放弃了"启蒙论"的"娱乐论"也就没有自身的合法性的前提,在中国现代的内忧外患中难以立足。1920年代后期国民政府对于武侠电影的直接干预和电影引发的激烈抨击都说明了这一点。但同时,没有"娱乐论"支撑中国电影也不可能受到观众的认同,获得自己的工业生产能力和资本运作。而这两种要求不得不始终强烈地支配中国电影"现代性"历史。这一方面使得中国电影不可能像"新文学"那样完全依照"启蒙论"的支配放弃对于"娱乐"的追求。另一方面,没有"启蒙论"支撑的"娱乐论"不可能在现代中国紧迫的历史情势和历史要求面前有自身的合法性基础。于是,"启蒙论"和"娱乐论"的平衡就成为中国电影存在的基础。

早期中国电影处理启蒙论和娱乐论是相对平衡的。以鸳鸯蝴蝶派为中心

[1] 《中国影戏的取材问题》,原载明星公司特刊第2期《小朋友》号,1925年;现见《中国无声电影》,中国电影出版社,1996年,第290页。

的话语在电影工业化的商业压力下以娱乐作为中心,以教化作为合法性的前提。但1930年代初左翼全面介入电影生产,启蒙论全面提升为中国电影最主流的话语。但娱乐论则一直作为幽灵存在,受到压抑。有必要提及的是电影理论中最为关键的"柯灵命题"。这个柯灵命题就是柯灵在1983年提出的具有关键性的问题:"为什么强大的'五四'冲击波没有波及电影圈?"[1]

这一命题的提出就是试图对于中国电影史进行一个权威性的表述,也是"启蒙论"是"娱乐论"绝对支配地位的基础。它将中国电影史划为两个时期,一个是中国电影的"史前"期,1920年代以来中国电影的努力被认为是一段不堪入目的"娱乐论"至上的历史。柯灵就对1920年代至1930年代的整个电影史进行了概括:

> 1919至1924年:一连串的所谓"滑稽片",胡编乱凑,无理取闹,目的只在逗观众一笑……1925至1926年:津津有味地继续拍"滑稽片""武侠片"以外,开始向弹词小说、民间传说进攻,因为这些故事,悲欢离合,妇孺皆知……1927至1931年:这个时期,银幕上乌烟瘴气,逐步达到顶点。[2]

柯灵对于中国早期电影的观察其实是极度褊狭的。他认为中国电影和五四同步是从左翼的"电影小组"进入电影界时开始的,也就是从一种"启蒙论"对于"娱乐论"的全面支配时开始的。在柯灵看来,这是中国电影史的"正史"的开端。实际上,由于电影商业性的特性和世俗化的特点,电影不可能成为绝对的"启蒙论"的工具,所以,"启蒙论"和"娱乐论"的二元对立的结构仍然存在。但"启蒙论"在1930年代之后建立了对于"娱乐论"的支配地位则是非常明显的。

[1] 柯灵,《试为"五四"和电影画一轮廓》,载于罗艺军主编,《中国电影理论文选》(下册),文化艺术出版社,1992年,第341页。

[2] 《中国电影理论文选》(下册),第345—346页。

直到1980年代的"新时期",娱乐论再度成为可与启蒙论相抗衡的话语力量。但"启蒙论"始终被认为价值高于"娱乐论"则似乎是没有疑问的。

"启蒙论"和"娱乐论"是贯串中国"现代性"电影全部历史的关键性话语。它的作用就是建构了中国电影"现代性"的话语。它们的作用在于显示了一个第三世界民族的电影选择困境,这其实来自一个内在的矛盾:

首先,五四文化是在中国成为半殖民地和传统瓦解的时刻出现的,现代的中国一直处在突破原有秩序的冲动中。现代中国在世界上屈辱的历史记忆和"弱者"的形象使得突破原有的世界秩序变成了现代中国的宏伟叙事的核心。一面突破传统,一面反抗世界的帝国主义和国内的压迫者成为现代中国的历史主题。"弱者"反抗的天然合理性,"造反有理"的历史冲动成为现代中国的核心历史观。"天下大乱,乱了敌人"的想象也曾经一度是中国对于世界的理解。另一方面,由于中国现代在世界中被压迫和失败的屈辱形象,使得中国的历史冲动和一种"弱者"的道义形象有了直接的联系。同时弱者自身的愚昧和麻木也通过中国"现代性"中具有主导性的"国民性"话语进行了充分的反思。现代中国的"弱者"一面拥有受欺凌的痛苦,另一面,弱者的自我的弱点和缺陷也由于不适应"现代性"而暴露得格外清晰。中国"现代性"文化中始终是站在弱者的立场上,具有弱者的自我认同的文化。我们认同于弱者,也希望改变弱者的命运,使中国和它的人民成为强国。于是"启蒙"的关键意义就一再被凸现。

其次,电影的资本要求和观众的心理要求又凸现了一种强烈的对于娱乐的追求,对于消费的渴望。这些又无法被简单地忽视和不见。

于是中国电影只能在"启蒙论"和"娱乐论"的矛盾中走向今天。

超越"启蒙论"和"娱乐论"

当下世界和中国的变化的"速度"是前未有的。全球化和市场化的

进程改变了中国也改变了世界。在这里，伴随着经济、文化和政治的深刻变动，思想或价值的变动也异常深刻。1990年代以来全球和中国的一系列变化到新世纪已经由朦胧而日渐清晰。中国作为全球生产和资本投入的中心崛起和美国主导的世界秩序的日益形成几乎是同步的过程。中国开始告别现代以来的"弱者"形象，逐渐成为强者的一员。新的秩序目前并没有使中国面临灾难和痛苦，而是获得了前所未有的发展机遇。这里中国内部当然还有许多问题，但伴随着新世纪的来临，中国的两个进程已经完全进入了实现的阶段：首先，中国的告别贫困，以高速的成长"脱贫困化"正是今天中国全球形象的焦点；其次，中国开始在全球发挥的历史作用已经能够和全部二十世纪的中国历史划开界限，中国的"脱第三世界化"也日见明显。这两个进程正在改变整个世界。

在这里，新的全球意识形态对于中国的影响在加大。这种意识形态在一般的日常生活中是以消费主义为基础的，消费主义是这种全球资本主义意识形态"低端"的方面。由于它特别具体易感，特别具有具体而微的可操作性，而容易变成一种日常生活的普遍价值。消费被变成了人生活的理由，在消费中个人才能够获得自己的价值和意义，获得某种自我想象。消费主义的意识形态乃是当下日常生活的基础。在现代性的宏伟叙事中被忽略和压抑的日常生活趣味变成了想象的中心，赋予了不同寻常的价值和意义。这种消费主义话语在中国也已经变成了一种相当具支配力的话语。在"高端"上，全球资本主义的意识形态并不依靠消费主义，而是凸显了一种"帝国"式绝对正义的意识形态。这种意识形态经过了1990年代初的海湾战争，1990年代中叶到1990年代末的科索沃及前南斯拉夫战争，直到911之后已经完全合法化了。这种意识形态在目前的集中表现乃是全球反恐，这里绝对正义和恐怖之间的冲突，正义的无限性和永恒性与所谓"自然权力"的话语都标志了一种全球资本主义道义上的绝对合法性的确立。全球资本主义在此找到了自己道德上的正当性。新的全球资本主义的合法性基

础已经完全确立。在这样的话语变动中,中国一般公众对于日常生活的消费主义,已经有某种认同,"低端"的全球价值在中国已经变成了一种潮流。而在"高端",全球话语的变化已经可以看到许多文化踪迹。中国对于世界和自身的想象发生了前所未有的转变。这种转变的速度和力度都是前所未有的。于是我们可以发现"启蒙论"和"娱乐论"的结构面临瓦解。

中国电影市场和工业的运作发生了深刻变化。启蒙论/娱乐论的二元对立已无法存在下去。一方面是娱乐论和启蒙论的原有秩序被颠倒,两者的原有定位无法维持。娱乐论开始压倒启蒙论。但娱乐论本身也发生了根本性的改变。另一方面,对于中国想象的再定位已经超越了原有启蒙论所想象和限定的范围。如《英雄》和《天地英雄》这样的电影所展现的"新世纪想象"已经超越了原有的启蒙界限。启蒙论和娱乐论的二元对立已经无法阐释中国电影的今天。一种"新世纪文化"已经浮现,新的电影运作已经引起普遍关注,我们可以从张艺谋的《英雄》和《十面埋伏》的分析中看到这一点。

在《英雄》中,秦皇的战争机器压抑的秩序宰制终结了刺客们无拘无束的感情联系,而刺客们自身强烈的道义和使命感又压抑了他们的"欲望"。最后,我们看到的是极端压抑的欲望的秩序存在的合法性,一种崇高的"暴力美学"压抑了一种感官性的、奔放的"欲望美学"。虽然《英雄》有着无限灿烂的武打和画面,但这一切却是被抽空了的,是被"秦皇不可杀"的"绝对正义"的逻辑所控制的。《英雄》的"强者哲学"虽然给消费主义的"唯美"满足留下了足够的形式空间,却没有给这种满足留下充分的内容空间。《英雄》似乎太急切地试图表现新的世界秩序的力量了,它极度地重视这一秩序在高端处的绝对理性。于是,《英雄》就存在两个难以弥合的断裂:一是对秦皇崇高秩序的歌颂和刺客们无目的唯美的武打间的断裂;二是在刺客们自由自在的、出神入化的打斗和他们极端压抑和极端乖戾的感情之间的断裂。也就是说,《英雄》存在着用唯美的武打和唯美的画面来满足人们的感官和欲望的"欲望美学"和一种跟权力和秩序相关的

"暴力美学"之间的分裂。

在《十面埋伏》中"暴力美学"和"欲望美学"的关系更形复杂。似乎这里刻意展现的性和爱情,牡丹坊的奢华和瑰丽的空间景观和生活形态,那个"金捕头"化身而成的"随风"对小妹发表的有关自由自在生活的见解,都充分地体现了一种对于欲望满足的追求。而无论随风、刘捕头和小妹都没有了《英雄》里的刺客和秦皇的那种强烈的历史使命感,为了某种绝对的价值而放弃个人的欲望的"崇高"。他们反而极端崇尚个人的满足,是被个人的欲望所拨弄的人物。最后,随风和小妹的试图逃离一切权力的争夺,迈向一种超越性的自由是由于不顾一切的"情欲"的力量,而刘捕头对于他们的阻止却也是由于情欲的力量。"随风"和刘捕头从烂漫的一片绿意中一直持续到漫天的飞雪中的打斗,和最被传媒诟病的章子怡扮演的"小妹"重伤后的持久不死,其实都是超越了日常生活的逻辑和写实主义策略唯美的超越精神的展现。这里追求的完全不是具体而微的现实感,而是对于现实的完全的超越。这是脱空的故事里自足的唯美表现,它是完全"超现实"的。众所周知,唯美主义的文化精神正是通过极端脱离现实性超越的想象来完成自身的。它要求一种艺术与现实的疏离,强调艺术世界的自足的完美。《十面埋伏》一面是《英雄》的武侠电影的重复,一面却又是张艺谋早期的《红高粱》或《菊豆》这样的电影的重复。当年的"野合"或原始欲望对于压抑的反叛的主题似乎得到了再度的凸现。一种人类感官解放的追求超越了《英雄》里不可动摇的秩序。似乎秩序再度成为一种绝对的压抑。不断追捕"小妹"和"随风"的战争机器不再像《英雄》中秦皇的战争机器一样具有超验的力量,反而变成了感官反叛的对象。这里"欲望美学"再度成为电影的中心。它不再仅仅是唯美的形式美的追求,而且是唯美内容的追求。在这里张艺谋试图给予我们的是"满足"而不是"强者哲学"。这里出现了唯美主义的胜利,这是在《英雄》秩序里的边缘之物,今天变成了《十面埋伏》的核心。

其实,这种唯美的"欲望美学"仍然是消费主义最好的表征。正像有

研究者指明的,"唯美,唯爱,唯艺术"其实都和资本与消费文化有深刻的联系。是消费文化的症候。"资本已经完全侵入了审美和艺术的领域,审美已经构成资本的一部分,成为资本本身的表现。"[1] 其实,在《十面埋伏》中这种新的并与消费文化联系紧密的"欲望美学"投射了全球资本主义秩序感性的部分。

如果说,《英雄》给予了这个世界一个"高端"的"强者哲学"的隐喻的表现,那么,《十面埋伏》在一种犬儒式的对于这一"强者哲学"环境下满足我们消费的唯美的"欲望美学"的淋漓尽致的展现。这里仍然是对于新世纪的隐喻,只是它将秩序和暴力美学转化为一种压抑的力量,而将一种美的欲望最好地展现了出来。它提供了《英雄》没有提供的满足和快感。如果说,《英雄》点明了新世纪全球逻辑压抑性的方面,那么,《十面埋伏》一面采用犬儒式的态度面对个人在权威面前的失败,一面强调浪漫情欲的无限美丽,从而告诉人们权威不可动摇的同时,提供更加丰盈的满足。这是对于消费主义下唯美文化最好的戏剧性展现。张艺谋补上了《英雄》没有的一面,用它来展现新世纪的世界。

在这里,对于启蒙论的民族国家和个人解放叙事的放弃的同时,将娱乐论的目标扩展到一个新的全球市场。这样的改变显然宣告了原有的启蒙论和娱乐论二元对立的瓦解。

面对这样的新的世界、新的世纪,在"启蒙论"和"娱乐论"之后,什么将支配中国电影?

[1] 周小仪著,《唯美主义与消费文化》,北京大学出版社,2002年,第213页。

两对基本概念：
抽象观众／具体观众 视觉性／文学性
——从《电影的锣鼓》和《电影文学断想》开始

一

钟惦棐先生一生对电影研究有许多重要的贡献，这些工作已经成为中国电影理论发展的重要的基础，也已经铭刻在中国电影发展的历史之中。我认为他的时隔二十多年的两篇重要的文章《电影的锣鼓》和《电影文学断想》提供了对于中国电影理论和电影研究的非常重要的思考。这些连续性的思考对于我们今天的电影理论发展具有非常关键的意义。本文试图从钟惦棐先生所建构的两对基本的概念：抽象观众／具体观众、视觉性／文学性的关系出发，来探究钟惦棐的电影理论的当代的理论价值，也试图从钟惦棐先生的思考中汲取面对今天和未来的新的力量。

我以为钟惦棐先生晚年所致力的建构一套中国传统电影阐释机制的宏大构想尚未获得合于理想的进展。但钟惦棐先生的理论贡献所给予当下电影理论的启发仍然巨大，我们其实应该继承的正是钟惦棐先生面对现实的具有想象力的理论能力，不断在电影发展中提出新的理论思考。钟惦棐先生的敏锐和对于理论的实践功能不间断的探求，其实对于我们有着重要的意义。本文其实就是从这里出发尝试激活钟惦棐理论当下性的一种工作。这既是对于这位为中国电影的发展付出了全部的心血的理论家的工作的阐发尝试，也是对于这位我一直敬仰的先辈表达敬意。通过对于《电影的锣

鼓》和《电影文学断想》的文本阅读,我试图从中发现一些新的关键性元素。通过这一重读的努力使得钟惦棐先生的文本再度凸显其重要的价值和意义。"重读"不是一种"照着讲",而是一种"接着讲",是对于钟惦棐先生理论的闪光点的再度发挥,也是对于他的再度阐释,这里其实看起来一种"字面"的阅读,其实是试图对于理论本身活力的询唤。

二

钟惦棐先生电影理论的基础是以观众作为中心,是一种从观影机制中引发的电影理论。这种理论的基石正是一个电影观众的存在问题。这个问题在《电影的锣鼓》一文中被具体化为一种非常重要的思考基础。这篇文章中有对于中国电影的真正关怀和他对于当时中国电影问题的敏锐观察。今天我再重读,还是为文章对于中国电影的拳拳关切和来自钟先生直觉的思考所打动。可能在理论方面我们今天的"知识"比钟先生当年有所进展,我们面对的问题可能也完全超出了钟先生当年的想象,但这篇让钟先生遭遇了种种艰难的文章,其实提出了一个重大的问题,也就是电影和它的观众之间的关系问题,这个问题其实至今仍然是我们的电影必须面对的。这篇文章也就有它独特的当代价值。

电影与观众之间的关系其实是电影发展的一个最为关键、也最为无法回避的问题。钟先生在1950年代将这个问题的复杂性看得这样深入和透彻,讲得这样清晰,其实是非常不容易的。钟惦棐先生当时在文章中提到了弥足珍贵的中国电影的传统问题。他点明,这其实就是上海电影和观众息息相关的联系。这种联系正是中国电影赖以生存的关键支柱。"丢掉了这个,便丢掉了一切",钟先生斩钉截铁的表述是如此有力。钟先生提出的问题也是如此尖锐和有趣:"电影是一百个愿意为工农兵服务,而观众却很少,这被服务的'工农兵'对象,岂不成了抽象……事态的发展让我们记

住：绝不可以把文艺为工农兵服务的方针和影片的观众对立起来，绝不可以把影片的社会价值、艺术价值和影片的票房对立起来。"[1]

我注意到这里提及观众的"抽象"问题，这个"抽象"的表述其实提出了一个对于电影观众的新的概念。这里说电影的"对象"，也就是它的观看者——观众可以也可能被"抽象"，这个论点其实是这篇充满了对于具体实践的分析文章中的理论基石。在这里引发了这篇文章隐含的理论构架，也就是一个对于观众"抽象"或"具体"观察的二元的对立，后面提出的"方针"/"观众""社会价值、艺术价值"/"票房"的对立正是以此为基础。钟惦棐先生通过他对于当时具体的电影政策和电影运作机制的反思，提出了这样关键的问题。这个"成了抽象"的观众，其实就是电影的"抽象观众"，这种"抽象"的观众其实是通过我们的思考构拟出来的，它其实是电影在自己的存在中所想象的理想观众。而与之相对立的则是一个个进入电影院买票的"具体观众"，也就是票房的数字所反映的买票的具体的个体所构成的集合。我们可以简单地说，通过对于现代性宏大追求的渴望来接受启蒙和精神教育的，完全不在票房中体现的观众是"抽象观众"，而通过买票这样的市场性的选择进入电影院看电影的观众就是"具体观众"。

这里钟惦棐所提出和阐释的是，电影从来都没有我们想象的那种理想观众，这种理想观众仅仅是一种"抽象"。电影观众从来不是我们想象的那样趣味高蹈或者精神高蹈。电影观众其实还是"具体"的现代"市民"，他们是买票的人的集合。钟先生将他们"具体化"之后，就会发现不管他们是什么职业，他们还是处于"现代性"日常生活中的普通人。如果他们"普通"，他们就不可能像我们将他们"抽象"时那样"理想"，他们就会有自己的欲望和趣味，这些都肯定未必完全合乎我们的理想，甚至也未必合乎观众自己的"理想"。我们经常会看到这样的状况，观众在接受采访和

[1] 罗艺军主编，《20世纪中国电影理论文选》（上卷），中国电影出版社，2003年，第415—420页。

召开座谈会时,慷慨激昂地谈自己喜欢的电影,却在票房上并没有体现出来他们的喜爱,这时可以说他们是"抽象"的观众。而他们在谈论时并不积极认可,甚至加以否定的电影,却是票房上成功的电影,这时可以说在买票的时候他们变成了"具体"的观众。也就是说,观众在买票时的"具体"并不妨碍他将自身"抽象",也不妨碍我们将他们进行"抽象"。这并不是"观众"言行不一,而是他们的言行两者都反映了一种真实,这其实就是人的丰富和复杂,也是自我意识的丰富和复杂。这个现象其实是普遍存在的,钟惦棐先生这里没有分析这样的现象,但他其实揭示了这一现象存在的现实基础。其实"观众"的"抽象"也并不仅仅是外在的概括,其实也是观众自身复杂性的结果。观众在现代性话语之中本身就是具有"抽象'和"具体"的两重性的。"抽象观众"和"具体观众"可以统一在一个人身上,也可以是不同观众的不同表征,但无论如何,这个区分点明了"现代性"中观众两面性的所在。所以,"抽象观众"和"具体观众"的划分当然是切中电影观众问题的核心的。

"抽象观众"乃是一种现代性宏大的"主体"想象的结果,而不是具体存在的观众。他们是现代"理性"对于观众理想化构拟的结果,是对于观众具体性的超越,他们通过理性设计而成,是一种在现实中由现代性的宏图大计所再度书写的"抽象",而许许多多的观众在不需要其买票进场时,也必然地表达其对于"抽象"的渴望,但这种渴望当然也是一种理念,而不可能表现为市场行为。而"具体观众"则是现代性的另外一面,也就是它的日常生活方面具体而微的现实,是具体观众的欲求和平常希望,是他具体的内心,是他实实在在"匿名"时生活渴望的表征。这里所说的"抽象观众"和"具体观众"的区别,其实也就是"现代性"的内在矛盾的展现。这也就是"现代性"本身的"宏大追求"和"世俗生活"之间的矛盾。这种矛盾其实也是"现代性"的内在的、难以避免的矛盾。我本人的讨论也对于这一问题较明确的阐发:

"现代性"一方面生产一种"启蒙"和"救亡"的宏大叙事，另一方面，还生产一种平庸的、以现代的生产关系和生产力为基础的日常生活和市民生活。"现代性"创造关于自身宏伟的历史图景和"大历史"的壮阔画面，但也创造了都市的、脱离了传统农业社会平庸的日常生活。而都市市民观众正是置身于这种平庸的日常生活之中。他们当然会受到启蒙和救亡的感召，而参与大历史的进程，但仍然大部分时间生活于自身平凡的"小历史"之中，这种"小历史"即使在中国语境中也类似齐美尔在《大都会与精神生活》中所描写的状态。由于现代都市完全破坏了原有传统社会的结构，现代市民不得不面对个人复杂的生存环境，他们不得不在日常生活中精于算计、以世俗的理性对付生活的方方面面。现代市民和传统社会的人不同，它们的社会性在于他们的日常生活是以个人的形态和财产作为基础的。个人的权利和生存状态，都脱离了传统社会的有机的结构，而是变成了独立的劳动力，存在于现代工业社会的"现代性"之中。[1]

我的表述也其实可以用来阐明"具体观众"和"抽象观众"之间的不同选择。其实经过现代理性教育和训练的"观众"往往认同这种对于自身的"抽象"。而"具体观众"在票房中所显示的其实就是一种日常生活中用于调剂的平常快乐。其实作为"抽象观众"，其观影正是为了有效地教育和动员，它和作为市场行为的"票房"是不同的概念。"具体观众"是市场的选择，市场就难以被完全理想化为一种浪漫和理想的选择。因此，娱乐和消遣总是"现代性"之中难以摆脱的市场的必然选择。于是宏大理性要求的"抽象观众"和世俗的"具体观众"之间的矛盾和冲突就是一种必然的内在矛盾。这其实一直是中国现代性电影观最为重要的分水岭。在1920年代，"抽象观众"的支持者是"新文学"对于"鸳鸯蝴蝶派"主导的"具体观众"的批判；而1930年代则体现为推重"抽象观众"的左翼对支持"具

[1] 张颐武著，《全球化与中国电影的转型》，中国人民大学出版社，2006年，第5页。

体观众"的"软性电影"的批判；到了1950年代，钟惦棐先生对于"具体观众"的支持也当然地受到了剧烈地批判。[1]直到今天，这样的论争依然存在。其实这些论争总是围绕"启蒙"与"娱乐"的关系建构自身的。观众在这些论争中往往变成了一些不可思议的矛盾之物。他们在启蒙论中是热心接受启蒙的，在娱乐论中又是热衷娱乐和消遣的。他们既具有极高的社会热忱和对于宏大事物接受的强烈愿望，又具有庸俗的趣味和对于欲望的强烈兴趣。

其实在整个中国现代性的发展进程中，"抽象观众"和"具体观众"的矛盾是一种现实的存在。中国一方面面临着巨大的民族和社会危机，中国迫切地需要一种"启蒙"大众的方式，电影当然不可能摆脱中国现代性这种基本的限定。所以"抽象观众"的存在就有其必然的历史和文化基础。另一方面，电影作为工业化在计划经济时代，"抽象观众"仍然是实体化的，他们往往以单位为中心，以集体观看的方式出现在单位的大礼堂之中，观影作为受到教育和动员的机制当然超过了作为娱乐和消遣的功能。当时，票房在当时几乎是无关紧要的，甚至是没有作用的。在"文革"时期，观众几乎变成了一种绝对的"抽象"。而钟惦棐先生对于"具体观众"的强调当然是不合时宜的，受到批判和否定其实也是一种必然。而钟惦棐所强调的上海电影传统对于"具体观众"的关注作为电影特性的基础，当然和当时试图激进地消除"具体观众"的非理想因素的狂热追求不相符合。钟惦棐先生根据上海电影的传统所提出这样的划分和他对于"具体观众"重要性的强调，都让他的思想和左翼电影理论的主流有所区别。而这种区别正是钟惦棐电影理论关键的特色。今天看来，这个中国现代性内在的矛盾仍然是我们再度进行思考的基础。"抽象观众"和"具体观众"的划分完全可以在今天的研究中加以发挥和展开。

[1] 有关这些论争的详细的分析可参看拙作《全球化与中国电影的转型》，中国人民大学出版社，2006年，第1—31页；见于郦苏元《中国现代电影理论史》，文化艺术出版社，2005年。

有关"抽象观众"和"具体观众"划分的思想，仍然在《电影文学断想》中保留了下来，仍然是中心观念之一。钟惦棐先生在那篇复出后重要的文章中指出："电影之为电影，电影文学之不同于'祖传秘方'，吃了就好；'战术要领'，学了就会，是要寓教育于娱乐之中。甚至连教育也没有就是娱乐，不也是为各式各样的劳动者而娱乐？劳动之余，娱乐岂不也是极为正当的权利？……电影的娱乐性问题，我以为应该区分两种情况：战争时期与和平时期，以革命为主的时期和以建设为主的时期。为了争取战争和革命的胜利，人们是不会计较文化生活的有无、多少，以至质量高低的。因为前者是决定一切的条件。在和平时期、建设时期，随着物质条件的改善，自然也要求精神生活的改善。"[1]《电影文学断想》仍然是有关"观众"思考的延续，但这一思考已经涉及了新的问题，就是电影关键的视觉性/文学性的问题。

三

《电影文学断想》是一篇相当复杂而丰富的长篇论文。这里提出的概念是"电影文学"，当时发表在《文学评论》杂志上，题目显然与杂志的性质有关，但其实也和左翼电影理论一贯强调"文学性"有关。在左翼电影理论中，"文学性"对于电影来说是至关重要的。我多次分析的"柯灵命题"其实就是"文学性"高于电影的"视觉性"的重要理论构架，前者是支配性的。但钟惦棐先生的这篇以"电影文学"为中心的文章却完全突破了"文学性"的限制，而是采取镜头编号来命名章节。而且在文章结尾时使用了电影式的隐喻来标定这篇文章："感光的胶片不多，剪辑技术更

[1] 罗艺军主编，《20世纪中国电影理论文选》（下卷），中国电影出版社，2003年，第375页。

差。"[1]这些表述其实都意外地凸显了作者对于电影的"视觉性"的高度关注。这种对于"视觉性"的关切也是不多见的。一般来说,1950年代至1960年代的电影理论往往对于电影的"文学性"异常关注。而钟惦棐在这里其实另辟蹊径,在一篇讨论电影文学的论文中却对于"视觉性"提出了重要的关切。在论文将要结尾处的一段足以显示这种关切:

> 一个摄制组就是一个管弦乐队,击鼓的人站在最高处,全曲能用到他的有时只有一槌!一切集体性的艺术创作好,都是按照艺术的内在规律组织起来的。组织愈严密,就愈有创作上的自由。一个电影文学剧本写成后,对编剧来说,是完成了。对于未来的影片却仅仅是开始。它可以比文学过程长,也可以比文学过程短;可以补足文学过程的不足,也可以不如电影文学。[2]

这段分析其实是将"文学性"再度"缀入"电影的"视觉性"之中,点明电影里文学性和视觉性之间差异的同时提出了关于电影"视觉性"的支配作用。这一段的前面还分析了电影《白求恩大夫》中"白求恩大夫住房外边的那个十分板滞而不调和的天底泛着红霞的空镜头",以及《回民支队》中"马母绝食躺在床上的那个极不考究的摄影构图"[3]。这些分析都直接地指向了电影的"视觉性"的作用。而文中反复论述的"电影构思"正是指向电影的"视觉性"的。他认为,现在人们应该具有"电影意识","只有当电影文学家本能地从电影的角度观察生活,按照电影的特性去进行文学构思的时候,我们所得到的,才是电影文学,而不是文学电影或戏剧文学。"[4]

[1] 《20世纪中国电影理论文选》(下卷),第384—385页。
[2] 《20世纪中国电影理论文选》(下卷),第384页。
[3] 《20世纪中国电影理论文选》(下卷),第384页。
[4] 《20世纪中国电影理论文选》(下卷),第379页。

这些对于"视觉性"的高度的关切恰恰说明了钟惦棐对于电影的现代性思考的深化。正是由"具体观众"出发，钟惦棐才可能将电影的视觉快感视为重要的基础。正是由于视觉性的存在，电影才开创了现代性历史新的一页。电影一面具有视觉的短暂性，它是转瞬即逝的。另一面它是具有视觉的震撼。所以，"视觉性"提供了"文学性"难以提供的新的现代性经验。这种经验其实是一种新的东西。有关中国电影的"视觉性"问题，周蕾曾经进行过深入的研究。她点明，中国现代性的开始是和"视觉性"相联系的。

　　这种"视觉性"一面是震惊，一面是快感。他们都提供了文字的"文学性"难以提供的东西。[1] 而钟惦棐这种对于"视觉性"的关切正是和海德格尔有关"世界图景"的论述，以及本雅明有关视觉重要性的论述正相契合。钟惦棐的探讨一面应和着当时和戏剧脱钩的潮流，另一面却对于"视觉性"有了新的发现。这种发现其实指向了今天中国电影的走向，也指向了中国后现代文化超越"现代性"的可能。

　　这其实说明了中国电影"现代性"的一个被压抑的方向。电影具有一种前所未有的"视觉性"的力量，这种力量也是一种"现代性"的标志。它所造成的"视觉震惊"其实是"现代性"重要的基础。所以，早期的中国电影也是中国"现代性"的一个部分，它所起的作用和新文学有所不同。新文学是用文字让人思考社会，而电影则首先利用"视觉性"让人感到震惊和受到吸引，其着力点其实有所不同。美国学者汉森对中国早期电影的研究用了一个概念——"集体感官机制"。[2] 这个说法其实就是试图揭示电影和文学的不同之处。以视觉为中心的"感官"让人直接和"现代性"遭遇，产生了强烈的来自视觉的对于世界的"放大"和"集中"。这种

[1]　周蕾，《原初的激情》，远流出版事业股份有限公司，2001年，第13—95页。

[2]　关汉森的研究可参看：《沉沦的女性 上升的明星 崭新的空间》，载于《当代电影》，2004年第1期。

经验当然是对于刚刚开始告别传统社会的二十世纪初的中国人有巨大的作用。让他们对于"现代性"的冲击力有了直截了当的体验和感受。这种主要通过"视觉性"而得来的经验，是文学所难以提供的。

其实，中国早期电影的成长时期其实和五四以来"新文学"的成长期是重合的，但早期电影的开拓者们并没有从"新文学"借助力量，而是和当时新文学反对和批判的"鸳鸯蝴蝶派"的民国通俗文学的传统建立了深刻的联系。早期电影的伦理、武侠、言情等类型，其实都和"鸳鸯蝴蝶派"文学的传统有关。这里其实我们可以看到"视觉性"和"文学性"的差异之所在。在文学中被否定的，却在电影里获得了新的可能性。我觉得其实可能在文学的叙述中老套的语言风格，但一旦有了电影的视觉性的支持，就变得非常有力。"视觉性"当然会有新的力量，它提供的直接关注所造成的变化其实是值得关切的。中国电影的工业存在正是依赖这种来自"视觉性"的力量所建构的。所以，早期电影的"现代性"和早期"新文学"的现代性之间的差异其实不仅仅和思想水平有关，也和不同的介质以及不同的功能有关。其实两者有不同的询唤受众的方式：文学依靠激发读者的思考，而电影则依靠视觉的吸引。文学往往对于现代性的"启蒙"大计进行表达，电影则让人在现代性日常生活中找到适应变化的可能性，给以观众梦想和抚慰。

这个电影和视觉文化"视觉性"的力量，在我们这些年的电影研究和电影实践中，对之或者重视不够，或者视为一种低级的、引动人的感官满足的庸俗加以批判和否定。现在看来，当时中国社会面临着全面的危机，民族斗争和阶级斗争空前剧烈，所以这种"视觉性"对于日常生活的梦想和抚慰难以在这样的民族悲情中立足，早期电影的传统难以延续也是必然的。所以，左翼电影所强调的也是"文学性"对于"视觉性"的超越。但电影由于有自己的比文学出版更加工业的运作方式，所以1930年代以来的左翼电影传统也有自己对于"视觉性"的重视。"视觉性"其实就是让观众看到在银幕之外难以见到的"奇观"，吸引他的目光的关注。诸如《马路天

使》这样的电影，其实也对于"视觉性"的感官机制相当关切。但由于这种民族和社会危机的紧迫性和深刻的民族悲情，电影的"视觉性"被否定或者被看成一种次等的东西也是有自己深刻的理由的。1990年代，我就写过许多文章对于张艺谋、陈凯歌电影对于中国"奇观"的"视觉性"表现有过批评，认为当时这些民俗电影的"视觉性"其实是迎合西方观影的感官满足的。所以，我们很难超出当时的历史去观察问题，但"视觉性"其实是不可忽视的电影的关键的元素之一。

进入新世纪之后，中国大片的视觉性，现在也往往被批评成为"画面精美，内容空洞"等。在我看来，这其实就是一种新的螺旋式上升的一个部分。当年早期中国电影的视觉性的"感官机制"是针对本土观众的。而今天的中国大片的感官机制则是尝试面对全球观众的。这里的画面的视觉震撼，其实具有面对全球视觉性的"感官机制"的作用。伴随着中国的高速的经济发展和和平崛起的进程，中国大片开始打通国内和国外两个市场，通过这种视觉性震惊带给观众一种新的可能性。这可能让我们的观众面临着新的难题。我们受到的教育和我们的文化构架都是传统的现代性中"文学性"高于"视觉性"的基本共识，所以，我们对于这种追求"视觉性"的文化还缺少经验。但同时我们又为这种视觉性的"奇观"所吸引。因为在这种奇观中，虽然没有什么我们习惯的社会意义，却有一种我们曾经通过早期电影看到视觉性的震撼体验。这种体验让我们着迷。所以中国式大片所面临的一面受到媒体和舆论批判，一面票房成功的状态正可以从这里得到解释。钟惦棐先生的见解我以为已经接触并探索了这一重要的问题。

这说明钟惦棐先生的批评从一种直觉出发，已经涉及了中国现代性的关键问题。这里的分析还是初步的，我还将进一步展开这些问题的读解。但无论如何，从抽象观众、具体观众、视觉性、文学性这些观念出发，我们可以看到钟惦棐的理论思考对当下的意义和巨大启发。

"第四代"与现代性

一

对我来说,"第四代"意味着一段青春的激情,一段成长经验和思考开端。第四代在新时期所留下的印记是无法磨灭的,它是一个灿烂新时期的象征,也是我们无法摆脱的记忆,它的光芒仍然投射在我们的精神世界之中。这篇文章既是一种探讨的尝试,更是一种情感的表达,其中包含了一个曾经在他们创造的影像和声音的世界中沉醉的后辈的敬意,也有来自今天的反思和追问。我想从一段我个人的经历开始:

那是1980年的秋天,我刚刚上大学不久的一个夜晚,在北大的那座简单的大饭厅中,我和同学们等待着一部名为《巴山夜雨》的电影开演。那时大饭厅里没有椅子,大家都从宿舍带着自己的凳子来看电影。这部电影打动了我们,那种浪漫的个人化的倾诉是如此吸引了一个十八岁青年。"文革"时代压抑的氛围和诗人秋石忧郁而敏感的知识分子气质,以及滚滚大江上孤舟的隐喻都体现了前所未有的来自某种个人性的力量。特别是电影用了曾经广为人知的吴凡的名画《蒲公英》串联故事。1950年代以来那幅作品中的种种感伤对于我们来说是如此合乎心境。我们始终为秋石的命运而感动,秋石乃是对抗权力话语的英雄,他能够洞见真理之所在,能够在困境中发现未来和希望,他如同磁石一般吸引了周围的民众,无论是开解老大妈的心结还是跳水解救绝望的少女,他都处于话语的中心。他的力量

在盲目相信"文革"意识形态的张瑜所扮演的押送者刘文英觉醒中更表达得淋漓尽致。最后,秋石背着女儿在众人的目送下消失在地平线外,自信地走向不可知的未来时,我好像获得了一种真正的力量和启示。这个有力的结尾似乎喻示了知识分子在新时期的历史命运,他们承担着历史新主体的责任,将对于未来的承诺变成了知识分子的神圣使命,这将1980年代文化中知识分子的话语欲望表达得淋漓尽致。我们回到宿舍还一直讨论这部电影,我们发现自己未来的使命在这个时刻被确定了。知识分子为公众说出真理的力量和诗人表达世界的可能性成了我们青春时代梦想不可或缺的一部分。应该说,有关《巴山夜雨》的印象直到现在也仍然没有淡漠,尽管那时来自电影的梦想在今天看来已经显得可笑,但那个时代的历史仍然是我们无法跳过的真实。所谓第四代的电影正是有关那个时代记忆的书写。今天的追问正是来自对于那个时代的反思,这种反思首先来自敬意和回忆,正是由于这种敬意和回忆的存在,我们才必须进行反思,因为对他们的反思就是对于他们的文化精神的最好延续。

二

"第四代"电影的形成,正是与新时期话语的形成相一致。在1970年代末到1980年代初的那些充满了激情和梦想的日子里,中国文化正在从一种现代性的集体话语中脱出,走向一种个人性的现代性。传统社会主义的价值观在急剧的变革中被迅速地转变,新的文化断裂好像在一夜之间就出现了。这种话语转变的关键在于一种"个人主体"的实现变成了新时期文化的中心。按照当时流行的概括,有关"民族国家"的救亡的现代性原来具有的支配意义被有关个人解放的启蒙现代性所取代。这种取代并不意味着国家崛起的欲望被替换,而是被移心,认为只有个人的解放才会带来国家的兴盛。这在当时的文化中形成了一种共识。我们可以把这种共识称之

为"新时期共识"。这一共识起源于1978年"实践是检验真理的唯一标准"的大讨论,在这次大讨论中形成了以"改革开放"为主导的新的国家结构,也出现了与这个新国家结构密切相关的新的知识分子群体。当时的中国一方面期望摆脱传统的社会主义现代化模式,进行"改革"。另一方面,则希望向西方敞开大门,走向世界,进行"开放"。当时的知识分子在共同的反"左",对五四和新中国成立以来的历史进行反思,他们以批判传统社会主义的局限为中心,在"知识"领域中完成了新国家结构的意识形态工程。他们建构了两个方向的"共识",而这种"新时期共识"也一度成为国家的主流意识形态。首先,经历了大跃进、"文革"等一系列社会主义现代化挫折之后,中国知识分子对于引入资本主义的现代化经验,以达到经济成长和发展有一致的共识,这可以称为"发展共识"。多数知识分子认为,经济发展乃是社会进步的中心标志。李泽厚就提出:"现代化又确乎是西方先开始的,现代大工业生产,蒸汽机、电器、化工、计算机……以及生产它们的各种科技工艺、经营管理制度等,不都是西方来的吗?在这个最根本的方面——发展现代大工业生产方面,现代化也就是西方化。"[1] 作为现代化的西方化是经济发展的前提,是这一发展共识的中心。第二,这里形成了一个"个人共识"。这个共识乃是基于对于五四以来中国历史"救亡压倒启蒙"的描述。许多知识分子认为以民族国家为主体的,以救亡为中心的现代性话语导致了"文革"的悲剧。而在新时期,个人主体的发展,个人解放应该成为文化的中心。李泽厚对此有非常简略的描述:"五四运动是两个运动而不是一个运动。这两方面在性质上是有所不同的,启蒙是反封建,救亡是反对帝国主义。民族的危亡局势和越来越激烈的现实斗争,改变了启蒙与救亡相平行的局面,政治救亡的主题全面压倒了思想启蒙的主题。所以,五四的启蒙工作基本上没有做。建国后也忽视了启蒙方面的问

[1] 《漫说"西体中用"》,见于《李泽厚集》,黑龙江教育出版社,1988年,第353页;对于此问题的详细讨论可参见拙作《从现代性到后现代性》,广西教育出版社,1997年,第4—9页。

题，忽视了对封建主义的批判。我们中国在经历了半殖民地半封建社会之后，紧接着就号称进入了社会主义，实际上，社会的经济结构和人的文化心理结构没有受到过资本主义的民主主义和个人主义的冲击，封建主义仍然顽固地存在于人们的思想、观念意识和无意识的深层……我认为，反封建仍然是现在的主题。"[1] 这里，中国的社会主义历史往往被阐释为封建主义对于个人的压抑。而再度启蒙则意味着对于个人主体的热切肯定，而对于民族国家的价值则相当忽视，也就是在启蒙/救亡的二元对立中强调启蒙的关键性。

新时期共识就是以"发展共识"和"个人共识"构成的一套话语，它所坚持的是现代性的普遍性，是以在欧美发展的现代性作为它的标准模式。这种对"普遍性"的追求成为这一共识的关键，它成为新时期文化和知识的基础，也成为当时知识分子和国家之间的相对一致的前提，为改革开放提供了合法性的基础，而新的国家结构则为他们提供了舞台，使他们成为社会的中心。正像李泽厚所表述的："中国现代知识分子，如同古代的士大夫一样，确实起到了引领时代步伐的先锋者作用。由于没有一个强大的资产阶级，这一点就更加突出。中外古今在他们的心灵上、思想上错综交织融会冲突，是中国近现代史的深层逻辑，至今仍然如此。"[2] 新时期共识的存在保证了知识分子的话语中心位置，也提供了一种一致的现代性想象的策略。当时对于"左"的批判并不是知识分子内部的争议，而是与新国家结构共生的知识分子共同一致的对于旧意识形态的否定。

这种新时期共识在"第四代"电影中也表现得格外清晰。这里我们可以将张暖忻和李陀的名文——被视为第四代理论宣言的《谈电影语言的现代化》作为一个例证。这篇文章所强调的重点是所谓"电影语言"的发展变化，文章提出中国电影抛弃长期以来戏剧化的发展方向，建立以"长镜

[1] 李泽厚，《走自己的路》，风云时代出版公司，1990年，第288页。
[2] 李泽厚，《中国现代思想史论》，东方出版社，1987年，第344页。

头"为中心的电影语言。这些见解未必能够代表第四代的电影实践，却以一种强烈的姿态宣告一种新启蒙其普遍性价值的重要意义。文章指出："在我国电影界中，恐怕仍有些同志不很愿意承认今天的电影在艺术上，在表现形式上处于十分落后的状态……今天的中国电影，与世界现代电影艺术水平的距离又大大地拉开了。"[1] 在这里，中国电影的困局在于它的形式的滞后。这一表述的意义并不仅仅是形式性的。形式仅仅是表达第四代电影新观念的一个必要框架。在这个框架中讨论乃是寻求一个不致受到传统话语压制的相对安全的领域。但其对于现代性普遍性寻求的狂热仍然清晰可见。在1979年的文化情势下，这可能是个人主体现代性最能够避免直接冲突，但也最具有冲击力的方向。这篇文章的悖论在于，一方面"电影语言"在被刻意地强调了它与作品内容和主题之间的分离的状态。电影语言乃是一种可以和内容剥离的超验，乃是一种充满可能性的存在。它不像内容那样敏感和具有某种对集体现代性的冲击。但另一方面，这里表述的"形式"其实关切的正是意识形态的变化，它的影响力绝不可能仅仅局限在形式方面。电影特性的张扬和反戏剧性的态度并不仅仅是要求电影的独立性，而是在这种独立性的要求之中蕴含着电影张扬个人的"现代性"。这篇文章对西方电影表示认同姿态的意义，要远远大于它对于特定流派的介绍。

到了1987年，第四代的另外一个代表人物郑洞天已经可以自豪地将第四代表述为"人的解放和电影的解放"的历史主体。[2] 他们已经在中国电影领域中获得了历史合法性。第四代的"现代性"正是这样展现了自身。

从1979到1987年，是中国电影第四代最大限度地发挥影响的时代。他们最好的作品恰恰在那个时代给了我们一个历史契机。一个重新建构中国人生存想象的契机。我们可以看到电影的"现代性"焦虑也正是知识分子新时期共识的表征，电影参与、介入了这一共识的确立。电影提供了1980

[1] 罗艺军主编，《中国电影理论文选》（下册），文化艺术出版社，1992年，第29页。
[2] 《中国电影理论文选》（下册），第455—469页。

年代最为典型的文化想象空间。

<p style="text-align:center">三</p>

这种现代性的想象有多重的表现形态。这些现代性的表征都凸显了"发展共识"和"个人共识"的作用。我的分析试图重构他们表意的一些基本形态，由这些形态分析凸显第四代现代性的特殊性和独特的历史价值。下面我枚举式地提供一些分析的线索。

"感伤"的力量：第四代的自我宣泄

第四代的电影充满了对于集体性的选择的困惑和追问，他们力图表达一种新的个人意识，个人作为主体的意义被特别地加以表述和肯定。这种表述和肯定的基础恰恰是以"感伤"作为基础的。感伤乃是第四代文化表达的基调，也是一种无可逃避的文化修辞。感伤构成了一种个人从集体中分离出来以获得意义的可能。这种"感伤"一方面是一种自我怜悯和自我宣泄式的表达；某种自恋式的想象变成了第四代辨识自我可能性的展示，感伤变成了内省的心灵的展现。另一方面，"感伤"也是社会赋予个人压抑和痛苦情境最为贴切的表达。于是，青春的失落、爱情的泯灭、个人的彷徨与犹疑、善良的被愚弄、不确定的未来都构成了第四代电影的"感伤"的基本依据。

这种"感伤"几乎是第四代作品的基本形态。从《苦恼人的笑》中有关诚实不可能实现的痛楚造成的个人和家庭危机，到《小花》缠绵的兄妹情，《沙鸥》里个人事业的顿挫和感情的失落，《如意》那不可能的怪异爱情，《湘女萧萧》里传统社会的感情困扰，第四代的电影无法逃脱温情的倾诉。它们那种宣泄式的表现正是那个新时期文化的重要特色。

这里可以对张暖忻的《青春祭》稍加分析。《青春祭》是一部典型的"感伤"作品。女青年李纯在傣族地区的插队经验具有某种矛盾的特征。

一方面，插队生涯是一种青春的失落，一种社会精英无法找到自己位置的苦闷时刻存在；另一方面，傣族生活的自由自在又提供了一种解放的承诺，一种对于禁欲主义的反叛。李纯向傣族生活的认同和她自我意识的改变使她脱离了既定的自我，获得了一个自由的个人主体，通过穿傣族服装，戴耳环，她试图在生活中变成一个傣族人。但这种改变并不能够"内化"为一种真实的自我，这一主体是不可能实现的，因为她不可能变成一个傣家人，于是她决绝地拒绝了大哥的爱，离开了傣族地区。这里强烈的感伤来自于一种无可奈何的困境。知识青年和傣族之间的文化差异，一方面是诗意和解放的来源，另一方面也是无奈和失落的来源。《青春祭》是缅怀和思念，又是告别和放弃。傣族的生活给予了女主角自由，但这一自由却是来自某种边缘的民俗而不具有进入主流社会的意义，因此不可能让人完全投入，甚至最后还有弃之而去。这种无可奈何的悲凉构成了强烈的感伤。主角自恋的感情始终是电影的基本线索。这部影片在表现插队生活的电影中是一个特例。许多表现插队生活的电影多表现农村的痛苦或封闭，但这里傣族的生活反而相对自由，一种传统的生活由于它边缘性反而获得了某种价值。

这种感伤的价值在于通过它的表现，一种新的个人"现代性"得到确立。个人通过痛苦和悲哀从集体中分离了出来，变成了个体生命，获得了想象的敏感性。感伤得相当夸张的感情力度反而凸显了个体体验不可替代的重要意义。于是，第四代感伤的经验表达变成了对于现代性追寻最为明确的表征之一。

记忆的倾诉：第四代认同的确立

第四代电影对于"记忆"的表达有非常明显的个人色彩。每个人不同的记忆乃是一种个人现代性的经验。第四代对于个人记忆追索的强烈热情，探究记忆底层的执着都让人印象深刻。这种对于记忆的兴趣也是自我追寻的愿望。只有独一无二的记忆坚守，个体才可能变为主体。

记忆在第四代电影中往往有双重功能：一方面记忆乃是个人无法抹去的困扰，记忆纠缠个人，变成某种梦魇，它使得个人难于摆脱和超越。另一方面，记忆又是个人情不自禁地追寻和探究之物，它的存在赋予了个人某种不可替代的价值。《城南旧事》中英子的回忆就是如此。而滕文骥《苏醒》中田丹和苏小梅之间的关系正是由记忆建构起来的。这两个人之间的承诺是建立在过去的相濡以沫之上的。于是，正是由于过去的回忆的力量，苏小梅放弃了自己的考试，追回了田丹，使田丹能够继续不放弃自己的工作。杨延晋《小街》对于记忆的追寻就更加强烈。这里寓言式的故事里，包含的往事是通过双目失明的主人公回忆展开的。电影有一个开放式的结局，夏和俞重逢的各种设想中包含的是对于记忆的坚守。记忆带来困扰，但没有记忆我们的生存就没有根据，第四代依赖对于记忆的承诺建构自己的"现代性"。

迷惘的表达：现代的浮现

第四代电影在1980年代一度引起争议和批评的乃是它面对现代文明的"迷惘"。滕文骥文的《海滩》、胡柄榴的《乡音》等都曾经引发争议。实际上，这里对于现代性的迷惘乃是一种现代主义文化的典型特征。这种迷惘的风格乃是中国当代最初的"城市性"的表达。这种经验一方面有值得迷恋的种种诱惑和必然的对于传统的吞没，另一方面也有恐惧和焦虑。这些的出现并非是对于传统的狂热迷恋，而是在当下的手足无措。《海滩》中怪异、压抑的石化城和蒙昧村庄之间奇突的对比，并不提供某种必然的选择，而是发现传统与现代的空虚和矛盾。这种迷惘的来源乃是对于个人现代性到来的困惑。这种现代性必然摧毁原有的集体的感受和传统。今天我们重新观察的话，可以发现，这里的传统实际上并不仅仅指中国传统，实际上还包括经典社会主义创造的集体性认同。只是这一点处于被遮蔽的状态。第四代对于现代性造成社区意识的丧失，自然的破坏，文化的冲击所显示的迷惘，正是一种典型的现代性表征。

我们对第四代的"感伤""记忆""迷惘"等表征进行了简略的分析。这些分析乃是点明所谓第四代正是一个新时期特有的文化想象的潮流，它投射了1980年代文化的特征，投射了一种现代性的复杂运作。

四

第四代导演丁荫楠在第四代电影潮流后期的1988年制作过一部非常有趣而且充满矛盾的电影《电影人》。这部电影是一部有关电影的电影，具有某种自我反思性，也可以看成第四代电影人一个饶有兴味的自述。这部电影表达了在计划体制的电影工业向市场化转型过程中电影人的困惑和焦虑。这里一方面有电影面临的经济困境。宾馆和电影联系的出现和制片主任对于预算的不安，都显示了一个市场化的电影生产结构开始出现。经济成为电影的关键要素。国家自上而下管理的电影工业开始越来越走向市场化。电影的生产和消费模式正在发生剧烈的变化。另一方面，这里出现了电影人对于自己职业的困惑和焦虑。担心创作的无力和无趣，担心电影根本无法表达人生。

这个在时代交替的关节点上制作的电影有相当的寓言性。所谓第四代电影的存在乃是一个特殊时段的表征。它是中国改革初期文化语境的产物，是计划和市场、国家与社会复杂互动的结果。第四代电影的存在乃是基于一个相对矛盾的事实：一方面这些电影是计划经济传统的经济结果，它所进行的探索和追求仍然是传统社会主义制作方式中产生的，是社会主义现代性的延续，但这种延续已经受到了越来越大的冲击。《电影人》展现的就是这种生产模式的动摇。另一方面，这些电影又打开了文化的视界，赋予了我们新的现代性的经验。它在想象领域是充满对传统的批判性质疑的。一种新的个人性在本文之中浮现出来，成为他们作品的前提和条件。这里有许多变革中社会文化所遭遇的难题，这样的所谓"高级"艺术，只有集体性的推动才可能实现，但这些电影本身却是张扬个人性的人的观

念。这里就出现了一种自我缠绕，作品的表达在反思和质疑它自己赖以生存的前提和基础。第四代的风格很少商业性，都偏于某种现代主义式的精英趣味，但它却是面对新的市场和社会力量。于是种种问题和矛盾就出现了。对于第四代来说，他们正好在一个过渡的时代扮演了独特的角色，在计划经济松动，市场经济崛起的最初阶段，他们提供了一种对于现代性的理解。这种理解的价值在于他们见证了历史，而历史也见证了他们的创作。当年的那些电影不可能预言一个如此不可思议的今天，一个新的全球化时代。这个时代里资本的流动和消费主义的发展，创造了新的文化形态。但第四代仍然具有某种启示的意义。他们的辉煌时代就是在暧昧难明的历史中摸索道路，他们找到的和没有找到的都会是全球化时代我们宝贵的财富。

"第五代"与当代中国文化

一

"第五代"在今天当然是中国电影一个辉煌的传奇,一个充满着浪漫意味的故事。这个传奇从1980年代中叶发端,在1980年代末到1990年代初进入了鼎盛期,直到今天硕果仅存的张艺谋神话,二十多年中国电影史和"第五代"有着难解难分的联系,而他们的工作毫无疑问也是塑造中国人的文化想象和世界对于中国想象的关键部分。他们的历史一直被视为大众文化不竭的文化资源被广泛地传播和利用,也被视为中国当代文化中最为不可思议的奇迹。一些从"文革"阴影中摆脱出来并且历经了艰辛和磨炼的年轻人,通过电影学院的训练后脱颖而出,然后脱离了中国电影业的常规运作的模式,异军突起,变成了中国电影在1980年代中期到1990年代最为引人注目的一代电影人,这里的一切其实是中国大历史转变轨迹的一部分。他们毫无疑问为这段电影史和文化史留下了弥足珍贵的章节,却也留下了深深的遗憾。这个以电影学院78班为中心的群体当然已经开始老去,但历史所铭刻的一切都具有意义。理解"第五代"其实就是理解二十多年来中国文化变化的轨迹,也是理解中国文化在剧变中转型的历史过程。

二

他们的出现几乎是和所谓"知青文学"同构的。张艺谋、陈凯歌、田壮壮等人的经历和文化背景几乎和当时的知青文学作家完全一样,而且他们的思想和知识的来源也惊人一致。他们实际上是知青一代电影的代表。但由于电影的特殊性,他们的崛起不得不滞后到1980年代中期。这是由于电影高度的工业化和大众化的结果。电影工业生产的计划经济的异常严格管理难于给予年青一代以机会去拍摄电影,而电影本身工业性的自然要求其实也是难以轻易地给予年轻人机会的。"第五代"之前的中国导演,除了最早的开拓者,一般都经历过电影工业"学徒"的经历。所以,电影学院毕业的从业资格成为电影业工作的必要前提。而知青作家则没有这样的行业的准入限制,他们得以在1980年代初迅速崛起。而到了1980年代中期,他们的电影方面的同道就开始引人注目了。

"第五代"是1980年代新时期的产物。他们的出现凸现着新时期文化的基本方向。《一个和八个》《黄土地》《盗马贼》《红高粱》等这些早期作品都体现着新时期的精神。这一方向的关键之点是应和着当时社会所建构的"新时期共识",是寻求从传统文化的重压下解放个人,获得一种"主体性"。与此同时,中国融入世界获得新的发展。这一共识起源于1978年"实践是检验真理的唯一标准"的大讨论,在这次大讨论中形成了以"改革开放"为主导的新的国家结构,也出现了与这个新国家结构密切相关的新的知识分子群体。当时的中国一方面期望摆脱传统的社会主义现代化模式,进行"改革"。另一方面,则希望向西方敞开大门,走向世界,进行"开放"。当时的知识分子在共同的反"左",对五四和新中国成立以来的历史进行反思,他们以批判传统社会主义的局限为中心,在"知识"领域中完成了新国家结构的意识形态工程。他们建构了两个方向的"共识",而这种"新时期共识"也一度成为国家的主流意识形态。首先,经历了大跃进、"文革"等一系列社会主义现代化挫折之后,中国知识分子对于引入资

本主义的现代化经验，以达到经济成长和发展有一致的共识，这可以称为"发展共识"。多数知识分子认为，经济发展乃是社会进步的中心标志。李泽厚就提出："现代化又确乎是西方先开始的，现代大工业生产，蒸汽机、电器、化工、计算机……以及生产它们的各种科技工艺、经营管理制度等，不都是西方来的吗？在这个最根本的方面——发展现代大工业生产方面，现代化也就是西方化。"[1] 作为现代化的西方化是经济发展的前提，是这一发展共识的中心。

其次，这里形成了一个"个人共识"。这个共识乃是基于对于五四以来中国历史"救亡压倒启蒙"的描述。许多知识分子认为以民族国家为主体的，以救亡为中心的现代性话语导致了"文革"的悲剧。而在新时期，个人主体的发展，个人解放应该成为文化的中心。李泽厚对此有非常简略的描述："五四运动是两个运动而不是一个运动。这两方面在性质上是有所不同的，启蒙是反封建，救亡是反对帝国主义。民族的危亡局势和越来越激烈的现实斗争，改变了启蒙与救亡相平行的局面，政治救亡的主题全面压倒了思想启蒙的主题。所以，五四的启蒙工作基本上没有做。建国后也忽视了启蒙方面的问题，忽视了对封建主义的批判。我们中国在经历了半殖民地半封建社会之后，紧接着就号称进入了社会主义，实际上，社会的经济结构和人的文化心理结构没有受到过资本主义的民主主义和个人主义的冲击，封建主义仍然顽固地存在于人们的思想、观念意识和无意识的深层……我认为，反封建仍然是现在的主题。"[2] 这里，中国的社会主义历史往往被阐释为封建主义对于个人的压抑。而再度启蒙则意味着对于个人主体的热切肯定，而对于民族国家的价值则相当忽视，也就是在启蒙/救亡的二元对立中强调启蒙的关键性。

[1] 《漫说"西体中用"》，见于《李泽厚集》，黑龙江教育出版社，1988年，第353页；对于此问题的详细讨论可参见拙作《从现代性到后现代性》，广西教育出版社，1997年，第4—9页。

[2] 李泽厚，《走自己的路》，风云时代出版公司，1990年，第288页。

新时期共识就是以"发展共识"和"个人共识"构成的一套话语，它所坚持的是现代性的普遍性，是以在欧美发展的现代性作为它的标准模式。这种对"普遍性"的追求成为这一共识的关键，它成为新时期文化和知识的基础，也成为当时知识分子和国家之间的相对一致的前提，为改革开放提供了合法性的基础，而新的国家结构则为他们提供了舞台，使他们成为社会的中心。正像李泽厚所表述的："中国现代知识分子，如同古代的士大夫一样，确实起到了引领时代步伐的先锋者作用。由于没有一个强大的资产阶级，这一点就更加突出。中外古今在他们的心灵上、思想上错综交织融会冲突，是中国近现代史的深层逻辑，至今仍然如此。"[1] 新时期共识的存在保证了知识分子的话语中心位置，也提供了一种一致的现代性想象的策略。

而"第五代"在当时思想氛围下的活动完全是与这一文化潮流相互应和的。电影的基本策略非常接近当时"寻根文学"文化反思的潮流，他们的着眼点仍然是中国现代性传统的"国民性"反思的立场。这个"国民性"反思的立场一直是中国现代性的核心的命题。这个命题具有多重的含义，其中的关键是三个方向，一是将中国在鸦片战争以来的痛苦和失败视为民族文化历史的局限所致，中国现代历史的困扰乃是中国民族性格失败的结果。二是将中国改变贫弱命运的关键放在改造民族精神上，一种新的民族性的获得是中国崛起的前提。三是中国人有其在自己历史中的力量，只是这种力量尚未被开掘出来，这未被开掘出来的力量正是中国仍然能够在现代世界上存在下去的关键基础。[2] 于是，"国民性"是中国现代性失败历史进程的原因，"改造国民性"又是中国历史的必然选择，但这一选择又

[1] 李泽厚，《中国现代思想史论》，东方出版社，1987年，第344页。

[2] 有关"国民性"的问题一直是中国现代性的关键的问题，其背景和展开都异常复杂，参考文献也非常丰富。这里不做深入探讨。可参考的早期涉及此问题的最有代表性的文章是许寿裳的《鲁迅与民族性研究》，见于李宗英、张梦阳编，《六十年来鲁迅研究论文选》，中国社会科学出版社，1981年。

必须建立在中国传统中的力量之上。我们可以发现这个话语的矛盾特征，一方面我们必须批判和否定"国民性"，因为我们的落后就是由于这种特性，另一方面，我们又不得不肯定中国民族历史中光荣和辉煌的延续，否则我们民族存在的合法性就消逝了。于是，"发展共识"和"个人共识"正是走向改造国民性的宏大话语的必要方式，这些都是"新时期共识"中的题中应有之义。而《黄土地》这样的作品正是将这种类似"寻根文学"的反思作为自己文化和思想的基础。《黄土地》中如"祈雨""腰鼓"的段落，都具有一种类似当时"寻根文学"的象征意蕴。这里的表达一面将"民俗"作为这个民族的顽强生命力的表现，成为民族生存下去的基础；另一面，却又将这种民俗文化变成了中国停滞和不能发展的原因，也是必须改造的所在。这种矛盾的表述正是"第五代"早期电影的精神基础。在有关《黄土地》最为经典的创作自白中，陈凯歌正是用一种极富表现力的文字将这种有关"国民性"反思的矛盾思考加以呈现：

> 黄河和黄土地，流淌着的安详和凝滞中的躁动，人格化地凝聚成我们民族复杂的形象。
>
> 就在这样的土地和流水的怀抱中，陕北人，那些世世代代生活在小山村的村民们，向我们展示了他们的民歌、腰鼓、窗花、刺绣、画幅和数不尽的传说。文化以惊人的美丽轰击着我们，使我们在温馨的射线中漫游。我们且悲且喜，似乎亲历了时间之水的消长，民族的盛衰和散如烟云的荣辱。我们感受到了由快乐和痛苦混合而成的全部诗意。出自黄土地的文化以它沉重而又轻盈的力量掀翻了思绪，捶碎了自身，我们一片灵魂化作它了。[1]

[1] 罗艺军主编，《我怎样拍〈黄土地〉》，见于《20世纪中国电影理论文选（下）》，中国电影出版社，2003年，第648页。

"且悲且喜""消长""盛衰""荣辱""快乐与痛苦""沉重而又轻灵",这些不断出现的二元对立其实喻示了电影矛盾的特质,乃是对于"国民性"问题的直接回应。像《黄土地》这样故事相对单薄的电影,却异常强烈地关切风土和民俗,这种非常接近当时"寻根文学"的方向,显然是面对中国内部文化变化的反应,显示了"第五代"和当时知青一代的文学密切的相关性。由于1980年代中期正是1970年代末、1980年代初出现在文学界的知青作家普遍转向寻根的时期。这一浪潮同时出现了文学界和电影界绝非偶然,它一方面是当时话语转化的结果,说明知识分子开始摆脱原有的从政治角度对于社会的反应,开始通过风土和民俗展示对于"文化"的思考。这似乎是试图从过度政治性的是非判断中摆脱出来,面对民族文化的追问和反思。《黄土地》通过黄土和黄河,《孩子王》通过对于云南乡村的表现(这部电影根据当时最著名的寻根作家阿城的同名小说改变),田壮壮的《盗马贼》和《猎场扎撒》则通过对少数民族游牧精神的展现,《红高粱》则直接来自莫言小说素材表现山东高密生命欲望的张扬,他们在通过一种高度"寓言化"的策略,脱离了对中国具体社会变革现状实实在在的表现。这里没有对具体而微的中国当时现状的呈现,也没有多少写实性的展开。其实,仅仅是这种强烈的寓言性的表现就已经完全脱离了过去中国电影的传统。也是对于1980年代"文化热"的强烈反应。

　　这一表现是建立在一个矛盾的基础之上的。首先,"第五代"从法国"新浪潮"和其他种种超越现实主义的电影潮流那里借来了现代主义的表达策略。[1] 他们试图在中国电影的"内部"进行一场变革,也为中国文化的变革提供一个来自电影的可能性。他们所带来的几乎是一个中国电影从来没有机会和可能尝试的"艺术电影"的精英主义话语。这套"艺术电影"话语超越了中国电影的市民传统和国家机器的直接管理,它一面和中国电

[1] 如张艺谋就承认,其思维方式受到了法国新浪潮和安东尼奥尼的影响,见张明主编,《与张艺谋对话》,中国电影出版社,2004年,第43页。

影感伤的市民传统不合拍，另一面和中国电影的传统意识形态话语也并不一致。于是，他们对于"国民性"的反思就带有在中国电影内部反叛其传统的强烈愿望。他们为中国电影引入了和此前的传统和规范不同的新的可能。他们在中国电影内部寻求到了一种突破。其次，他们在文化和电影风格层面的高蹈情怀也遇到了在日常生活层面上世俗要求的挑战。他们强烈的风格和对于本土风土民俗的表现却并没有受到正处在大众文化开始出现的最初阶段且异常渴望看到现代化新事物的中国本土观众的应和。"艺术电影"的高雅追求在国内市场上并没有取得理想的效果。于是，矛盾就出现了，一面是他们有诉诸中国观众强烈的追求和渴望，一面却是寻求新的欲望和消费可能的观众并不充分回应这种要求。"第五代"早期其实从来也没有在中国内部的市场中取得过成功，他们对于"新时期共识"的认同并没有走向他们所期望的那些观众。这些电影的出现其实是利用了计划经济下国有电影企业对于风险相对盲目的承受力得到拍摄的机会，这种承受力有时是依赖个人相对于市场来说并不明智的决策。但这些电影却没有受到当时正在开始市场化的电影市场的检验，他们的电影都受到了巨大的票房压力。"第五代"在国内受到了新兴市场的力量和旧的话语力量的压抑。这使得在电影领域中和"寻根文学"相似的运动并没有获得像在文学界中那样巨大的反响。这一方面和中国电影的大众文化特征有关，正是由于电影的广泛普及性，使得一种精英主义的艺术电影缺少存在的空间；另一方面，这也和中国电影一直缺少实验艺术的电影传统有关。由于电影在整个文化中的"位置"一直处于次于文学的大众艺术的定位，没有新文学现代主义的传统。所以对于"第五代"最初作品的公众接受出现了困难。

这里有一个相当矛盾的特殊现象值得提出，无论陈凯歌的《黄土地》或张艺谋的《红高粱》等1980年代制作的"第五代"早期电影，其投资都来自计划经济下的国营电影制片厂。正是计划经济式的国家对于电影业的全面支持和管理体制使得这些在国内市场几乎无法受到欢迎的所谓"艺术电影"获得了经济支持。有研究者曾经非常敏锐地指出："当时，电影厂对

于自己生产的影片没有销售经营权，在这种生产关系和经济体制下，电影厂不必过于关心自己生产的电影被卖的拷贝数，更不用去关心影院放映的实际票房数额。这种经济关系显然不利于常规的商业娱乐型电影的发展成熟……尤其在当时'思想解放'、人们关注历史反思和文化哲理探索的社会思潮背景下，它无形中为探索片和'第五代'的出现提供了一个难得的经济基础。……从这个意义上说，'第五代'是旧电影经济体制的受益者，是社会意识形态已经嬗变而旧电影经济体制依然基本保留这一特定时期、特定气候土壤中的一枝奇葩。"[1] 这一论点正是经常为人们所忽略，却最为关键。张艺谋等人得以拍摄电影恰恰是利用了1980年代中国社会转型在意识形态方面和经济方面速度不同的一个"时间差"。在于他们通过计划经济获得的支持并不可能持续下去，伴随着中国的市场化转型，1990年代以来中国电影一直面临票房持续滑坡以及第五代的艺术电影的定位在国内一直无法受到欢迎的状况使得他们依赖国内市场的发展受到了根本的限制。

但不可思议的是，在国内电影市场的困顿，却受到了西方电影节和一批精英化小众的"艺术电影"观众的好评和接受。于是，从《黄土地》到《红高粱》开启了一个中国电影从未有过的海外市场。这里的"外部"的接受却意外地将第五代与中国流行思潮同步的"启蒙"读解为一种对于中国特殊的民俗和压抑的文化和社会的"奇观"展现。第五代早期电影奇特的风土和民俗意外地找到了一个独特的东方艺术电影的小众观众和电影节机制。历史的意外在于，电影媒介的视觉特性超出了特定语言的局限。它们的出现在中国内部不断引发困难和争议的同时，意外地获得了一个国际性的平台。历史将一个看似偶然的机会必然地带到了他们的面前。西方在那个时代正好迫切地需要再度询唤和表述一个中国的新的想象，为中国正在加入全球化进程寻找一个新的阐释可能。西方开始在一定程度上抛弃

[1] 倪震主编，《改革与中国电影》，中国电影出版社，1994年，第127页。

原有的意识形态对立，而寻求一个进入中国的新的可能。于是，这个新的中国想象是急切地脱政治意识形态，而风土和民俗自然是一个"文化"必要的代码。西方需要对于中国的再度解读是和1970年代后期西方所经历的信息革命产生的大量剩余资本相关联的，这些资本需要寻找理想的投资之所，而由独特的民俗和风土表象构成的中国正是西方对于中国新的想象所需要的。这个由独特民俗和勤劳的"国民性"构筑的中国，不再是一个意识形态抗争和对立的"他者"，而是一个前所未有的机会和可能性，是一个未开发的新的生产和消费的关键环节。第五代对中国内部发言的文化想象意外地在此时变成了对于中国外部发言的想象基础。这恰恰在一个特定的历史时期凸现了一种西方重新发现中国的可能。他们都获得了相当的国际声誉。这个国际声誉的取得恰恰是当时出现的新的"意识形态"正好跟西方的欲望相应和而被接受的结果。

　　第五代开始受到了国际电影市场的青睐。于是随着张艺谋的《红高粱》获得了西柏林电影节的金熊奖。第五代也开启了一个中国电影从来没有过的"外向化"时代。一批第五代导演都制作了以中国"民俗"奇观和社会压抑性为中心的，面向西方电影节和所谓艺术观众的电影。于是第五代就成功地完成了从中国"内部"向一个"外部"国际市场转型的过程。而由于他们的电影又被诠释成为"为国争光"和"走向世界"，而通过国际市场的成功"出口转内销"而在国内市场也获得了前所未有的认同。这使得"第五代"和知青一代的"寻根文学"获得了完全不同的历史命运。"寻根文学"由于局限在中国内部而迅速地被超越，"第五代"的民俗和风土电影却获得了一个外部空间而在内部有了新的延续可能。它的两个代表人物张艺谋和陈凯歌都获得了前所未有的国际声誉，这一声誉完全超越了中国电影史的原有的内向化发展的道路。于是他们可以说在空间的意义上全面地改写了中国电影史。

三

　　1980年代后期到1990年代初，随着中国全球化、市场化和经济高速成长的后新时期来临，中国电影一度成为跨国电影资本投资的理想空间。中国电影试图通过全球化运作开拓海外市场也似乎成为一种相当现实的可能。中国电影有巨大而完整的工业生产能力，劳动力成本相对低廉，只要较小资本投入既可完成生产，而同样仅仅依靠一个相对较小的国际电影市场既可收回成本，获得利润。而"获奖效应"则说明其海外市场的潜力。这样，一大批表现中国特殊"民俗"和"政治"为中心的所谓"艺术电影"成为一种独特的电影类型。正如田壮壮所言："当时黄建新拍的《五魁》在荷兰鹿特丹放映，那时是中国电影在国外最红的时候……甚至只要是中国的片子如《炮打双灯》《红粉》，不管通过什么路子都要弄到。那时中国电影快要成为脱销的产品，在市场上有很好的销路。如果照着一批模子做一批电影的话，应该不算下策。"田壮壮非常明确地描述了中国"艺术电影"的类型化和外向化。但是，经过了将近十年的努力，这种希望没有成为现实。人们发现，1990年代中期以来，国际电影节对于中国电影的兴趣开始减弱，而第五代以展现中国特殊民俗为中心的所谓"艺术电影"并没有给中国电影带来新的前景。田壮壮承认："当然，现在再去拍这样的电影可能就没有人买了，已经变古董了，现在人家希望要鲜货了。"[1]这里的作品的"中国性"正是和冷战后西方面对的"阐释中国"的焦虑紧密相关。当时的中国正处于全球化和市场化的"前期"。一方面中国在西方面前其文化和政治方面的区别仍然异常尖锐；另一方面，中国新的全球化也伴随着高速市场化的进程也已经出现。中国的形象变得异常矛盾，许多人的判断和预测都根本脱离了中国的现实，中国的形象异常模糊而暧昧。于是，张艺谋成为西方的中国想象的不可或缺之物。他提供的"中国性"给

[1]　《电影艺术》，1999年第3期，第20页。

予了西方观众一个"阐释中国"的确定性来源，满足了他们对于一个变化中的中国的不变想象，"中国"在此仍然是旧的中国，张艺谋展现了一个一方面保持了自己的传统，另一方面却由于特殊的意识形态而与西方完全不同却也落后的中国。它一方面可以被观赏和发现与西方不同的"美"，另一方面却仍然等待西方的拯救。这种可理解的驯服的他者形象正是可以提供一个"阐释中国"的必要策略。当然张艺谋等人的这个"中国性"的叙事显然和当时中国市场化和全球化前期状况有巨大的落差，但却毕竟提供了一种西方话语迫切需要的"确定性"。中国的价值在于它是一个机会，也是一种可能，是西方资本的历史机遇，也是全球资本主义发展的新空间。张艺谋受到西方持续的追捧就是由于他已经通过自己的电影变成了中国文化的一个品牌性的人物。于是，一批这样的以"民俗"的神秘和"美"的展现以及"性"和"政治"的压抑性表达为基础的所谓"艺术电影"变成了中国电影的一种特殊的"外向化"类型。这一类型的出现正是由于张艺谋、陈凯歌电影"外向化"的成功所带动的结果。[1]但除了张艺谋、陈凯歌之外的第五代逐渐在国际性的竞争中消逝，而中国的象征性代码逐渐集中于张艺谋一个人。

于是，张艺谋、陈凯歌等人在"后新时期"中国电影国内市场一直在萎缩的过程中提供了一个"外向化"的选择，但这一选择并没有带来中国电影国内市场的繁荣，中国电影的困扰并没有解脱。但无疑这一市场提供了中国电影没有过的新的可能性空间。

进入新世纪以来，和其他第五代导演渐趋沉寂和转向电视剧等市场形成对比的，是第五代代表人物张艺谋的成功转型。在1990年代后期的平淡期之后，张艺谋通过《英雄》和《十面埋伏》进入了一个将"内部"和"外部"市场打通的时代。无论《英雄》对于"强者"的礼赞，还是《十

[1] 这里的一些分析可以参考拙作《孤独的英雄：十年后再说张艺谋》，见于《电影艺术》，2003年第4期。

面埋伏》极限的感情渲染。张艺谋都对于新世纪的世界做了独特的隐喻。这种隐喻一面指向"强者"秩序，另一面指向唯美的消费满足。张艺谋给了这个新世纪的世界一个新的想象表述。对于这一问题，我在多篇文章中进行过分析，在这里我只想点明两点。一是张艺谋的新变化正是应和了新世纪以来世界和中国的变化而出现的。在这里，中国已经成为全球化和市场化最为引人注目的发展空间，一个"新新中国"已经出现。中国作为全球生产和资本投入中心的崛起是和美国主导的世界秩序日益成形几乎是同步的过程。中国开始告别现代以来的"弱者"形象，逐渐成为强者的一员。新的秩序目前并没有使中国面临灾难和痛苦，而是获得了前所未有的发展机遇。这里中国内部当然还有许多问题，但伴随着新世纪的来临，中国的两个进程已经完全进入了实现的阶段：首先，中国告别贫困，以高速的成长"脱贫困化"正是今天中国全球形象的焦点。其次，中国开始在全球发挥的历史作用已经能够和整个二十世纪的中国历史划开界限，中国的"脱第三世界化"也日见明显。这两个进程正在改变整个世界。而这种改变强烈地需要新的文化想象。张艺谋的《英雄》和《十面埋伏》正是应和了这一潮流的作品。他完全改变了现代中国历史所赋予我们的固定形象和想象方式。二是《英雄》和《十面埋伏》打开了一个中国电影"内部""外部"市场整合的新时代。原来中国电影只有一个内部市场，而第五代开拓的外部"艺术电影"市场并没有带来中国电影新的发展可能，而是具有相当的局限，也无法在国内的市场上形成强大的力量。但《英雄》和《十面埋伏》则彻底打破了这一界限，它体现了中国电影真正全球化的可能，张艺谋电影在此已经不是小众的艺术电影，而是一种全球化的大众消费电影。而张艺谋则成为中国电影全球化的象征，也是中国文化全球化的最大象征。这是张艺谋个人已经超越了第五代整体的结果。第五代的整体性已经变成了一个超级英雄还在延续的神话。

人们很容易将张艺谋和陈凯歌视为一时瑜亮，他们同样是第五代的代表，也同样是当今数得着的文化人物。但从《霸王别姬》之后，陈凯歌似

乎多少有点被张艺谋的光环笼罩，一直没有大的成功，这一次的《无极》是一次试图打通国际/国内两个市场的尝试，也是试图给自己的导演生涯一个再次回到国际导演地位的努力。而且这次最为有趣的是陈的《无极》和张艺谋的《千里走单骑》居然在几乎相同的档期上映。这当然就激起了我们的兴趣，两个当年共同起步，后来有了不同命运的"第五代"这次几乎是同场竞技，这似乎是一次大PK。

而这一次的《千里走单骑》却是突然回归了传统"文艺片"的感伤传统。一派跨国的漫游中的父子情深，一种超越国界限度的感情想象。这些又有张艺谋当年所喜欢的民俗元素的介入而变得相当有趣。丽江和日本，虽然相距甚远，但丽江已经成为了这个全球化时代一个最具"全球本土化"特色的空间。在丽江，你可以看到它已经成为全球想象一个不可多得的投射点，它的民俗已经成为全球化不可缺少的关键性点缀和象征。所以，这里的丽江既是具有高度吸引力的旅游景点，也是全球化时代大家耳熟能详的诡异奇观。但在这里，1990年代初的"民俗"的压抑性和被动性却已经不复存在，中国的发展已经将那种消极性的想象给替代了，民俗在这里具有一种诗意和认同的意义，它变成了高仓健和李姓傩戏演员共同的精神寄托所在。这里最为有趣的是高仓健演的日本父亲和那位入狱的傩戏演员几乎完全同构的父子情深。这里遇到的问题已经不是中国特异的文化和民俗束缚所导致的痛苦，而是一种共同的人类困境。日本人父亲面对的父子隔绝和傩戏演员的父子隔绝几乎完全一致。他们共同面临着感情的失败，和最后获得了精神的超越。高仓健没有得到将《千里走单骑》交给儿子的机会，而傩戏演员也没有见到儿子。他们共同的命运说明张艺谋在这里已经能够跨出中国民俗的象征性，而是找到了一个共同的感情支柱。这里张艺谋好像是回归他1990年代初惯用的民俗表现时，却提供了完全不同的角度和想象力。丽江和傩所提供的不是中国特殊的寓言性想象，而是一个独特的地方所带来的"风土"韵味。这种"风土"正是这个全球化时代人们想象的寄托。而张艺谋此次将本地傩戏演员和高仓健演的日本父亲的

感情同构，说明这里并没有奇观存在，人的感情际遇是相通的。这个被称为"文艺片"作品的意义和1990年代初获奖或者1990年代中后期的《我的父亲母亲》以及《一个都不能少》绝不相同。它提出的是"父亲"的情感困境，两个父亲追慕关公式的单纯英雄，但却发现自己的世界里没有这样的单纯。父亲的困境里其实包含的是这个消费时代年轻人与上一代的疏离和淡漠。其实这似乎也是张艺谋本人的一份感情。他在中国电影中已经是"父亲"般的人物，却并不能得到他的后辈们和年轻观众的认同和理解。这里的感慨其实自有其深意。这里对于俄狄浦斯情结复杂的表现显示着这位中国电影"英雄"已经有点垂老的秋意了，他愿意将视点放在父亲的身上，而不是当年《红高粱》中青春冲动的暴烈反抗了。这里我看出了一点张艺谋个人"高处不胜寒"的感慨。张艺谋是在现实感的营造中给予我们一个有关父亲的感情幻想的解决，一个想象的升华。

至于《无极》则是一部完全"架空"的电影，和《千里走单骑》温婉的现实感大不相同。陈凯歌走了《英雄》和《十面埋伏》的路子。而且比起张艺谋来，故事更加"架空"。张艺谋的《英雄》和《十面埋伏》还是有一种对于新世纪的隐喻在其中的。而陈的这部电影可以说是彻底的架空之作。这种"架空性"使得这部电影非常像一个电子游戏，让人沉醉其间忘掉了现实的存在。这里感情的抽象性使得故事没有任何一点现实存在的痕迹。它高度架空，将感情变成了一种极端乌有的梦幻般的东西。再加上奇幻的想象力，让故事变成脱离现实世界任何羁绊的空中之物。那些人物除了"昆仑奴"依稀有一线来自中国古代的依据之外，一切都是一个另类的世界，一个电子游戏般奇幻的追求。陈凯歌在这里展现的所谓"情"，也是一种相对脱空，没有附着的东西。陈凯歌将这样的架空性摆出来，说明已经离开《霸王别姬》很远很远了。故事还是复杂的，陈凯歌惯有的象征似乎还保留着，但却没有了具体而微的所指。关于生命和爱情的象征就显得非常超越，已经离开了当年的追寻。今天这部像电子游戏的作品大概是为了让"尿不湿一代"的观众欣赏，陈凯歌运用了异常璀璨的画面和幻境式

的景观，一面是特技淋漓尽致的运用，一面是氛围的营造。但这一切都指向了一种极度脱空的"情"；这似乎表明，在一切都已经没有新鲜感的世界上，"情"仍然具有某种超越性的力量。是年青一代唯一还有感觉的东西。于是女主角和昆仑奴之间跨越界限的感情还是自有其力度的。情是电影的支柱，而这"情"的极度抽象性也让人感慨。架空的世界是一个凭空造成的东西，当然类似《指环王》或者《哈利·波特》，这是中国电影人已经告别了我们自己深重的民族悲情，能够更加开放地处理世界的表征。这种"架空性"强烈的游戏性当然会让我们感受到一种和过去中国电影传统的超越和背离。这个趋势似乎也说明中国电影从过去的唤醒民众转向了今天的制造梦想。冯小刚如此，张艺谋如此，曾经有强烈启蒙意识的陈凯歌也是如此。全球化和资本的力量让大家都不能不进入这个充满PK的时代。

这两部电影的共同性何在？我觉得有两点值得关切：首先，这里都有跨国演员的使用，都说明了当下电影已经越来越超越了原有的界限，变成了混杂全球性生产和消费的运作。市场已经异常复杂，制作本身也已经高度地复杂化了。其次，我们可以发现这里的"情"都是极度唯美的，具有某种超越性的。说明在这个全球化的时代，我们的消费越来越丰富，但我们的感情却似乎越来越干枯。于是我们不得不进入电影院，在幻想的世界中寻找感情的归宿。

于是，我们发现在《千里走单骑》现实中的超现实，在《无极》中超现实的现实。我们发觉它们都是我们时代的产物，都是当下现实的投射。我们只有在幽暗的电影院中看这些电影，思考我们自己的命运。

我认为，他们最重要的意义在于他们开启过中国电影"外向化"的时代，却并没有给中国电影开出一个理想的未来。中国电影的未来还有待我们创造和思考。

这里的问题是：第五代本身是一个过去的传奇？还是一个仍在延续的神话？

"中国之眼":"改编"的跨文化问题

关于电影改编,我们所容易想到的是一种"跨文类"关系的存在,也就是来自戏剧、小说甚至诗歌资源被改编成电影。不同文类之间的跨越引发的问题一直是电影研究相当重要的话题之一。但今天我们需要讨论的是一种"跨文化"关系,也就是中国电影对于外国作品的改编,这种改编往往既涉及"跨文类"关系,也涉及"跨文化"的关系,其实其意义都值得我们重新思考。我们可以发现这种"跨文化"的关系,对于中国电影现代性的建构其实有着相当有趣的作用。这里我们看到的好像是一种"借"来的文化资源如何本土化的问题,其实这也在相当程度上喻示了中国电影的文化特征。"跨文化"几乎必然地带来种种来自不同文化背景的新解读,也带来了挪用的新意和不可思议的变化。透过对于这种关系的探究,我们可以看到中国电影在其发展中和世界之间复杂而微妙的关系。

在中国电影开始形成工业化的生产能力的1920年代,电影对于外国作品的改编就已经开始了。直到2006年的《夜宴》和《喜马拉雅王子》都对《哈姆雷特》进行了改编。可以说,这种跨文化的改编贯串了百年的中国电影史,形成了独特的景观。这一景观的独特性在于它其实是在一个"被看"语境中再度通过他人之眼来观看自身的经验。它既是文化的某种"可译性"的证明,又是我们面对世界和自我的于我们而言是观看世界的"中国之眼"来说,它是一种非常奇特的、也是相对极端的例子。按照从第三世界观点进行思考的一般思路,中国显然处于一种"被看"的状态之中,

是"被看者"。劳拉·穆尔维的名文《视觉快感和叙事性电影》[1]中讨论的有关女性"被看"的论述,其实在某种程度上也是可以适用于中国在二十世纪的文化处境。而从萨义德有关东方主义的论点出发,对于这一问题的论述也是相当清晰的。但这里中国的有趣之处在于它其实是试图通过借用来自外部的"故事"架构获得对于自我的观看,在某种程度上,它直接地将在异域的文化情境中展开的故事转化为我们自己的故事,从而使这些故事变成我们自己内部自我观察的一部分。这里向外看的中国之眼,通过对于外国故事的本土化达成了自我观察和审视的向内观看的新的角度。这里"中国之眼"试图将外国故事变成本国故事的经验,其实正是我们在一种"被看"中将自己的视点转换的结果。我们一面当然处于一种第三世界被看者的身份之中,但我们又通过对外部观看的结果挪用为对于自己的观看。这样的视点当然是现代性带来的中国经验的重要部分。我们要讨论的正是在这种观看中所涉及的文化"可译性"所带来的复杂问题。"故事"语境的转换其实是一个新文本的生产过程,一个新的可能性的生成过程。在挪用、借用之中,"故事"从一个完全不同的文化和社会处境中被突然放置在了一个我们自身的语境之中,这种变化带来的微妙和复杂的变化正是中国"现代性"的一个历史的见证。

1925年出品的《小朋友》是由中国电影早期重要导演张石川,而编剧则是同样是中国电影早期重要的人物郑正秋,而电影故事脱胎于"鸳鸯蝴蝶派"重要作家包天笑翻译的《苦儿流浪记》。这部电影具有高度的指标意义,是对外国故事挪用的发轫之作,值得稍加分析。有关中国早期电影和"鸳鸯蝴蝶派"文学的关系,我曾经在多处进行过探讨。[2]我所点出的问题也很充分地体现在《小朋友》之中。《苦儿流浪记》是包天笑在1912年

[1] 此文中译本参见《外国电影理论文选》,李恒基、杨远婴主编,上海文艺出版社,1995年,第560—576页。

[2] 参见拙著《全球化与中国电影的转型》,中国人民大学出版社,2006年,第1—8页。

译为中文的法国十九世纪作家埃克多·马洛的名著。直到今天仍然是一部著名的儿童读物。这是一部带有明显的"情节剧"感伤色彩的小说，被包天笑介绍到中国之后一直相当流行。这部小说对于家族血缘关系的关注和强烈的"感伤性"都使得这部作品与在中国处于与鸳鸯蝴蝶派的市民趣味和文化有深刻联系的中国电影有了契合之处。这部小说在电影中已经完全被"本土化"为中国故事。这种将外国故事的框架和轮廓加以本土化的方式后来变成了这类"跨文化"改编的基本形式。这里的改编值得注意之点有两个方面，首先是其故事的选择显然和中国在一种新的现代性冲击之下原有家族秩序的解体有关。正是由于这种家族制度面临的冲击，原有的以"孝""悌"为中心的伦理框架危机的存在，使得"鸳鸯蝴蝶派"文化的主要受众现代都市市民感到了被"抛入"现代后许多传统联系都面临瓦解和危机，这当然是中国现代的境遇的一种表征。它凸现了中国现代性在财产关系和家庭关系方面产生的对于旧结构的剧烈冲击。这个惨痛故事的基本动力正是来自家庭内部的叔叔为抢夺财产而表现的恶行。唐仲珊为了贪图霸占寡嫂的财产，对侄儿连下毒手，无所不为。这里所凸现的不仅仅是亲情的丧失，而且是传统伦理规范的瓦解。这些内容远比原来的法国小说要充满戏剧性，这些表现都是与中国当时的历史情境紧密联系的，它所凸现的是新资本主义的物质力量对于传统伦理的冲击所造成的残酷景观。这部电影所凸现的是感伤情愫和对于残酷的震惊效应。这显示了在中国现代性发展的最初阶段，那种价值错乱和精神迷惑造成的后果。中国的"被动性"其实在这里正是自我的主体性丧失的结果，这种尔虞我诈和无所不为造成的"感伤"故事其实通常是鸳鸯蝴蝶派在民国通俗文学中经常出现的主题。

看起来这里故事几乎完全是封闭在中国"内部"的，其实它正是从外部观察的结果，是某种批判性观察的所得，但同时，这一观察的角度又是从内部出发才可能获得的。这也体现了中国电影开端时刻其实其对于外国文化的挪用和借用其实是试图在这样的"感伤"情节剧的故事框架之中寻

找一个内部的视点来获得一个观察自己社会的角度。这里新的现象体现在如果仅仅在内部观察，我们不可能对于"中国"本身获得一种批判性。但如果仅仅从外部来观察，我们又不会有那种感同身受的"内部性"的认同感。这里外国小说的故事框架的用处正是在于为我们提供了一个新的角度，将批判性和认同性统一在一个"中国之眼"之中。这个框架可以让艺术家获得一个直接的外部性，而本地化又可以将这种外部性内部化。《小朋友》显然是一个中国现代性挪用外部故事的开端，其所表现的复杂和微妙可以说就是这样的"中国之眼"的观察角度的一个典型例证。其实我们所做的讨论并不是仅仅限于这类作品。其实，现代性赋予中国历史的角度正是类似历史维度的获得，中国电影的全部历史可以说都和这样的视角相关联。

此后在1920年代和1930年代，我们可以看到直接对于外国小说或者戏剧等的改编几乎都有一个来自"类型"的背景。如根据福尔摩斯和亚森·罗平探案改编的电影，都是在中国文学和电影中缺少的侦探类型。而像对于《茶花女》《少奶奶的扇子》的改编则是一些在中国都市文化中相当流行的名著改编，这些都是通过电影的改编获得一些在内部所缺少的文化元素的引入来取得对中国观察的电影。到了1940年代的《夜店》也是在中国非常流行的戏剧改编。而1949年之后对于苏联等社会主义国家电影的改编也具有这样的特点。其实直到1990年代之后的改编，也并没有脱离这个模式。如茨威格和马尔克斯作品的改编都是这样模式的表征。虽然可能李少红在1990年代初改编的《一件事先张扬的谋杀案》不一定是马尔克斯最经典的作品，但马尔克斯却是1980年代以来中国文学中发生了重要影响的作家。

这里有两个基本的要素几乎是贯串始终的。首先，中国公众对于作品的熟悉是这些作品突破文化障碍而获得本地化的路径的基本条件。这种外部性的内容必须通过公众耳熟能详的内部化才可能获得必要的影响。虽然这些作品未必是作品所在国最经典的作品，但却由于翻译的作用已经在中国获得了解。其次，这些作品都是某种"类型"的代表，是有可供开掘的

独特表征。所以，改编就是一个成功地将外部视角内部化，在我看来，"外部视角内部化"应该说是二十世纪中国电影对于外国故事的改编的基本规律。这其实也是整个中国电影发展的一个重要特色。

这里值得探讨的是这些作品的"可译性"和"不可译性"之间的张力。由于中国的二十世纪处境，这种"可译性"就是寻找故事框架可以融入中国语境的可能性尝试，往往它要求我们可以反观我们自己的价值。我们可以用这样的故事来进行反思，这也正是我们所需要的。而其"不可译性"则在于它的那些紧紧置入自己的文化背景中的东西。如果我们对于像《夜店》这样的作品在原作和改编之间进行比较，可以清楚地看出这种"可译性"和"不可译性"之间的复杂关系。其中属于俄罗斯文化的特殊背景如宗教性等被淡化了，而中国式的生活处境也是难以还原的。"中国之眼"在借用他人的视点时，不得不通过对于这两者复杂关系的处理获得自身的价值。这里故事的框架被认为具有普遍性，是外部性的视点基础，而人物性格的铸造则被认为是特殊性的文化结果。所以，特殊性并不仅仅是所谓文化符号的利用，而是自身性格的"国民性"展开。这样的问题还值得我们深入探讨，也说明跨文化的运作本身其时空的复杂性带来的文化后果的意义。

进入新世纪以来，我们可以发现这种改编有一种试图超越特殊性的努力。如《一封陌生女人的来信》和两部来自《哈姆雷特》的作品，其实都没有中国现代性的"中国之眼"的外部视角内部化的特点。而是试图从中国的角度回应某种所谓普遍人性的问题。特殊性不再是建构世界的基础，而仅仅是世界的普遍性的一个展开，是我们遭遇人性普遍问题的一个方面而已，中国的符号虽然在符号层面上被强化，但却在内容上并不指向中国的特殊性。"可译性"和"不可译性"的困境得以解脱和超越，电影可以自由自在地处理人性的问题。这其实使得这些电影的时代性越来越减弱，而中国内部的具体环境也越来越虚化。这其实是中国近年来"脱贫困"和"脱第三世界"所带来的历史后果的一部分，这里仅仅是一点初步的分

析，值得将来更加深入的思考。

总之，改编复杂多样的跨文化景观作品，虽然数量不多，却尖锐地投射了中国电影在自身和世界历史中发展的复杂而微妙的踪迹，让我们无法忽略。

我们如何审视这只"中国之眼"，其实也是审视我们自己本身。

《三枪》和《阿凡达》之后：中国电影的新空间

一

在《阿凡达》和《三枪拍案惊奇》之间，有一种令人惊愕的反差。这种反差效果在这个经济正在复苏的世界上正好具有一种不可思议的复杂而微妙的隐喻效果。《阿凡达》在中国激起的是一片赞誉和排在影院外的长队；而《三枪拍案惊奇》则是一片恶骂和同样排在影院外的人流。我们看到了历史似乎在"重复"，当年卡梅隆的《泰坦尼克号》在中国上映也是又叫好又叫座，变成了进口大片的奇迹。而当年张艺谋的《英雄》上映时也是叫座不叫好，却创造了中国电影大片的开端。当年，这两部电影有五年的时间差，但今天这两部电影在这里奇迹般地"相遇"了。其实让我们发现了时间流逝的意义。今天的中国电影市场已经是全球电影市场的重要组成部分，无论好莱坞大片还是中国本身的大片都需要在这样一个市场中获得承认。它们今天的"同步性"正是一个有趣的对照。

我们可以看到，在《阿凡达》和《三枪拍案惊奇》之中，存在了一种极度的反差。这种反差其实也是在这个二十世纪最后"冷战后"的岁月已经远去，911之后的新世纪已经经历了一段时间的发展和转变，可以看到的新现象。《阿凡达》的有趣之处在于它所提供的是前所未有的巨大的挣脱"重力"的超越性，是对于未来和超越地球空间的想象，是人类最高的科技能力的电影的表征。它所提供的是飞翔和超越了地球引力限制的无界想

象。这里的一切如同梦幻般地超出了时空和具体文化的限度,而是以人类绝对的普遍之名所呈现的根本失掉了任何确定性的状态。所谓"潘多拉"星球其实是人类"普遍"的自我参照。而地球人已经通过技术和想象足以在寰宇空间之中飘荡和游走。这如同今天的跨国精英在全球飞行和穿越。它提供的"反重力"是一种飘飘荡荡的自由,一种从外部将流动变成极限想象的新的可能性。我们可以发现,这个故事其实是好莱坞老故事的一个简单翻版,并没有什么特异之处。一个现代人到了他者之地,使得自己的精神发生巨变,是好莱坞电影了常见的表现套路。但这里所出现的不是回到往昔,而是用高技术彻底超离地球,是对于超离地球能力的想象。自我和他人,本地和异乡都被潘多拉星球的图景所超越和消融,它有了一个近乎完美的全景俯视的可能,也是无与伦比的超越抽象。这是全球化最终的一个普遍性想象,一个从高处俯瞰的"垂直"角度。按照中国博客点击率最高、以尖刻著称的韩寒的说法:"这是一部伟大的电影。"[1] 他的意见似乎有某种代表性,也代表了一种普遍的精英看法。

而《三枪拍案惊奇》则是一种不可思议的"回返"之作,它所呈现的是一个封闭和荒凉的空间,一个强烈地受缚于具体的文化、民俗与风土之中的故事。电影的内容表达都让它紧紧地扣在本土性之中,被文化的具体性和特殊性所掌握,似乎是被具体的时间和空间所限制而无力摆脱。这里所展示的似乎是没有离开具体地区的"小"的想象力。按照韩寒的判断"这是一部比较适合在三线城市县城播放的电影"。[2] 这句非常挖苦的评价其实说出了我们可以让我们思考更深的问题。它似乎被韩寒定义为绝对的"土",一种在"水平"地面的角度,也是异乎寻常的平庸具体。这似乎是全球化时代一个极端特殊的故事。

我们在这里好像看到了普遍性和特殊性的对立,抽象与具体的对立,

[1] 参见韩寒新浪博客2010年1月5日:http://blog.sina.com.cn/s/blog_4701280b0100ghw3.html。

[2] 参见韩寒新浪博客2009年12月12日:http://blog.sina.com.cn/s/blog_4701280b0100g801.html。

超越和平庸的对立。中国的影评和分析似乎也是从这里着手的，但问题其实远比我们想象的复杂。在《阿凡达》和《三枪拍案惊奇》之间其实有着一种内在的、不可思议的联系。它们其实是你中有我、我中有你的互相渗透和介入。不仅仅它们都在中国的影院中上映。而且它们都投射了当下全球化世界的相互联系和纠结。《阿凡达》中那个梦想的星球，那个美轮美奂的超级极乐的乌托邦其实恰恰是一种今天全球化时代的特殊和具体。《阿凡达》超越的想象中最为平庸之处正是潘多拉星球本身。我们可以发现这里的神圣和美丽不过就是人类"史前"状态的再现，是人类已经跨过的过去，而且那一切具有如此的具体和平庸的特征。那种美好和诗意其实就是远古人类"太平盛世"的表征，是"史前"浪漫的展现。其实，我们会发现最超越的抽象的最后却是最平庸的"具体"。这里我们所看到的潘多拉星球的表面诗意其实是一个外在视点的浪漫想象。我们对于具体的潘多拉星球日常生活的艰难和困窘其实从人类的传统生活中推想出来，乌托邦其实正是人类已经离开的地方，我们也在饱经沧桑之后知道乌托邦本身的虚拟性。而这不正是《三枪拍案惊奇》中的世界吗？我们可以看到，其实《三枪》中的大漠不就如同潘多拉星球一样的一块隔绝于外界的"净土"吗？只是从外面看到的浪漫诗意，在内部却是并不是这种想象所能充塞的，因此，《三枪》不正是《阿凡达》里的潘多拉星球的另一面的真实吗？在这迷人的璀璨后面其实也有其阴郁和黯淡的面貌。在这个金融危机虽然似乎刚刚消退的世界上，这样浪漫的乌托邦、这样超越的梦想背后不也是一种难以名状的忧郁吗？

当然，《三枪》看起来却是一种具体的平庸，其实也来自于一种全球性的想象，一种超越具体边界的抽象。这个故事就是来自美国大导演科恩兄弟的《血迷宫》，张艺谋的"本土"所借用的原来是"全球"的想象力。而这个看起来极土的故事，其实里面有英语、有波斯商人带来的现代武器枪和炮，而这里的作为现代象征物的枪其实是整部电影结构的基础。看起来"本土"，连电影的名字也带着传统白话小说的（拍案惊奇）的渊源，但这

里的结构确实是来自美国电影的。而这时我们可以看到，其实我们被《阿凡达》推向极致的技术，其实也是《三枪》故事的推动力所在。那只由波斯商人带来的枪不正是这个技术的运用吗？而这里封闭的大漠其实也早已不再是纯粹的本土，它早已被书写过了。这里来的不是抽象的人类的代表，而一个滑稽的波斯商人，他其实带来了一种全球性的想象，也带来了大漠里故事的根本性变化，他的出现不是也与《阿凡达》中杰克的出现十分相似吗？而大漠和外部的隔绝也是和潘多拉星球相似。这似乎是在潘多拉星球内部出现的故事。这个故事看起来和《阿凡达》有天壤之别，但其实异曲同工，都是这个全球化时代不可缺少的想象。

我们可以从这两部看起来毫不相干的电影中看出今天全球化世界的某种"历史的讽刺"。伟大其实和渺小混杂在一起，普遍性和特殊性也是混杂在一起的，超越和平庸其实是混杂在一起的。如果我们用商品来进行比喻，那么这两个电影其实都是所谓"全球商品"，都在这个全球化的世界上投射着，只是其作为商品的用途是不同的。《阿凡达》是虚拟空间中的类似"货币"的抽象商品，是商品的抽象形式，所以它的普遍性类似于货币般地让它全球流行，而《三枪拍案惊奇》则是一种具体而微的产品，只是在本地化的情境之中发挥作用，仅仅适用于本地的观众，是商品的具体形式。我们可以回到马克思《资本论》关于"商品"的论述。商品一方面是具体的产品，另一方面具有抽象的属性。我们可以发现，这两部电影其实是一体两面地显示了当下全球商品的丰富性。抽象的超越和具体的展开缺一不可。这其实是当下全球性文化和社会状态的投射。可以说，在中国所制造的是具体的商品，而在美国所营造的是抽象的商品。《阿凡达》其实是建立在虚拟性之上的，而《三枪》则建立在具体性之上。这其实是今日全球分工的一种体现。我们可以说，《阿凡达》是从一个新商品抽象超越的高度上去笼罩全球的一个点，是"垂直"于任何具体地域的"无地域"想象。而《三枪拍案惊奇》则是一个从具体产品通过其平庸性在以内地为中心进行扩散的一个点，是"水平"于中国特定空间之中的"元地域"想

象。一是面向虚拟的所有人的世界,一是面向现实的具体的本地人群。它们的矛盾性其实正是他们互补性的一部分。有了《三枪》,《阿凡达》式的抽象才有具体的对象;有了《阿凡达》,《三枪》式的具体才有了更高的抽象。

我们进行这样的比较其实是为了凸显一种今日世界结构性的状态。从这里我们可以切入《三枪》和中国电影新的可能性的关联。

二

《三枪拍案惊奇》没有了张艺谋原有的那种焦虑中的深度,而是在一切象征之外的即兴彩绘。这彩绘的中心是各种拼贴和混杂的流行文化经验的交织。虽然赵本山在这部电影中仅仅是惊鸿一瞥,但张艺谋在这里意外地和赵本山遇到了一起,在《幸福时光》中的合作并不成功的,但在这里他们已经水乳交融,在张艺谋和"二人转"之间的联系现在已经可以清晰地呈现出来了。经历了2009年经济从危机到复苏的剧烈过程,中国市场和中国公众的需求已经成为全球瞩目的焦点所在,这部电影的本土视点正好要抓住本土观众在无深度的嬉笑中感受到那种新的趣味,那种对于人性的来自民间的荒诞感和喜剧感,那种无所谓的平民化的找乐,那种刻意的随俗和玩笑。这些都显示了一种新的"全球本土性",一种新的市场趣味。

我要强调《三枪拍案惊奇》的结构其实和张艺谋《菊豆》有相当的相似之处,其故事的情节也和那个故事相当接近。倪大红所演的旅店老板王五,其实很像当年《菊豆》中李纬扮演的丈夫杨金山,而小沈阳所扮演的李四,正可以和《菊豆》中的李保田所扮演的杨天青相互对应;而闫妮所扮演的老板娘,其实正是对应了《菊豆》中巩俐扮演的菊豆。这里的故事也有某种相似性:变态压抑的老板在无能和焦虑中对自己的妻子进行虐待,伙计和老板娘的感情,面馆压抑和阴暗的氛围渲染也很像当年《菊豆》的染坊。而展示手艺的部分也有相似之处,《三枪》里的做面条也很类

似《菊豆》的染坊，只是简化了《菊豆》在伦理上的张力和复杂。而从总体上，这部电影和《红高粱》《大红灯笼高高挂》的主题都有类似。张艺谋在此回到了他当年得心应手的题材和风格，但他却完全改变了这一他熟悉的有关民俗和欲望压抑的故事气氛和调子，也改变了原有从外部进行观察的视角。可以说，《三枪拍案惊奇》是一部闹剧化的《菊豆》，这其实也是让舆论和社会感到困惑不解乃至激烈抨击的方面。

但相比张艺谋从《红高粱》开始原来的"民俗电影"，这里有两种看似极为相似、其实却极为不同的方面：

一是从对于民俗压抑性的展现，到对于民俗新的想象。张艺谋早期电影中的民俗是压抑和神秘的，但在《三枪》中民俗却变成了一种炫耀，一种对于人性饱经沧桑的运用，民俗不过是恒常人性的一个组成部分。这样的观念其实是一个新的意识的形成。这里有一种平庸的小市民式看透一切的机智。这是从二人转和民间文化中所看到的对于人性那种通达的自我嘲弄。这种平庸性的世俗趣味让这个多少有些夸张的故事有了某种奇异的色彩。

二是这部荒诞喜剧以哈哈大笑取代了压抑的反思，以无深度的嘲讽真正进入了一个后现代的世界之中，一个难以掌控的混乱而狂放的世界，一个不可理喻的偶然和人性的贪婪、欲望所淹没的世界。如果说，张艺谋在1980年代、1990年代的电影主要具有某种在全球意义上的后殖民的特点的话，《英雄》开始的大片则力图在二十一世纪初新的全球化背景下赋予世界一个新的想象的话，那么《三枪拍案惊奇》则是以本土的消费文化为中心搭起的一个轻薄的平面化舞台。

这部电影当然和《英雄》《十面埋伏》等大片有相当的差异。在《英雄》和《十面埋伏》中，张艺谋追随华语电影最为国际化导演李安的《卧虎藏龙》，用"轻功"走向了一种以特技为中心的超越"重力"的垂直飞腾，一种力求超越本地"水平"局限的整合中国大都市观众和世界大都市观众的惊人的国际性努力。从那些电影中，我们可以看到从具体的文化出

发,却试图达到一种《阿凡达》式的绝对超越性。当然,这些努力都有效果,但在《阿凡达》式脱离一切文化普遍性的面前,这些努力还显得过于局限,"轻功"来自具体文化的"神秘"想象,当然不能和真正的高科技的绝对"虚拟真实"相比拟。而这些电影似乎已经达到了华语电影整合全球市场的一个新高度。这个高度到今天还远远没有被超越。从这里出发,张艺谋要发现一个新的市场。

这个市场就是张艺谋今天所面对的最主要的市场——内地观众的市场。他现在其实发现了自己的隐含观众其实正是他自己在中国内地的那些百姓,他们既是一个新兴电影市场的主力,也是未来电影的方向。中国电影市场在短短几年之间出现了巨大的爆炸性增长,中国大都市的电影观众已经从无足轻重转向了举足轻重。中国电影市场已经不仅仅是全球华语电影市场的绝对中心,也已经成为好莱坞电影需要高度关注的中心。因此,诸如《功夫熊猫》《2012》这样的好莱坞电影都已经开始高度感受了中国观众的趣味和要求。从今天看,这个进一步扩大的潜力市场就成了全球电影工业最为重要的增长空间。这和中国消费者开始在最近的全球消费衰退中显示了自己的消费能力一样成为一个重要课题。

《三枪拍案惊奇》作为一个最为擅长把握观众的导演在华语电影已经成为全球电影工业中最有希望和最具增长潜力的部分之后的新尝试,也是张艺谋再度想象他自己如何寻找一个新世界的起点,虽然这部电影有诸多争议,艺术方面的评价也不甚理想,但其实它打开了一个新的可能性的大门,也为未来中国电影产业和观众提供了一个独特的想象。

对于这部电影的市场策略,我们也可以有新的思考。有一种意见认为这部电影是对于中小城市观众的趣味而拍摄的。我觉得这个评论中当然有某种对于这部片子"土"的提示。但在我看来这其实是张艺谋市场敏感性的一个直接表现。其实张艺谋正是在通过《三枪》的努力来开发一个潜在的中小城市市场,让中国电影有一个新的观众群。这些今天在业已稳定的超级大都市观影群体之外的新观众,虽然还没有完全被整合起来,但已经

具有的潜力应该不容小觑,这是中国电影观众和市场的一个新的增量。《三枪》其实有一点像当年的《英雄》,《英雄》也有诸多的批评和负面的评价,这些评价当然也有自己的依据。但那时的张艺谋毕竟通过《英雄》打开了中国式"大片"之门,也开启了中国电影这一波历史性的繁荣。当时的张艺谋成功地整合了在大城市开始形成的潜在电影观众,将他们带入了电影院。从此之后,中国电影大片虽然还有太多可议之处,但其发展的成果确实是有目共睹的。今天中国电影市场的活跃和影响力,也极大地依赖于超级大都市的票房,而中国二、三线城市的电影生活尚未完全形成,还有待日后的开发。《三枪》却通过小沈阳这样的在内地社会中具有高度影响力的明星、充满喜剧效果的语言以及二人转式的活跃表演,有效地营造了喜剧感,将电影的触角伸向了广袤内地新兴中小城市的观众。这样的电影当然未必完全符合一些对于长期以来形成了相当固定趣味的观众。但由于张艺谋的号召力,他在电影大都市市场中有了稳定的影响力。而像闫妮和《武林外传》式的网络语言也帮助他进入这个年轻人的世界。

另一方面,他却用这样的相对非常通俗的方式尝试去发现这样更加广阔的市场。这个故事有科恩兄弟的影子,但其内核确实是建立在本土观众的趣味和要求之上。这样的尝试本身可能像当年的《英雄》一样未必尽如人意,但其实已经对于中国电影未来新的增长提供了一个不同的尝试和经验。我们当然可以非议这部电影的思考深度和文化高度,但也可以看到其对于新市场的把握能力所获得的效果。在中国电影寻求观众增量的时候,这一尝试的意义还是值得我们关切的。而小沈阳和赵本山以及二人转,正是这些观众所接受的最大公约数的文化。因此,《三枪拍案惊奇》的影响力正是来源于这一新的发现。在《阿凡达》整合全球的超级都市观众时,张艺谋却将那些被遗忘在外的人整合到了电影院中。中国三十多年经济和社会的高速发展,既让大都市获得了巨大发展,其中中等收入者和青少年消费者的消费能力和趣味开始对于全球的消费市场形成了相当大的影响。同时,正如一些观察者所分析的,多年来中国县域经济的活力一直是经济发

展的重要动力。这些地方所积蓄的消费能力的释放和新一波的发展都迅速地让这些地方城市的中等收入者和年轻人在获得发展机会的同时有了新的消费要求和愿望。他们不仅仅是传统定义的那种"小城",而是具有新的活力空间。这种由大都会和诸多媒体所迅速辐射并传递消费的愿望和能力,也在新的综合商业中心在这些城市的普及所支撑的消费实力,其实也是未来一波中国发展的能量所在。一旦这些城市的中等收入者和年轻人的消费被充分地释放出来,他们对于各个产业的影响会不可估量。因此,我们可以从这样两个事例中得到有益的启示,应该对于这个大市场有更充分的评估和了解。《三枪拍案惊奇》对于这个新兴电影市场有着精确的把握,也是对其未来的可能性有着充分的预期。所谓"水平"性的开掘正是对于这个市场精确的把握和理解。在曾经以《英雄》《十面埋伏》这样的电影中用"轻功"招数力求克服"重力"束缚的努力之后,这一转向的意义正是在于一个新可能性的巨大空间正在中国内地悄然形成。《阿凡达》所表征的是原有的电影空间的极限化表现,而《三枪拍案惊奇》则提供了对于一个新空间的想象。这个新空间正是在世界经济大势发生转变之中浮现出来的,中国在这一转变中的关键作用和意义,以及中国市场、消费者乃至生产能力的全球影响力也在此凸显了出来。

三

我的讨论到此应该有一个对于张艺谋和中国电影可能性的描述。在《阿凡达》席卷世界之时,《三枪拍案惊奇》却以独特的方式开发了一个具有巨大潜力的市场。这两者其实并不是一种对立的关系,它们其实构成了新的全球电影格局的一个侧面。它们提示我们,其实中国电影早已是全球电影的一个部分,但它又是一个有着特殊性的部分。本土和全球,地方性和世界性早就已经混杂不纯。"垂直"的介入和"水平"的扩散其实自有其

相互的勾连。

在结束这篇文章的讨论之际，我想举出一个有趣的现实生活中的例子作为新的开启未来思考的点。中国的著名游览地张家界的"南天一柱"要改名为《阿凡达》中的哈利路亚山。而"1月29日上午，世界自然遗产张家界宝峰湖风景区导游班的20位土家阿妹集体联名签字，向《阿凡达》导演詹姆斯·卡梅隆发出邀请函，土家阿妹邓娟还将携带邀请函自掏腰包到美国，邀请卡梅隆到张家界拍摄《阿凡达》续集"[1]。我们突然发现，原来"垂直"和"水平"没有隔离开来，而全球和本土是如此戏剧化地纠结在了一起，土家阿妹所想象的全球化和卡梅隆之间也有了一种不可思议的联系。这就是新的"全球"与"本土"关系的注脚。于是，我们可以更好地理解《三枪拍案惊奇》。同时我们也需要在《三枪拍案惊奇》和《阿凡达》之后，再度理解中国电影新空间的生成。

[1] 参见新浪网报道：http://news.sina.com.cn/s/2010-01-29/144119575460.shtml。

"事件"的冲击："微时代"的文化想象力

一

在北京奥运之后，中国社会正在发生着深刻的变化。一方面我们超越了百年的民族悲情，中国进入了一个新的阶段。中国和世界的关系正面临着深刻的调整。另一方面，社会开始更加注重个体生命幸福感的提升和认同感的打造。这种变化我曾经以全国化的描述加以概括。所谓全国化一方面是空间上的重大变化，也就是中国内部的改变正在深刻地影响原有的全球结构。中国的三、四线城市的高速发展和繁荣带来了新的消费机遇和文化方面的新可能性。[1]另一方面则是时间的改变，这种时间改变的最关键之处就是一个由"微博"所代表的"微时代"的来临。过去的长时间叙述被一种更加碎片化的时间的形式所冲击。这种时空的变化正在带来全面的社会的变革。

在中国，微博的发展是以新浪微博在2009年8月试运行上线为标志的。虽然在这之前已经有了一些尝试，但都不具有新浪微博的影响力。此后，中国各大门户网站都推出了自己的微博，其中最有影响力的是新浪和腾讯微博。微博是通过借鉴了twitter的创意而产生在中国的。但中文140个字的

[1] 关于"全国化"的详细讨论参见拙文《全国化与电影》，《当代电影》，2011年第6期，这篇文章主要讨论的是我所这里所说的"全国化"的第一个方面，即中国内地的三、四线城市的兴起所带来的深刻的文化变迁。

容量远比西文140个字符为多,虽然短小但却仍然能够传达相当丰富的信息和具有相当强的表现力。

微博最近成为人们公共生活之中不可或缺的平台。这个以个人为单位的自媒体正在中国的社会中发挥出越来越大的影响力和冲击力。它不仅在很多方面对于传统纸媒或电子媒体构成了冲击,也对于新媒体的其他形态形成了冲击,它的功用正在前所未有的凸显出来。微博已经许多次地发挥了它的社会功能。一方面作为个人的信息平台,微博现在已经成为人们接受信息的主渠道,尤其是80后、90后的年轻人开始越过传统媒体或新媒体等其他方式,依赖微博来接受信息,因此也深受微博中的报道和观点的影响。另一方面,微博也是每个人直击信息,进行报道和参与社会生活的主要渠道。同时它在具有媒体功能的同时,还兼有社交网络的功能,它所具有的弥漫式的传播能力和短小精悍的特点都让人着迷。微博对于年轻人来说已经逐步像手机号码或电邮地址一样成为其生活的一部分。它既是虚拟的,也是现实的,既是虚拟世界的新宠,又对现实世界正在发生着多方面的影响。它带来了新的分享的可能,也带来了具有想象力的公共空间。"微文化"出现的意义在于重新发现了突破历史限度的瞬间,并在这种时间之中凸显出"事件"的意义。这种"事件"类似于巴迪欧的意义上的"事件"。按他的说法:"独特的真理都根源于一次事件。某事必须发生,这样才能有新的事物。甚至我们的个人生活里,也必须有一次相遇,必然有没有经过深思熟虑、不可预见或难以控制的事情发生,必然有仅仅是偶然的突破。"[1]

微博的积极意义在于它显然扩展了中国舆论的空间。人们关注的许多事实都是通过微博得到了传播,有效地让公众更加充分地了解诸多事实,它一方面通过网民的力量构成众多的信息源,可以让人们在第一时间了解最直接的现实,极大地促进了舆论监督的发展。另一方面也可以通过许多

[1] 陈永国编,《阿兰·巴丢》的代序部分,北京大学出版社,2010年,第7页。

方式表达公众对于公共事务的看法和分析。同时,许多传统媒体的记者或媒体人也使用微博作为了解事实、交流信息的平台,成为他们工作的一个便捷的方式。而微博更在更多的领域里发挥着重要的影响,如娱乐业的信息发布,企业的商业营销,生活信息的提供和爱好群体的讨论等,同时也是不少公共事务讨论的空间,如转基因问题、动物权利、同性恋文化等议题都在微博上引发讨论,给了公众更加深入地了解这些议题的机会和空间。这些无疑都是积极的,对于我们的社会生活有极大的正面影响。这一点已经为微博的实践所充分证实。

当然,像任何新的事物一样,微博也是双面刃。微博上每个人都是发布者,就没有了传统媒体的"守门人",而且微博的门槛很低,只需要140个字就可以了。同时微博里有大量的匿名人群,他们发布的信息往往和他们的身份一样无法证实。于是微博从开始时,虚假信息就一直是一个被人诟病的方面。有些时候,一些人为了博取粉丝或为了商业目的或为了一些难以为外人明了的目标而制造虚假信息。这里有许多不同的情况,由于许多人都有先入为主的观念,因此对于一些迎合他们趣味或想法的虚假信息缺少辨别能力,也会出现辟谣往往不如谣言走得远的现实情况。但这样的虚假信息让人是较为容易分辨,也较为容易被辟谣。问题就在于如何使得辟谣能够更有效地传达到个人。而有时则呈现为真假难辨或真假混杂的"流言",这种状况最难以分辨和辟谣,所产生的影响也最难以预测。这些流言利用一个确实存在的事件,但在叙述中夹杂虚假的信息,这所造成辟谣的成本往往极高,难度也极大,使得许多"阴谋论""黑幕论"往往不胫而走,快速弥散;而真实的信息难以被传播,传播了也未必被信任。而且往往一个事情辟谣了,就又会编出另外一个相关的谣言,使得辟谣疲于奔命,造谣自由自在。同时一些虚假信息往往由匿名者发出,而实名的转发传播,其他微友由于对实名者的信任而加速传播。在整个流程中实名者无需负责,匿名者不会负责,而虚假信息经过这样的过程就有了快速传播。而在这样的传播之中,"事件"并没有它的历史性,而是一种此时此地当下

性的展开。

而与此同时,微博由于其短小精悍,往往需要强化论点,而缺少论证。往往需要情绪化的语言打动人而不需要理性的讨论,尤其匿名更无须承担任何责任,这造成微博里骂声一片,客观理性的意见往往受到忽视或蔑视。而极端的意见更加极端的倾向。这就使得整个虚拟社会中的言论趋于不同的极端,而复杂的观点也难以展开。于是扣帽子多于作讨论,骂人多于说问题的现象有蔓延的趋势——这些都是所谓"微文化"。

我们简要地讨论了微博所带来的新的社会状况。微时代的出现会改变社会的同时,也深刻地根本改变文化和生活方式。微有两个方面的形态,一是空间方面的压缩,微是一个返归自我内在性的可能。它把外在的大空间转化为自我感受的小空间,更加关切个体生活内在的感觉、情绪和心理。它把空间化为一种心理空间的外化,这里的思路已经不再是中国与世界关系的表达,而是在微空间中自我的再发现。与此同时,微在时间领域里是一种内在性时间的再发现和再展示;空间微型化之后,时间反而得到了跨越的可能性。时间通过微化处理得到了释放。

这种"事件"所形成的"真理"的力量正是所谓"微电影"存在的意义。微电影是和传统电影的传播方式、表达方式有极大不同的新型电影。它是依赖互联网文化出现的、主要以网络视频方式展示和传播的电影,它不是传统的电影院电影,也不是电视,而是更加依赖互联网"微"文化出现的电影。从现在看,微电影的发展尚不成熟,还处于一个起步阶段。[1]

从现在看到的"微电影"来看,它们都有一种"极短篇"的特色,但又不是像过去传统短片那样高度注重实验性,是前卫艺术的一部分。这些作品反而是一些小感伤,小体悟,是年轻人的幻想和焦虑的体现。它所展现的是个体所遇到的现实问题和挑战,这些问题和挑战既有私生活领域的

[1] 由于"微电影"尚在草创阶段,相关的理论探讨尚少,可参见百度百科"微电影"条目:http://baike.baidu.com/view/4342291.htm。

存在，又有公共生活的影响。但它们都是对于某种突然性的回应，是某种可能性空间在瞬间的开启，是一种"顿悟"逻辑的展开。这种电影不能从大叙述出发，也无法获得一种完整的因果关系，而是在碎片化的状态下展开自身。像《青春期》《来信》等微电影都是这样的产物。微电影作为一个新兴文化潮流的意义不可小觑，它的快速成长是可以期待的。

"微电影"所反映的是"微时代"的文化表达。这种表达的引人注目之处在于，微时代想象力的关键之处在于某种新的"架空"特质。这种架空的意义在于它脱离了具体历史的限定，将焦点关注于个体生命的体验和感受。个体的意义被凸显了其命运、感情、生活样态，这些都变成了事件得以推进的关键。个体在日常生活中的意义被强化了，因此也就获得了从具体的历史情境中脱出的可能。这就为当下都想象力提供了不同的可能性。这些都由于宏大叙事的某种超越，也是对于社会新格局的新回应。这其实也是对于新的社会状况的直接投射。中国当下告别二十世纪历史悲情的新状态使得我们有机会超越过去的历史限定，历史的具体社会政治或具体情势引发的具体事件。今天被凸显出来的"事件"往往是当下的直接结果，而并非复杂的历史所限定的结果。这种"事件"本身就具有某种"微"特性。首先，它具有偶发性，是突然而然出现的，并没有一种必然趋势和发展路向来标定事件的轨迹。其次，它具有冲击力，正是由于这一瞬间的事件发生，生活本身有了根本性的转变。再次，它具有发散力，事件引发的是一连串的快速、病毒式的扩散和传播，其影响力的扩散速度极快。这正是"微电影"要捕捉的东西。

二

讨论所谓微电影不应该仅仅局限在新媒体平台上的短小电影，其实最重要的是"微观念"对于当下影视文化的渗透和无所不在的影响。这里值

得关注的是中国电影当下出现的一系列新现象。

　　思想家齐泽克今年10月9日在"占领华尔街"的行动中发表演讲，其中居然提到了中国的"穿越剧"，他认为"这对中国来说是个好的征兆：人们仍然梦想另有出路"[1]。他同时认为今天的西方失掉了这样的梦想能力。他以为中国社会禁止了"穿越剧"，这其实是一个并不真实的消息。就在这位理论家在纽约祖柯蒂公园演讲的同时，在中国，一部名为《步步惊心》的穿越剧正在各大电视台热播，而且受到了中国80后、90后观众的热捧。这部电视剧所揭示的东西确实值得我们思考和探究。它的走红再度证实了中国的年轻观众已经浮出水面，成为当下文化的中心。而在11月，一部小成本的电影《失恋33天》也突然走红，十几天的票房已经超过了2亿元人民币。这部电影业受到了微博里年轻人的追捧，实实在在在一个只有大片可以超过亿元票房的电影市场上创造了奇迹。诸多台词也受到年轻观众的追捧。我在电影院里就亲身观察到年轻观众热烈的反应。这两个来自传统影视界的现象也不容小觑，其中所透露的也不仅仅是市场信息，也包含着年青一代的文化取向。

　　从这两部剧来看，它们都是从白领女青年主角失恋开始引起故事，但都指向了对于时间的独特想象。《步步惊心》是女主角张晓在和男友决裂之后，不可思议地穿越到了清朝康熙年间，转变为少女若曦之后一连串的传奇故事。在这部电视剧之中，穿越提供了具有想象力的面对世界的策略。它将青春的未来放在了过去的过去，提供了另类的思路。穿越的力量在于把中国80后、90后的生活经验和中国作为大帝国的历史所留下的传奇和记忆拼贴在一起，将中国今天的平台和前现代的强大和辉煌加以混杂。个体生命突破了时间的限制，突入了现代未降临之时中国，并且可以和这样的世界并存共生，引发了一系列新的故事，让人感慨和受到吸引。这里有一个不可思议的畅想，它提供了一个历史不可能但能够展开的视界，并且把

[1] http://wenku.baidu.com/view/4a254848cf84b9d528ea7a44.html。

不复存在的可能转为可想象的。过去我们的幻想不可能超越时间的限定，只能在空间中穿越，现代性中国的悲情让我们没有跨向过去的想象力，因为前现代的中国是过去不堪回首的失败的源头，我们在叙述过去的时候只能切断我们和它的联系，但今天的穿越却在过去的情境之中将我们自己和过去有机地连在一起。它提供了一个跨越300年的时间想象。这种想象在现代中国的文化中是难以想象。这只能属于一个告别了近代以来的悲情而面向现代化的当下的社会之中。这种"穿越"是一种以"回返"的方式进入未来的途径。感情和精神的复杂的归属感却需要一个"过去的过去"来回应，因此"过去的过去"让张晓失恋的"过去"失去了分量，新的可能性通过穿越得以展开。

《失恋33天》的黄小仙没有机会穿越到清朝，但在她33天的短暂时间之中却也经历了对于过去记忆的超越。那段经典现代感情的突然断裂造成了心理和生活的强烈痛楚。这使得她陷入了绝望和迷乱。但这部作品中老王的说法格外有力："时间可以治愈一切。"这部电影通过黄小仙33天的经历展现了时间的能量。黄在同事王小贱的帮助下，终于重新获得了生活的新动力。在这里的时间和"穿越"不同，它是在"现在"的呈现之中展现了"过程"的意义，让黄小仙跨出了过去，不再被具体的过去所缠绕。其实这也是一种"回返"，也就是回返前一场恋爱"之前"的单纯状态。这里的时间其实也具有前所未有的弹性。它其实并不是线性地走向未来，而是通过33天的困顿而回返了某种"原初"状态。

这两部影视剧都来自著名的网络小说，这些小说已经相当流行。无论是"清穿"还是"治愈"都指向了一种不同于以往的时间观念。自从1990年代以来，全球化空间的展开逐步替代了现代化的"时间"去追求未来。而今天来自80后、90后年轻人的作品，重新从一个完全不同的角度去关注时间。他们视角的意义在于他们不是把自己限定在全球的格局之中，而是在中国的内部寻找一种时间的力量，这种时间不是线性的，而是通过想象获得的多重时间。这是现代以来我们从未看到过的对于时间的专注，而这

种专注也在带来不同的思考和表达的路径。因此全球都面对诸多困境和问题，都面临着想象力匮乏的困扰，而这种来自中国年轻人的想象力则是一个有趣的异数，它提示在中国高速的经济成长之中，也开始有了一种想象力奔涌的可能。这引起齐泽克这位敏锐的理论家的注意并非偶然。它提示我们中国所具有的来自尚未得到明晰阐释的一种灵动的想象力。这些都是一种由"微文化"所形成的"事件"美学的后果。

全球性后殖民语境中的张艺谋

张艺谋神话

1990年代以来全球文化的发展呈现出一种扑朔迷离的状态,冷战后的新世界格局令人眼花缭乱,无法追索其踪迹。一方面,第一世界的跨国资本主义已越过了原有话语界限的制约,在全球文化中发挥着越来越巨大的作用,文化工业和大众传媒的国际化进程也以不可阻挡的速度进行着。原有世界性的话语对立与冲突似乎已经被消弭于一片迷离恍惚之中,消费的世俗神话似乎已经变成了在一切意识形态之中的支配性价值。但另一方面,却是以现代性为基础的民族文化特性话语以巨大的力量,带着复杂的历史／文化／政治／宗教的背景席卷而来,在那些处于发达社会之外的民族和社会中发挥着越来越重要的作用。全球文化的这种分裂也许正是"后现代性"的典型表征。但在这种状态之下,第三世界民族对经济／文化高速成长的焦虑与渴望,第一世界文化以其在经济／文化上的支配性力量对第三世界的控制、占有和压抑性运作构成了在全球文化中极其明显的后殖民语境。所谓后殖民语境,就是指在经典殖民主义及其价值全面终结之后,西方运用自身的知识／权力话语对第三世界所发挥的支配性作用,也就是依靠各种"软"性的意识形态策略和温和的对自身价值无可怀疑性的表述对在现代性基础上构成的第三世界民族国家的影响与控制。当然,后殖民话语并不意味着暴力与公开权力争逐的消逝,却意味着这种暴力与权

力争逐有了"合法性"的基础和前提。在1990年代，这种后殖民话语已经成为全球文化发展的现实状况。这里第三世界的民族与社会好像在迅速地被第一世界话语所书写，好像"同一个太阳"之下的差异与分裂正在迅速弥合，但另一方面，却是第三世界的"特性和母语"受到压抑和轻视，它自身的历史被文化机器刻意地覆盖和书写而变成了一种奇观。它的"人民记忆"已变成了一种无法表述、无所归依、找不到能指的"潜历史"，一种无代码的意识，一种被压抑在无意识底层的意识。而这一切都被淹没在华美的广告、鲜艳的图像和微电子时代超级技术的奇迹之后，淹没在目迷五色的商品洪流之后，难觅其踪迹。

在这个时刻，"张艺谋"则已经成了1990年代中国内地最引人注目的文化奇迹。他不仅在大陆，也在香港、台湾等汉语文化区域中受到了狂热的欢迎，以至在西方也获得了巨大的荣誉。张艺谋如走马灯般地获得着各种各样的奖，在东西方的大众传媒中扮演着一个凯旋者的角色。他由摄影师"玩"成了演员、导演的传奇，他个人的私生活秘闻都已成为中国内地流行文化的重要组成部分。张艺谋本人似乎也被传媒确认为中国的"国际性"大导演。由于张艺谋和巩俐的巨大声誉，他的电影在中国内地也获得了商业性的成功。张艺谋已完全超越了电影本身，而与汪国真、解晓东、王朔等人一道，成了1990年代中国的"文化英雄"，成了一个典型的世俗性"丑小鸭"神话新的主人公。张艺谋的形象在1990年代"后新时期"话语中[1]的位置是矛盾的。他是以严肃和专业上的声誉而取得自身成就的，但却又是因话语的擦抹与"不见"和大众传媒的不断宣传，而变成了公众明星的。有讽刺意味的事实是，在1992年以前，张艺谋的《菊豆》和《大红灯笼高高挂》都并未公映，绝大多数中国观众尚没有机会看到这些电影时，

[1] "后新时期"是我提出的有关1990年代中国大陆文化的新描述。它既是一个时间上分期的概念，又是对文化新现象的归纳和概括；可参阅拙作《后新时期文学：新的文化空间》(《文艺争鸣》，1992年第6期)及《后现代性与后新时期》(《文艺研究》，1993年第1期)。

张艺谋已经是公众关切的"热点"。有关他的消息在被文化机器不停地生产。在他的这两部电影和《秋菊打官司》公映之后，张艺谋的声望已达到了高峰。我们可以说，张艺谋是第一世界／第三世界大众传媒共同塑造的形象，他在西方所获得的声誉巩固了他作为中国内地成功者的话语权力。而这种仿佛无往而不胜的成功又使得中国观众相信这些文本的魅力。

中国内地的电影批评界似乎也在这种无往不胜面前目瞪口呆，无话可说。除了热烈的肯定和赞美之外，批评似乎已丧失了自身精细地观看和思考的责任。如果说若干批评者对《菊豆》和《大红灯笼高高挂》还稍有保留的话，在《秋菊打官司》面前，他们似乎已经变成了一些除了惊叹和赞美之外完全失语的人。一位曾相当活跃的批评家自称在这部电影面前"不由自主地成了普通观众"。[1]这个说法是批评家对其自身能力和价值判断的蔑视，也是对批评者其话语位置的蔑视。这意味着一个批评家对自己的工作失掉了信念，他已失掉了认真思索和观看的能力，说明他在张艺谋所形成的话语权力面前的敬畏和皈依。普通观众绝不是一个透明的概念，绝不意味着一群天真无邪、真诚为艺术而感动的无私观众会在巩俐说着方言的影像面前五体投地，绝不说明他们是一个被大众传媒所书写的群体，一个被话语所编码和创造的群体。这个关于普通观众的第三世界神话，最好地隐喻了第三世界的知识分子在大众传媒和商业价值面前的无能为力。他们在放弃了思考和分析，放弃了对话语的生成和编码系统的解构性思考之后，最后终于加入了在幽暗电影院里赞叹着大师无穷无尽新的奇迹的普通观众的行列。这里并没有普通观众在发表意见和看法，而是我们的批评者在虚构和臆想中表述着对普通观众能指的消费。批评家在放弃自身的身份之后，更加心安理得地皈依了商业性的成功价值。我们礼赞张艺谋而非严肃批评他正是第三世界知识分子尴尬处境的表征。

[1] 《当代电影》，1992年第6期，第18页。

面对张艺谋的文本所产生的尴尬恰恰是后殖民语境的结果。我们的批评自1980年代以来有了很大的变化，但无论是印象式、赏析式的电影批评（这似乎仍然是大陆影评的主流，它在各种报刊中非常流行），还是接受了西方以语言学为基础的新理论背景的电影批评，在张艺谋的电影面前都有着极为惊人的一致，而这种一致是不容易见到的。但这一致的两种批评策略背后都有一个来自西方话语的"始源"，其影响的脉络都相当清晰。我们急切地"吞咽"着理论术语和不同的观影策略，将来自完全不同空间的思想加以运用，将西方的话语视为"元语言"而不加分析地使用。虽然我们已经注意到第一世界／第三世界的差异和区别，已经注意到边缘话语／主流话语间的裂痕，已经注意到文化语境间的分歧，但对张艺谋电影来自西方的热烈颂扬似乎还是使我们这些处于边缘的知识分子感到惊异。我们突然发现，我们的理论"故乡"的表述使我们产生了深刻的无能为力之感；我们惊异地认识到，西方对我们本土文本的肯定只能使我们发现自己理论极端的脆弱性。因为西方对张艺谋肯定的说法使我们不论肯定还是否掉，都失掉了说理的依据，因为我们自己的理论背景来自西方。因此，好像我们只能在西方的肯定面前缄默不言，只能被降格为一个"普通观众"。这是来自我们理论"故乡"一次无情的阉割式压抑，一次西方话语主导性的权威的文化杂耍。原来西方是依赖批评家的评价和介绍来认识中国文化，他们对中国文学和文化的理解往往是在接受了西方理论的中国评论家的工作之上作出的。但随着中国文化本身国际化的进程，张艺谋的电影被置于全球性的文化机器和观影体制之中了。西方的评论者们用发奖的方式越过了中国批评家，这使得本土批评家的判断和认识似乎都在国际性的语境中间受到了忽视。他们似乎只有追随着他们运用话语的"发出者"们的评判，亦步亦趋，失掉了自己独立的本土立场。这是第三世界文化边缘处境的经典性表现。

值得注意的是，有一位旅居美国写过一些留学生文学的华人作家，在讨论张艺谋电影的一篇随笔中怀疑那些指出这些本文局限的人过分拘泥于"民族"文化的狭隘立场。她认为"来自第三世界的知识分子，一旦解不

开心理情结，摆不平呆在东西方之间小小自我位置，往往容易在主义的激流中皱起苦大仇深的眉头，动辄就要出击或捍卫。"[1] 好像偏激和莫名其妙的正是这些第三世界知识分子似的。这位作家接着就劝谕说："除了献媚和战斗之外，还有其他的路。我们所处的这个过渡时代变化万千，真实的生活和艺术，往往比理论框架和意识形态式的争吵要复杂得多。"[2] 但问题的确是复杂的，我们无法不向这位作家发问，难道"真实的生活和艺术"是在"理论框架和意识形态"之外的东西吗？难道我们的"生活和艺术"中不是浸润着"理论框架和意识形态"吗？其实，在这篇不长的随笔中充满着"理论框架和意识形态"，她所认同的是西方至高无上的话语权威。我们恰恰在这篇劝导所有人忘却理论框架和意识形态的文本中，看到了比她嘲笑的第三世界知识分子更为明显的意识形态，一种卑微的、屈从的和臣属的意识形态，一种以绝对的"元语言"幻觉君临一切的意识形态，一种压抑性的意识形态。在她嘲弄第三世界知识分子"苦大仇深的眉头"时，她却忘记了"苦大仇深"的不是"眉头"而是第三世界人民的语言／生存处境。我丝毫无意怀疑这位热心地为张艺谋的《大红灯笼高高挂》辩护的作家的真诚和善意，但我也无法不指出这是一篇充满着"后殖民"文化色彩的、片面和不公正的文章。在这里，西方对第三世界的压抑、控制和偏见变成了第三世界知识分子自己的神经质与敏感的结果。这位作家说得很坦率："中国新电影的这种命运，早就被它同西方技术媒介、国际市场、主流观众趣味的种种关联所决定，它从来不可能脱离这张大网而成为'纯粹的中国艺术'。"[3] 并没有谁想在这个后现代性的世界上寻找纯粹的民族艺术，但这并不意味着在这大网中的人就必须放弃自己的母语文化和立场，也不意味着他无权提出自己的"焦虑和愤怒"。这位作家在对第三世界知识

[1] 《读书》，1992年第8期，第133页。

[2] 《读书》，1992年第8期，第136页。

[3] 《读书》，1992年第8期，第137页。

分子的嘲弄和对《大红灯笼高高挂》的热烈赞美中，不正是透露了自己的立场吗？而她的立场正是第一世界文化的立场。

我们在这些零散的讨论中可以发现，创造张艺谋奇迹般神话的不仅仅是印制在胶片上的影像，更重要的是在后现代主义时代里的后殖民语境本身。张艺谋也并不仅仅作为几部电影的导演而存在，他已经成为当代世界文化中一个独特的代码。张艺谋好像一面多棱的镜子，折射出不同的话语与意识形态作用的投影，折射出1990年代世界文化的特殊性。因此，对张艺谋电影进行再一次的思考不是没有必要的，我们似乎有机会在重重的迷雾中重新探索，因为我们从张艺谋的神话中正可以看出后殖民语境的巨大作用。他的神话来自这个语境，正像我们前面的简单分析所揭示的。其实，他的电影也正是这一语境的典型表征。

窥视：差异与对立中的认同

张艺谋电影的一个基本策略是对"窥视"的不间断关注。张艺谋永远执著于表现隐秘的边缘化处境，一种不为人知的奇观世界，一个模糊迷离的世界。从《红高粱》开始，张艺谋就专注于中国社会中的隐秘故事。在这里，张艺谋往往取消了"时间性"的代码，他的电影中的"中国"是超越时间的、永恒的，因之也是神话式和寓言化的。《红高粱》中"我爷爷""我奶奶"浪漫的传奇式经历，可以发生在中国传统社会的任何时间之中；而《菊豆》中关于压抑的欲望和乱伦故事也是农耕社会任何时间中都可能发生的情况，电影中染坊的气氛和处境也是完全超出时间性的；《大红灯笼高高挂》中的大宅院中争宠的故事更是一个时间之外的传奇。这些故事所表述的不是具体时间中的具体空间，而是一个彻底寓言化的东方故事，是对"民族特性"的强调和展示，是被排斥在现代性话语之外彻底闭锁的空间。因此，《红高粱》中"打日本"的现代民族国家意识和《大红灯

笼高高挂》中颂莲现代的大学教育背景都只是转瞬即逝的、在影片文本中毫无作用的东西。张艺谋本人说得非常透彻："我想，拍哪个时代的故事并不是什么大问题，因为可以把它看作一个容器和一件衣服。穿1930年代的衣服和穿现代的衣服，自身都不会有什么改变。"[1] 张艺谋无意探究我们自己文化的连续性，而是把中国作为一个特性的代码加以表述。他不关心中国具体时间的变化和更替，而关心的是这个社会和民族总体的隐喻。张艺谋是一个追寻"空间化"的导演，他把中国文化作为表征来加以处理。从这个角度上说，张艺谋确实是一个"国际化"导演，他是从空间出发来进行表现的，他让他的观众看到的不是具体中国的一段历史叙述，而是"中国"本身，这与五四以来中国文化的整个表意策略是完全不同的。张艺谋是展示空间"奇观"的巨人，他的摄影机是在后殖民主义时代中对"特性"书写的机器，它提供着"他者"的消费，让第一世界奇迹般地看着一个令人眼花缭乱、目瞪口呆的世界，一个与他们自己完全不同的空间。张艺谋电影的"隐含读者"不是中国内地处于汉语文化之中的观众，因为他们世世代代就生活在张艺谋用自己惊心动魄的虚构所要讲述的"中国"，他们对这个文化和民族的把握是具体的，他们并不需要张艺谋式的神秘"空间"所提供的消费；相反，如王朔式的从具体的当代中国语境中引出的文本反而更受欢迎和理解，尽管它们也是消费文化的产品，但它们是本土性的。而张艺谋的文本无论他本人是怎样强调他自己与当代中国文化的联系，却是如横空出世般地书写着一个抽象的、隐喻的"中国"。因此，接受和欢迎张艺谋的首先是西方的批评者，这一点是毫不奇怪。正是张艺谋为他们提供了"他者"的消费，一个陌生的、蛮野的东方，一个梦想中奇异的社会和民族。

这里的一切都是让人震惊，张艺谋故事中的"窥视"，无情地伸向了我

[1] "张艺谋现象专号"，《文艺争鸣》增刊，1993年，第14页。

们第三世界的处境。张艺谋电影与几乎所有第五代的导演一样，热衷于虚构和臆想东方神秘的"民俗"。有人指出张艺谋电影是进行"伪民俗"的消费，[1] 认为张艺谋用摄影机所精心编码的民俗代码，如"颠轿""红灯笼"之类在文化史上缺少依据，因之判定张艺谋是依靠对"东方主义"的迎合而谋取名誉，我以为这里的思考似有偏失。在本文中进行虚构是任何创作者的天然权力，无论是"故事"或是"民俗"，对之进行编码都不是创作者的错误，但有趣的是这种"民俗"代码的展示不再有如第五代导演陈凯歌等电影中那种"现代性"的焦虑。在陈凯歌等的电影中，"民俗"是一种压抑性的力量，一种民族集体匮乏性"主体"缺席的无奈与焦虑。因此，在他们的电影中，"民俗"是完全脱离"故事"发展的，是影片中异己的力量，这构成了他们电影全部的紧张性。而在张艺谋的电影中，"民俗"已成为故事的一部分，成为故事中必要的消费性功能，成为能指运作不可或缺的部分。"颠轿"是《红高粱》中最具游戏性的段落，它是故事进展中饶有兴味的、生趣盎然的段落；而《菊豆》中的葬礼，在伦理／欲望的压抑下有某种紧张的因素，但依然是现代摄影技术的奇迹，是观赏性的代码；《大红灯笼高高挂》中的"灯笼"更是神秘东方的"性"的直接代码。张艺谋将第五代导演所惯用的"民俗"代码，转向了消费性方面。"民俗"是故事中呈现差异性的策略，是构成张艺谋电影的前提和基础，张艺谋是把"民俗"作为"他者"的基础。在其他第五代导演那里，"民俗"是与"个人"相对立的无可奈何的因素，他们是从现代性话语中观看"民俗"，那些对民俗的长镜头展示表达着焦虑和无奈。但在张艺谋这里，"民俗"不再是消极的和被动的，而是"东方"本身的代码，是他自己电影的"区别性特征"。民俗在这里是异国情调，是奇观的前提和基础，是以仪式方式出现的没有时间的空间代码。

[1] 王干文，《文汇报》，1992年10月16日。

张艺谋窥视着"民俗"中的"性""暴力"所构成的隐秘世界，在这里，张艺谋的电影呈现出某种矛盾的策略或取向。一方面，张艺谋的"中国"是静止的，无时间性的，也是诗意的。无论是《红高粱》中"我爷爷"和"我奶奶"超伦理的爱情发生的高粱地，《菊豆》的染坊和无穷尽的布，还是《大红灯笼高高挂》的大院落，与这几部电影对巩俐东方女性美的展示，都是以于西方电影中无法见到的视觉上的"奇观"为基础的，其中充满了美和浪漫的神秘色彩，这是一个美的前现代空间。在这里，摄影机的"窥视"也是展示性的，张艺谋的窥视是以对空间的美的发现为前提。但另一方面，张艺谋却在这个静止的、美的空间中精妙地调用了好莱坞情节剧的表意策略，他所窥视的空间中发生的总是"情节剧"式的悲欢离合。所谓情节剧，指的是用传奇式故事进行表意的特定策略，它追求故事本身的感伤性和曲折性。张艺谋每一部电影的叙事基础都是"情节剧"化的，他窥视的是公众生活之外的"中国"，一个我们无法看到的用"情节剧"方式编码的文化。因此，《红高粱》《大红灯笼高高挂》和《菊豆》都是家庭中的隐秘被人们所窥视的故事，其中都有多个场景涉及直接由剧中人所进行的偷窥。这样，张艺谋用"情节剧"构筑了"似真"的幻觉，也就是以此为便捷的桥梁，使他的文本缝合于抽象的、西方式的"人性"话语之中，也就是"后弗洛伊德"式的有关欲望和无意识的话语之中。张艺谋在提供差异区别的同时，通过对普遍欲望的窥视提供了对超文化的"元语言"的认同。张艺谋式的窥视既把中国用"民俗"和"美的空间"划在了世界历史之外，又用"情节剧"式对被压抑的欲望和无意识的精心调用（如几乎每部电影中都出现的女性的性焦虑）将"中国"召唤到世界历史之中，但却是历史中破碎的、无可归纳的怪异力量。张艺谋以这种既差异又认同的方式提供了一个有关中国的梦幻和狂想；它也就是在现代性之外的，不被西方现代性话语所书写的，既是历史之外的另一个空间，又是历史之中的落后与反"现代性"的世界。

这里，有必要对《秋菊打官司》稍加讨论。这部电影的纪实风格和巩

俐说方言的有趣场面受到了若干批评者的好评,他们认为张艺谋从隐喻和象征走向了纪实。这里其实存在着某种对当代中国批评的幻觉:将精心编码的"似真性"话语视为不可动摇的真实本身。其实,这部电影充满着对中国人当代处境惊心动魄的臆想和编造。其中巩俐的方言及与非职业演员一起进行的所谓"自然"表演,其实不过是"国际影星"的无穷无尽的才华的又一次展示,是公众和大众传媒对奇迹的永恒期待的再次满足,是文化杂耍的消费。这个有关憨直的秋菊与权力话语间关系的故事充满了"寓言性",而无论从机位的调度、穿着、故作憨态的表情,我们都可以发现这里国际巨星与无名人群之间不可弥合的裂痕。这是精心策划的一次张艺谋卡通式的奇观消费。影片结尾处,秋菊目送警车离去的面部特写,最好地昭示了这部缝合于大众观影机器的良苦用心。这不是一个名叫秋菊的农村妇女看着具体的"村长"或警车离去,而是一个已变成"国际化"的面孔面对着银幕外无数充满崇敬的观众。而整个故事,也是将中国文化语境的辩证关系漫画化的图景。村长的暴力与仁爱之心,秋菊对"说法"的执著和最后对话语机器行动的不理解,都又一次将"中国"置于历史之外,变成了无法理解的"他者"代码,而这个文本的感伤调子又将历史与超验的人性做了精妙的"缝合"。这不是对中国现状认真的探究,而依然是张艺谋式的奇观展示,这位所谓中国农村妇女秋菊的传奇经历,不过是张艺谋调用本土符号将自己置于全球性后殖民语境中的又一次成功而已。

 张艺谋通过他对"中国"的"他者"的提供,将我们这些处于汉语文化中的人们置于一种片面的位置上。他以一种空间化的方式提供平面性的、无深度的一个又一个场景消费。他艳丽的色彩和传奇式的故事,无非是西方中心主义话语权威的又一次证明。他面对着"隐含观众"叙述的故事,满足了他们对东方窥视的目光,这一切终于经过了一个天才导演之手,借助他指挥下的摄影机、演员和胶片而放置在了他们面前。在这里,我愿意提及一位阿尔及利亚女制片人兼作家阿西雅·杰巴的文章,这篇文章讨论了一种"明信片文化"。在西方旅游者到第三世界旅行的时候,他们

总喜欢用一些印着异国情调风光和物品的明信片涂写他们即兴的闲话和通信。这些异国情调乃是"他者"的提供。阿西雅·杰巴指出：

> 人们在既有阿拉伯人又有黑人的明信片上互相交流信。而阿拉伯人和黑人却被排除在这个交流的过程之外。他们认真地看过印在明信片上的这些人吗？丝毫没有。人们不过借助于印有这些人的形象以及和自己明显不同的模样明信片来交流思想、语言和陈词滥调，而同这些人的存在，至象征性的存在完全无关。至于这些人的内心世界就更是全不加理会了。就好像表现这些人明显不同的模样只不过是一种时髦、一种异国风情、一种装饰而已。[1]

阿西雅·杰巴的说法确有她的锐利之处。目前我所思考的是，张艺谋的电影是不是这种明信片文化的又一表征呢？他的艰苦而卓越的工作（关于这种工作的传说已是渲染成功神话的一部分）是不是再一次重复了这一状况呢？无论是从柏林凯旋或是在戛纳受挫，张艺谋在全球性后殖民语境中的位置似乎都已被确定了，他属于这一语境，他既被这一语境所创造，又参与创造了这一语境本身。

重写：被压抑的"潜历史"

张艺谋电影是与中国内地其他电影完全不同的特异"形式"，但它又与当代中国文化语境间有着极其密切的联系。正像爱德华·萨义德所明确指出的："所有的表述，正因为是表述，首先就得嵌陷于表述者的语言之中，

[1] 《信使》汉语版，1990年第1期，第36页。

然后又嵌陷在表述者所处的文化、制度与政治环境之中。"[1]张艺谋的电影显然是与1990年代以来中国内地市场化和国际化进程紧密相关的。他往往依靠跨国国际资本制作影片，而这一制作又不可避免地面对着国际市场的消费走向，正是这种状况将张艺谋嵌陷在全球性后殖民文化语境之中。无论他是否懂一句外语，但他已是被后现代文化彻底地国际化了。这当然导致张艺谋与始于1920年代的整个中国电影传统之间的巨大区别。我们应该承认，由于语言和表意方式及1920年代至1980年代中国文化特殊的第三世界处境，导致了中国电影一直缺少一个明确的海外市场，它的观众主要是本民族的。中国电影既不像美国、法国、意大利等国电影一样占有广大的国际市场，也不像印度这样的第三世界电影有自己稳定的海外市场。中国电影这种运作方式导致了它完全受制于国内市场的处境。因此，中国内地电影的主导方面一直是面对本土观众的。1920年代至1940年代的电影主要依靠市民观众的支持来运作，而1950年代以后，则依靠社会主义国家机器的支持和管理。电影作为文化工业的票房和投资都建立在国内的自我循环基础上。而张艺谋则是一个新的象征，他象征着中国电影可能的海外市场已经开始形成，电影资本国际性循环中的电影制作已经开始形成。张艺谋的国际声誉正是建立在第一世界的资金与文化对第三世界的投入基础上的，他可以说是自中国电影出现以来第一位进入国际电影市场循环的中国导演。这当然导致了中国电影自身格局的转变。它投射于张艺谋的影片之中，他表述的"中国"正是他讲述故事时的语境而非他所述时代的语境。张艺谋电影中空间化的"中国"，正是后现代性在第三世界呈露自身的形象。正像詹明信所指出的："后现代主义现象最终的、最一般的特征，那就是，仿佛把一切都彻底空间化了，把思维、存在的经验和文化产品都空间化了。"[2]无论张艺谋说了些什么，他最好地表现了当代中国文化处境的某一层面。

[1]　Edward W. Said, *Orientalism*, New York: Vintage, 1979, p.272.

[2]　《比较文学讲演录》，陕西师范大学出版社，1987年，第44页。

这里有一个很有趣的现象,在张艺谋电影中,"中国"自身的历史被非时间化之后,变成了一种与以往一切讲述都不同的东西。它们是面对着国际性读解和观看的"重写"。这样,张艺谋本人也是中国电影传统之外新的"奇观"。他突然被另一个空间视为中国历史最权威的阐释者。张艺谋的电影被视为"中国"本身的表意,这是与中国电影本身的历史相冲突的。对中国历史的电影书写存在于中国电影本身的全部表述之中,但张艺谋这一处于中国电影历史之外的现象被视为这一历史的最佳代表本身,就是后殖民语境自身张力的一部分。我们当然无法判断张艺谋是否比郑正秋、郑君里或谢晋更好地阐释了中国历史,但我们知道他在1990年代里变成了这一历史最权威的"代码"。这一代码本身就包含着对这一历史压抑性的运作。"中国"在这里被简化为无意识想象的源泉。在张艺谋对中国历史的重写中,他再次对一个民族的潜历史进行了压抑。所谓"潜历史"是指一个民族未能得到表述的"记忆"。对于一个第三世界民族来说,它尚未能超越西方话语对其控制与擦抹的状态,它自身历史的能量不能不借用西方话语来加以释放。因为在全球性文化的不平衡状态中,第三世界文化并没有依靠自身的话语得到表述,它不得不借"他人的话说出自己的话"。在这种窘境之中,第三世界历史的最后活力和最有生命的部分往往变成了与西方话语相互矛盾和无法加以表述的部分,它们往往被变为"潜历史",被压抑在无意识的深处,找不到自己的能指和表意。在张艺谋的电影文本中,他替换了中国电影传统的母题和表意,把原有历史叙述中未被释放的一面加以释放。如《红高粱》中,"欲望"与"生命"的弥散超越了中国电影史的旧话语,而《菊豆》《大红灯笼高高挂》也都是对人的"欲望"无所不在力量的表述。《秋菊打官司》中执著的秋菊对"说法"的追求也是一种非理性的、狂热的欲望代码,这似乎是对被压抑的"潜历史"的一种释放和表达,张艺谋似乎找到了一种表述"潜历史"的新形式。张艺谋以旺盛的生命力为"中国"作了新的表述,他那些狂野的、反规范的、超俄狄浦斯的人物符码似乎指向了"中国"原有的"不见"和压抑,提供了电影主流之外新的可能性。

问题在于，张艺谋在后殖民语境中对"潜历史"的精心表达，并没有能够拯救这一历史本身。这里既没有救赎也没有超越，相反却使他在越出小范围的主流话语（中国电影的传统）之后，在一个更大范围的主流话语中（全球性后殖民话语）享有了某种特权的地位。他的边缘化不但没有被拒绝，反而变成了这一权威性主流话语所需要的侧面。它把"潜历史"化作了后殖民语境中文化消费的产品。这一过程的严重性在于它一方面导致对潜历史的全面改写和歪曲，另一方面则为后殖民文化提供了廉价的消费资料。这似乎是张艺谋电影在书写中国文化欲望时的巨大困境，潜历史在这里又一次变成了卡通式的奇观，变成了消费文化"奇迹"的展现。从这个角度上说，张艺谋电影仅在重复着阿西雅·杰巴的明信片文化的处境。

结　语

我在这篇零散的论文中，对张艺谋及其电影神话作了一些分析，这些分析当然是非常粗略的、纲要性的，这只是我对张艺谋研究的一个开端。但我以为，张艺谋及其现象是后新时期的汉语文化，也是全球性后殖民语境中的重要表征。它说明第三世界电影在1990年代所面对的挑战，所承担的痛苦与焦虑。张艺谋神话正说明了我们所经历巨大转变后所带来的复杂处境。但我们毕竟有信心，只要我们的母语还存在，只要我们的文化特性还存在，真正发掘我们自身潜历史的一切潜能，表达我做"人民记忆"的新电影，一种有生命的电影一定会给我们以新的欣悦和思考。这电影将会像阿尔都塞所言：

> 如果戏剧的目的是要触犯自我承认这一不可触犯的形象，是要动摇这静止不动的、神秘的幻觉世界，那么，剧本就必定在观众中产生和发展一种新意识。这种新意识是尚未完成的意识，生产这种未完

状态,这种由此产生的间离状态以及源源不断的批判的推动下,通过演出而创造出新的观众。这些观众是在剧终后开始演出的演员,是在生活中把已经开始的演出最后演完的演员。[1]

[1] 路易·阿尔都塞,《保卫马克思》,商务印书馆,1984年,第127页。

《英雄》和《十面埋伏》：新世纪的隐喻

一

张艺谋的《英雄》在2002年岁末中国电影市场的遭遇有一点像《英雄》自己的故事。

这个贺岁季节是古怪的。这里没有以往那种喜剧式无伤大雅找乐的氛围，相反却由于《英雄》的出现弄得娱乐业非常紧张和戏剧化。昔日本地贺岁市场的英雄冯小刚本次隐去身形，来的却是1990年代以来中国电影全球化的象征——超级英雄张艺谋。一面是如同超级机密一样和媒体斗法的神秘，一面是铺天盖地的报道和追踪；一面是轰轰烈烈的首映式，一面却是和媒体没完没了的嘴仗；一面是拥塞在电影院门前急切地等待先睹为快的观众，一面却是无穷的批评和众多巧妙的挖苦。纷争和冲突一如《英雄》中的故事，挑战权威的媒体，不服气的个人，别有怀抱的批评家，各种愤懑和不满如同个体行动的"刺客"纷纷向《英雄》涌去。但一切最后却是服从市场的铁律，这里依然是以成败论英雄的"天下"。在众多的质疑和批评中，最后却仍然是票房的成功将质疑推到了后景，张艺谋这个具有市场敏感的天才导演仍然是这个全球化时代的"英雄"。他可以轻视那些批评的理由仍然是市场的胜利。具有讽刺意味的是，批评和质疑也变成了媒体炒作不可缺少的部分。批评得越激烈，涌到影院看个究竟的人就越多。这成了"注意力经济"一个最好的注脚，也有点像是刺客们惊天动地

的行为却成全了秦始皇的"天下"秩序。那些批评和质疑多少有一点像"无名"那玄虚的劝说,说得可能都对,但没有什么用,最后起作用的其实还是强者的力量。《英雄》的故事其实就是《英雄》在当下情境的隐喻,也恰恰成了当下世界的一个隐喻。市场和消费主义的决定性作用在这里显露无遗。

我是在北京的五道口电影院观看这部电影的,那天北京下着雪,天气很冷,我看的是晚上8:50分的最后晚场,但电影院门口却早早就挤满了等待的观众,大家拥在一扇小门外焦急地期待上一场结束。这是我起码二十年没有见到的电影盛况了。《英雄》的明星和张艺谋一起创造了奇迹,一个资本和市场的奇迹,一个强者的奇迹。看到这个奇迹我只有难于言说的复杂感情。

在和大家一起离开电影院时,我的问题是,面对《英雄》,我们自己该站在哪里?这是不是我们的英雄呢?

二

《英雄》的世界观当然简单,张艺谋和他的同事其实并不那么玄虚和高妙,但在和媒体冲突后张艺谋时时强调的《英雄》没有思想却仅仅是一句遁词,这里的思想其实明确得不可思议。它异常直接地和当下的世界连在了一起。有趣的是在《英雄》的宣传中经常出现的一个词是——911。

《英雄》主题的来源,恰恰就是911。911在改变世界的同时也改变了《英雄》,赋予了《英雄》历史性的含义。下面的几段引文都凸显了《英雄》与911的不可分割的联系:

> 《英雄》的开机日是2001年8月11日,整一个月后,剧组的每一个人都在谈论"911",这对《英雄》也产生了很大影响。张艺谋决定将

影片的题旨上升到"世界和平"的高度。[1]

《英雄》从2001年8月11日开机,到美国911事件发生时刚好开机一个月,张艺谋由此联想到《英雄》的现实意义:"我自己认为今天的世界充满了战争的威胁,尤其是我们正拍着电影就发生911这种事件,这样的一种人和人之间的敌意,我要消灭你,你要消灭我,斗争不知道哪一年会结束。我们由此就讨论到中国武功的概念,讨论到一个侠客,他是不是只要武艺高强就可以了。差不多也是借这样的一个信息传递一个现实意义,希望人们在看完后,不要只认为是一部很美丽的古装电影,打来打去。他们如果多想想,也许还有另外的意思,也许跟我们现实的世界有一点类似。"[2]

而电影发行人之一的张伟平在回答记者有关911对美国观众的影响时点明:"子怡常在美国,她对这个问题见解很独特,她说《英雄》会给美国人一种民族精神的凝聚和振奋,她说现在的美国人需要英雄的神话。"[3]

有关《英雄》的经过在张艺谋认可的电影纪录片《缘起》中也有对于911强有力的表现。影片一开始在一段简短的对于张艺谋导演赞颂式表达后,就很快进入了911的镜头。电视中的911直接和在甘肃拍摄的张艺谋剧组所居住的宾馆连在一起,911对剧组的冲击和震骇变成了《英雄》这部电影的支点和纪录片《缘起》的叙事起点。这部纪录片到结尾时又回到了张艺谋讨论911的段落,张艺谋在这里强调了911对于这部电影的巨大启示作用。他特别点明:"我们讲的天下,我们讲的和平是指全球的。"《缘起》几乎是以911起又以911终。依赖911,《缘起》对《英雄》的讲述才有了一个必要的框架,《英雄》才从此超越了一种普通的娱乐文化界限,成为一种巨大的隐

[1] 新华网,2002年9月27日。
[2] 《信息时报》,2002年12月16日。
[3] 雅虎中国,2002年11月4日。

喻表达，而张艺谋导演这位《缘起》中无可置疑的大英雄，也才超越了电影导演的角色，变成了人类命运的思考者。

这里的一切其实不是无的放矢。这部电影的确是对当下世界的隐喻，这里张艺谋要给911之后的世界一个"说法"的宏愿其实清晰可见。911的出现赋予了《英雄》超越性的意义。《英雄》不再是一部普通的电影，而是当下的全球结构的一个异常明确的隐喻。

秦皇的"天下"其实远远超出了民族国家的界限，《英雄》中秦皇的一句话在《缘起》中也被强调了，这句话充满了力量和权威性："六国算什么？寡人要率秦国的铁骑打下一个大大的疆土。"这疆土其实就是所谓的"天下"。这"天下"似乎在空间上无边，在时间上无限，抽象得失掉了几乎任何中国历史的依据。张艺谋好像不可思议地放弃了人们耳熟能详的荆轲或高渐离"刺秦"的传统，他创造了"长空""飞雪""残剑"这样一些幽灵般的人物，他刻意地使他的秦始皇和中国历史脱离，这些刺客和秦皇早已没有中国历史的任何具体性，这恰恰是张艺谋和以往的《秦颂》或《荆轲刺秦王》根本不同的地方。昔日的第三世界的"民族寓言"在中国高速全球化和市场化的新时代里已经失掉了意义。张艺谋在这里给我们的是超越了中国的具体情境的世界想象。

张艺谋这次的表现和他已往的电影划开了界限。在已往的电影中，没有时间性的特异空间乃是表现"中国"特殊民俗和特殊文化与政治的表征。张艺谋历来将视点放在特异性的"中国"之上，"中国"特殊的历史和文化一直是张艺谋电影在全球市场获得成功的前提。张艺谋电影存在的基础历来是中国特异性的"奇观"。[1] 这种奇观性的获得是和中国第三世界处境有直接关联。而《英雄》则是张艺谋从1990年代中叶以来经历了一系列针对中国本地市场的尝试之后再度面对全球市场的努力，这是在他当年

[1] 有关张艺谋电影的讨论可参看拙文《全球性后殖民语境中的张艺谋》，《当代电影》，1993年第3期。

的同道陈凯歌在国际市场接连挫败之后的开始通过《和你在一起》面对本土市场的"内向化"选择时,却再度在全球市场中做出新尝试的努力。这一努力的方向却完全与当年背道而驰。在当年"民俗"电影中特定的"中国"/世界的尖锐对比,中国的自我放逐式的焦虑在这里已经消逝。这里的"天下"已经超过了六国的传统空间,变成了全球"普遍性"的一次展示。这里超越特殊性的方法与张艺谋早期电影的相似之处在于它们都强调"隐喻"和"象征",在于抽空了电影的历史具体性和时间性。但其方法却完全不同,早期张艺谋电影所有的隐喻和象征的归宿都是中国,这里的一切都指向中国的生存,而《英雄》则是要给一个全球性的"天下"一种阐释。这里超越中国的普遍性是中国电影中前所未有的。张艺谋不再表现第三世界民族寓言里的诉求,而是要给予天下——也就是这个新的世界一个总体的表述。于是,张艺谋的《英雄》显示了在新世纪之后,中国文化和社会出现的新状态已经超越了1990年代初期的中国全球化和市场化前期的历史情势,而有了更新的转变。这种转变最为关键的地方就是随着中国经济的高速成长,中国想象的一些部分已经越来越脱离原有中国的"第三世界"的形象。这恰恰是《英雄》最为引人注目之处。《英雄》中的秦国完全不是中国的象征,而是"天下"的全球秩序的表征。《英雄》的戏剧性在于它是一部充满了中国文化象征的电影,这里有几乎一切中国文化奇观般的神秘和诡异形象的展现,无论是武打设计、还是有关书法的表现,以及对于自然的感悟中都有异常"中国"的表现,但这部电影坚固的内核却是全球的,代表了一种全球化力量的展现。这里没有了第三世界"弱者"的被侮辱和损害的焦虑,反而是强者的"自信"和"力量"的无穷展示。《英雄》从这个方向上脱离了中国电影史的一般形态,构成了一种新的表达策略和意识形态。这些一方面乃是脱离中国现代历史的想象,另一方面却也都是前所未有地和中国历史的当下进程紧密联系,显示了中国社会和文化的全球化进程的深度发展。

这里的强者哲学乃是脱离了中国现代历史观的表征,这是一个前所未

有的秦皇故事。在古往今来有关秦始皇和刺客的故事中,那些刺客都是以生命反抗权威,为弱小者争取生存权利的人,他们的正义性几乎从未有人质疑过。而秦皇则是专制的暴君,是非正义的象征——这里弱者的反抗是天然合理的,强者的压迫则是罪恶。这一表意模式乃是现代中国文化处境的重要象征。郭沫若的《高渐离》就是有关秦始皇和刺客的经典剧目。这里现代中国屈辱失败的历史和"弱者"的自我定位导致了造反有理式的反抗模式,这一直是现代中国文化主导性的意识形态。在现代中国,暴君/刺客的二元对立乃是压迫/反抗、邪恶/正义之间的对立和冲突。《高渐离》的历史讽喻被郭沫若本人直言是:"存心用秦始皇来暗射蒋介石"。[1] 刺客反抗暴力的"以暴易暴"的逻辑在此受到了完全的合法化。这种价值观也是现代中国文化理念的基础,以暴力反抗强权是中国现代性文化想象的基石之一,是现代中国建立自己新的"民族国家"追求的起点。在一个全球的背景下,中国对于殖民主义秩序的反抗是其"弱者"不屈不挠反抗形象确立的基础。在中国自身的背景下,"革命"对于权威的颠覆和反抗也是"弱者"解放唯一的可能性。唐小兵在分析小说《暴风骤雨》时分析了暴力在中国现代文化中的作用:"暴力带来的恐怖和残忍,同时也给予一种'直接实现意义'的动人幻象,诱发一种趋近于崇高的乌托邦式美感。这正是暴力革命的核心逻辑,是和一个回荡着'危机'、'存亡'、'解放'、'新纪元'的时代密不可分的。暴力的辩证法,则在于肯定人的价值为出发点的暴力,其实正是否定了作为主体的人,而最终却仍将唤起新的、更强烈的主体意识。"[2]

这个传统模式却在张艺谋这里得到了彻底的颠覆。传统的正义观和弱者抗争的天然合理性被质疑,而一种新的"强者"哲学则悄然出现。这个

[1] 郭沫若,《〈高渐离〉后记》,转引自朱栋霖等主编,《中国现代文学史 1917—1997》(上册),高等教育出版社,1999年,第313页。

[2] 唐小兵,《英雄与凡人的时代》,上海文艺出版社,2001年,第115页。

故事中让人震惊和不安的恰恰是电影中"残剑"的哲学，那为了天下而生的"秦皇不可杀"的理念直率地冲击了我们对于"正义"的传统认知，也冲击了我们对于历史的理解。许多媒体对于《英雄》的批评中，其实都有这样的问题，只是大家都好像还来不及仔细地把一切想明白。但这里的那种"强者哲学"却是前所未有的新表述。反抗权威的力量受到了前所未有的质疑。"天下"所需要的和平已经超越了暴力是否有正义性的讨论而变得高于一切，残剑主张的对于"天下"秩序的高度尊重具有某种绝对意义。这里有趣的是实际上这种观念正好和弱者以暴力反抗的价值观背道而驰，它将这种意识体现在所谓全球的背景之下，就形成了脱离现代中国一直持续不断的左、右之争的特殊表达。[1]这种"强者哲学"已经变成了"天下"的结构，它试图理解的恰恰是911之后的世界秩序。

这里，正义好像今天全球反恐的"绝对正义"，而"和平"则是对强者的世界秩序的确认，是在秦皇统治下的安全。"天下"的秩序高于赵国人的苦难和绝望，强者应该拥有一切，弱者则蒙受痛苦也为"天下"而不得不忍受，国仇家恨比不上"天下"的价值，弱者内部的纷争和飞雪与残剑对于历史不同的解释最后使得他们丧失了力量。这里出现了一种新的价值观，"天下"的超越民族国家的普遍性是建构这种秩序的基础。在这个有"大大的疆土"的天下中，强者设定的规范和秩序彻底地变成了世界主导性的逻辑。一种历史终结式的宏大"天下"意识恰恰投射了全球资本主义之下的那种文化逻辑。而一旦这种文化逻辑和一种唯美主义的表现力结合起来时，它所造成的轰动就格外明显。

[1] 这种左、右之争一直是中国知识分子在现代性话语中分歧的焦点。在对于历史的分析方面也存在这样的矛盾；对于《英雄》，知识分子之间的争论有相当多都涉及对于民族国家状况的判断。有偏右的论者认为这部电影是为现在的中国秩序以及当代中国历史的某种情境的阐发支持，因此否定这部电影；另外一些偏左的论者也恰恰用同样的理由对这部电影加以肯定。而这些论说又恰恰显示了左、右的话语和当年状况有很大的反差。但实际上有关这部电影的解读仅仅放在民族国家内部是无法对其加以阐释的。左、右的话语在阐释《英雄》方面都遇到了困难。

这种新的逻辑当然具有某种冲击力，这似乎也导致了张艺谋不愿意具体地在中国历史中作"翻案文章"，而是不得不凭空编造故事。这也许同时说明张艺谋对于和中国历史的经典诠释相对抗也没有自信。其实这和中国的传统文化也没有什么联系，那些眼花缭乱的传统代码其实都是有趣的装饰品，但这里的"强者哲学"却是新的全球逻辑的最好表征。有一个我在《英雄》散场时无意听到的议论也让我思考，一个年轻观众对他的同伴说，秦皇的"天下"太像今天美国主导的世界了。连最后那行有关秦始皇修建长城护国护民的字幕也看起来像今天美国正要建立的导弹防御系统。应该说，这似乎是我听到的众多评论中最为一针见血的。它引起了我真正的思考。在这个诠释中，张艺谋的世界观其实被呈现得相当直率，这个我不知道姓名的普通观众的敏感和锐利让我惊叹。我想，这种解释当然可能会受到太穿凿附会的批评，但它的分量却不能抹杀。这其实也正好应和了张艺谋自己的解说。

　　这里的这个完全脱离了中国历史限定的故事，被赋予了对于新世纪的全球格局进行想象的宏伟意义。这是张艺谋在一个新的语境中再度参与全球文化市场运作的新企图。

三

　　这里强者哲学的表达是通过一种令人心惊的"暴力美学"来传达的。张艺谋也充分表现了他对于电影视觉效果的把握能力。他竭力地渲染刺客之间具有东方神秘色彩的唯美主义武打。这种唯美的形态甚至在一定程度上超过了它的"意义"，而变成了讨论和争议的中心。这里的武打未必有他的那些武侠电影前辈那样具有力量，也由于叙事的反复无常而减弱了它的感染力。这些武打一方面被叙事的虚幻性所不断摧毁，因为所有那些让我们沉迷的武打原来仅仅是秦皇和无名对话中无法确定的想象，这显然削

弱了它们的力量。另一方面，这里的东方式神秘和孤独的英雄根本不可能获得胜利，这些"幽灵"的出没其实对于我们这些了解中国历史的本土观众来说是不可思议地具有极度的抽象性。即使那在叙述中的"三年前""飞雪"和"残剑"冲击了秦始皇的宫殿，但内心的矛盾和内在的冲突却使得武侠的力量顿失，在最后瞬间放弃的那种"弱者"无力感被凸显得如此清晰，这使得灿烂的武打设计失掉了意义。但金黄的树林、宁静的溪流、无边的荒漠都和充满美感的武打设计，都混合成为一种"美"的空间。这里的那些充满诗意的浪漫性武打高度唯美，是一种唯美主义的"纯"的表现。这种唯美主义构成了这部电影的消费性，也就是它赖以吸引观众的基础。正像许多人批评的，这里唯美的影像并没有完全融入电影的故事之中，而是一些孤立的片断。张艺谋所言的希望大家看画面的说法的合理性也在于此。唯美的表现实际上就是今天可供消费的新意识形态不可或缺的部分。如果这部电影仅仅有一个有关强者哲学的表述，显然它不足以吸引众多的观众，也无法让张艺谋说服他的反对者，于是，唯美主义如期而至，构成了电影同样重要的部分。那些灿烂而无意义的武打具有的让人沉醉的感性表现一方面可以起到遮掩其世界观的作用；另一方面，它本身的诱惑力和吸引力也是无可置疑的。正像周小仪在探讨"唯美主义"的当下作用时所指出的："在当代社会条件下，无论是纯粹艺术还是日常生活中的艺术形象，总是以美丽诱人的方式遮蔽了资本扩张所造成的感性物化之残酷现实，并以普遍主义的姿态强化了强势文化所赖以生存的不平等结构……在唯美主义运动中所涌现出的主体，无论是19世纪还是当代，也一定是物化的主体，并锁定在文化的权力结构之中。"[1] 这也就是《英雄》武打唯美影像的意义。这种唯美性的构成彰显了与消费主义相关联的文化要素。

　　真正让我震惊的却是那被天才的视觉表现渲染得异常淋漓尽致的秦皇其无边无际的"箭阵"，它具有穿透一切的力量，多少让人想到新型的

[1] 周小仪，《唯美主义与消费文化》，北京大学出版社，2002年，第21页。

导弹,正是主宰天下的力量所在。这里所看到的乃是一种前所未有的暴力美学。在赵国书馆被秦皇的剑所穿透的那一段的确让人内心产生一种恐惧的感觉。在这里,强者的力量无情地摧毁弱者的抗争,弱者的文化和剑一样没有可能取胜。那"风、风、大风"好像来自大自然的让人恐惧的超越性,就算没有任何人的气息,其声音里的力量也让人惊骇。武力中的那种无坚不摧、无边无际的"暴力"前所未有。"强者"就是依赖这样的武力获得权力的,这种权力也在武力中获得了巩固。这种暴力之美不在于反抗权威,而恰恰在于巩固权威。

在这里,文化象征的"书法"是如此的脆弱和无力。这种对于强者力量礼赞式的表现也是电影史上罕见的,征服者的力量和不可反抗的威严都让人感到一种康德式"崇高",可以感到张艺谋在其间的沉醉。而秦皇宫殿的庄严和秦皇穿透人心的能力都使得"强者"的力量变成了理所当然的世界主宰。故事在秦皇和无名的对话中展开,秦皇的居高临下与无名的犹疑彷徨之间,在俯视地对待无名和仰视地处理秦皇的镜头语言中所显示的那种对于强者的震慑人心的力量表现中,都透露了制片者的意识形态。

值得注意的是电影的叙事模式,这里好像是模仿黑泽明《罗生门》的开放叙事,几重不同的故事通过不同的叙事得以展开。但这里并没有开放式的故事,几个故事最后终于定于一处了。在秦皇和无名的共同努力下,故事最后有了一个确定的结果。这里的"美"是存在于断续的、不连贯叙述中的这个封闭结果说明了张艺谋对于911之后世界的一种让人触目惊心的理解。一种强者哲学的胜利是这个秩序的真理,秩序并不具有开放性,一种自上而下的全球化秩序成了固定的结构。但这里秦皇虽然拥有一切,却被随时可见的"刺客"威胁而失掉了任何安全感。涌动在秦皇权力之下无穷无尽的仇恨颠覆的欲望变成了一种搅动世界的力量。这种力量在这里却没有了合法性,变成了天下和平的障碍。而秦始皇最后大彻大悟的"和平"之道,也无非如同当下流行的全球反恐的意识形态一样,乃是一种新的权威话语。

于是，我突然发现《英雄》对于全球化的理解正好接近最近风靡一时的内格里和哈特的理论名著《帝国》。在《帝国》中，冷战后的全球秩序如同超级帝国，跨越了民族国家的传统概念。《英雄》里的"天下"意外地接近他们描写的"帝国"。在哈特和内格里的书中，帝国不仅仅在空间上无边，在时间上无限，在社会生活中无度，而且帝国对于"和平"概念的诠释也异常重要。"虽然帝国的实践还是浴血的，但帝国的概念总是被献给和平——一种超出历史之外持久和普遍的和平。"[1]而张艺谋《英雄》中的和平其实也就是全球化时代的帝国式和平。其实，在《帝国》一书中大家感到难以翻译的multitude（底层）用《英雄》中的"无名"一词也可以贴切地翻译过来，当然"帝国"一词其实也可以直截了当地翻译为"天下"。《英雄》和《帝国》的这种奇妙的相似性不能说仅仅来源于偶然，不谋而合中的奥妙正是在于它们共同是当下全球资本主义世界秩序的投影。张艺谋的"天下"正是哈特和内格里的"帝国"，但《英雄》里无名驯服地接受了秦皇的天下，他以劝说秦皇"和平"而结束自己的生命，但《帝国》中的multitude却被视为唯一的反抗力量还要继续颠覆帝国的秩序。在张艺谋这里，"天下"是历史终结的结果，是无限的，但哈特和内格里仍然期望某种开放性。

张艺谋令人惊骇地用电影表达了他对于当下世界的观察，他说出的东西背后那种强者哲学正是今天全球化的逻辑。无论对于个人或全球来说，一种越来越强悍的强者哲学变成了世界的基本秩序。在文化高端的全球反恐的意识形态话语和在低端的日常生活领域的消费主义潮流，已经变成了强者哲学的世界观。一切都要自己负责的丛林法则好像又变成了一种真实。张艺谋无非用一种我们不喜欢的方式点出了事情无法说明的东西。这种意识形态在一般的日常生活中是以消费主义为基础的，消费主义是这种全球资本主义意识形态的"低端"方面。由于它特别具体易感，特别具有

[1] Michael Hardt, Antoniao Negri; *Empire, Preface*（Cambridge: Harvard University Press, 2001），p.XV.

具体而微的操作性,而容易变成一种日常生活的普遍价值。消费被变成了人生活的理由,在消费中个人才能够获得自己的价值和意义,获得某种自我想象。消费主义的意识形态乃是当下日常生活的基础。我们可以发现,消费划定了人的阶层地位,消费给予人价值。与消费主义的合法化相同构,日常生活的意义被放大为文化的中心而被神圣化,而昔日现代性的神圣价值被日常化。日常生活的欲望被合法化,成为生活的目标之一。在现代性的宏伟叙事中被忽略和压抑的日常生活趣味变成了文学想象的中心,赋予了不同寻常的价值和意义。在"高端"上,全球资本主义的意识形态并不依靠消费主义,而是凸显了一种帝国式绝对正义的意识形态。这种意识形态经过了1990年代初的海湾战争,1990年代中叶到1990年代末的科索沃及前南斯拉夫战争,直到911之后已经完全合法化了。这种意识形态在目前的集中表现乃是全球反恐,这里绝对正义和恐怖之间的冲突,正义的无限性和永恒性都标志了一种全球资本主义在道义上的绝对合法性。这已经超越了伊格尔顿等人对于全球资本主义仅仅是消费主义的描写。全球资本主义在此找到了自己道德上的正当性。新的全球资本主义合法性基础已经完全确立。张艺谋的《英雄》其实隐喻了这样一个"新世纪"的文化和社会形态。在这里,"天下"或"帝国"不仅仅依靠暴力,它还有一个有关"正义""和平"的高端宏伟的意识形态,这种意识形态创造了全球资本主义巨大的历史合法性。而另一方面,消费主义唯美的冲动其实也展现在《英雄》的武打表现之中。这种表现也是资本和审美结合的结果。"审美已经构成资本的一部分,成为资本本身的表现"。[1] 于是,"高端"和"低端"两种意识形态相辅相成,共同构筑了《英雄》所表现的全球秩序。让人沉醉和满足的审美消费和一种有关"天下"和"和平"的帝国逻辑的混合,正是《英雄》表达的中心。《英雄》令人不可思议地表现了新的全球意识形态的高端和低端方面。

[1] 齐泽克,《意识形态的崇高客体》,中央编译出版社,2002年,第64页。

其实，我们当然可以不喜欢这个秩序，但张艺谋却意外讲出了这个秩序的真实而残酷的那一面。我们不愿意接受这种秩序，于是，许多人批评这部电影，但这里的问题是这个世界恰恰是按照这种秩序建构起来的。我们就生活在其中，而根本无法逃遁。这当然是一种明确的意识形态。这种"意识形态"正像齐泽克所言的那样："意识形态并非我们用来逃避难以忍受的现实的梦一般的幻觉；就其基本的维度而言，它是用来支撑我们的'现实'的幻象建构：它是一个'幻觉'，能够为我们构造有效、真实的社会关系，并因而掩藏难以忍受、真实、不可能的内核。意识形态的功能并不在于为我们提供逃避现实的出口，而在于为我们提供社会现实本身，这样的社会现实可以供我们逃避某些创伤性的真实内核。"[1]《英雄》提供的意识形态就是如此。它的市场成功也展现了当下全球资本主义世界现实的状态。

有必要指出，《英雄》这样的表现的确完全脱离了现代中国历史的脉络，它说明无论是强者哲学或唯美主义消费性都伴随着中国在1990年代以来的全球化和市场化进程而变得具有合法性，电影里的表现具有某种全球普遍性话语的企图，说明伴随着中国经济的高速成长，中国已经脱离了1990年代中国全球化和市场化"前期"的"后新时期"，进入了一个"新世纪文化"时期。张艺谋和他的电影已经不再试图展现在全球化中的中国奇观，而是试图用中国式的代码阐释一种新的全球逻辑。这一方面显示了中国已经在某种程度上接受了一种新的全球逻辑和强者哲学，显示了一种中国进入世界秩序，并已经在一定程度上超越了第三世界的状态。中国可能正在变成世界"强者"的过程中，于是一种脱离原有话语结构的表达开始出现。《英雄》和张艺谋正是显示了这种趋势某个方面的"踪迹"。另一方面，这里的强者哲学当然包含了对于弱者的冷淡和无视，那种为了"天下"对别人体认的残酷表示无动于衷，正是让人难以接受的方面，也显示

[1] 周小仪，《唯美主义与消费文化》，北京大学出版社，2002年，第213页。

了一种丛林法则逻辑的无情一面。从这个方面说，《英雄》的复杂性值得我们深入探讨。

但《英雄》却仍然有自己的空白，在刺客们死掉之后却依然留下了一个"长空"，他是最早鼓动刺杀秦皇的人，他的不知所终说明秦始皇的秩序之外仍然有另类的可能。我们不清楚长空的未来。这是《英雄》留下的一个引人注目的空白。长空会如何想，如何做？这是未来的一种开放可能，一种选择机会。那么，这个世界上是不是也有这样的机会呢？《英雄》其实给出了当下世界真实的东西。这不是我们可以回避或逃遁的。我们必须面对这个世界。《英雄》给知识分子的问题是要求一种超越过去思路的面对现实的思考，如果没有现实的思考而仅仅是重复过去的话语，《英雄》依然是我们无力感的象征而已。《英雄》不应该在简单否定性的批判和同样简单的来自市场成功的赞美中被湮没，而是我们必须提供新探索的可能性。这是《英雄》给予我们最为残酷的挑战。

四

最后，我的问题没有答案。但我愿意提及另外一部今年的贺岁片——《我的美丽乡愁》。这是一部小成本的、由年轻导演俞钟拍摄的电影。它完全没有《英雄》的辉煌，也没有引起人们观看的热潮，那两个在全球化时代人口的流动中到广州打工的白领女孩和农村打工妹如此深重地打动了我。她们都有美丽的梦想和难以言说的痛苦，还受到过许多伤害。但她们那种灵活的生存能力和对于全球化发展的某种期望还是具有强大的力量，说明尽管在一个"强者"的世界上，期望和努力仍然是有价值的，中国年轻人面对这个世界的那股前冲的力量可能不足以改变全球化世界上的残酷和无奈，但却可以许给我们一个全球化的未来。一个弱者通过努力成为强者的故事在这里展开。两个天真的女孩的坚强和对于未来的信心让我如此

感动。她们没有试图摧毁《英雄》告诉我们的秩序,而是通过奋斗改变了自己的命运,找到新的可能性。她们朴实开朗地面对未来的决心是中国在全球化时代希望所在。我在《英雄》中没有找到我的英雄,却在《我的美丽乡愁》中找到了。

这两个女孩是不是那个在《英雄》里失踪的长空呢?我不知道。我知道我喜欢那里的明亮的面对未来的美好微笑。这是我在《英雄》里无法找到的。

五

张艺谋的《十面埋伏》毫无疑问是《英雄》的惊人重复。这个重复是如此的明显和不容置疑。武侠电影的形式,灿烂得几乎不可企及的画面,超级明星的阵容,巨大的宣传力量,媒体不间断的嘲笑和批评和涌向电影院的人群构成了《十面埋伏》和《英雄》共同的景观。这里"重复"的戏剧性在于,市场的力量的强度是可以"重复"的,市场的胜利也是可以"重复"的。市场一再地证明着张艺谋的力量,也证明着自己的力量。这些力量几乎可以用相同的元素创造相同的奇迹。张艺谋的这种"重复"其不可思议的力量在于将所有的人带入了一种难以名状的矛盾状态。一面是迷恋和欣悦,涌进电影院的人流和票房的数字足以说明这种迷恋。另一面则是一种厌倦,媒体的严词抨击和公众的网络上的恶评都说明了这种厌烦和厌倦的存在。迷恋和厌烦的同步在这一次《十面埋伏》的全部运作中凝固了当年《英雄》的偶然性,将这种偶然变成了一种必然。

这里奇怪的是人们已经习惯了张艺谋在市场上无可置疑的胜利,于是媒体放弃了对于电影内容的讨论,它们在《十面埋伏》还没有公演之前就已经宿命般地不得不承认这部《十面埋伏》必然地获得的市场成功,它们也完全处于一个无可奈何的状态下。几乎我看到的所有媒体和公众预见到

了张艺谋必然的市场胜利，它们也产生了对于强者力量的无奈之感。他们似乎从开始的时候就已经沮丧了，完全丧失了主导公众的能力。最近在中国语境中极大增长的传媒力量不断在对公众发挥几乎无限的影响力，但面对张艺谋的影响力却是如此无奈。如果说第一次《英雄》的胜利是一个偶然的话，《十面埋伏》几乎必然的胜利则让媒体产生了深刻的无力感。他们越是预言张艺谋的失败，张艺谋就越是胜利。这似乎也是传媒对于张艺谋愤怒的隐秘原因之一。张艺谋用《十面埋伏》"重复"了《英雄》的胜利时刻，也是传媒力量失效的时刻。这似乎是《十面埋伏》重复最明显的意义。这说明了新的市场力量自有其神秘之处，张艺谋一再的胜利说明，具有全球性的影响力可以跨越区域性的传播直接地作用于观众。张艺谋的全球影响使得本地观众不得不走进影院，因为张艺谋已经成功地塑造了自己全球性的"中国"象征的形象。本地媒体的批评不会对于这一形象有巨大的影响。这和全球资本在中国的运行有惊人的一致。尽管本地媒体有过诸多抨击，但中国的全球化进程却是不以人的意志为转移的，资本和中国的"接合"，市场和中国的"接合"，其实张艺谋就是它的象征。《十面埋伏》无非再度证明了这一点。

《十面埋伏》再度显示了张艺谋对于视觉唯美主义的强烈迷恋。这种唯美主义正是《英雄》给予人们的最深印象。而《十面埋伏》似乎在此似乎已经登峰造极，又超越了《英雄》以灿烂武打为中心的唯美追求。在《英雄》中，秦皇的战争机器无限压抑的秩序宰制和终结了刺客们无拘无束的感情联系，而刺客们自身强烈的道义和使命感又压抑了他们的"欲望"。最后，我们看到的是压抑欲望的秩序极端存在的合法性，一种崇高的"暴力美学"压抑了一种感官性的、奔放的"欲望美学"。虽然《英雄》有着无限灿烂的武打和画面，但这一切却是被抽空了的，是被"秦皇不可杀"这样的"绝对正义"的逻辑所控制的。《英雄》的"强者哲学"虽然给消费主义"唯美"满足留下了足够的形式空间，却没有给这种满足留下充分的内容空间。《英雄》似乎太急切地试图表现新世界秩序的力量，它极度

地重视这一秩序高端的绝对理性，而这一切仅仅是通过画面的无限灿烂。于是，《英雄》就存在两个难以弥合的断裂：一是在秦皇崇高秩序的歌颂和刺客们无目的、唯美的武打片断间的断裂；二是在刺客们自由自在、出神入化的打斗和他们极端压抑和极端乖戾的感情之间的断裂。也就是说，《英雄》存在着唯美武打和唯美画面所代表的用来满足人们的感官和欲望的"欲望美学"和一种与权力和秩序相关的"暴力美学"之间的分裂。

在《十面埋伏》中"暴力美学"和"欲望美学"的关系更形复杂。似乎这里刻意展现的性和爱情，牡丹坊的奢华和瑰丽的空间景观和生活形态，那个"金捕头"化身而成的"随风"对小妹发表的有关自由自在生活的见解，都充分地体现了一种对于欲望满足的追求。而无论随风、刘捕头和小妹都没有了《英雄》里的刺客和秦皇的那种强烈的历史使命感，为了某种绝对的价值而放弃个人的欲望的"崇高"。他们反而极端崇尚个人的满足，是被个人的欲望所拨弄的人物。最后，随风和小妹的试图逃离一切权力的争夺，迈向一种超越性的自由是由于不顾一切的"情欲"的力量，而刘捕头对于他们的阻止却也是由于情欲的力量。"随风"和刘捕头从烂漫的一片绿意中一直持续到漫天的飞雪中的打斗，和最被传媒诟病的章子怡扮演的"小妹"重伤后的持久不死，其实都是超越了日常生活的逻辑和写实主义策略唯美的超越精神的展现。这里追求的完全不是具体而微的现实感，而是对于现实的完全的超越。这是脱空的故事里自足的唯美表现，它是完全"超现实"的。众所周知，唯美主义的文化精神正是通过极端脱离现实性超越的想象来完成自身的。它要求一种艺术与现实的疏离，强调艺术世界的自足的完美。《十面埋伏》一面是《英雄》的武侠电影的重复，一面却又是张艺谋早期的《红高粱》或《菊豆》这样的电影的重复。当年的"野合"或原始欲望对于压抑的反叛的主题似乎得到了再度的凸现。一种人类感官解放的追求超越了《英雄》里不可动摇的秩序。似乎秩序再度成为一种绝对的压抑。不断追捕"小妹"和"随风"的战争机器不再像《英雄》中秦皇的战争机器一样具有超验的力量，反而变成了感官反叛的

对象。这里"欲望美学"再度成为电影的中心。它不再仅仅是唯美的形式美的追求，而且是唯美内容的追求。在这里张艺谋试图给予我们的是"满足"而不是"强者哲学"。这里出现了唯美主义的胜利，这是在《英雄》秩序里的边缘之物，今天变成了《十面埋伏》的核心。

《十面埋伏》的故事好像是一个在对《英雄》重复中的逆写，《英雄》肯定秩序和权威，肯定秦皇战争机器的力量。在对于刺客们的浪漫表现中却包含着深切的失望和迷惑。但刺客们浪漫和诗意的自由生活却是《英雄》中脱离秩序之外的东西。这些诗意和浪漫的敢爱敢恨在赞美绝对秩序、超验的"和平"之中却又有了另外的吸引力，这些东西最强烈地表现在《英雄》里的章子怡扮演的大侠追随者身上。那个人物非常接近《十面埋伏》的小妹。但和《英雄》不同的是，而《十面埋伏》却是发现了大唐和飞刀门两个不同秩序共同的压抑之处。在这里，大唐的统治秩序和飞刀门的反统治秩序之间却有了惊人的同构性。两种秩序意外地用同样的规则运作自身，它们都压抑人的感情和欲望。情欲在秩序中没有任何地位，它是无关紧要的。这里相互"卧底"的结构，说明着二者惊人的同构性。金捕头化为"随风"，刘捕头居然是飞刀门潜入官府的卧底，也是小妹的男友。这个让人眼花缭乱的结构当然接近《无间道》，但这里其实掩饰不住的是对于权力深切的失望，是对于权威和反权威的双重失望。"盲目"的小妹，其实是洞察一切的"洞见"者，她其实可以看到秩序压抑下人的扭曲。张艺谋在这里对于秩序的信心受到了动摇。没有露脸的飞刀门帮主和根本没有出现的州里官员其实都代表着看不见的权威力量。他们在互相殊死搏斗的同时。却将个人看成草芥，阻止爱情，毁灭希望。这里"暴力美学"不可抗拒的力量仍然存在。但它们却变成了一种异己的、粗暴的力量。这种力量具有普通人没有办法抗拒的神力，却没有办法消灭人的"欲望"。

这里有一笔格外值得注意。在影片最后的那场随风和刘捕头无尽的搏斗开始之前，一个交代性的镜头其实有着关键作用。这个交代性镜头是那片开打的开阔地周围已经为来自不同方面的队伍所包围。一切浪漫和悲壮

的个人之间的战斗和对于秩序的反叛都是在隐蔽的观看者的观察之下进行的。当然小妹也意外地由主角变成了无能为力的观看者。这里那些沉默的观看者其实就像拉康精神分析中的"他者",将主体的一切置于它的掌握之下。于是,这场惊心动魄的武打过程正好惊人地表征了拉康借助黑格尔理论提出的"欲望的辩证法"。两个"主体"随风和刘捕头当然是互为他者的,但这两个他者的位置其实是可以互换的。金捕头乔装的"随风"当然是官府的卧底,却背叛了官府,和小妹相爱。而刘捕头是官府的代表,却是飞刀门的卧底,却被小妹抛弃。他们之间的对立其实是根本无法确定的。他们之间有官府和飞刀门权力对反权力的对立,有老情人和新情人之间个人欲望的对立。但这些对立其实都可以互相交换,并没有任何实质的意义。在这里,"他者"是外面观看的队伍。而小妹则是欲望的对象。在一部讨论拉康理论的著作中有一个段落正好可以用来阐释这场争斗:

> 两个个体间围绕着在他者中被欲望相互承认的纷争,最终将走到其中哪一方让步或死去的极限地步。但是,无论那一方以何种方式放弃了战争,结果都是与相互承认的本来意义相差甚远,即败者自不必说,胜者也只是战胜了没有价值的人。由于一方被另一方欲望,因而它不可能既要战胜对方,又要否定他者的存在。其原因在于,正因为被对手支持,自己才能够成为充满欲望的有价值的器……因此,这场战争变成了不生不死的永远没有结束锣声的不可思议的战争,没完没了地持续着一种任何一方都不能战胜或失败的进退两难的状态。能给这种状态画上休止符的只有在那里打上缺口的死亡。结果,战争真正的操纵者只能是为一切战争拉上帷幕的死亡沉默。[1]

这两个主体都背负着无穷的他者欲望,他们试图背叛"他者"去追寻

[1] 福原泰平,《拉康:镜像阶段》,河北教育出版社,2002年,第162页。

自己的满足，却发现这里除了"他者"留下的空间之外已经不存在任何其他空间。而他们的欲望对象却也是无望濒死的"小妹"。死亡是构成完美的唯一途径。张艺谋在这里渲染的"死之美"，似乎意外地印证了拉康的精神分析的阐释。

其实，这种唯美的"欲望美学"仍然是消费主义的最好表征。正像有研究者指明的，"唯美，唯爱，唯艺术"其实都和资本与消费文化有深刻的联系，是消费文化的征候。其实，在《十面埋伏》中这种和消费文化联系紧密的"欲望美学"投射了全球资本主义秩序感性的部分。

如果说，《英雄》给予了这个世界一个"高端"的"强者哲学"，那么《十面埋伏》就是在一种犬儒式的对于"强者哲学"环境下满足我们消费的唯美的"欲望美学"的淋漓尽致的展现。这里仍然是对于新世纪的隐喻，只是它将秩序和暴力美学转化为一种压抑的力量，而将一种美的欲望最好地展现了出来。它提供了《英雄》没有提供的满足和快感。如果说，《英雄》点明了新世纪全球逻辑压抑性的一面，那么《十面埋伏》一面采用犬儒式的态度面对个人在权威面前的失败，一面强调浪漫情欲的无限美丽，从而在告诉人们权威不可动摇的同时，提供更加丰盈的满足。这是对于消费主义下唯美文化戏剧性的最好展现。张艺谋补上了《英雄》没有的一面，用它来展现新世纪的世界。

这个在市场和秩序下唯美的"欲望"世界真的美丽吗？

十年后再说"张艺谋神话"

一

有一篇写于1985年的文章似乎有惊人的预言性,这是陈凯歌《秦国人——记张艺谋》。在这篇文章的结尾,陈凯歌提出了一个相当有趣的比喻:"我常和艺谋不开玩笑地说,他长得像一尊秦兵马俑,假如我们拍摄一部贯通古今的荒诞派电影,从一尊放置在咸阳古道上俑人的大远景推成中近景,随即叠化成艺谋的脸,那么,它和他会是极相似的。或许因为艺谋是真正秦人的后代。"陈凯歌用诗一般的语言赞美了秦始皇"结实的、普通的将士组成"的"兵阵"和它"阵破关东,扫六合,变西夷小国为大一统"的威力。最后陈凯歌乐观地表达了他对于未来的期许:"我希望,将来会有更多的兵阵……无论秦楚齐魏燕赵韩,现在他们都有一个共同的名目,叫做中国人。我相信,这也是艺谋的愿望。"[1]

十多年后,张艺谋终于拍摄了一部关于秦始皇和其兵阵的电影《英雄》。在张艺谋的愿望中它的确是"贯通古今"的,而它脱离中国历史的玄妙也多少有点"荒诞"的色彩。当年陈凯歌眼中如同秦俑的张艺谋惊人地用影像再现了陈凯歌当时宏伟的"兵阵"意象。但这里的一切好像都实现的这个时刻,一切好像又都不同了。当年对于中国人民族性的期望如今变

[1] 《当代电影》,1985年第4期。

成了全球的"天下"秩序；而当年一腔豪气，却依然如秦俑般普通的张艺谋如今在记录电影《英雄》拍摄过程的纪录片《缘起》中，也被表现为一个能力无限的超级英雄。在陈凯歌的张艺谋故事里充满了普通中国人痛苦和奋斗旅程的"凡人"故事，变成了《缘起》中章子怡的高调陈述中"只要导演在，任何问题都可以解决"的英雄。陈凯歌当年的预言在真正实现的时候完全变成了神话。我们现在的问题是：这个神话是如何演变的？《英雄》是不是就是那部陈凯歌希望"我们"拍摄的电影呢？问题再度摆在了我们面前。

张艺谋在2002年的冬天再度红遍了中国。《英雄》的出场，再度使他成为舆论的中心。这位在1990年代初期在中国电影全球化的开端时刻奇迹般地开创了一种奇特的"走向世界"的方式，导演本人再度被确认为王者般无与伦比的英雄。张艺谋当年在国际电影节几乎是连续不断地英雄般的成功，今天转变为本地市场英雄般的成功。张艺谋神话还未终结，这个神话的延续正好反映了中国在全球化和市场化进程中的发展。从《红高粱》开始到《英雄》的这个传奇英雄神话正好浓缩了中国奇迹般的发展所具有的极度复杂性。张艺谋和二十世纪后期直到新世纪中国历史的整个进程是意外地连接在一起的。他正是这一历史不可忽视的重要部分，他参与了这段历史的塑造，也被这段历史所塑造。他的电影只有少数几部直击这段历史进程，但他的道路和全部作品却变成了这段历史一个令人难以忘怀的隐喻。

对于我个人来说，张艺谋也意味着一段连续探究和思考的"问题史"。我对张艺谋的关注和探究始于十年前。那时，我们面临的是"冷战后"和中国改革转型之后的中国全球化和市场化前期的文化情势，中国和世界的巨变已经显露了端倪，但远没有今天那么清晰。一方面中国已经在开始加入全球性的生产和消费系统；另一方面，中国内部独特的市场化之路也已经呈现了自身。但当时的理论批评还没有走出1980年代的宏大表述，中国1990年代"后新时期"的关键意义还远没有为人们所了解。对于张艺谋电影的批评还没有经过充分的理论化，但张艺谋在国际电影节令人震惊的不

断胜利已经变成了中国电影最为难以阐释的奇妙现象,1993年我发表的论文《全球性后殖民语境中的张艺谋》是较早将张艺谋置于全球性文化生产和消费机制之中加以探究的文章。这篇文章第一次提出了有关"张艺谋神话"其意义的表述,并点明张艺谋已经是一个"文化英雄"。后来这篇文章被选入了多种相关的文选。此后我的一系列有关电影的文章都涉及了对"张艺谋神话"的探讨和研究。张艺谋的研究是我本人有关中国当下文化研究的重要部分。它乃是有关中国想象最为重要的文化资源之一。在这十年中,张艺谋一直是我思考中国当代文化一个不可缺少的资源。他巨大的象征意义和影响力使得我们在面对中国电影时根本无法忽视他的存在。张艺谋正巧在中国历史的一个异常复杂和微妙的发展时期在世界文化中扮演了重要的角色。这段"问题史"在今天越来越凸显了它的特殊的意义。在不断重返张艺谋的阐释中继续我们的思考无疑是有意义的,因为思考张艺谋实际上也是思考十多年来中国文化转型的重要方面,这篇文章就是对十年来思考的重新梳理和反思。

二

张艺谋电影从《红高粱》到《英雄》,实际上完成了两个中国电影史的奇迹。首先,张艺谋开创了中国电影的全球市场。其次,他创造了一个将全球市场的国际化影响力转化为本土市场新可能的机会。张艺谋上演了一系列征服的故事,他首先将中国电影变成了国际主流电影节上的传奇,然后将这个传奇"转移"到国内,通过一系列令人眼花缭乱的表演,将自己转变为"中国"象征的同时,又在国内变成了一个具有巨大市场威力的导演。这个传奇的旅程不断地将张艺谋推向文化的中心。张艺谋的意义在于他一面是一个电影市场的"英雄",无论是1990年代初开拓了中国电影的海外市场,还是1990年代中叶之后在国内电影市场具有相当的号召力,或

是《英雄》在新世纪之初成为轰动市场的事件，这些都显示了张艺谋无可比拟的市场敏感和把握市场脉动的能力。在这个以成败论英雄的天下中，市场的成功当然显示了张艺谋的力量。另一方面，经过十余年不间断的转变，张艺谋的电影和张艺谋本人已经成为全球化时代中国想象最为重要的资源。在1990年代初张艺谋用自己的电影在西方展现了一个"民俗"的中国。而在新世纪之初，张艺谋变成了"申奥"和"申博"宣传片的导演，用一种MTV式灿烂的城市意象和中国传统代码表现北京和上海的崛起，成为中国发展"新""富"形象的代言人。直到最近用《英雄》对新的世界格局进行隐喻式的表现，显示了中国超越自己现代性的历史，已经开始以"强者"的意识观察世界。这说明无论在中国内外，张艺谋的意义都在于他是"中国"的一个象征性人物，他引人注目地具有某种"中国性"，而获得了某种巨大的声誉。

于是，所谓"张艺谋神话"首先是一个市场的神话，其力量的来源正是不间断的市场成功。从他和他的同代人陈凯歌的比较可以看出市场选择性的支配力量。尽管陈凯歌也一度获得国际电影节的大奖和相当的国际声誉，但他由于不断的市场失败而无法获得进一步认同，于是也无法再度吸引国际性资本的投入。在这里，这个全球化时代市场的文化权威表现得如此清晰。其次，"张艺谋神话"是一个中国想象的神话，一个有关"中国性"的神话。张艺谋赢得市场的方式恰恰就是提供有关中国的想象，而资本和市场也认定这种想象足以"代表"中国。没有任何一个电影导演能够具有这样象征性的力量。这里的戏剧性在于，张艺谋的市场号召力证明了他作为"中国"象征的力量，而他的"中国性"也极大地加强了他在全球市场的分量。于是，"市场的神话"和"中国的神话"的错杂交织构成了张艺谋历史性的"位置"。

张艺谋的创作存在不同时期的变化和发展，这种发展和变化也和全球市场和中国内部的变化有着异常紧密的联系。我认为，张艺谋的电影可以分为三个时期：

第一个时期是由1980年代末到1990年代中期，这是张艺谋最初获得成功的时期，也是张艺谋电影"外向化"的时期。

从1988年《红高粱》获得西柏林电影节金熊奖直到1993年的《活着》等作品都具有这个时期的明确特征。这一时期张艺谋在中国内部一直受到相当的争议，他的成功主要是在国际电影节上。这使得张艺谋电影在中国第一次建立了一种"外向型"的电影，一种新的外向化的电影模式由张艺谋开始也一度变成了正是由于这一时期电影的主要特征，张艺谋得以在海外获得"中国性"象征的身份和大师的地位。这一时期张艺谋的作品主要是以中国特殊的"民俗"和特殊的历史情境作为自己表现的中心。他的电影竭力渲染中国在空间上的特异性。无论是颠轿、染坊、灯笼或皮影等，都是一种没有时间性的超验的"民俗"代码。这些故事本身也几乎没有任何清晰具体的时代背景，时间几乎可以被忽略。这里对"唯美"的视觉冲击力的追求是民俗存在的价值所在。而这种视觉的冲击力和一种东方神秘性的表达相联系。中国是置身于世界之外的神秘的审美空间。同时，在时间性的匮乏中，中国被表现为在时间上的静止和滞后的空间。一种对于普遍人性的压抑是这里的正常的存在。张艺谋特别强调中国"性"和"政治"造成的压抑性。在这里张艺谋给予他想象中的观众一个中国的"奇观"。它是如此矛盾地适应了西方对于中国的想象，也就是一种高度抽象的"中国性"。这种"中国性"摆荡在唯美与压抑之间。它一方面具有高度吸引力的、神秘唯美的民俗和东方生活，它满足了一种"东方主义"的梦想，使得东方仍然是当年殖民主义时代那种几乎静止和绝对的"美"的空间。中国好像是永远不变的神秘之地。另一方面，它却又强调中国与西方相比的极度压抑和刻板，特别是性和政治方面的压抑几乎是张艺谋关切的核心，这可以表现出张艺谋所想象的中国与西方相比不够"现代性"的落后本质。几乎当时张艺谋的每一部电影都在唯美和压抑之中沉浸。

这也凸显了张艺谋电影作为"第三世界"民族寓言的特征。张艺谋的"中国性"实际上就是一种高度的"寓言性"，也就是将电影作为中国的寓

言。不过张艺谋的民族寓言与鲁迅开始的中国现代文学的传统及由郑正秋等人开创的中国现代电影的传统都不一致。在中国现代的文化传统中，民族寓言是针对中国内部的，乃是进行启蒙和救亡的必要表达。而张艺谋电影则将这一寓言转向了外部，他将这一寓言变成了中国在全球的观众面前的一种"特异性"的表达。这种特异性使得"中国"一方面神秘而美妙，一面却落后和压抑。它既是西方的梦想的"他者"，又是有待西方拯救的"他者"。这种表达使得张艺谋正好成为1990年代初期这个"后新时期"文化的象征，也表明张艺谋的"外向化"是中国内部生产的电影的第一次完全面向西方的表述。

这里有一个相当矛盾的特殊现象值得提出，无论陈凯歌的《黄土地》或张艺谋的《红高粱》等1980年代制作的第五代早期电影，其投资都来自计划经济下的国营电影制片厂。正是计划经济式国家对于电影业的全面支持和传统管理体制，使得这些在国内市场几乎无法受到欢迎的所谓"艺术电影"有了生存空间。有研究者曾经非常敏锐地指出："当时，电影厂对于自己生产的影片没有销售经营权，在这种生产关系和经济体制下，电影厂不必过于关心自己生产的电影被卖的拷贝数，更不用去关心影院放映的实际票房数额。这种经济关系显然不利于常规的商业娱乐型电影的发展成熟……尤其在当时'思想解放'、人们关注历史反思和文化哲理探索的社会思潮背景下，它无形中为探索片和'第五代'的出现提供了一个难得的经济基础。……从这个意义上说，'第五代'是旧电影经济体制的受益者，是社会意识形态已经嬗变而旧电影经济体制依然基本保留这一特定时期、特定气候土壤中的一枝奇葩。"[1]这一论点正是经常为人们所忽略，却最为关键。张艺谋等人得以拍摄电影恰恰是利用了1980年代中国社会转型在意识形态方面和经济方面速度不同的一个"时间差"。在于他们通过计划经济

[1] 倪震主编，《改革与中国电影》，中国电影出版社，1994年，第127页。

获得的支持并不可能持续下去，伴随着中国的市场化转型，1990年代以来中国电影一直面临票房持续滑坡以及第五代的艺术电影的定位在国内一直无法受到欢迎的状况使得他们依赖国内市场的发展受到了根本的限制。而《黄土地》和《红高粱》赢得的国际声誉和《红高粱》的国际主流电影节获奖使得他们成功地转向了一个相对较小却较为稳定的国际"艺术电影"市场，也使他们成为有价值的跨国资本投资对象。这个国际声誉的取得恰恰是当时出现的新的"意识形态"正好和西方的欲望相应和而被接受的结果。这里的情况是具有某种讽刺意味的，他们制作这些电影的机会来自计划经济的背景，而这些电影又不是与计划经济意识形态相适应的，反而在海外找到了知音。这似乎是一个相对偶然的历史机遇。张艺谋正是在这个历史机遇中成为神话的。

由于中国的劳动力价格远较好莱坞或其他西方电影工业为低，其他成本也相对极度低廉，跨国资本在中国可以将电影成本压到相对非常低的水平，而根本不需要好莱坞电影式的巨大投资。这种很低的成本和相对很高的海外电影票房利润之间的差距，就决定了这些面向海外的中国电影不需要好莱坞电影那样巨大的主流电影市场，而仅仅有一个定位为"艺术电影"的小规模海外市场就可以收回成本，甚至有利可图。而张艺谋连续不断的"获奖效应"也使得他成为投资的可靠保证。应该说，1990年代初张艺谋等人的"民俗"电影在西方的流行和他们自己极力渲染的成功实际上一直是按照这样的模式运作的。这种海外的投资进来，在中国加工电影，然后出口海外的模式，非常接近1980年代以来中国加工工业"两头在外，大进大出"的模式。这也显露了张艺谋电影仍然是全球资本主义生产和消费运行中的一个环节。而"张艺谋神话"的产生正是这个全球市场运行的结果。我在十年前的那篇文章中曾经就张艺谋对于中国电影的意义提出：

> 张艺谋的电影显然是与1990年代以来中国内地市场化和国际化进程紧密相关的。他往往依靠跨国国际资本制作影片，而这一制作又不

可避免地面对着国际市场的消费走向，正是这种状况将张艺谋嵌陷在全球性后殖民文化语境之中。无论他是否懂一句外语，但他已是被后现代文化彻底地国际化了。这当然导致张艺谋与始于1920年代的整个中国电影传统之间的巨大区别。我们应该承认，由于语言和表意方式及1920至1980年代中国文化特殊的第三世界处境，导致了中国电影一直缺少一个明确的海外市场，它的观众主要是本民族的。中国电影既不像美国、法国、意大利等国电影一样占有广大的国际市场，也不像印度这样的第三世界电影有自己稳定的海外市场。中国电影这种运作方式导致了它完全受制于国内市场的处境。因此，中国内地电影的主导方面一直是面对本土观众的。1920年代至1940年代的电影主要依靠市民观众的支持来运作，而1950年代以后，则依靠社会主义国家机器的支持和管理。电影作为文化工业的票房和投资都建立在国内的自我循环基础上。而张艺谋则是一个新的象征，他象征着中国电影可能的海外市场已经开始形成，电影资本国际性循环中的电影制作已经开始形成。张艺谋的国际声誉正是建立在第一世界的资金与文化对第三世界的投入基础上的，他可以说是自中国电影出现以来第一位进入国际电影市场循环的中国导演。这当然导致了中国电影自身格局的转变。它投射于张艺谋的影片之中，他表述的"中国"正是他讲述故事时的语境而非他所述时代的语境。张艺谋电影中空间化的"中国"，正是后现代性在第三世界呈露自身的形象。……

这里有一个很有趣的现象，在张艺谋电影中，"中国"自身的历史被非时间化之后，变成了一种与以往一切讲述都不同的东西。它们是面对着国际性读解和观看的"重写"。这样，张艺谋本人也是中国电影传统之外新的"奇观"。他突然被另一个空间视为中国历史最权威的阐释者。张艺谋的电影被视为"中国"本身的表意，这是与中国电影本身的历史相冲突的。对中国历史的电影书写存在于中国电影本身的全部表述之中，但张艺谋这一处于中国电影历史之外的现象被视为

这一历史的最佳代表本身,就是后殖民语境自身张力的一部分。我们当然无法判断张艺谋是否比郑正秋、郑君里或谢晋更好地阐释了中国历史,但我们知道他在1990年代里变成了这一历史最权威的"代码"。(参见本书前文《全球性后殖民语境中的张艺谋》)

应该说,这些论述对于描述张艺谋这个"外向化"的阶段是有效的。这里的"中国性"正是和冷战后西方面对的"阐释中国"的焦虑紧密相关。当时的中国正处于全球化和市场化的"前期"。一方面中国在西方面前的文化和政治方面的区别仍然异常尖锐,另一方面,中国新的全球化也伴随着高速市场化的进程出现。中国的形象变得异常矛盾,许多人的判断和预测都根本脱离了中国的现实,中国的形象异常模糊而暧昧。于是,张艺谋成为西方的中国想象的不可或缺之物。他提供的"中国性"给予了西方观众一个"阐释中国"的确定性来源,满足了他们对于一个变化中国不变的想象,"中国"在此仍然是旧的中国,张艺谋展现了一个一方面保持了自身传统,另一方面却由于特殊的意识形态而与西方完全不同却也落后的中国。它一方面可以被观赏、也能被发现某种与西方不同的奇妙的"美",另一方面却仍然等待西方的拯救。这种可理解的驯服的他者形象正是可以提供一个"阐释中国"的必要的策略。当然张艺谋等人的这个"中国性"叙事显然和当时中国市场化和全球化前期的状况有巨大的落差,但却毕竟提供了一种西方话语迫切需要的"确定性"。中国的价值在于它是一个机会,也是一种可能,是西方资本的历史机遇,也是全球资本主义发展的新的空间。张艺谋受到西方持续的追捧就是由于他已经通过自己的电影变成了中国文化的一个品牌性的人物。于是,一批这样的以"民俗"的神秘和"美"的展现以及"性"和"政治"的压抑性表达为基础的所谓"艺术电影"变成了中国电影的一种特殊的"外向化"类型。这一类型的出现正是由于张艺谋、陈凯歌电影的"外向化"的成功所带动的结果。这一类型的出现正是由于张艺谋电影"外向化"的成功所带动的结果。

于是，张艺谋在后新时期中国电影国内市场一直在萎缩的过程中提供了一个"外向化"的选择。而他本人恰恰由于这种"外向化"的成功，在国内也被视为一个"为国争光"的英雄而最终获得肯定。他的"外向化"反而变成了国内市场某种保证和在中国流行的开放浪潮中足以代表"中国性"的象征性人物。"外向化"意外地使他脱离了中国任何历史具体性而成为一个抽象的"中国"象征。

张艺谋电影的第二个阶段是1990年代中后期。随着海外市场和获奖高潮都伴随着中国电影海外市场的迅速萎缩而成为过去。张艺谋开始了自己的内向化过程，张艺谋主要转移到了国内市场。从《有话好好说》开始到《幸福时光》的旅程正好是这一阶段的表征。

张艺谋在这一阶段电影中的表现是矛盾的。一方面，他突然激烈地认同于某种民族主义式的诉求，如1999年对于戛纳电影节突兀的抨击。另一方面，他仍然希望获得西方电影节的肯定，如《一个都不能少》的再度获得国际电影节的肯定也仍然被阐释为"为国争光"。但无论如何，依靠"民俗"电影的"外向化"阶段已经过去。我曾经在2001年发表的文章中讨论过张艺谋的这一转变：

> 这些类型化艺术电影中的中国想象已然瓦解。这是全球化进程的另外一个方面。随着十年来中国全球化进程，中国当下显然无法用那种特殊的"民俗"和"政治"加以了解。中国本身的具体状态已经进入了西方，已经变成了一种充满混杂性的暧昧景观。无论是因特网在中国的成长、对于中国的巨量投资、中国商品的出口、中国旅游的成长以及二十年来大量中国移民的出现，都使得中国的神秘性被全球化所解构。阿波杜拉提出的那五种"景观"，包括人种、科技、金融、媒体和意识形态的流动完全已经是一个中国现象。[1] 中国极度的"混杂

[1] A.Appadurai; *Disjuncture and Difference in the Global Culture Economy*, Public Culture, Vol.2, Spring 1990.

性"无疑使它超越了原有想象的限制。那些依赖对于中国空间的神秘性和特殊的政治与民俗的展现以赢得西方观众兴趣的电影,业已随着中国具体"状态"的展现而宣告衰落。中国已经是一个具体、生动、任何人都无法回避的存在,它在那些表现它的神秘性和不可思议的民俗、压抑人生的电影所描绘的怪异想象之后,突然展现了它非常具体的存在。这个活的中国的姿态根本和那些以"民俗"为招牌的电影没有任何联系。这个活的中国没有那种压抑、被动、变态,而是一个无法回避的今天的生存。当这一切出现的时候,谁又能够再对那些苍白的神秘故事感兴趣呢?在那个虚幻的电影世界之外,一个具体的中国形象已经站立在世界面前了,不管你是否喜欢这个中国形象,但它毕竟无法被简单地化约为一个在时间上滞后、在空间上凝固的中国。无论如何,在这里实在而具体的当下中国形象,通过无数媒介突破了静止的电影影像,它们穿透了影像对于现实的控制,使得影像失掉了对于中国的把握。于是,电影的想象与中国的当下状态之间的"断裂"已经无法掩盖。想象/状态的脱节变成了全球化的一个现象。在想象仍然局限在狭窄的领域时,状态却异乎寻常地突破了想象的限制,异乎寻常地凸显出来。"脱节"意味着一种失去控制和把握的状况,这种状况显然就是田壮壮所描述的"古董"衰败,也就是一种想象中国方式的终结。从一个隐喻的角度看,第五代艺术电影的想象仅仅是一个"古董",而当下中国的"鲜货"已经悄然突破了古董的界限。想象已经失掉了通往当下的孔道。因此,作为一个对于电影市场有极为敏感和准确把握的电影导演,张艺谋从《有话好好说》开始转向当下中国的日常经验就不是一件不可理解的事情。他已经发现这种"脱节"造成的严重危机。无论《有话好好说》对于中国城市在转变中不安情绪的表现和《一个都不能少》对于中国农村教育问题的关切,都显示了张艺谋开始发现国内市场对于他非常关键的作用。《一个都不能少》刻意提供的对于少年失学问题的浪漫的、幻想式的电影结尾(通过媒体

和政府机构轻松地将失学儿童送回学校),无疑显示了他对于国内情势的简单化处理以适合环境的良苦用心。而他对于戛纳电影节戏剧化的、前所未有的指责,只是说明了他为了把握国内市场而进行的坚韧努力和对于带有民族主义色彩媒介的迎合,也投射了他对于海外市场某种相当失望的情绪。张艺谋无疑已经发现他自身的国内市场对于他起着越来越重要的作用,他已经完全无法不为这一市场所左右。而《一个都不能少》的国际获奖也没有改变当下的基本格局。(见于《电影艺术》2001年第1期)

"内向化"的努力乃是张艺谋开始试图表现当下中国的日常生活经验,试图与本地市场充分结合。但这些表现都没有取得他前期电影那样的影响力,而他对于中国日常生活的描写却导致了他个人视点的转变:从原来极度抽象、没有时间性的寓言式中国,转变成为一种非常具体的、处于当下的中国状态。这里由"外向化"向"内向化"转变的关键是《摇啊摇,摇到外婆桥》。这部影片一方面仍然具有奇观和寓言的特征,另一方面这一寓言却选择了中国现代历史中最为国际化和最具消费性的"上海"作为背景,以上海在民国年间的浮华作为表现前提。这显然应和了伴随中国经济成长出现的"上海热",具有投射当下中国由生产向消费,由现代化转向全球化的潮流的明确意义。它相当充分地表现了上海热所包含的消费主义和都市性,这显然已经脱离了原有的张艺谋电影的模式。这里的寓言仍然具有特异的空间性,但已经可以看出张艺谋转向"当下"的明确征兆和将"中国"植入一个具体的历史情境之中的尝试。《有话好好说》标志着张艺谋转向了对于中国当下进行直接表现的阶段。在这里,"外向"抽象的"中国性"被市场化环境下的焦虑和不安所取代。昔日的"人性"被强大秩序所压抑的图景已经转变为市场所带来的混乱和价值错位;昔日严密的秩序下没有"自由"的痛苦想象,转变为市场式的无边自由之中缺少安全和确定性的困惑。而《幸福时光》和《一个都不能少》也在某一方面投射

了中国社会转型严重的不安和"市场化"后果，《我的父亲母亲》则浪漫地回顾了一个"安全"的浪漫年代的诗意，这种诗意恰恰和今天的市场化社会构成尖锐的对照。这些电影说明张艺谋"中国性"的表现已经放弃了那种高度抽象的"民俗"的唯美性和性与政治的压抑性表现，而转向对于市场化的现实描述。这说明张艺谋已经无法再维持一种抽象的"中国性"生产。"内向化"具体地面对中国发生的变化，而成为张艺谋电影新的选择。实际上，这一时期张艺谋的电影有许多相当有趣和复杂的含义值得进一步仔细读解。

但这里的矛盾和困境在于，在张艺谋选择"内向化"表现具体的中国"状态"时，这种表现一方面没有被西方观众所认可，因为这种电影中新的"中国"形象还不能够使他们完全了解中国内部高度的复杂性，另一方面中国电影市场雪崩式的衰落使得他在国内市场也不可能取得巨大的成功。尽管以他的市场号召力，这些电影的票房远远高于国内市场的一般水平，但仍然无法产生巨大的突破，反而显示了一种创作的困顿和犹疑的局面。这主要由于两个方面的背景。首先，用电影表现当下中国的状态几乎很难和已经发育成熟的电视剧相竞争。经过从《渴望》开始持续的市场化努力，电视剧类型的丰富性、面对本土观众的高度适应性和灵活性几乎都是电影无法比拟的。电视剧提供了相当多样的选择空间。其次，随着家庭VCD、DVD的普及，一般城市的中等收入者多数变成了以"看碟"作为电影生活的主要选择。几乎无限选择的"碟"的涌来，使得电影高度普及的同时电影业却持续萎靡不振。这种状况连张艺谋都无法突破。海外市场和国内市场的双重萎缩使得张艺谋的电影也面临前所未有的挑战。所以，许多人认为他这一时期的电影成就和影响不及前一时期是有根据的，也是各种政治、经济、文化力量"多元决定"的结果。

《英雄》毫无疑问地开始了张艺谋的一个新时期。这个时期的中国和世界已经进入了一个新的世纪。经过了冷战后十余年的发展，新的世界和中国的格局已经隐然成形。一种在高端上以全球反恐为中心的保卫"全球

化"的宏伟意识形态和一种在日常生活中发挥支配作用的以消费主义为中心的"低端"的意识形态已经完全"固定化"为这个世界的主流话语。它所构筑的完整秩序已经无可置疑地变成了世界上权威价值。在这里一方面是美国主导的全球秩序已经确立,全球化正在越来越具有某种"帝国"的形态。另一方面却是中国作为世界工厂的崛起,中国已经成为新的全球市场最为关键的部分。张艺谋在新世纪的文化中推出的《英雄》却是一部打破了他在海外/中国的外与内的界限,取消了已往张艺谋电影中的外向化/内向化差异的惊世之作。这里张艺谋将中国和全球的市场做了前所未有的整合。这部电影一方面象征着中国和全球市场已经被极大程度地加以整合了;另一方面,也证明中国已经接受了全球性的价值,一种新的全球性的"强者哲学"已经变成了世界的核心价值而在中国被张艺谋直截了当地加以表述。这是张艺谋的"全球性"时期,而中国的全球化和市场化转型新阶段的开始,也正是以《英雄》在2002年底在中国激发的一系列激烈争论和狂热的观影热潮为标志。这里传统的国内外的区别已经被超越。正像张艺谋在那部纪录片《缘起》中指明的:"我们所说的天下,我们所说的和平,是指全球的。"

有关《英雄》的经过在张艺谋认可的电影纪录片《缘起》中也有对于911强有力的表现。影片一开始在一段简短的对于张艺谋导演赞颂式表达后,就很快进入了911的镜头。电视中的911直接和在甘肃拍摄的张艺谋剧组所居住的宾馆连在一起,911对剧组的冲击和震骇变成了《英雄》这部电影的支点和纪录片《缘起》的叙事起点。这部纪录片到结尾时又回到了张艺谋讨论911的段落,张艺谋在这里强调了911对于这部电影的巨大启示作用。他特别点明:"我们讲的天下,我们讲的和平是指全球的。"《缘起》几乎是以911起又以911终。依赖911,《缘起》对《英雄》的讲述才有了一个必要的框架,《英雄》才从此超越了一种普通的娱乐文化界限,成为一种巨大的隐喻表达,而张艺谋导演这位《缘起》中无可置疑的大英雄,也才超越了电影导演的角色,变成了人类命运的思考者。

《英雄》始终充满着对当下世界的隐喻。一方面，过去唯美的"中国性"仍然存在，它变成了刺客之间不停打斗中的那些如诗如画的神秘表演，这里的唯美充满了那种消费性的美感，却已经没有了明确的中国隐喻。另一方面，一种惊人的强者哲学被表现得异常刺目，电影试图脱离任何中国具体历史的限制，竭力将故事带向一种超越性的"天下"叙事中。电影里秦皇的话说出了问题的关键："六国算什么？寡人要率秦国的铁骑打下一个大大的疆土。"超越了六国的"天下"是直接指向当今的世界秩序的。但这个故事中让人震惊和不安的恰恰是电影中"残剑"的哲学，那为了天下而生的"秦皇不可杀"的理念直率地冲击了我们对于"正义"的传统认知，也冲击了我们对于历史的理解。但这里的那种"强者哲学"却是前所未有的新的表述。反抗权威的力量受到了前所未有的质疑。"天下"所需要的"和平"已经超越了暴力是否有正义性的讨论而变得高于一切，"残剑"的主张中对于"天下"秩序的高度尊重具有某种绝对的意义。这里有趣的是实际上这种观念正好和弱者以暴力反抗的"现代性"的价值观背道而驰，它将这种意识体现在所谓全球的背景之下，就形成了脱离现代中国一直持续不断的"左""右"之争的特殊的表达。这种"强者哲学"已经变成了"天下"的结构，它试图理解的恰恰是911之后的世界秩序。

　　这里，正义好像今天全球反恐的"绝对正义"，而"和平"则是对强者的世界秩序的确认，是在秦皇统治下的安全。"天下"的秩序高于赵国人的苦难和绝望，强者应该拥有一切，弱者则蒙受痛苦也为"天下"而不得不忍受，国仇家恨比不上"天下"的价值，弱者内部的纷争和飞雪与残剑对于历史不同的解释最后使得他们丧失了力量。这里出现了一种新的价值观，"天下"的超越民族国家的普遍性是建构这种秩序的基础。在这个有"大大的疆土"的天下中，强者设定的规范和秩序彻底地变成了世界主导性的逻辑。一种历史终结式的宏大"天下"意识恰恰投射了全球资本主义之下的那种文化逻辑。而一旦这种文化逻辑和一种唯美主义的表现力结合起来时，它所造成的轰动就格外明显。《英雄》对于某种帝国式的"天下"文化

和社会秩序的肯定,无疑是对于当今世界逻辑的明确表现。这不是像许多评论者认为的那样用秦始皇来歌颂中国传统的专制统治者。这样的简单的理解正是来自于对今天的世界和中国的不了解。因为当下世界上的那种国家内外的区别已经荡然无存。国家的转型和新的全球秩序的确处于是一个同步的过程。张艺谋电影表现得根本不是在传统的"国家"理念之中的,而是指向了类似哈特和内格里的《帝国》里描写的那种新的秩序。

于是,张艺谋的"中国性"令人不可思议地变成了全球性话语的某种装饰,他变成了某种全球文化的表征,也变成了全球性力量的"中国性"的叙述的一个重要的方面。在这里,中国市场的巨大成功来自一种全球性的市场力量。巨大的投入和超级明星的号召力,超越了"民族寓言"第三世界的含义。张艺谋在此将他的"中国性"转变为一种"世界性",不再有过去民族国家的内/外之分,无论是那个跨国的工作班子,还是电影本身的运作或是电影的主题都是一种跨国的世界性表征。这种"世界性"也许正是张艺谋"中国性"的显现。张艺谋仍然敏锐地感知了当下的巨大转变,提供了种种有关新世纪中的新世界的新描述。

从"外向化"到"内向化"再到跨出内/外的界限以一种"全球性"的强者姿态出现。张艺谋经历的发展正是某种当下中国文化处境的特殊表征。

三

张艺谋的神话仍然在延续。但这里张艺谋不间断的成功中却有一种强烈的孤独感存在,张艺谋远远地将他的同代人超越了,张的道路使他成为中国电影象征性的人物。但张艺谋神话的市场成功和有关中国的表现中存在的令人思考的问题也异常令人瞩目:

首先这种象征没有提供中国想象新的可能,而是将"中国性"作为一种奇观的表现发挥到极致的结果,从他对中国奇观式的展现到对中国内部

市场化进程的观察，最后到其将"中国性"转变为一种"全球性"的形式都显示了他的影响和局限。他作为中国电影象征的神话形象也简化了中国电影文化的复杂性和中国想象的复杂性。张艺谋化约性地提供了有关"中国"的想象，而这种想象又是被全球化和市场化的文化逻辑所支配。这种简化的表现与当下中国状态之间的"脱节"也恰恰是张艺谋的特点。

同时，张艺谋的成功乃是一个绝对不可重复的神话。他的成功乃是特定时代对于中国的想象潮流的反映。他个人的成功并没有给中国电影市场和运作模式带来新的道路和前景。张艺谋仅仅提供了一个不可模仿的超级"特例"。他在扩大了中国电影的影响和提供许多关于中国电影的表述之外，也同样局限了中国电影的可能性。在他这个电影的孤独英雄之后是中国电影仍然面对的复杂的市场困境。

我们可以说，1990年代以来中国电影最为引人注目的脱节之处在于，这个电影时代在中国是以张艺谋为代表的，而张艺谋电影却是整个中国电影文化的一个特别的"例外"。张艺谋仍然是一个孤独的英雄。

这个英雄时刻站在我们的面前，需要我们今天去再度认识他，陈凯歌当年确信的事情，今天却无可置疑地转变为一个难以回答的问题：

他究竟是不是我们的"英雄"呢？

陈凯歌的命运：跨出与回归中国

陈凯歌毫无疑问是当代中国最为重要的导演之一。他和张艺谋所构成的影像世界也是有关中国想象的重要元素。他们在中国电影中的特殊位置经过了这些年时代潮水的冲刷而并无根本性的改变。他们当然是第五代的代表，也是中国电影全球化的象征性人物。他在中国电影这二十年剧烈的变化中扮演的角色当然值得我们详尽地进行分析。在今天《无极》几乎无所不在的宣传中，我们回首陈凯歌的道路确实别有一番感慨。陈凯歌从《黄土地》到《无极》的道路，其实也是中国电影二十年来历程的投影。

一

陈凯歌电影的开端是《黄土地》。关于这部电影大家谈论得已经非常多了。这部电影的价值和意义是相当多面的，我只想再度点出这部电影的三个意义。

首先，这部电影乃是对于1980年代文化氛围的最好呈现。

1980年代的新时期是一个中国精神变化最为剧烈的时期。当时的文化中弥漫着一种极度矛盾的氛围。一方面，人们从"文革"后期开始已经受到了物质性的诱惑。所以新时期文学和电影早期被今天的人们忽视的主题就是反对"文革"后期的理想失落和物质主义，追求一种新的精神的出

现，如刘心武的小说《醒来吧，弟弟》《爱情的位置》，张洁的《爱是不能忘记的》，第四代导演如滕文骥《苏醒》，这样的电影都凸现了这一点。这种精神性想象当时的价值在于它试图在"文革"后期瓦解式的困境中建构一种新的超越性。一种对新精神的渴望一再地被强调。过去极端的宏大理想在"文革"中已经已经幻灭和耗尽，失落和失望变成了焦虑的中心，但一种物质性的敞开我们还根本无法忍受和理解。因为当时的文化条件尚不具备对于日常生活和消费文化进行合法化理解的必要历史条件。中国强烈的精神性追求不能不用一种新的精神性追求加以替代。所以当时走出"文革"的话语不仅仅要对于"文革"的价值和精神加以否定，还要对于"文革"后期物质主义的期望进行回应。所以，如何寻找具有合法性的回应正是"新时期"初期的关键性历史命题。

但1970年代末1980年代初，这种"精神"的内核究竟是什么却一直暧昧难明。应该说，这一问题通过李泽厚对康德的阐释得到了明确，一个"主体"的"大写的人"的解放为中国现代性的想象再度确定了目标和方向。这看起来是"回到五四"的诉求，而实际上，却意外地为中国新的全球化和市场化的未来做了历史的和意识形态的准备。李泽厚指出："人的真正的自由感受……认识论的自由直观、伦理学的自由意志构成了主体性的三个主要方面和主要内容。"[1] 这种"自由"的想象乃是1980年代新的启蒙核心。这一精神就是新时期文化超越"文革"和"十七年"文化的关键之处。它提供了一个远景和一个方向。一方面可以替代被"文革"的极端主义所败坏的理想，另一方面，又将物质性日常生活的满足作为一个部分纳入到未来的远景之中。回答了"文革"后期物质主义的要求。它找到了"主体"的想象作为文化的中心。这种"主体"的想象其实是为当时急剧的变化找到了合法性，也具有一种强烈"解放"的冲动。它不是在具体的生活实践中寻找具体的出路，而是谋求一种绝对的改变。《黄土地》无疑

[1] 李泽厚，《批判哲学的批判》，人民出版社，1984年，第435页。

是对于"主体"解放的承诺。中国生存环境的严峻和中国生命的渴望使得翠巧的追求成为一种新的中国的表征。这是在中国内部直接将中国的情境"寓言化"的努力。正如陈凯歌所述:"从历史的审美角度着眼,我们的更高期望是,翠巧是翠巧,翠巧非翠巧。她是具体的,又是升华的;从她身上可以看到我们民族的悲哀和希望。"[1]

这种"寓言化"当然是将"主体"的想象以寓言方式点出。这里的想象形态的意义在于,它的"寓言性"是整个中国电影史上最为直接和最为清晰的。这种寓言式的表现当然提供了对于"主体"想象的基础。这一想象直接来自对于物质匮乏赤裸裸的表现,另一面也来自对于文化和束缚的表现。这也是贯穿1980年代的"文化反思"主题的投射。这种"文化反思"的具体表现当然是来自"民俗"的展开。所以第五代最为具有风格化的特点是其高度的"民俗"表现,而其发端就是《黄土地》陈凯歌点出了民俗的表现其实是在"寓言"而不是在现实的层面上展开,关于《黄土地》中最为著名的求雨段落,陈指出:"这场戏采用的也是象征手法。环境不具体,农民来自何处,在什么地方求雨,都没有做写实的交代。从陕北实际情况看,那里地广人稀,求雨有二三十人就行了,而且也不必跪得这么整齐,应该是东一片西一片散乱地跪在地上。但我觉得,如果拘泥于这种写实,就迂了。为了取得强烈的艺术震撼力,我们找了五百个农民,打扮完全一样,上身全是光膀子,下身全是黑裤子,头上戴着柳条编成的圈圈……虽然只有五百人,但力图在银幕上造成一种人海如潮的感觉,对观众产生强烈的视觉冲击力。"[2] 这里的"民俗"并没有具体的、现实的根据,乃是一种寓言式的表征。它一方面提供了1980年代流行的"文明与愚昧"冲突和传统压抑性的想象,另一方面,提供了现代以来我们关于中国民族生命力的表述。我们虽然充满悲情,但仍然具有一种强有力的生命

[1] 罗艺军主编,《中国电影理论文选》(下册),中国电影出版社,1997年,第563页。
[2] 《中国电影理论文选》(下册),第560页。

足以超越过去。这种生命没有什么具体性，却是中国现代性力量的来源。这里体现的是一种历史辩证法的逻辑：批判和否定是为了民族的再生；而这种再生又不得不表现民族强烈的生命力。1980年代对于"民俗"的表现正是这种辩证法运作的结果。这种民俗想象一直延续到了1990年代之后的第五代电影中，民俗变成了第五代电影的支柱，但其内涵发生了深刻的变化。这种后来被人批评为"伪民俗"的民俗表现一开始乃是为了中国的"内部"，是充满了一种"国民性"改造的热情表征。但后来却变成了全球化之下中国想象的一个关键部分。这种"民俗"构成的"文化反思"的欲望正是当时文化的明确潮流。这正好和文学界所谓"寻根"的潮流相互联系和互相呼应。

第二，《黄土地》的表达不可思议地变成了当时全球性中国想象的表征。

在当时全球冷战美苏对立的格局中，中国乃是一个希望之地，一个西方新的发现。中国一方面乃是一个新开放的空间，一个具有新希望的空间，一个渴望参与世界进程的空间，这通过1970年代以来中国与西方的合作直到改革开放向西方开放和发展经济的努力，就可以明显地看出来。而另一方面，中国的落后也完全暴露在世界的面前，它贫困和落后的形态提供了一种跨越意识形态差异的新可能。中国当代历史方向的深刻转型所带来的新可能已经显示出来了。与此同时，西方在1970年代以来的信息革命和产业更新的成功，日本和亚洲"四小龙"的成功所产生的资本外扩的欲望，已经产生了大量的剩余资本。这些资本正在寻求新的可能性。中国正是一个拥有巨量廉价的劳动力和土地，也是一个潜在的、几乎无限巨大的市场。中国无疑已经成为处于冷战末期全球性发展新的可能性之中，这些都构成了对于中国的新想象的基础，这种想象虽然有自己明确的物质基础，但也是具有某种精神性的。这种精神性其实和中国内部有关"主体"的想象相契合。它也在激切地寻找中国新的表征。《黄土地》的出现可谓是应运而生，为这种新的想象提供了可能的资源。

《黄土地》对于从压抑而刻板的落后匮乏生活中的人对新生活的渴望和对未来强烈的期望有着隐忍但充分的表达。而且它脱离了对当下中国生活的具体表现，黄土、黄河和民间习俗的展开都提供了一种直截了当的可能性，这就是新的民族寓言。这就使得原来第四代对于具体时代的表现难以被世界理解的难题被解决了，一种对于中国超越性的直接表述，一种跨出日常生活的新的整体性。这是脱离了历史具体性的表达。这赋予了西方一个新想象的可能。《黄土地》所获得的国际性意义，其实开启了中国电影新的国际空间。它第一次对中国的想象直接成为中国形象其世界性的关键资源。《黄土地》在期望中的国内影响力并未产生，它对国内的影响力似乎反而意外地来自它对国际的影响力。于是《黄土地》意外地成为几乎是第一部"走向世界"的中国电影。第五代在1990年代初的国际性影响力其实就是从《黄土地》开始的。这其实并不是第五代表现的初衷，而是一个历史必然性通过一种偶然的选择。1980年代的中国针对"内部"的文化想象，由于有西方对于中国朦胧的"期待视野"，而《黄土地》乃是对于这样"期待视野"的最为强烈和最具"寓言性"的表达。于是，它成为中国电影的海外影响和国际性市场的开端之作。

第三，它为中国电影提供了一个特殊的"艺术电影"类型。

这个类型就是以小成本制作，同时通过国际电影节的影响力"走向世界"，在一个西方小众化的艺术电影圈子中享有声誉的中国电影。《黄土地》所造成的是一个中国电影史上从来没有充分发育的新类型。中国电影从来就没有一个"艺术电影"的强烈追求。我们认为有唯美和精英倾向的电影导演（如吴永刚、费穆等）其实只是在大众化的电影中加入了一些抒情和浪漫的元素。早期中国电影直接依赖市民观众的票房生存，而左翼电影直到新中国电影的发展都是以动员和团结群众为目标的，以精英观众为中心的艺术电影几乎没有生存的必要空间。所以《黄土地》意外地进入了一个以精英为观众的全球性"艺术电影"的市场，从此为中国电影开拓了

一个可能的新的"艺术电影"类型。《黄土地》寓言性的复杂和丰富其实为这个市场的开拓提供了前所未有的可能。从第五代的民俗电影到第六代电影和更年轻的马俪文等人，这个艺术电影的独特形态一直延续到今天。他们都是以强烈地表现一种难以表现的"中国性"来获得一个艺术电影的特殊定位。这种中国性在1990年代初是以"民俗"和"政治"的压抑为中心的，而到了1990年代末和新世纪以来，这种"中国性"开始表现为一种个人的回忆以及中国当下新现实边缘的各种对现象直击式的表述。但他们共同的特点都是以一种"边缘"和"奇异"的方式讲述中国的"特殊性"想象。

《黄土地》的巨大成功提供了1980年代中国电影的某种特殊形态。于是1980年代后期的陈凯歌就是以在张力中表现"中国"的矛盾性形象作为自己的志业。这种矛盾性就是中国的落后和痛苦与中国强烈的生命力之间的剧烈冲突。同时他开始越来越从"内部"思考进入"外部"性思考，也就是从关注中国内部的"启蒙"想象向关注中国外部的"奇观"想象转移。陈在1980年代后期的两部电影《大阅兵》和《孩子王》都具有这样的特征。《大阅兵》一面极力渲染中国人惊人的生命力，另一面却也表现他们的刻板和压抑。《孩子王》和张艺谋的《红高粱》同时冲击国际电影节的奖项。但《红高粱》在西柏林电影节取得了成功，而《孩子王》则败走戛纳电影节。《孩子王》其实和《红高粱》极为相似，都是承接了《黄土地》的方向。但《孩子王》的"寓言性"变得异常复杂和晦涩，具有极为难解的微妙性，极度地沉溺于中国文化的符号之中。其中如对于"字典"象征意义的渲染和新字"牛水"的表现，就极度复杂，难以穿透和领悟，远不如《红高粱》单纯和易于被西方人理解和想象。这也似乎决定了陈凯歌和张艺谋的未来命运。新时期可以说是陈凯歌发展的第一阶段。这个阶段的陈凯歌还是试图在中国内部反思中国，但外部的接受为陈凯歌提供了一个新的在"外部"书写和表现中国的可能。

二

1990年代以来，中国发生了深刻的变化，陈凯歌也经历了由《霸王别姬》的胜利到后期的困顿。

这一阶段的陈凯歌逐步伴随着中国全球化和市场化的高速变化，开始越来越进入了一个全球性的市场。《边走边唱》是一个国际化的开端，却并未得到充分的认可。但陈凯歌发展出了和张艺谋电影直截了当的、明快的中国表象不同的别样中国，但这部电影对于陈的发展则意义深刻。他将《孩子王》的晦涩和难解的文化寓言性进一步发挥，这里的陈凯歌通过异常复杂的形象和象征系统的运作发展出了一种非常敏感、微妙和诡异的关于中国的想象。这里意向多端，都是陈凯歌个人化的中国想象的自由奔涌。这种表达最终形成了一种"陈凯歌"风格的标志性形态。我们可以将这种电影称为一种"玄学化"电影，这个形态有两个支柱。一是中国形象的诡异和复杂，这种复杂和诡异是以压抑和刻板为基础的，但它变化多端、奇特难解、深不可测，乃是一种极度诡异的空间。二是其启蒙和觉醒不可能性的呈现。这里1980年代原有的启蒙激情被一种绝望的困扰所不断覆盖和重写。原来《黄土地》的民族生命力被表现为一种失落的和不复存在。《边走边唱》中神秘符号的空洞性正是这种深刻失望的表征。《边走边唱》的追寻和追寻的不可能已经产生了一种难以言说的绝望感。这种绝望恰恰是来自"外部"的精英想象对1990年代中国读解的结果，也是对于西方对于中国想象的一种折射。陈凯歌提供了一个闭锁的世界，这个世界异常敏感和复杂，却又难以把握和难以归类。这似乎与张艺谋电影里"直接性"地呈现一个明确的、可供想象的、被动的"他者"中国极为不同。陈凯歌1990年代的电影显得更加复杂、困难和飘忽不定。陈凯歌和张艺谋1990年代中国想象的相同之处在于他们都在表现一个压抑、被动的中国。而其中国想象的不同之处在于，张艺谋的中国其压抑和被动是直接通过"性"或者"生命"的被压抑而展开的，而陈凯歌的中国的压抑性和被动性却来

自一种玄学的、特殊的文化谱系。张给我们看具体的"人的命运的寓言",陈则给我们关于中国的整体"寓言"。张的人物和想象都有某种生活的想象基础,而陈则试图从符号的诠释中寻觅想象的空间。

这种"玄学性"变成了陈凯歌电影个人化的标记,也构成了陈凯歌电影和他的国际"艺术电影"市场的复杂关系。《霸王别姬》是将这种复杂的"玄学性"克制在情节的复杂性中而获得了国际性的巨大成功。但《风月》《刺秦》则由于过度地发展这种"玄学性"而失掉了自己的市场。《霸王别姬》性别变化的想象和复杂的人际关系其实反而将"寓言性"单纯化了,从而获得了一个全球性市场的认可。但《风月》和《刺秦》过度的"玄学性"追求导致了全球市场的失败。这里,陈凯歌1990年代后期以来困顿的来源就是他所呈现的中国的极度晦涩。但毫无疑问,《霸王别姬》的成功使得他和张艺谋共同成为中国电影1990年代国际性市场象征性的人物,也是中国电影一种独特的复杂表征。《霸王别姬》仍然足以成为1990年代中国电影国际市场运作的象征。同时,陈凯歌一直尝试的国际性合作也是值得关切的。

从历史来看,中国电影从1920年代形成生产规模以来就从来没有过一个全球性的市场。中国电影从1920年代至1940年代乃是依靠它最重要的观影者——市场阶层——的票房形成生产和消费的循环来进行运作的。而在1950年代至1970年代是依靠社会主义国家计划经济的全面管理和支持来运作的。除了在东南亚等地形成过小型的中国电影市场外,一直没有一个成形的国际市场。1980年代以来的市场化的变革,也是在国内产生了许多复杂而多样的变化。可以说,在1980年代后期之前,中国电影一直是"内向化"的。[1] 1980年代后期,《黄土地》和《红高粱》国际电影节的成功则开启了一个以电影节为前导的小型"艺术电影"市场,也就是以中国特殊的民俗奇观和压抑的社会环境为对象,以中国在时间上的滞后性和空间上的

[1] 关于中国电影的"内向化"参见《中国电影理论文选》(下册),第32—53页。

特异性为想象中心的特殊电影类型。这一类电影在1990年代初叶一度成为中国电影小型的"国际市场"里的主角。它是一种以中国低成本的加工，同时将中国的特殊方面加以强化的独特的"艺术电影"类型。这是中国电影第一次有了一个全球性的，但有极度局限的市场。这些电影毫无疑问是国际电影市场的"小片"。它们属于一种特殊的小众性类型而存在于主流市场的边缘。当年的张艺谋和陈凯歌就是这一类电影最为典型的代表。近二十年前，我曾经写过文章对于这些电影做过相当详细的分析。当时讨论的是这些电影的"后殖民性"问题。今天看来那些分析仍然适用，但还有一个我忽略的侧面应该在这里提及，在今天中国发展的背景下看来，这些电影在1990年代初出现在西方世界，其想象的那个"弱者"的、消极性的中国形象意外地提供了对于中国"无害性"和中国人对于世界"普遍性"幻想的表现，对于西方当时对于"中国威胁"和强化中国的意识形态的对立是一个消解。这一面的意义当时难以察觉。所以，中国电影的第一个明确的海外市场正是张艺谋、陈凯歌等第五代开拓的"艺术电影"的小众化的市场。从今天看来，这里的"走向世界"还是和当时整个"中国制造"的形态相适应的，当然在电影里面不是像工业产品那样集中在低端上，但其边缘的地位则和我们当时的文化处境紧密相关。同时这些电影在中国内部仍然无法形成新的产业走向，也仅仅由于电影节"获奖"而获得某种机会。在1990年代中期之后也衰微了。这个市场后来被一批"第六代"导演王小帅、贾樟柯等所继承，但风格变得更加个人化和更加具有一种当下性。这些"外向型"的电影和冯小刚电影形成的"贺岁片"的"内向型"电影，构成了中国电影在1990年代独特的重要现象。而《霸王别姬》无疑是其中的代表作。

三

进入新世纪以来，陈凯歌除了试图进入中国内部市场的《和你在一

起》之外，一直面临着挑战。而《和你在一起》却证明了"玄学性"电影在国际和国内市场的困局。《和你在一起》是一部标准的"情节剧"式小品电影。但2005年末《无极》的出现则证明了陈凯歌强烈的企图心。他毕竟已经沉寂得太久了，有点好像淡出了的样子，但电影毕竟是吸引人的志业，不甘心还是人生的常态。从十多年前的《霸王别姬》的顶峰算起，陈凯歌有很长时间没有让我们震惊过了。他如果这一次再不成功，我们将失掉对他最后的信心。投资人这一次和陈凯歌一样赌了一把。希望能够将许多年的沉闷化为一次华丽的转身。于是，我们有了《无极》。

这部《无极》当然是国际合作的结果，中国电影市场不足以支撑这样的大制作，于是许多投资带着与当年得过戛纳电影节金棕榈奖的中国电影导演合作一次的期望，期盼着奇迹的再度发生。这里一面有陈凯歌国际运作的经验和能力，另一方面还是有张艺谋《英雄》和《十面埋伏》的成功经验。让人们敢于将大手笔投入其间，这当然有些冒险的成分，但没有大的投入，什么也说不上，今天的电影市场就是一个残酷的竞技场，有大投入才可能有大产出。没有投入，电影连和观众见面都困难。陈凯歌是中国几位超级大导演里面还没有得到尝试的机会，张艺谋和冯小刚的尝试都赢了，大家也觉得陈凯歌有点希望，中国电影有个"亿元俱乐部"了，陈还是一个数得着的角色。所以，这次陈凯歌和他的投资者都下了大决心，这次展现的亚洲合作的气魄和力度都非常够劲电影用了香港、内地和韩国的明星，自然是增加国际化的感觉，这当然也是最近的风气所至。说明陈凯歌已经用了一切力气尝试在一个跨国的平台上获得成功。但陈凯歌毕竟还没有在这个大市场里胜利过，所以期待和担心是同在的，这种担心一面表现在对于媒体和公众的敏感上，一面也表现在作品难以理解的持重宣传上。这一把确是输不起，只能成功不能失败。陈凯歌从来没有像今天这样着了急，对于《无极》的焦灼感异常强烈。看看媒体的报道，我们就知道这部《无极》对陈凯歌的意义了。

对于这部戏，我感到惊讶的是陈凯歌走了《英雄》和《十面埋伏》的

路子。而且比起张艺谋来,故事更加"架空"。张艺谋的《英雄》和《十面埋伏》还是有一种对于新世纪的隐喻在其中。而陈的这部电影可以说是彻底的架空之作。这种"架空性"使得这部电影非常像一个电子游戏,让人沉醉其间忘掉了现实的存在。这里的感情抽象使得故事没有任何一点现实存在的痕迹。它高度架空,将感情变成了一种极端乌有的梦幻般之物。再加上奇幻的想象力,让故事变成脱离现实世界任何羁绊的空中自由之物。那些人物除了"昆仑奴"依稀有一线来自中国古代的依据之外,一切都是一个另类的世界,一个电子游戏般奇幻的追求。陈凯歌在这里展现的所谓"情",也是一种相对脱空,没有附着的东西。陈凯歌将这样的架空性摆出来,说明已经离开《霸王别姬》很远很远了。故事还是复杂的,陈凯歌惯有的象征似乎还保留着,但却没有了具体而微的所指。关于生命和爱情的象征就显得非常的超越,已经离开了当年的追寻。今天这部像电子游戏的作品大概是为了让"尿不湿一代"观众欣赏,陈凯歌运用了异常璀璨的画面和幻境式的景观,一面是特技淋漓尽致的运用,一面是氛围的营造。但这一切都指向了一种极度脱空的"情",这似乎表明,在一切都已经没有新鲜感的世界上,"情"仍然具有某种超越性的力量。是年青一代唯一还有感觉的东西。于是女主角和昆仑奴之间跨越界限的感情还是自有其力度的。情是电影的支柱,而这"情"的极度抽象也让人感慨。架空的世界是一个凭空造成的东西,当然类似《指环王》或者《哈利·波特》,这是中国电影人已经告别了我们自己深重的民族悲情,能够更加开放地处理世界的表征。这种"架空性"强烈的游戏性当然会让我们感受到一种和过去中国电影传统的超越和背离。这个趋势似乎也说明中国电影从过去的唤醒民众转向了今天的制造梦想。

《无极》让我们发现电影的形态有了前所未有的变化。这变化是从张艺谋的《英雄》和《十面埋伏》开始的,2005年的《神话》也是这样的尝试。这就是超越中国电影的传统,直奔好莱坞式的电影新构造。这对于中国电影的发展影响极为深远,我们绝对不可忽视其意义。这是新的一波

"中国制造"在全球的出现，也是中国文化产业的新的形态。

从进入新世纪以来，伴随着中国经济的高速成长和全球化、市场化进程的进一步成熟化，中国的发展已经引起了广泛注意，中国已经成为全球资本主义生产和消费的关键性环节。中国的"和平崛起"已经成为一个事实。中国的想象方式和中国电影运作模式的转变也有了新的形态。张艺谋开创了一个进入这种全新形态的新模式，即一种跨国制作和跨国电影市场支撑的超级制作。所谓"大片"不再是一个专指好莱坞电影的名词，而是一个中国和亚洲电影的新类型。这个类型乃是中国内部的市场化和急剧的全球化进程的一个最新象征。这种"中国制造"的大片力图突破中国电影内、外市场的界限，力图创造一个新的、大规模的、真正进入主流市场的电影。这也可以说是中国电影向好莱坞式大片进发的尝试。张艺谋的《英雄》当然是第一个成功的尝试，它奇特的"强者"哲学价值观和武侠奇幻都引发了震惊的反应。在全球都引发了相当的轰动，《十面埋伏》又再度展开了这样大规模的制作，也获得了相当的成功。《无极》更是没有任何具体的对中国想象天马行空式的表现，可谓是这一方向的最新范例。陈凯歌在这一波新进程中也扮演了一个重要的角色。

"大片"是国际合作的产物，中国电影自身的投资和市场不足以支撑这样的大制作。但没有大的投入，什么也说不上，今天的电影市场就是一个残酷的竞技场，大投入才可能有大产出。没有投入，电影连和观众见面都困难。这种电影一是具有跨界性的，在制作和市场两个方面都超越了原有中国电影局限，越来越具有全球性特质，试图处理普遍性的人类经验。同时使用跨国摄制工作班子和多国演员以吸引不同的市场，将制作和市场都加以全球化运作。二是具有极度架空的特点，试图超越具体文化想象的制约，将脱现实的奇幻想象置于电影的中心。神话和传奇以诡异的方式展开自身，奇幻故事，奇幻感官的满足，奇幻爱情的展现都是电影不可缺的要素。同时将中国原本已经最为世界化的武打发挥到唯美的极限，让武侠和奇幻融会贯通。张艺谋的《英雄》《十面埋伏》和陈凯歌的《无极》都是

这样的范例。我们再看看以本地贺岁片著名的导演冯小刚其《夜宴》的企图，你会觉得这种中国"大片"的模式已经明确了。而这个中国大片独到的类型无疑是中国文化状态的最新显现，是一个"新""富"中国全球性想象的展开。这种大片既是面对国际市场成功的努力，也是内部市场关键性的支撑。

这似乎是一种"中国制造"的升级换代。1990年代初艺术电影的"小众"类型，已经转变为新世纪"大片"的超级大众类型。这种新形态的电影是中国电影史上新的奇迹。它一方面说明大片强烈的全球性企图是和中国今天独特的全球位置相关联的，另一方面说明中国电影已经开始尝试为全球的大众营造梦想。这个梦想当然是全球性的，但它也还是一个明明白白的中国梦。这也说明了中国电影的生存能力和转变的能力和其他"中国制造"一样充满前冲的渴望和热情。1990年代"内""外"分裂的市场被这样的气势所改变。电影没有好莱坞大片一样的超级制作和超级宣传，就不可能在中国内部的院线中找到位置。中国观众的趣味已经被好莱坞大片第一时间的不断上映和看碟文化的兴起而发生了巨大的改变，他们的胃口已经被吊高了。他们现在以中等收入者为中心，以城市人为主要力量，已经难以接受其他更为丰富的电影了。大片不仅仅是国际电影市场的选择，也是中国电影市场的选择。我们可以看到一种好莱坞式的为全球制造梦想的中国电影已经出现，这将极为深刻地改变中国电影的整个结构和命运。

从《黄土地》开始的"想象中国"的旅程，到《无极》"跨出中国"的架空性新想象，陈凯歌的路自有其不可替代的意义。在这样的状况下，陈凯歌将走向何方？我想，他只有在这个全球性的市场中生存下去，争取下去。

附：我们在搜索什么？——《搜索》与"第五代"的终结

《搜索》让我们最震惊的是不是电影所表现的故事，而是陈凯歌导演本身的变化。他仿佛是一个年轻人一样地对于网络生活做出了直击式的反应。这个故事其实和我们每天在生活中见到的现实非常相似，但陈凯歌选择这个故事才是我们震惊的理由。这部电影的题材完全没有了当年第五代的影子，而是好像和《失恋33天》一样的当下典型的白领生活和社会环境的投射。陈凯歌导演如同一个年轻人一样超出了第五代常见的历史记忆背景，进入了一个新的情境。讲述互联网时代和80后、90后的生活，对于一个从《黄土地》开始，经历了《霸王别姬》《无极》和《梅兰芳》，同我们一起走过了二十多年岁月的电影导演来说显然是一个艰难的选择和大胆的冒险。他今天所面对的是一个已经发生了剧烈变化的全球化社会，他也从来没有从未处理过这样的题材，他所面对的难度可以想象（他的唯一一部以当下为主题的《和你在一起》仅仅是一个感伤的关于学琴少年的故事，和现实也相当疏离）。但陈凯歌却义无反顾地进入了这样的空间，直面他所面对的今天的中国，把互联网中通过"搜索"而来的生活置于电影之中，提出了他的思考和追问。这既是陈凯歌超越自我的尝试和努力，他终于"放下"了，而同时也最终终结了第五代二十多年来发展路向。

对于陈凯歌这样第五代最具代表性的人物来说，他所习惯处理的故事是关于"求索"的。这种"求索"是屈原的"路漫漫其修远兮，吾将上下而求索"的求索。这"求索"其实是第五代精神特质的核心。这种求索是现代性的追问和紧张思考。从《黄土地》开始，他一直在追问一种自上而下的权威和由此而来的人的盲目和压抑中对于解放和超越的渴望。这种权威和个体生命的二元对立几乎一直是陈凯歌永恒的主题，正是这一主题使得他的作品都始终有一种沉重和崇高的美学。即使他受到最多议论的《无极》或现实题材的《和你在一起》也难以摆脱这样的风格。在那些电影中，对人的伤害是单向的权威对于个体的伤害，而个体则试图从中获得解

放而努力挣扎,这是典型的"现代性"情境。这里最典型的人物就是《黄土地》中的翠巧,作为压抑性传统力量的牺牲者,她最后把自己置于大河之中,变成了对于未来希望的牺牲和献祭。但《搜索》却不再是"求索"的电影。而是今天后现代的情境之中互联网大众行为的结果。

它的中心不再是现代性的"求索"人生,而是无可逃避的互联网上无所不在,由众人参与的"搜索"。这种"搜索"所形成的巨大影响力和冲击力我们已经在今天反复看到了。叶蓝秋的困境似乎和当年的翠巧有一点相像,他们都是作为女性变成了社会的某种牺牲和献祭,但其情境却截然不同。或者说,翠巧的解放已经获得之时,我们却劈面和叶蓝秋的困境相遇了。叶蓝秋早已独立,也有了比翠巧更自由的选择权力和生存能力,她可以说正是已经获得了解放和超越的翠巧,她的命运似乎正是翠巧的梦想和希望。但这一切并不浪漫,一个偶发性的公共汽车上的让座事件引发了不再是自上而下权威的压抑,而是传统媒体为了今天的轰动效应和互联网新媒体的深度互动造成的困境。这里所有的不是自上而下权威无所不在的压抑,而是在一个扁平的社会中的偶然事件挑动了媒体启动了它不可抗拒的议程,而大众通过网络自媒体的参与和介入决定着事件的走向。

这种参与和介入既包括公众对于正义的渴望,也包括一些个体的嫉妒或出人头地的愿望,这些都让公众在一个无所不在的关系网络之中发挥了作用。这里的影像似乎表述了一切真相,但这所谓"真相"背后的缘由也不再有人关注。由于对于背后人性的复杂缺乏关切,陈凯歌在"搜索"看来无所不在的正义力量之后,却发现了它的虚张声势。传统权威的压抑对于个体的摧残,在这里变成了后现代社会网络力量所聚合的公众狩猎般地对于人性弱点的窥视和哄闹。而人心和人性的复杂也在这样的时刻袒露出来。当下生活中的互联网和传统媒体看似竞合关系的互动里,一面有生活和社会关系的丰富化,另一面也让我们人性的复杂得以凸显。一面有扁平时代透明和公开中的无所遁形,另一面也有欲望和"爽"的快感追求的肆意奔涌。这一切扭结纠缠,比起当年单向权威的压抑更加难以琢磨、难以

反抗和超越。这其实正是一种后现代情境的真实展开。陈凯歌其实是向我们置身其中的所有人发问：我们在搜索什么？

每一个卷在这一事件中的人都有自己看来正当的理由，叶蓝秋的绝症，陈若兮的尽职尽责，杨佳琪的渴望成功，沈流书的来自能力的自负，莫小渝对于婚姻的守护，每个人都有自己充分的内在逻辑，却导向了一个无法控制的悲剧。这里的一切是后现代式的复杂和多向，在一个关系网络的平面之中，传统媒体和互联网以及移动互联网共同构成了我们生活不可或缺的底色。而意外的偶发事件和更加意外背后的缘由让这部电影有了自己独特的角度。这里其实更值得追问的是，如果叶蓝秋的行为没有一个绝症的背景，其实网络多数情况都是如此，这样狩猎式的群体狂欢是否合理？在陈凯歌导演给了我们一段生命结束前纯美爱情的浪漫化想象之后，我们会发现现实网络坚硬的存在，那些不是浪漫所能控制和掌握的，但浪漫毕竟给了我们一些诗意的空间。而这一点浪漫的余音袅袅，正是一个第五代电影人对于自己无限的眷恋，陈凯歌在不得不面对新时代的后现代全球化和市场化的同时，还是从他的过去里汲取了浪漫和温情所在。这种温情和浪漫并不同于《失恋33天》来自年轻人生活的某种现实的相濡以沫，而是来自过去宏大叙事的余音袅袅。陈凯歌导演在跨出自己第五代的想象方式的时候依然有诸多的眷恋和不舍。但毕竟"求索"已经在"搜索"之中了，陈凯歌的命运也面对着当下的日常生活和年青一代，他试图用自己的思考力量，来与年青一代以及属于他们的社会构成一种新的对话关系。

但他毕竟告别了第五代，告别了自己当年的记忆和想象，而与今天的年轻人劈面相遇。不是经常有人能够在年纪渐长的时候敢于抛弃自己过去的辉煌，而陈凯歌导演用这样一部能够让年轻人议论纷纷、众说纷纭的电影，超越自己在《黄土地》和《霸王别姬》的成功，面对中国和世界今天的现实，这是一种勇气。从今以后，二十多年主宰中国电影发展轨迹和路向的第五代已经成为历史的后景，而在前面的陈凯歌导演还必须面对未来更多的挑战和更加复杂的命运，而这也是中国电影挑战和命运的一部分。

王朔与电影：一个时代精神史的侧影

一

2010年岁末，冯小刚的电影《非诚勿扰2》上映，这部电影和2008年底的《非诚勿扰》有着极大的差异，《非诚勿扰》是一部专注于都市人情感波澜的电影，它所刻画的是当下的爱情的状况。新的《非诚勿扰2》在延续上一部的前提之下，有了微妙而重大的转变。这种转变其实多少溢出了冯氏喜剧传统温情与幽默统一的模式，让我们的期待和这部电影的故事形成了反差。这部电影不仅仅是上一部的延伸和发展，也是它的转调与变奏。以秦奋和笑笑为中心的故事，由于有了关于孙红雷扮演的李香山的部分而发生了转变。这里出现了一种忧郁的调子，一种幽默中的反讽意味，这当然和王朔加入编剧有关。王朔独特的语言风格和洞察力从1980年代中后期到1990年代的中叶一直深刻地影响了中国大众文化的发展。他锐利的讽刺和如同自来水一般流出的机智语言形成了独特的风格，这种风格对于包括冯小刚早期的"贺岁片"在内的1990年代的影视作品形成了重要的支配作用。当年的王朔实际上是我们在从计划经济向市场经济转型中最为关键的一个时期里，让我们从旧的规范中脱离出来的主要人物，他让我们脱离了旧的规范，他以锐利的嘲讽消解了过去的规范，让我们能够轻松地笑着和过去告别。但进入二十一世纪，王朔已经归于沉寂，他风格中语言的机敏被冯小刚的电影所承继，但冯小刚的温情和善意淡化了王朔式的尖刻，也

更加具有与社会沟通和对应的效果。现在王朔重出江湖，作为编剧参与这部电影，当然就带着他所独具的风格，而这部电影也时时可以看出王朔式的敏锐和尖刻已然超出了冯氏喜剧特定的模式，这里随处可见王朔式的玩笑和洞察。如对于"关爱企鹅"的一段戏剧性的表述，就是典型的例子。

这部电影关于秦奋和笑笑的段落还留着《非诚勿扰1》的故事延续，留着对于当代感情生活复杂性和微妙性的思考。这个线索的存在能够让《非诚勿扰》的特点得以存留。但增加的李和芒果的段落则明显地凸显了王朔式的风格。而秦奋和笑笑的故事在这里显得相对单薄，这里让我们有深刻印象的是李的故事里独特的意蕴，这里有一种刻骨铭心的感伤和对于自身的伤悼，从一开始的离婚仪式到最后李的生前悼念仪式，让我们感受到感伤。这种感伤其实是类似王朔在2007年复出时出版的《致女儿书》和《和我们的女儿谈话》所具有的那种对于时光流逝，岁月沧桑中的英雄迟暮的深切感慨，一种对于自身老去，已经无力改变世界的深沉感受被凸显得格外清晰。那个让人感伤的告别，我们觉得既是李的告别，也是一代人回首自己的过去，清理自己的人生轨迹。这里李和秦奋等人都是在中国开始进入改革开放时的第一代人，他们在当年叱咤风云，纵横天下，有一股无所不能的豪情，也有许多负债和歉疚。这种内心的复杂感受其实是这部电影的魂，是这部电影最为让人感动的部分。这其实是王朔和冯小刚这些人的写照，他们从1980年代一直是时代的中心，受到关切和瞩目，但今天时移势迁，生活已经有了巨大的变化，王朔在他复出后的作品里的那种对于岁月苍茫，生命老去的感慨在这里进入了大众文化领域，形成了新的想象能量。我们可以看到这一代曾经影响过我们生活的人在老去的过程中感到了对于自己生命的伤悼。

两部电影相隔十多年的电影结尾处的仪式有惊人的启示意义：在1990年代姜文《阳光灿烂的日子》的结尾处，出现了一辆巨大的凯迪拉克，其中是穿着西装的，看起来无所不能的王朔和姜文等人驶过包括天安门广场的北京大街，这部回首少年时代的电影投射了他们当年成为在计划经济到

市场经济转变过程中历史主体的自负和自信，他们当年对自己有巨大的信心。但到了《非诚勿扰2》我们看到的是对于自身有限性的体察，看到的是衰老和死亡的阴影。这些相对"个人化"的主题其实喻示了改革开放的第一代人开始走向衰老的感慨。年轻人在崛起，岁月在流逝，生命所期望的年轻和活力在消退。这些内容给了《非诚勿扰2》一个新的层面。

这部电影可能不是80后、90后期待的电影，但它具有高度个人化的色彩，也有了卓尔不群的风范。它是王朔和冯小刚这一代人直面自己生命的陈述。它其实值得我们细细品味和感受，它其实是从个人投射中国变化的历史，在感伤中寻找新的可能性的独特电影，它既属于当今的大众文化，又融入了王朔式和冯小刚式想象的混合。这些都给了我们一种新的刺激，让我们重新回首自己的人生。在这部电影中，王朔好像终于重返了电影，但却在他重返之时，宣告了他的告别。李香山这场提前的葬礼何尝不是王朔对于自己生命的一种伤悼，又何尝不是对于他自己的从1980年代开始的电影生涯的一次凭吊和追忆。这些其实都给予了我们一个必要的契机，让我们重新审视王朔与电影的关系。我们可以发现，王朔是如此深刻地影响了中国电影的发展，也如此深刻地改变了中国电影的形态。

二

王朔的文学生涯起步于1980年代中期，那正是"冷战"的最后岁月，是中国改革开放的最初岁月，也是中国开始加入"全球化"进程的最初岁月。一方面中国内部的改革在农村已经深入发展，城市也感受到了这样的契机。经济生活的松动和生活方式的变化已经具体化。另一方面精神解放正是当时的主要诉求，人们在物质方面感受的变化虽然明显，但更为重要的显然是一种精神的变化。人们开始从计划经济对于个人的全面管理和支配中逐步获得精神上的松动。这一切正是王朔小说的中心，也在1980年代

后期变成了以王朔的小说为中心的一系列电影的核心主题。

1984年初他的小说《空中小姐》在《当代》杂志发表。这部小说从情节构架和表达方式上依然是"新时期"文化的典型作品，讲述一个无所事事的年轻人和一个上进、有理想的女性之间的感情。结构是一个感伤落套的爱情故事，是典型的情节剧。有点油滑、没有在生活中找到位置的青年，遇到一位天真、善良、美丽的空中小姐。两个人一见钟情之后，由于青年的无所事事和消极虚无，给恋人许多伤害，最终恋人逝去，青年受到启悟。但这部小说的独特性在于它已经具有王朔在1980年代后期所写作的小说和被改编为电影的作品中的基本元素：一是提供了一个独特的年轻人形象，这个年轻人和当时社会生活中或小说中的"落后青年""失足青年"，而不再是"文革"后遗留的那些对理想失望而就此沦落的人，反而是具有某种新特质的人物，是在改革开放的社会氛围中从计划经济的全面管理中最先游离出来的人，也就是后来被王朔称为"顽主"的人物雏形。虽然在当时的阅读中，人们往往还将他理解为"文革"遗留的落后青年，王朔的处理也还没有完全脱离这样的模式，但其所预示的精神性吸引力和影响力，却是1980年代初期的精神和社会变化的投射。二是提供了自来水般奔涌而出的、滔滔不绝的机智和幽默的语言风格。这种语言风格混合了北京方言、"文革"时代的流行语、当下的时尚文化和王朔本人的独特创造力，正是在混杂、夸张、反讽中出现的机智和游刃有余，让作品的人物和表达格外生动。

这种语言风格后来成为了王朔作品最为鲜明的"标记"，也最为深刻地影响了中国电影、尤其是冯小刚电影的语言风格。对白中的调侃、双关、指东打西、明喻、暗喻如潮水般向我们涌来。对白是电影的核心，情节、画面不过是提供语言表演的场所而已，人们常指责人物在电影里说的话不合身份，殊不知不管是什么身份，机敏巧妙的对白总是需要的，因为这是王朔式电影重要的元素。它以"说"让你沉入一种滔滔不绝的"语言自来水"的流淌之中。在这里，观众不是沉入画面和故事，而是沉入"说"出

的对白中,他们在现实中的焦虑和困扰,在无边的言语能指中得到宣泄,把不可企及的欲望投射在电影"说"的表演之中。对白的无边膨胀使导演和演员为"对白"服务,而观众则好像来听电影,在听的行为中沉醉和迷恋。这一切已经在这部起步之作中出现了。

正是"顽主"的形象和王朔式的语言这两个要素,让王朔的写作异军突起,成了新时期文化的一个异数。《空中小姐》就是其发轫之作。情节剧的模式和"顽主"型人物与独特语言的结合是王朔在1980年代创作的基本形态。

从此之后,王朔的写作一发不可收,1986年之后已经获得了巨大的影响。当时也正在经历着计划经济下国家全面支持和管理的社会向一个未知未来的转变,一切都还处于未清晰的状态。王朔正是以他小说最深入的表述和想象开启了那个时代。虽然《空中小姐》改编的电视剧未获好评,也没有引起反响,但却开启了影视改编王朔作品的潮流。第一部真正意义上的根据王朔小说改编的电影并未引起很大的反响——它是由凌奇伟导演、陈宝国和李芸主演的电影《天使与魔鬼》,故事是根据王朔的小说《一半是海水 一半是火焰》改编的。故事本身相当复杂,电影也未获好评和欢迎,王朔最典型的语言风格也没有得到充分的展现,但它的情节剧和"顽主"型人物的结合得到了充分的展开。但这个"顽主"其天使与魔鬼混合的个性更加极端,他其实是一个具有美好憧憬的罪犯,他毁掉了女主人公生活的同时,自己也在混沌中期待救赎。这部电影开启了1988年出现的"王朔年"——王朔改编电影的热潮。

1988年有三部根据王朔小说改编的电影同时上映,形成了热潮和焦点。它们是叶大鹰导演的《大喘气》、王朔本人编剧、黄建新导演的《轮回》和米家山导演的《顽主》。这三部电影奠定了王朔在电影界无可争议的影响力。当时电影正在经历一个商业片的浪潮,在这个浪潮中,如何超越中国电影新时期以来由谢晋和第四代导演所创造的主潮,表现大都市的生活是一个重要的追求。这种追求和当时已经开始出现的第五代也形成了鲜

明的反差和对照，也是中国城市意识在电影中着力地展示自身"现代化"期望的一个侧面。这个并不成熟的商业片浪潮的意义在于它打开了未来中国电影发展路向的一个重要选择。而王朔电影的集中出现其实是这个浪潮重要的部分。王朔当时小说的情节剧、"顽主"形象与独特语言这三个基本要素都在这些电影中有所投射。其中《大喘气》和《轮回》情节剧的意味更浓厚，其情节更复杂，但王朔式的语言风格和独特敏感的呈现则还有所限制。而《顽主》则是这三部电影中最受到赞誉和肯定的重要代表作，也是1980年代中国电影的一个重要收获。

《顽主》的意义在于它几乎是预言性地喻示了中国1990年代之后的现实处境和全球化影响，其敏锐和锐利令人惊叹，可以说通过王朔小说所具有的独特魅力超越了"新时期"文化既有的限制，显示了王朔成就最为独特和不可替代的意义。这部电影的独特之处就是将王朔《顽主》的故事叙述得异常有趣和生动。它一方面推出了后来对中国电影影响至深的演员（如葛优、张国立等），也以一种随意性的风格充分地展现了王朔式语言独有的魅力。另一方面也通过"3T"公司的描述打开了一个想象的领域，一个有关市场、资本和文化扣连的前所未有的想象空间。这其实正是这部电影"预言性"之所在。有趣的是，其实冯小刚喜剧电影的开端之作《甲方乙方》的灵感和基本故事构架都来自《顽主》小说。这其实也说明了这部电影超前的性质。它异常敏锐地发现了消费和资本的兴起会取代原有计划经济固有的生活模式，提供新的生活方式。替代国家对社会全面的"纵向"自上而下的垂直管理的是新的市场所带来的服务和机会，社会开始有了一个"横向"的新形态。这里的诸多问题和困扰可以通过市场得到某种想象性的解决。而这确实只有在一个新的空间中才可能呈现出来。《顽主》就是这个新空间在其刚刚出现的时刻的一个最生动的描述，也是当时中国社会过渡性状况的一个生动呈现。我们可以看到，过去的安全、安稳变成了一种压抑，而无限的可能性通过想象正在前方召唤。

《顽主》中的那个在发奖仪式上的时装表演中混杂了健美操、迪斯

科和过去中国社会文化中人们熟悉的农民、地主、红卫兵、京剧人物一道展示的段落,一直被中国电影研究者反复阐释,已经是中国电影一个经典的片断。菲律宾学者罗兰·塔伦蒂诺就这个片断在1994年时进行了极有深意的精辟分析:"这种对应的使用代表身体是可传送的、可变形的。城市本身也是融会一些特征,只有其服务资本和复活叙事——也是城市实质需要的转化能力……作家、模特儿、运动员、和各色社会人物走向舞台,让我们注意到身体在对城市和国家的社会叙述中不同的表演弹性。这种表演是相当具有反思性的,就像健美运动员对我们自我的注意。为了能够渡过难关,身体就像城市一样,都必须吸引资本,也需要被放在被观看的位置。"[1] 这个场景乃是对于中国未来在一个全球化和市场化时代的状况的富有想象力却又异常精确的预言。它的无比的预言能力确实超出了思想家的构想或政治家的思考而成为未来的象征。

 这三部电影其实象征着王朔式的"新人"登上了历史舞台。这种人物其实就是王朔小说中的那种典型人物,在许多今天已经是经典的王朔小说中,他们都是所谓的"顽主"。他们在当时社会转型中从计划经济体制中游离了出来,最早感受到自由的风气,对于传统的秩序有一种玩世不恭的叛逆性,他们并不按照当时的价值行事,而是在边缘处以一种强调自我、快乐和嘲讽的调子展示自己的存在。王朔的小说其实是表现这一类人物最为有力的文本。对于这类人物来说,在中国全球化和市场化发展的前期,他们一面是传统秩序否定的对象,另一面却有难以抗拒的吸引力。看似在社会边缘,其实却异常引人注目,是社会的焦点。按照王蒙一篇著名文章中的描述,他们乃是在"躲避崇高"。王蒙异常敏锐的描述直到今天仍然显得非常确切:"他第一人称的主人公与其朋友、哥们经常说谎,常有婚外性关系,没有任何积极的社会主义的表现,而且常常牵连到一些犯罪或准犯

[1] 《地缘政治和中国"城市"电影》,收于刘现成编,《拾掇散落的光影》,台北:亚太图书出版社,2001年,第54—55页。

罪案件中，受到警察、派出所、街道治安组织直到单位领导的怀疑审察，并且满嘴俚语、粗话、小流氓的'行话'直到脏话。（当然，他们也没有有意地干过任何反党反社会主义或严重违法乱纪的事）。"[1] 王蒙的描述极为精辟，其中他们冲击了原有计划经济的价值和行为方式，以一种特立独行的方式凸现新时代的到来，一种新的生活方式的先驱者形象通过"顽主"的表现凸现了出来。它显示了全球化和市场化前期社会对于自由的理解。他们是在旧的结构开始解体，而新的全球资本主义的文化逻辑还未建立时社会状态的表征。这些人的不稳定和脱轨变成了一种具有高度象征意义的标志，也意味着对自由的一种浪漫的理解。而他们中的最具代表性的人物则是《顽主》中由张国立扮演的于观、葛优扮演的杨重和梁天扮演的马青。"顽主"毫无疑问是中国后计划经济时代的一种独特的精神象征。他们的生活方式、语言方式和价值选择，其实都具有其意义。他们从计划经济的固有结构中闪身而出，在寻找新的空间之中尝试和寻找新的可能性。

在1990年代之后，王朔一方面在电视剧领域中大受欢迎，无论他的《渴望》还是《编辑部的故事》都能够精确地把握当时社会转型时刻的心理而大获成功。后来的《过把瘾》等作品也是根据他的小说改编的。另一方面在电影领域中，他自己的一些尝试未获成功。如他导演的《我是你爸爸》未能上映。但其实他的影响渗透到了各个领域。我们一些依据他的小说改编的电影仍在出现，如夏刚的《无人喝彩》等。其中最重要的是姜文导演的《阳光灿烂的日子》，这是根据王朔的小说《动物凶猛》改编的电影，可以说是"顽主"的前传，说的是他们在新时期到来之前的故事，也就是这些人成长的经历。这部电影是王朔电影改编的另一个重要成就，和《顽主》都是王朔式文化最具代表性的作品。它处理的是记忆和当下的关系，是个人私密的成长经验和大时代之间的联系。这部电影成功地传达了青春期的不安和躁动的感觉，也成功地将"文革"时代的氛围和后来的转

[1] 丁东等主编，《世纪之交的冲撞》，光明日报出版社，1996年，第183页。

变之间的微妙而复杂的联系传达出来。这部作品让我们了解了王朔式的心灵的构造，也了解了中国社会转变的必然的轨迹。

当然，1990年代的王朔在电影中的影响，是通过冯小刚的电影延续和转变的。冯小刚继承了王朔许多重要的元素，但却也从根本上改变了他。冯小刚毫无疑问是1990年代后期以来中国电影最为重要的导演之一。他所开创的"贺岁片"类型正是中国电影最为重要的本土形态。冯小刚最为敏锐地抓住了中国当代社会从计划经济时代走出的人们，他们在全球化和市场化的进程中的种种表征，并始终将它们最好地加以呈现。从特征上看，冯小刚早期的贺岁片其实深受王朔的影响，但他和王朔不同之处在于，王是处在计划经济向市场经济过渡的前期，以一种异常尖锐和肆无忌惮的嘲笑和过去的时代告别。王的"顽主"其实是过去时代最后的终结者，他们的潇洒和看透都显示出过去时代"多余者"的形象。这种"多余者"其实也在召唤一个新的时代的来临。但他们其实并不属于这个新的市场经济时代，于是在真正的新时代来到，过渡时期终结之后，他们最终悄然隐遁，消失在新时代的深处。他们其实是些精英人物，而冯小刚的电影则在调侃中有异常强烈的温情，在嬉笑中有异常浪漫的对于未来的期望。冯小刚的电影其实异常敏感地打造了一个在和平崛起中的中国最为有趣、最为活跃和最为生动的"中国梦"形象。这种"造梦者"的自觉追求是冯小刚和其观众之间的历史和文化联系的关键之点。王朔的嘲讽尖刻而不留余地，冯小刚则用温情中和嘲讽。王朔有过渡期破坏的锐利，冯小刚有已经转变完成的顺应和自然。《甲方乙方》那些通过公司的服务试图满足自己的人们的行为，正好显示了计划经济向市场经济转变中那些通过市场化释放过去被压抑的梦的人们的渴求。从这里起步。冯小刚电影中的"中国梦"形象在不断展开。他电影的"中国梦"正是普通中国人在当下通过自己的力量改变命运，追寻未来的梦想。虽然有时这些梦想还显得荒唐可笑，但它所展示的力量却足以感动人心。这里"中国梦"形象的最高潮就是《天下无贼》中的傻根，他的自信和天真中显露的中国人力量正是"中国梦"的最

佳表征，也是我们时代以辛勤的奋斗争取自己美好未来的完美形象。傻根其实是异常阳光、天真和自信的，辛苦地劳作，辛苦地奋斗，相信自我不断争取的价值。这种坚韧和个人奋斗其实不正是这个新世纪中国经济高速成长，中国告别昔日悲情的过程。他好像正是中国梦的最佳象征。冯小刚和王朔一方面是相互依存，但另一方面却又有极为鲜明的差异。王朔无疑对冯小刚有关键性的启悟。冯小刚显然更能适应时代的新变化。所以，他和张艺谋一道成为新世纪中国电影象征性的人物。

三

进入二十一世纪，王朔式的电影一方面通过冯小刚电影获得了某种转型和延续，如《非诚勿扰1》我们就看得出王朔早期故事的某种新的重写。另一方面却也由于我们从计划经济向市场经济，从新时期向"新世纪"的过渡得以完成。有两部和王朔相关的电影其实呈现了这种衰落的形态。一部是张元导演的《我爱你》一部是徐静蕾导演的《我和爸爸》。

王朔的小说《过把瘾就死》，是1990年代初中国电视剧的一个重要里程碑《过把瘾》的底本，被张元变成了新的想象力源泉。《我爱你》是一部特别的电影，它一方面继承了王朔对于男女关系的焦虑；另一方面，却在当下的语境下有了不可替代的独特想象。它既是王朔的那个有关"爱"的困惑的表现，又是如今全球化时代无法控制命运的人们不安的隐喻式表达。电影的情节框架仍然延续了当年王朔小说的思路——破旧的单位集体宿舍，相对封闭的社会关系，女主角偏执和天真，以及男主角的无所事事等，都延续了王朔小说中的1980年代后期，也就是社会主义传统日常生活剧烈嬗变时期故事的痕迹。这些今天全球资本主义已经成为中国日常生活的中心，而过去已经变成了一种旧时代的遗迹。那座我们曾经熟悉的集体宿舍楼的空间形态，无疑是我们对于那种社会主义生活记忆的显现，它在

当年王朔写作小说的时代是异常真实的、具体而微的生活实在，而到了今天却显然成了城市生活的边缘，成了社会某种传统的社会主义现代性的遗存，一种已经在被替代和湮没的过程之中的特殊情境。当年这间集体宿舍也是生活中有价值的资源，是年轻城市人稀缺的私人空间。但随着房地产的发展和年青一代中等收入阶层的崛起，这样的日常生活变成了一种相对困窘和边缘的状态。昔日是所有人的日常生活的常态情境，如今随着中国的全球化进程却变成了一种相对的、却也相当清晰的穷人故事。过去《过把瘾》里杜梅的生活还是具有某种普遍性的，但今天杜桔的生活却未必有那么平常，反而变成了一种特殊的、仍然固定在传统秩序中的人的故事。但故事却仍然发生在二十一世纪初，这里出现了近年才出现的话语（如IT业和计算机之类）凸显出故事的背景已经和当年完全不同了。而这里所产生的十年的时间跨度是具有决定性的，中国在这些年中翻天覆地的变化，使得当年《过把瘾》里时髦的年轻人对于自由追求的象征意义和王志文、江珊浪漫而摩登的形象，变成了今天幽闭于过时的集体宿舍"筒子楼"中压抑而彷徨的年轻人。全球化的冲击使得当年对于集体宿舍的"筒子楼"毕竟是"自己的房间"的温馨而罗曼蒂克的含义，转变成了一种破败而凋敝的、无力在全球化之中进取和发现新的机会的象征。

这部电影最为有趣的是在这个幽闭空间中的不断争吵，这种又互相依存又互相伤害的夫妻关系并不罕见。这种争吵当然是个性的分歧和过度的感情方式产生的情绪失控，但和王朔的小说不同，这里的争吵其实不仅仅是两个人对于感情的不安，而是对于整个社会安全感的丧失。在王朔小说里经常出现的处于当年传统社会主义日常生活中的城市"闲荡者"，通常他们的无所事事都有一种优越感，在那种秩序之下，无所事事的"闲荡"似乎具有某种反叛和超越的合法性，他们似乎具有某种前卫的时髦特征，而且他们也可能最先加入一种资本主义的生活。小说《过把瘾就死》的结尾处叙事者"我"下海做生意的描写，就是非常明确的例子。"闲荡"是某种新的可能性的开始，是自由选择替代传统的"单位"秩序的可能，也是

王朔有些小说中的那些男性主人公的魅力所在。而张元的电影中男女主人公就没有这样幸运，他们已经生活在一个完全不同的时代，这里没有任何闲荡的理由，每个个人必须为自己的生存负责，一种个人力争上游的价值变成了绝对的价值，金钱和消费的价值被进一步地肯定了"闲荡"当年的合法性已然完全被全球资本主义新的生产和交换逻辑所消除了。这里的男女主人公已经为自己的边缘状态感到恐惧，为自己被全球资本主义新的网络所抛弃而感到恐惧。当年王朔小说的不安全感仅仅来自两个人之间，今天两个人之间的不安全感却来自社会本身没有保障的个人生存逻辑。这里出现的是社会安全感的丧失带来了感情分裂，而不是当年小说中感情的不安全感导致的对于社会的不适。王朔当年小说中期望的"自由"在这里已经是唾手可得之物，但当年并不缺少的"安全"却变得可望而不可即。男主角的"闲荡"生活带来的压抑，变成了分歧和争斗的理由，有关的经济关系在王朔的小说里仅仅是一个背景，在这里就变成了不可忽略的严峻问题。这里的一切好像是重复，其实一切都改变了，当年王朔在中国社会结构分解和转变的最初阶段的主流爱情故事，今天已经变成了一个全球化时代边缘化的爱情故事。正如当年红遍中国的《过把瘾》乃是主流电视剧，而今天的《我爱你》却是一部边缘性的电影一样。

《我爱你》已经无法重复王朔的故事了，在十年的沧桑之后，我们变得比当年的王朔和我们自己更加成熟。我们生存在一个当年王朔曾经想象过的时代，当年王朔想象的自由，我们好像已经拥有，但当年对于王朔来说，是可能性的一切，对于我们来说却变成了问题之所在。王朔小说中要抛弃的那种安全感却是我们今天的梦想所在。全球化将我们引上了不归路，这当然是充满不确定性的，充满危机和困扰的，但我们毕竟已经无法回到《过把瘾》了，在新世纪，我们只有《我爱你》。

徐静蕾的电影《我和爸爸》是一部讲述"顽主"们当下生活的代表作。我们突然可以发现当年叱咤风云的"顽主"已经变成了今天的"爸爸"。虽然还有当年叛逆者的影子，却已经垂垂老矣，变成了渴望温情的角

色，虽然仍然另类，却似乎已经从时代的焦点上退了下来。这里当然展示了一个另类的父亲和女儿相濡以沫的情感，却让我们看到了顽主的衰老和没落。当年曾经如此感染过年轻人的"顽主"生活，却已经变成了女儿小鱼眼中的怪异。这种怪异当年曾经由于冲击了传统的价值和秩序而受到赞美，如今在电影中却难免变得难以理解。过去"顽主"自由自在的生活对于少女小鱼的吸引力仍在，但它却难以支撑当下的日常生活。爸爸和朋友放纵自在的生活被小鱼质疑的同时，却也面临着自我的挑战。中国在新世纪成为跨国资本投入的新中心，中国的全球化和市场化已经进入了新的阶段。中国开始作为世界强者之一参与世界事务的要求也已经取得了进展。中国"中等收入者"的定位是进入全球化和市场化的新一波发展，于是并不要求顽主式的叛逆和嘲讽，反而需要循规蹈矩的白领。这里的"老顽主"一面仍然保持着自己的生活方式，一面发现自己的那个黄金时代正在迅速逝去。新的秩序今天已经越来越明确化，已经建构了自己一整套"成功"的话语。一种消费主义的浪潮变成了时代的象征。我们可以通过消费满足自己的欲望，消费提供我们对自己生活进行选择的历史机遇。"顽主"生活不可模仿，却又别有怀抱，这使得这种生活难以继续在新的全球化和市场化时代存在，无法在一个急速发展的社会中适应社会的变化。

 从这位"爸爸"悲凉地逝去，对于今天现实的难以把握。徐静蕾揭开了"顽主"生活在浪漫自由之外的辛酸。"爸爸"勇于反叛却缺少责任，富有激情却没有规矩，自由自在却难有坚实的感情。"爸爸"被女友抛弃，在自己的女儿和外孙身上寻找慰藉和寄托的感伤结尾，无情地说明王朔式的顽主英雄已经开始退下历史舞台，他们已经耗尽了自己的能量。如今登场的却是那种"白领"的勤奋努力，谨守规矩的形象，是充满创业精神的年轻企业家。他们不会沉溺在一种波西米亚式的生活中，而是将这种生活变成自己循规蹈矩生活的调剂，一种"波波族"循规蹈矩和激情反叛的混合。当年"顽主"的洒脱并不被新的社会结构所接纳，而是将之挤到了一个极为边缘的位置上。这里徐静蕾以少女之眼看到"爸爸"的痛苦，看到

了一个崛起的社会已经有了新的规范和秩序。这种规范和秩序乃是建立在市场化基础上的,是全球化的文化后果之一,它们将"爸爸"无情地变成了无用之物。

 与此同时,王朔本人则长期没有推出新作,淡出了文学和电影。直到2007年之后,推出了新作《我的千岁寒》《致女儿书》和《和我们的女儿谈话》等作品。他似乎已经在滚滚红尘中隐匿得太久,被一种欲望驱策而跑得太久,一种难以摆脱的疲惫和厌倦变成了难以克服的写作障碍。所以,他的类自传长篇小说《看上去很美》只写完了童年的经历就戛然而止,因为他对于人生的根本问题产生了巨大的困惑。他这些年对于写作的放弃当然有多方面的原因,一面是自我突破的高度期许和高处不胜寒的焦虑,另一面却是人生根本问题的难解的困惑。现在王朔在表达的正是困惑和克服困惑异常坚韧的努力。他多次提到亲友的死亡对他的冲击。他从一个充满了人生欲望的市场文化的召唤者,转变为一个面对抽象的生命危机的冥想者。这种冥想并不是一种宗教和哲学的知识的探讨,而是一个人面对自我人生危机的无可逃避的抉择。所以有人批评王朔未能从哲学和宗教的角度提供新的发展,但其实王朔根本就没有这样的雄心。如果说,这本书讨论的是哲学和宗教,那也是一个作家的哲学和宗教,是他在写作和生活中遭遇的精神困境的解决方案的寻找。王朔于是超出了具体的时空,不再执着于他熟悉的经验,而是尝试寻求对于人生大问题的解答。在今天急剧变化的时代,这其实既是对于当下的挑战,却又是对于它的超离。

 直到我们有了本文开始时所呈现的状况。

四

 王朔是我们时代的一个传奇。他和我们一起走到了今天,已经成为我们时代变化的一个象征。他的写作曾经如此深刻地影响和支配了我们的想

象力和生活方式。他和我们一起走过的道路是短暂的，但又如此漫长。在这些年，中国在发生前所未有的剧烈变化，我们的历程是我们自己无法想象的，中国一下子转到了今天这样的格局，既猝不及防，又不可思议，但王朔却见证了我们这一段"大历史"，赋予了我们一种命运的感慨，在王朔构筑他的故事的同时，他将我们置入了变化之中。在这二十多年，王朔的小说既影响我们的阅读，也影响了我们对电影的想象。他既影响了根据他小说改编的电影，也创造了一种独特的电影类型，至今仍然有其力量。因此，他的写作天然地具有某种和影视的"亲和力"。这种亲和力让我们感到他的不可替代：在文学中，他是一个异数；在电影里，他也是一个异数。但这个异数却是我们在自己的时代收获的最重要的成果。他在中国从计划经济向市场经济，从封闭走向开放的最关键的历史时期，为我们创造了不可替代的文化想象空间。

今天王朔已经退隐到了时代的边缘，但他在我们走过的道路上所留下的痕迹，值得我们记住。这是我们时代精神史的重要侧面。

张暖忻：中国梦·电影梦

5月29日，北京电影学院导演系召开了张暖忻导演的追思和研讨会。在会场上听到她的合作者们的缅怀，突然感到一种强烈的感伤，张暖忻已经故去了十年，她的作品和精神还留在世界上。今天还有这么多人忆起她，这也说明电影的力量和张暖忻其精神和作品的力量。今年是中国电影的一百周年，我已经参加了许许多多有关电影的会议，但没有一个会像这次纪念会这样让我触动和感慨。

这也让我打开了记忆的闸门，我发觉时间能够磨蚀我们的记忆，但毕竟我们还有难以忘怀的东西。张暖忻其实是一个已经逝去时代的象征。那个时代是充满了天真的激情和痛切的迷惘，也有无限的诱惑和无法摆脱的愿望。那是一个似乎一切还尚未确定却又开始展开的时代，张暖忻正是那个时代最好的表现者。

我和这位前辈电影人相识于1980年代后期。当时她的名作《沙鸥》和《青春祭》已经红遍天下，她和她的同代人是我们精神上发展的领路人。他们在那个时代从一个光荣孤立的社会向一个面向国际化社会的转变起了关键作用。我还记得我最初看《青春祭》时感到的战栗般的激动。那是一种精神上超越的想象，一种从压抑中解放的感受。而看《沙鸥》的时候，我还是一个大一学生，这部片子里那种个人奋斗的精神，那种争取胜利，实现梦想的能量，都让我受到了强烈的激励。所以，张暖忻在1980年代文化中的角色当然是不可或缺的。而且对于我这样充满了幻想和激情的年轻

人来说，她是一个不得了的人物。

张暖忻对于我们是分量很重的，但偶尔我们聚在她和李陀的家中高谈阔论时，她往往并不多说，而是认真地倾听。但她偶然插话的时候，却能够听出她的敏锐和专注。她能够抓住话头的关键之处，能够用几句话将问题引向深入，她并不是一个对理论非常执着的人，却有非常敏感的直觉，而且对理论的发展和社会的变动有极高的悟性。她很温和却始终有自己的坚持，看起来不是谈话的主角，却又不可或缺。当时她并不像有些人那样高调和张扬，但却仍然有自己的价值，当年我们的许多议论变成了过眼云烟，但张暖忻的作品却仍然鲜活。

1990年代初，她拍了《北京你早》，又有一段在美国的经历。她从美国归来后，我和她来往较多，还有一次不成功的合作。当时我和王斌、张丹一起议论了一个有关老北京为背景的故事，我们和暖忻谈了之后，她异常兴奋，觉得可以作为下一个作品。我们还是在她在蓝岛对面的家里谈故事，那时她还请来了北影的老编辑张翠兰，她也对这个故事大加赞叹，希望尽快写出来，由于故事的讨论中我的意见多些，大家推我执笔。在暖忻的催促下，我用了大概一个多月时间弄成了初稿，但我觉得相当失望，自己也认为不理想。张暖忻看后也相当失望，似乎有点不知如何是好。她感慨这个故事的精彩，说只好想放一下再由她来弄。我直到今天还是觉得这个故事相当妙，只是没有被我写好。我的失职让这个剧本失掉了机会。

但我们没有成功的合作却让暖忻有了最后的天鹅之歌《南中国1994》。我当时有机会看到这部作品，观众们却没有机会看到它。同时，还有些人说这是一个平庸之作，没有什么新意。但从大历史的角度观察，这其实是一部重要作品，一部最敏感地接触到中国发展走向的作品。这部作品将中国的全球化的开端阶段的痛苦和焦灼表现得格外深入。这部电影讲一位清华毕业生到了深圳的一家台资企业工作。一个天真的、怀抱理想的年轻人进入了一个全球化的生产体系之中。这个过程意外地和第五代导演的状况相似。第五代导演当年其实也是在电影学院毕业之后，原本针对中国内部

启蒙的召唤,突然被一个原来不曾想到的全球市场所吸纳。然后有了一个完全不同的空间和命运。这位年轻人发现世界和自己的想象完全不同,他爱上了老板的秘书,却发现她是老板的情妇,他同情和支持由于老板对工人的盘剥造成的风潮,但最后,组织上也希望工人迅速复工。这是中国电影初次揭示今天已经成为世界奇迹的"中国制造"的奥秘。这里当然充满了痛苦,充满了剧烈的矛盾和冲突,也有许多不幸和不快,但人们义无反顾地选择了和全球化接轨。哪怕经历了挫折失败和痛苦,这部电影中大量闪现而过的那些中国劳动者的面孔让我久久难忘。这些面孔上充满期望和欲求是挡不住的。他们当然在剧烈变化的过程中付出了代价,感受了痛苦,却仍然对变化保持了梦想,坦然地迎向命运的挑战。

我们所看到的中国梦就是这样要求凭自己的力量,这其实正好接上了《北京你早》里那位马晓晴扮演的女孩艾红的选择。她没有选那位老实可爱的司机,却选了假华侨克克。虽然受到欺骗和伤害,却不可思议地依然义无反顾地和克克一起生活了下去。《北京你早》最后的一段至今让我无法忘却。女孩拿着一大包衣服上了那位司机的公共汽车,她和曾欺骗她的假华侨克克在一起,成了卖服装的个体户。这好像让和她一起走过那一段的两个小伙子惊讶,但更让他们惊讶的却是她现在拥有的前所未有的自信和面对未来的勇气,她已经摆脱了原有的稚气和天真。她当然曾经被迷人的幻想所诱惑,也为之付出代价,却终于要靠自己实现幻想了。这里有趣的深刻性在于克克乃是一个假华侨,他所许诺的经济上的远景并不是他所能提供的,但这位中国的小姑娘非常像德莱塞的《嘉莉妹妹》中那个敢于追求的嘉莉妹妹,虽然被物质的要求所吸引,却有一种不可思议的坚定和坦然。这是将错就错,或是歪打正着,却意外地喻示了中国的命运。我们走上了和全球化共舞的不归路,我们承担了牺牲,却为了梦想别无选择。张暖忻传达了一个时代的中国梦。这个梦是通过个人的努力改变命运,实现梦想的选择。

其实,张暖忻的道路,正是打造这个新的中国梦的道路。《沙鸥》和

《青春祭》正是表现了我们的精神世界从旧的计划经济秩序中脱出的历程。这是精神的再发现，却也召唤了身体的欲望，但它们却是脱空的，没有一个物质的基础，所以它们是不及物的。这是新时期的精神，有梦想，但实现它的道路却并不清晰。它是一个精神解放的浪漫承诺，也是一个充满天真的感伤的召唤。《沙鸥》中的沙鸥是一个1980年代"主体性"最好的象征性人物，她的自我实现要求是一个决绝的"冠军梦"，一个以生命来寻求的目标，沙鸥没有机会实现自己的梦想，但毫无疑问，她展现了一种无所畏惧的气质，一种要求从计划经济集体性的话语中脱离的勇气和愿望。这里其实明明白白地将1980年代的"主体性"的召唤表达出来了。这个"主体性"的个人展开，直接提供了思想和精神从原有的秩序中"解放"的想象。这里张暖忻其实非常早地接触了1980年代的文化主题。其实，1980年代文化的关键正是在于一种对于康德的"主体性"观念的新展开。李泽厚《批判哲学的批判》1984年版有一个异常重要附论《康德哲学与建立主体性论纲》。这篇文章似乎包含着整个1980年代思想的核心命题。李在这篇文章中点明：康德的体系"把人性（也就是人类的主体性）非常突出地提出来了。"[1]而李泽厚的发挥似乎更加重要："应该看到个体存在的巨大意义和价值将随着时代的发展而愈益突出和重要，个体作为血肉之躯的存在，随着社会物质文明的进展，在精神上将愈来愈突出地感到自己存在的独特性和无可重复性。"[2]这里李泽厚召唤的康德幽灵其实是对于1980年代新精神的召唤。主体性正是整个1980年代从原有的计划经济话语中脱离的基础。而这个主体性正是新的现代性展开的前提。沙鸥倔犟的选择，其实具体地展现了这一"主体性"的话语。正是这种"主体性"的寻找，变成了1980年代的"现代性"赋予我们的最大的梦想。

而1990年代之后《北京你早》和《南中国1994》却是我们物质性日常

[1] 《批判哲学的批判》，人民出版社，1984年，第424页。
[2] 同上，第434页。

生活在一个新市场逻辑中的展开。张暖忻告诉我们,没有物质性的变化,我们就不可能有新的未来。虽然我们可能丢失1980年代宝贵的东西,但这丢失却是我们无法选择的必然。1980年代文化中我们的想象是建立在精神基础上的,我们好像是用头脑站立在世界上,我们虽然仍然面对匮乏的生活和来自外界物质性的诱惑,但我们的纯粹的精神追求和抽象的理想支撑了我们的想象和追问。所以,1980年代的新时期虽然有极大的物质性吸引背景,却是在精神层面上展开自身的,它依然是不及物的。《沙鸥》和《青春祭》就有这种在匮乏中的"不及物"精神的展开。这里的追求几乎忽略了"物质"的诱惑和吸引。但1990年代的后新时期却是将1980年代抽象的精神转变为物质的追求。张暖忻点出了最初消费的诱惑力量,也点出了当年抽象的"主体性"今天在现实的全球化和市场化时代的困局。艾红的选择或是《南中国1994》中清华毕业生袁方的困扰都来自这一变化。其实,这是康德玄虚地用头脑站立的状态,转变为用双腿支撑自己的"主体性"。其实,从张暖忻的作品看来,1980年代和1990年代其实在断裂中自有其连续性。1990年代将1980年代抽象的"主体"变成了全球化和市场化实实在在的个人,1980年代的主体是以抽象的精神进入世界的,它仅仅表达了一个真诚而单纯的愿望,也提供了一个可能性的展开。它没有物质支撑的空洞性,正需要 1990年代的填充。而1990年代这些中国"个人"以实实在在的劳动力加入了世界,用自己的具体的劳动和低廉的收入寻找一个实实在在的物质性世界。所以,我们会发现其实正是1990年代给了抽象的1980年代一个具体的、感性的现实。1980年代的那些抽象而浪漫的观念正是被1990年代的消费愿望和物质追求所具体化的。1980年代康德的自由"主体"变成了1990年代黑格尔式的"理性的诡计"拨弄下的个人。张暖忻正是将这一过程展开得淋漓尽致,她的敏锐让她能够在这两个时期投射时代的状态。

2005年5月9日的美国《新闻周刊》出的专题是"中国世纪",这本刊物提出了四个作为中国世纪象征的事物:汽车、企业、电影和教育。汽车说明了中国人移动的能力,企业是中国发展的基础,电影在世界的影响说

明了中国的文化力量，而教育则说明了中国的影响力。这一期的封面是章子怡的面孔在凝视着我们。章子怡的眼睛里有无限的渴望，她的确是一个新的中国梦的最佳代表。一个普通的中国少女在一段奇迹般的演艺事业之后，已经变成了一个国际影星。这样的历程的确不是过去的中国所能想象的。我们还记得当年的陈冲和张瑜等人的经历，那是想脱胎换骨的经历，也是彻底脱离自己的文化的经历，付出了那么多，却还是没有今天章子怡的荣耀。其实，她们未必没有章子怡的能力，但她们确确实实没有章子怡的运气，因为世界没有一个以磅礴之势崛起的大市场。这个英文不好、处事多少有点狂气的少女，其实背后有一个"新新中国"的新历史作背景。命运就是比人强，个人其实是被大历史拨弄的。其实，没有1990年代的"物质性"追求，中国不会有今天的命运。

其实，这正是张暖忻和她的同代人所召唤的未来，他们自己未必能够满意和欣慰，但它却是我们唯一拥有的东西。这可能没有当年高蹈和宏大的叙事，却是中国告别百年悲情的开端，是新历史的展开。从今天的新世纪看，从那双章子怡在《新闻周刊》上的眼睛来看张暖忻，让我们对中国的大历史多了一层深入的理解。

张暖忻告别了生命和我们，但她为一个大时代留下了印迹。她和自己时代间的对话让她的作品会留下来，这是她的生命的延伸。她也留下了对我们自己的追问：

我们如何对待自己的时代呢？

感受二十世纪中国的艰难

看李安的《色·戒》，确实让人有所触动。这部电影无论是汤唯、梁朝伟的表演，还是剧本的改编和导演的驾驭能力，都可以用炉火纯青来评价。张爱玲的小说提供了丰富的想象空间，而用视觉影像来实现这位天才晚年这部不长作品的人也确实非李安莫属。这里无论是麻将桌上机锋这样的小小细节，还是在幽暗处生死之间的选择，都表现得格外精妙。一方面，这里传达了张爱玲那种从总体上看对于人生虚无的感受，那种难以把握和难以确定的宿命感被表现得格外有力和让人难以忘怀；另一方面，也异常敏感地表达了在个人和大时代潮流之间的那种内在紧张。这部电影有一种异乎寻常的压抑感，让人感受到生命和世界之间无尽的无奈和沧桑。这部电影被大家迷恋不是没有理由的，它表达的那种丰富内涵可以让不同的人都得到自己的感受。它所指向的人性的幽深和复杂，所揭示的是对于中国人来说难以逃避的艰难，这些都让人无法不受到触动。

对于我来说，看《色·戒》意味着一种感慨。在二十世纪中国复杂的历史中，中国人确实活得太不容易了。我们旋卷在大历史的潮流之中，难以找到个人安身立命的普通生活。中国的大命运实在是过于艰难了，追求现代的努力又总是被外力所阻挠和侵害。历史的呼吸让每一个人都能感受得到，个人的感情和欲望都不可能得到真正实现的机会。大历史总是无情地支配着众人的命运，让他们不得不在决然非此即彼的选择中寻找自己的归宿。做出一个选择就再也无法回头，付出一种心情就再也无法追回。

正是由于大历史对于个人的命运和际遇的安排过于严峻和残酷，个人在其中的挣扎和无奈也显得格外的痛苦和悲凉。张爱玲的小说始终期望一种安宁舒适的中产阶级的生活，总是希望一种"现世安稳"生活的来临。但其实这一切总是可望而不可即。如《倾城之恋》中的白流苏，虽然在"大历史"的波澜中有了一个意外的结婚和生活的归宿，但其实如果《倾城之恋》要有一个续篇的话，我们一定可以看到白流苏命运的悲剧。其实张爱玲对于"时代的列车"的不安和焦虑并不是仅仅在个人空间里的悲欢而已，而是个人对于时代潮流的无奈和无力。从张爱玲自己到她的小说里的人物命运，都具有这样的特征。她的女主人公其实都是渴望关爱和安稳的小女人，却在时代的大潮中没有这种安稳的机会，只好在这个世界上漂泊，没有归宿。张爱玲从上海到香港然后到美国的漂泊经历岂不也是她的期望幻灭的历程。

《色·戒》中的王佳芝，又何尝不是如此。她先是在抗战烽火中漂泊流离到了香港，参与了暗杀汉奸的行动，扮演的却是一个引诱汉奸易先生的女性。一旦卷入了行动，自然就难以再过平淡的生活，必然就进入了一个幽暗得难以分辨一切的世界中，在那里经受炼狱般的精神煎熬。在欲望、感情和民族大义的复杂漩涡中，这个女性一面有爱国的理想，一面有个人的委曲求全；一面有被激励的热情，一面却难免自己情感的游移和挣扎。

爱的情感难免被利用，牺牲的努力却未必有期待的成果；渴望英雄的时刻和私下微妙的意绪纠结在一起，这一切导向了毁灭。一个普通而漂亮的女孩，在一个繁荣安稳的社会里，可能会有一种好的命运。但在那个风云变色的时代，却不会有这样的机会。这里当然有义无反顾的真正牺牲，但同时却又有一丝丝暧昧和感情流露导致的死亡和失败；这里有对于汉奸为虎作伥的仇恨，却也有复杂而难解的畸形感情的裂变。个人没有机会暴露和展示自己的感情，这样的感情是毁灭的开端，那间不容发时代的压力让人只能变成"钢铁"般坚硬。个人选择的机会在这里实在是太少太少，感情的投入也是绝对的伤害。易先生当然是背叛民族、卖身求荣的败类，

但他在恐惧和寂寞中的感情其实也有自己体温的气息。他为了功名利禄铤而走险,就已经不配动真情了。他的真情一动,却是中了计。最后虽然逃过一死,却也不过如同行尸走肉,再也没有了生命。但对于王佳芝来说,这里矛盾的感觉又何等地让人难以抉择。感情的偶尔流露,却是自己和同志的杀身之祸。狂暴和温存的矛盾正是这两个人关系的中心。他们当然是精神不同。一个是祖国的叛徒,一个是大胆的义士,但他们孤独寂寞的个人状态确实是一种现实的存在。大历史其实没有给个人的欲望和感情留下任何空间,它的选择比一切个人的选择来得严酷和真实。二十世纪中国人在这种严峻中没有发展他们自己"个人"世界的机会。看看王佳芝步入绝境的路,其实正是一个小女人在大历史面前的难处所在。大历史没有给小女人"现世安稳"的机会,却让他们承担了可能在一个升平世界里绝对不该他们承担的东西。这就是二十世纪的中国,正是我们付出了最为真挚的爱和最为坚韧的牺牲的中国。

但看《色·戒》的时候,我觉得幸运的是,我们终于有了一个告别那样历史的机会。今天的中国确实已经走出了过去的悲情,所以我们才可能看着这样一部复杂的电影有无尽的感慨,而不是严厉的批判。我们终于有了理解"大历史"和"小历史"的机会,我们终于可以从一个普遍人性的角度去理解王佳芝和她的那个时代,我们也就有了重新理解张爱玲的机会。我们会感到历史给李安和汤唯的机会确实比给张爱玲和王佳芝的好。李安和汤唯可以在今天体味张爱玲和王佳芝的命运,体味二十世纪中国的那份艰难。我们也可以感慨走出二十世纪所得到的一份从容和安稳。

从这里回首看去,我们会得到什么?

《建国大业》：国家合法性的庄严表达

一

电影《建国大业》在建国六十周年的特殊时刻公映，引起了社会的广泛关注和票房成功，它突破了原有对于"大片"的固有印象，引起了观众强烈的兴趣，也显示了华语电影整合的气势。这是一部气势磅礴，有开阔的历史视野和文化意蕴的电影，也是电影人对于共和国六十年的真挚感情和理性思考的集中体现。这部电影的出现其实显示了经过了六十年的艰难跋涉和从2002年以来的中国电影对"大片"的追求，中国电影的发展已经进入了一个前景广阔的新阶段，也已经在全球华语电影的格局中显示了中心的位置。这部电影显然具有相当的标志性，它一方面标志着中国电影和共和国一起成长的历史新高度和中国电影对于中国现当代历史表现的新高度，另一方面又标志着中国内地电影在整个全球华语电影发展中的中心位置和华语电影在整个世界电影格局中的位置。一方面它是"新中国"六十年发展所呈现的历史想象的凝结，另一方面又是中国电影百年历史的一个新的见证和象征。它是国家合法性的庄严表达，也是我们共同的"中国梦"的表征。

二

《建国大业》和以往表现解放战争的电影有所不同，它是由旧政协

到新政协的历史来梳理和表现新中国建国的合法性,也就是将新中国放在整个中华民族的历史必然性加以表现。它所凸显的是在中华民族在抗战这一历史转折点之后所面临的"建国"的社会主题和发展的历史逻辑,所展现的是新中国"公民身份"建构的起点所呈现的形态。这部电影将那个大时代的历史进行了深入的探究,由此从政体和国家合法性的高度上进行深度的艺术表现,力图将中国共产党所领导的中国人民的历史选择置于一个新的视野中加以呈现。它既承接了以往表现解放战争的一系列重要电影的成功经验和具体资源,但又另辟蹊径、别开生面,和以往表现解放战争电影的表现路径和角度有相当重大的变化,它是站在二十一世纪中国崛起的历史高度上去审视当时的历史变迁,从一个中国政治和社会的大走向上来表现中国当时的历史情势。在那个第二次世界大战结束,冷战开始初露端倪的时刻,中国作为一个在抗战历程中经历了艰苦卓绝的努力,已经开始由一个极端衰落和贫弱的国家有了一个由衰转盛的新起点。而在这个起点上,中国的各种政治力量和社会力量都面临着自身命运的转变和自我选择。中国向何处去?这个问题是这部电影从一开始就给观众展现的历史追问。这里的回答也不仅仅局限在以往既成的逻辑之中,而是深度开掘中国社会走向现代化历程中的现实归依,它把中国人民对于新中国的渴望和新中国的建立视为既是一个基本政治制度的选择也是一个国家合法性建构所需要的内在社会依据的表现。

电影一开始,就将中国当时社会情势复杂纷纭的状态做了呈现。通过一种群像式的展开呈现了当时中国社会存在的不同力量的社会诉求。既表现了国共两党在当时的选择,也表现了民主党派、社会贤达和一般公众对于未来"建国"的期望和诉求。这些都构成了一个独特的景观。在这里,这部作品视角的独特性体现在两个方面:

首先,《建国大业》所着力刻画的是一个新的"公民身份"建构的过程。所谓"公民身份",按照布莱恩·特纳简要的描述:"公民身份可以定义为各种权利和义务的集合。这些权利和义务在形式上规定了个人在国家

内部所处的法律地位。这一地位形式非常重要，因为有了这一法律基础，个体公民就有权要求通过诸如退休、失业救助、社会保障和福利等制度安排而分享各种国家的资源。在拥有公民身份的地位与拥有共同体的成员资格之间，存在这一种重要的互补关系。现代国家是典型的民族国家，公民身份来源于个体诞生与其中民族共同体所形成的成员资格……虽然公民身份是一种形式上的法律地位，但是作为民族主义和爱国主义情感的产物，它与作为共同体成员的情感和情怀密切相关。最后，这种关系的集合（法律地位、资源、共同体成员和认同）形成了特定道德行为、社会实践和文化信仰的范围。"[1]而在二十世纪的中国，由于近代以来中国所遭遇的屈辱和失败，以及中国作为现代民族国家主权的不完整一直是中国人深沉的"悲情"的来源。因此，中国人所渴望的国家"公民身份"确立的要求就格外强烈和执着。现代中国人为了争取民族独立和国家发展的付出就是一种对于自己的"国"的公民身份的强烈渴求。《建国大业》所表现的就是"旧中国"已经无法建构一种"公民身份"。中国人已经不可能从那个难以维系其自身的旧中国获得"公民身份"的认同。因此，"新中国"的合法性正是建立在中国人新的"公民身份"的建构这样的基础之上的。正是由于"新中国"对于国家自主性强烈的追求才使得"新中国"得以获得最广大的人民和中国主要的社会力量的高度信任和支持。

其次，《建国大业》是从政党政治的角度来深入中国社会的结构，这就使得它和以往的表现有一个具体切入点上的差异。它所表现的是不同的政党在战后纷纭复杂的国际国内形势下不同的政治诉求和政治理念的选择。在这里既有国民党和共产党两大政党所体现的主要力量，也有民主党派和社会贤达所体现的丰富民意和社会力量的选择。它既充分表现了当时社会的一般性舆论，如在重庆谈判时，记者们的提问；又充分表现了各个政党

[1] 《文化公民身份的理论概要》，见于尼克·史蒂文斯编，《文化与公民身份》，陈志杰译，吉林出版集团有限公司，2007年，第15—16页。

的必然走向，如作为民盟和民革等民主党派的动向和国共两党的政治选择。我们从这里可以看到，战争其实是政治的延伸，政治其实始终主导着战争进程。战场上的胜负当然重要，但政治选择其实更为重要。

　　正是这两个方面的独特思考和追求让这部电影有了自己独特的价值和魅力。它在表现校场口血案、闻一多先生被暗杀等事件的时候，就极为生动地呈现了国民党在那个时刻所做的走向黑暗的选择让中国公众对其逐渐失掉信任，而其政府也无法应和人民的要求，其治理全面失效，逐渐失掉合法性。其间所表现的冯玉祥愤怒地亮出步枪、国民党军人议论等场景就可以看出国民党在旧政协召开问题上的表现和蒋介石发动内战的决心正是国民党在抗战胜利后失掉合法性基础的历史必然。国民党背弃多党合作，背弃政协的精神选择全面内战，而民盟和民革领导人张澜和李济深等人对于国民党的彻底失望都是这种合法性丧失，也是政权的基础已经完全难以支持他们执政的必然结果。这里对于旧政协中的各种政治力量所代表的中国社会的各个阶层和各个群体的政治、社会选择都是相当具体和非常生动的。他们的存在正是中国现代化的历史必然，也是中国社会多重代表性的必然。当所谓的"国大"召开，国民党试图为自己寻找"法统"的时候，其实其政权已经风雨飘摇，而这一大会也已经成为了历史的笑柄。民主党派和一般社会人士都拒绝参加这一会议。其实正是国民党已经失掉了合法性，已经为中华民族的"大历史"所抛弃。因此无论战场的决战还是蒋经国在上海的经济管制都完全崩溃。这其实是一个政权合法性丧失殆尽的过程。《建国大业》在这里对于国民党也没有简单地漫画化，而是深入地剖析其政权结构性的困境和内在的失序。它的腐败是深入肌体的深处的，直到将蒋经国认为的"国事"，变成了宋美龄客厅里的"家事"。它的政治结构的失效在于其实已经出现了所有人——包括和这个政权共命运的那些利益集团对于它的未来失掉信任和信心。因此它就沦为了失败和没落的存在。因此国民党政权在中国人的"公民身份"的实现上彻底的失败正是这个政权和政党溃败的前提。

这部电影生动地表现了中国共产党人所代表的中国社会的积极力量在努力奋斗、奋发图强。赢得人心，在战场胜利的同时，也获得了合法性的新基础。这里的故事可以说是以旧政协作为电影的开端，以新政协会议的召开作为结束的。这里的中国共产党人既表现了大智大勇的高超能力，也表现了他们和各个民主党派密切合作，紧密团结一切可以团结的积极力量，共同创立新中国的高远政治眼光和民族情怀。作品力图生动地表现共产党人和民主党派风雨同舟，共同奋斗的历程。无论是共产党人的开阔胸怀或谦和作风，还是民主党派由开始的心中有困惑、信任里带迟疑，到最终义无反顾地和共产党一起奋斗，这些历史进程都被展现得相当具体生动。如"五一口号"的提出，毛泽东和他的同事们对于民主党派朋友们的关怀和关注，对于新政协筹划周密细致的考量等都非常生动。同时，如李济深在香港的彷徨、傅作义的游移等都不简单化，但最终他们都为新中国的建立做出了自己的贡献。电影中宋庆龄在上海解放的那个清晨走出寓所，看到了在街上露宿的解放军的一幕，也说明了一切为中国和中国人民而奋斗的人与中国共产党之间的心心相印。这些内容都对于我们理解中国革命和中华人民共和国的伟大有丰富的启示。电影的后一段表现新政协筹备过程中建构国家的象征性符号（如国旗、国歌和国徽）的段落都相当感人。我们也可以看到国家的建构不仅仅是理性的展开，也是感情最深沉的部分。让我们回想中国人一同走过的峥嵘岁月，也塑造了中国人对于国家的认同。像对于《义勇军进行曲》深沉的表现就是对于这首具有高度象征性作品的深度观照和表现，表现了中国人对于这首歌的崇高情感，让我们更加感到祖国的神圣。这种对于"国家象征"的表现让人感受到中华民族在这六十年里的精神力量。千流归大海，中华民族的复兴是不可阻挡的，中国人民的历史选择是不可改变的。大江大海的波涛其实证明着今天中国崛起的"大历史"命运在那一时刻就已经确定了，这其实是历史的必然性的，也是《建国大业》具有的意义和价值所在。

　　《建国大业》所着力的不仅仅是战场上敌我针锋相对的表现，也不仅

仅是民心所向的呈现，而且还是在政体上国家合法性的表现。这种表现是通过艺术的细节和真实历史的精细开掘呈现的，是从感性的人物和生活细节展现了中国"大历史"的必然性。其间对当时活跃在中国各处的各种政治力量和社会群体都通过故事情节进行了勾勒，表现了在决定中国未来的关键几年之中，中国社会对于一个新的共和国的共同认同的形成。因此，这部电影立意高远。由此，这部电影可以显示出在今天建国六十年，国家已经在全球化和市场化的进程中成为一个有分量大国的时刻，对于自身历史一次深情而理性的回顾。这部电影在艺术上的贡献也是在于它着力体现了一个"新中国"在二十世纪中叶的成立既是中国人的大业，也是改变世界历史格局的大业。从此中国有了新的发展。而这种发展的意义到今天共和国六十周年的时候才更加明显地呈现出来。

三

《建国大业》的意义不仅仅是一部电影，它还是中国电影工业在近年来发展的重要成果。它一方面显示了中影作为国家电影工业的中坚所展现的实力，另一方面也显示了经过多年来"大片"的努力和积累，中国电影已经具有的巨大的市场整合和资源整合的能力。它的制作精良，显示了在今天中国电影市场活跃的态势之下，中国电影的制作能力和营销能力都已经有了坚实的基础和已经具备了国际性的竞争力。备受关注的一百七十多个全球华语电影明星的加盟，这其实是非常难以做到的电影资源整合，像好莱坞也难以做到这样的事情，而如果没有今天中国高速发展的大平台和中国电影业大活跃的小平台，这种资源整合是不可能实现的。如果没有中国和中国电影巨大的号召力和影响力，让这些明星感受到这部电影其具有的重要意义，就不可能实现这一举措。这其实不像有些人想的是一个炒作的行为，而是集中显示华语电影分量的重要举措，也反映了中影和中国电

影在全球华语电影制作和发行中的中心位置。这些明星在电影中的表现都非常尽职尽责，虽然大明星演小角色，但往往一两个镜头就刻画出一个生动的人物，为电影的成功奠定了坚实的基础。可以说，《建国大业》既是对于当年建立新中国"大业"的表现，也是对中国电影新的"大业"的表现。

《建国大业》的出现其实是全球电影格局和华语电影格局转变的重要象征。过去华语电影曾经经历过内地、香港和台湾分别发展的格局。而从今天看来，华语电影整合发展的格局已经伴随着内地市场的崛起而形成了。内地市场在整个华语电影市场中的主力位置也已经确立，这当然给了内地的电影产业巨大的机会，内地电影制作在整个华语电影发展中的中心地位也已经和内地市场的崛起一样引人注目。如中影集团这样具有巨大影响力的国营公司和像华谊兄弟这样的民营公司等都有一系列成功的电影和雄厚实力，这些企业无疑构成了华语电影运作的主力。而这其实也给了海峡两岸和香港的电影产业注入了新的活力。过去人们一般认为只有美国"好莱坞"的全球影响和印度"宝莱坞"的本土制作能力和影响足以成为世界电影的两个中心，今天看来以海峡两岸和香港的整合为标志的华语电影的新发展也足以以中国内地巨大的电影市场为依托，创造一个新的电影中心，其前景已经清晰可见。

六十年一个甲子，中国经历了沧桑的巨变。在这种巨变中我们看到的是中国从积弱贫困，百废待兴走向了繁荣发展的坦途。在中华民族这条伟大的"复兴之路"上，中国的文艺始终和新中国的发展共命运，承担了自身的责任，鼓舞人民为"中国梦"而奋力向前，在为国家的发展激励人心的同时也分享了国家的光荣和辉煌。《建国大业》正是由这个角度为共和国的创立树碑立传，为国家的合法性表达提供了历史的见证，也为今天"新新中国"的大发展提供了一个新的例证。由此我们可以看到中国电影和华语电影的辉煌未来正在展开。

《金陵十三钗》：民族的新生与救赎

电影与中日战争和南京浩劫

　　张艺谋的《金陵十三钗》在2011年年底和2012年年初又引发了巨大的轰动效应。如何理解这部电影，如何理解张艺谋这部最新电影的思考。我们可以看到，这部电影是张艺谋导演对于中国现代历史一个重大事件前所未有的第一次正面回应和表现，也是对于中国民族记忆深处最痛切伤口的正面表现。这部电影的震撼力在于它前所未有地将残酷和暴力之中的民族痛苦直接地展现在我们面前。应该说，对于张艺谋导演来说，真实历史的巨大"事件"效应几乎很少直接地进入他的电影。如《红高粱》中"打日本"仅仅是电影最后的一个片断，几乎是电影故事的一个孤立段落，而《活着》中的历史只是人物个性和命运得以生成的一个背景而已，但这次却是中国最具影响力的导演直接表现了中国现代历史最重大的事件——南京大屠杀。这里的一切都指向了现代历史，一切故事的存在都具有直接的历史性，而情节本身也具有某种历史叙述"原型"。这些都提示我们，张艺谋这一次表现的是自己民族最深切痛苦的直接反映。这就足以引起我们高度的关切。因为这是对中国当下的境遇和现代历史最最难以表达的幽暗和恐怖的直接对视，也是让中国观众再一次回忆起民族记忆中的痛苦。

　　正由于这样的表达，让我们必须回溯抗日战争在中国现代文化想象中关键性的"位置"。我们有必要由此先理解现代中国对抗日战争表现的历

史意义。

我们常常有一种焦虑感，认定中国的抗战题材作品比起前苏联卫国战争电影或西方的二战电影有明显的不足。我们常常认为中国经典的抗日战争电影缺少人性的深度，往往缺少对战争残酷性的充分表现，对于战争中敌人人性之罪的观察往往没有深度。这些表述似乎已经形成了一种强有力的表述。但这里存在的问题是，为什么在战争中中国人民承担的苦难和对战争的体验并不比他人有任何不同，但我们的表现却和西方与苏联电影极为不同？这其实很难说两者有高低优劣之分，而只是两者表意策略和文化想象有相当根本的差异。我们要做的正是要思考两者的差异究竟是如何表现的，而差异究竟展现了何种文化背景？

在我看来，中国的抗战电影其实有两个不可替代的独特表征。首先，中国抗战电影并不以渲染侵略者的暴行为中心，它并不以整个电影展示暴行和普通人在战争中的悲痛和绝望，仅仅将民众的悲惨和侵略的暴行作为电影无可怀疑的前提。作为历史角度的战争之罪，在当年的电影中是一个自明的事实。侵略者的绝对之恶，并不需要在电影中再度强化，因为正是这些构成了电影存在最基本的条件，这已经是所有观众所具有的认知前提。这里并不存在那种对于侵略罪行的"遗忘"或"擦抹"的不安，侵略之罪是所有观众在伦理上的前提，它并不需要通过电影论证这一方面的内容。历史的是非或正邪区分是一清二楚的。所以我们的1950年代到1970年代的战争电影对于罪行并没有强力的展示。这并不是忽略战争罪行，而是将这些罪行视为对于抗战思考的基础。其次，它是一个第三世界国家人民奋起抵抗和最后赢得胜利的自信和自豪的象征。敌人的战争机器虽然强大，却在人民战争的汪洋大海中沉没，所以它们不以仅仅表现苦难为中心，而是表现中国人在困难面前的乐观和自信，这正是处于冷战环境下的中国人民所需要的精神力量所在。所以这些文本都强调这两个方向的表现。首先，这些电影往往表现敌人在基本的人类道德方面的低劣。如《地道战》中有一段辨识敌我的方法，是敌人假扮的武工队见到招待他们的鸡蛋就无

法克制自己的食欲，吃完了所有的鸡蛋。而民兵也就依靠这一细节产生了怀疑，最终辨认出敌人。当时的电影中经常有日军看到鸡和酒这样的食物之后无法抑制的狂热兴奋。这是一些根本无法抑制自己低级欲望的人，他们和中国抗日军民之间不仅仅是大历史中的善恶之争，而样的且还是个人品行上的高低之别。这种无法克制自己低级欲望的人就只能在罪恶的战争机器中存在，而汉奸和叛徒也是这样失掉了高尚追求的人物，他们的贪生怕死正是不能克服和超越自己低级欲望的结果。而人民则超越了这一切，他们勇敢无畏，超越了个人狭隘的视点，他们在道德上远比对手崇高的特性是他们胜利的保障。其次，这些电影都有表现斗智的段落，无论《铁道游击队》《平原游击队》或《地道战》《地雷战》，中国抗战军民在战争智慧上远远高于敌人。他们施展的总是绝妙的计策和机巧的谋略，以此战胜敌人。所以，乐观精神和战争智慧是我们的1950年代至1970年代抗日电影的基本策略。这正是本土中国战争电影的特色。我们不能简单地和其他电影片面地比较，而是应该客观地看到这些电影的独特价值。

 我们正是从这里起步的，我们今后的电影也需要这些电影的能量。但这是在现代历史"内部"所进行的思考和观察，但我们发现确实是缺少对于南京事件这样的重大"事件"的直接表述。

 我们可以发现，从1980年代以来，对于南京大屠杀的思考开始出现在中国的文化中，而且始终伴随着中国全球化和市场化的全部进程。到了2009年两部重要的直接面对南京事件的电影《南京！南京！》和《拉贝日记》，他们其实是直接地表现南京大屠杀的电影。而今天的《金陵十三钗》则是这一系列影片最重要的一部，也是中国最重要的导演对于这一事件的回应。这部电影的表达来源于中国现代历史最幽暗和恐怖的时刻，也来源于中国在现代历史中最痛苦的一页。这里所呈现的是现代中国伤痛最深的记忆，是中国人在自己的现代经验中难以面对、却又无法回避的最残酷的"事件"。这一事件的深度在于它的难以为现代性所容纳的绝对的恶的呈现和中国绝对的惨痛，这是和奥斯威辛相似的事件。艺术在对待这样的事

件时当然需要更加审慎和严肃，而且在中国还未能从现代的苦难历史中超越时，我们似乎还难以面对这样的严酷和严酷中的中国本身。我们的痛切还没有形式得以表达，中国的现代性和现代化进程所提供的历史认知还无法提供必要的知识和历史视野来观照这一事件。这有两个方面的原因：一是中国现代性是在西方话语的框架下建构自身的，它所具有的知识难以认知这一事件其历史悲剧性的绝对性。日本和中国是几乎同时进入现代性门槛的，但这一现代性却带给了中国绝对的痛苦。这对于现代本身提出了追问，它会冲击现代的基本存在。二是这一事件的恶所凸现的绝对性和苦难绝对性让世界最后的底线被冲击。中国历史的惨痛经验所反衬的是中国文明本身难以应对现代的恶这一巨大的文明苦痛。这是现代之痛也是文明之痛。因此中国现代性很大程度上难以处理这一事件的意义，但它是一个无法面对但不得不面对的事件。它是中国现代历史难以克服的历史伤口。大历史无法归纳这一事件所具有的巨大深度。它所激发的悲情沉入我们的集体记忆之中，变成了中国最终必须正视的历史。它悬置于中国历史之中，等待历史的阐明。

这其实昭示了南京浩劫一直是中华民族惨痛的历史记忆，也是人类痛苦历史记忆的一部分。在现代中国，这一惨痛的记忆当然一直处于中国民族记忆中最重要的位置，但由于二十世纪中国的历史太过于沉重，中国人在自己的民族悲情还没有得到真正的化解，中国还处在贫弱状态下和面临严峻挑战的时刻，我们往往并不刻意地揭开历史的伤痛，而是将自身大无畏的精神和必胜的信念作为自身文化的主题。这其实有其历史的必然性。因此我们的文艺作品往往确实需要在艰难的环境中让人们有乐观的精神和自信的力量，同时强调中国人的智慧和能力足以抵御外侮。因此，南京大屠杀的历史在以往的文艺作品中表现较少也是可以理解的。这并不意味着伤痛对于中国人并不沉痛，反而可以感受到伤痛记忆的深刻性。正是由于伤痛太过于沉重，所以它变得更为珍重地深深地埋在心底。正是由于今天中国的发展，让我们有了能够更加自信和自觉地思考历史的条件，对于

二十世纪中国的深沉的悲情和痛苦有了更加能够直面历史的可能。自1980年代以来，中国电影在自身发展中最先开始了对于这一方面的探究和思考。但早期的《屠城血证》等都是从如何保存屠杀的证据角度着眼。而中国媒体也对于东史郎的日记有高度关注。[1] 这只是对于当时一些日本右翼否认屠杀的一种驳斥与回应，而没有正面地表现南京浩劫。2009年出现的两部电影则是这一过程关键的"节点"，它喻示着我们能够直面南京浩劫的悲情历史。而张艺谋的《金陵十三钗》则是这个过程的最高点。它是中国二十多年来最为重要的电影导演对于自己民族现代性历史中最为悲剧性时刻的直接表达。它所面对的是一个让我们在今天寻求新的崛起时不得不通过正视来治愈的痛切"事件"。没有这样的正面表现，我们的"现代"历史就无法获得它的完整性，中国所面对的从过去的历史悲情中获得的救赎和新生，正是有赖于我们直面历史的这一事件。

救赎与新生的时刻

让我们从历史的背景进入《金陵十三钗》的文本之中。这部电影让人震撼之处在于涉及的是死亡和新生，中国人的死亡在地狱般的南京中获得了真正的新生。但这些死亡和新生的叙述是在感性的震惊和感动之中包含的理性观照。这里日本兵残暴的正面表现并不多，但却通过当时南京死亡之城的状况被深深地凸显了出来。这里的死亡当然是中国所承受苦难的极限的表现，是绝对的恶对于无辜的加害。这些都是置于我们面前的难以承受的残酷之重。在这里，张艺谋所提供的是死亡中的新生。

[1] 关于东史郎和南京大屠杀历史1990年代末在中国传媒中的反应等问题的详尽探讨，可参考孙歌的两篇文章《实话如何实说》和《中日传媒中的战争记忆》，载于《主体弥散的空间》，江西教育出版社，2002年，第29—73页。

它的三个元素构成电影的基本构造：一是数字的对应，二是情节的对照，三是故事最终的升华。这两个对位的方式形成了这部电影推进的基本结构，它让人震撼的来源就是这样的结构本身。而这一结构又依赖一个"第一人称"女生孟书娟的叙述而得以建构。故事的叙述来自这个女生，但又常常"溢出"她的第一人称视野之外，电影并没有受到第一人称的限制，而是有全知的叙述和第一人称交叉呈现。第一人称的叙述者时隐时现，但她的作用在于提供一种亲历见证和主观角度。而这一主观的角度是从教堂彩色玻璃的拱顶之中获得的。这为这部电影带来一种神圣的感觉。而这个孟书娟却是背负着沉重"原罪"的痛苦人物。正是由于她的许诺没有实现，耽误了这些女生的逃离；而她的父亲孟先生却又是由于要救女儿而被迫苟且偷生。

这是由于和意外"相遇"而进入绝对的痛苦深渊的故事。在这里，有女学生由于相信会有船票的等待而被耽误困在了教堂，有殡仪馆的化妆师为神父送葬来到教堂，却卷入了苦难而变成了神父，有秦淮河的妓女由于误信了许诺而遁入了教堂。有将要突围成功的李教官和他的队伍由于遇到日军追赶和伤害中国女性挺身而出付出牺牲。他们进入这一"事件"是由于未能逃脱的偶然，但这偶然的命运却将他们连在一起。"偶然"最终成了绝对的必然。而这却是以数字的对应和情节的对照展开的。

这是一个关于死亡和新生的故事，但死亡和新生在这里都有数字近乎高度精确的对应，进入教堂的女学生是十四人，但有两人在情节展开的过程中就遭遇了死亡。而进入教堂的秦淮河妓女也是十四人，也有两人由于出外而遭遇日本兵不幸死亡。最后都是十二人。其中十二个女学生的存在已经为日本军队知晓，但十二个妓女的存在却并不为他们所知。但日本军官来观看女学生教堂里演唱的时候，由于妓女中的一员要救护一只小猫而出现在教堂正面，被认为是女学生，于是日本兵要求出席他们的庆功会的女学生共是十三人。这才有了教堂的伙计乔治挺身而出，男扮女装地和妓女们一同走向了死亡的绝境。而贝尔扮演的米勒也是和十二个女生构成

了十三个人，获得了生的机会。"十三钗"其实正好对应着《红楼梦》中的"十二钗"。而这个十二和十三的差异其实正是这个电影内在的隐喻所在。女性确实只有十二人最后走向死亡和新生，构成十三钗的还有乔治和米勒。在这里都是一个男人和十二个女性走向死亡，也走向新生。死者和生者的数字正好对应。这里的数字其实并非偶然，十二和十三其实都有基督教的背景存在。这里的十二其实是指向了基督周围的十二使徒，而这死亡和新生中的另一个人则是基督十二使徒之外的另一个使徒保罗。在基督教的文化之中，保罗的关键的地位在于他给予了基督教关键的传播机会。他并不在十二使徒之内，却又是最为关键的使徒。这里乔治和米勒的一死一生正是隐喻了保罗的存在。正是由于有了保罗，基督教的生命才得以展开。而由乔治的赴死，才换来了米勒带领女学生脱险换来新生。数字在这里起到了极为关键的作用。这里的数字既指向了《红楼梦》中的金陵十二钗，却又有了来自基督教十二使徒的概念，却又通过"十三"的数字和基督教中保罗的存在建立了一种隐喻的关联。

当然，这部电影最重要的却是一系列复杂情节的对照。首先是女学生和妓女的纯洁和污浊的对照，这一对照是情节发展最初的动力之一。这一对照最集中的体现是玉墨和叙述者孟书娟之间构成的。然后是殡仪馆的化妆师和神父的对照，这是一个玩世不恭的人和庄重的神父身份的对照。也有陈乔治这个信仰单纯的少年和米勒这两个生存在被围困教堂中男性的对照，还有变成神父勇敢地保护中国人的米勒人性的光辉和外表文质彬彬、内心却无比残酷的日本兵长谷川大佐的对照。也有英勇牺牲的李教官和苟且偷生试图保护女儿的孟先生的对照；还有中国男性战士们惨烈的牺牲和女性的无力之间的对照。这其中有中国女性之间，有信徒之间，有外国人之间，有中国男性之间的对照。而这里的对照几乎无处不在，神圣的教堂和污浊的妓女，"秦淮美"的俚俗歌曲和圣歌之间。这些对照中映衬出人性的复杂。正是由于这些对照电影表达出了自己寓言的含义。在对照中，神圣和污浊，死亡和新生，光明与罪恶之间的关系被建构了起来。

但这部电影最为让人触动的是其中的升华。这里有许多升华，这些升华是救赎和新生的基础。其中米勒由化妆师到神父的升华是由于目睹了日军的暴行。乔治的升华是由于最后坚定地选择慷慨赴死。孟先生的升华是他从救女儿而获得的通行证，在他死亡之后真正拯救了这些学生。米勒对于玉墨粗俗的调情最后却又得到了感情的升华。当然这里最为神圣和庄严的升华是那些来自秦淮河的妓女决定代替女学生去赴死，在这时他们通过一次异常庄重而神圣的化妆而获得了新的身份。这既是化妆，仿佛也如同受洗和皈依，当然这里的一切仅仅是在隐喻的层面上展开的，并不是宗教性的。但这些升华所提供的庄严感却是这部电影所具有的力量所在。那些妓女始终叽叽喳喳，但他们在最后所展现的绝对崇高却超越了一切使得他们最终升华为使徒。死亡让他们得以超越，他们的死救赎了女学生，也开启了生命的路。

实际上，这里的一切是对于中国现代性一个深刻的"寓言"。人们都熟悉詹明信关于第三世界文化中"民族寓言"的论述。詹明信点明："第三世界的文本……总是以民族寓言的形式投射一种政治，关于个人命运的故事包含着第三世界的大众文化和社会受到冲击的寓言。"[1] 这个关于寓言叙述在今天的语境中和当年不同，这是一个更为敢于直面残酷、更加强烈地凸显民族痛苦中新生的"后寓言"。这里出现的所有中国男人都牺牲了，包括李教官、乔治和孟先生。十二个死去的女性从苦难中超拔出来，最终获得了神圣，也获得了永生。而被米勒送出南京的十二个女学生其实是中国新生的寓言，她们的存在其实是所有未来中国人的来处，这是死亡中的新生。正像被认为是保罗所写的《新约·哥林多后书》中所阐明的："所以，我们从今以后不凭着外貌认人了，虽然凭着外貌认过基督，如今却不再这样认他了。若有人在基督生，他就是新走的人，旧事已过，都变成新的

[1] 《处于跨国资本主义时代的第三世界文学》，见于《新历史主义与文学批评》，北京大学出版社，1993年，第235页。

了。"这是中华民族在现代的救赎与新生中最为真切的寓言。每一个个体的命运最终指向了中国的历史本身，这里其实是沉痛的告白，中国所承受的苦难无限，而这个民族必须正视这个伤口才能得到真实的救赎与新生。我们今天的崛起才有了历史性的根据。虽然经历了这样的痛苦中国仍然在生存着寻求崛起。于是今天的中国才有机会和能力回溯这一段历史和直面这一个"事件"。

中国的正当性

　　《金陵十三钗》的意义在于在今天世界和中国的命运都发生了剧烈的转变，对于南京浩劫的理解有了更为丰富的可能性。战争的历史已过去久远，但战争的记忆却仍然是我们所不断回溯的。在当下我们时刻强调的"不要忘记"其实说明了我们对于记忆被时间湮没的不安，也喻示着我们在新的时空中对过去剧烈的擦抹的警觉。我们强化记忆的要求提醒我们战争的历史随着时间而变得遥远，对于从未经历战争的几代人，召唤记忆其实不仅仅是对于历史的真实强调，而是对于鲜活记忆的召唤，对于历史"活的意义"的召唤。我们并不试图将战争的经验变成书本中的记载，这种记载和研究的工作是不可能中断的，而我们的忧虑在于记忆会变得无足轻重，有责任担心过去被他人刻意地篡改和我们自己下一代的遗忘。所以，纪念、伤悼和不断提醒的意义在于把过去变成今天和明天的内在动力。记忆的作用在于将今天的合法性置之于历史记忆之中。历史赋予了我们面对未来丰富的可能。这里其实展开了中国所具有的价值高度。可以说，这是全球化时代对于中国蒙难历史的一种再陈述，通过这种陈述，中国和世界都再次获得了对于生命命运和价值的再度追问和思考。

　　由这部电影我们可以看中国现代历史的高度在于：

　　一方面，中国人通过自己的奋斗保住了国家的连续性，中国人通过

从辛亥革命到抗日战争到新中国成立和发展的整个历史，使得中国没有被彻底殖民化。中国由传统社会向现代社会的转型虽然艰难，虽然主权和领土完整曾经被破坏，虽然许多时候国家在危难之中，但始终保持了自己中央政府和国家的机构，保持了中华民族的认同感和凝聚力，保持了中国多元一体的多民族国家的历史特征，也保持了中国人文化和精神的自主性。这和许多第三世界民族所经历的全面殖民的惨痛经验有所不同。中国没有"亡国"，中华民族的崛起有着自己宝贵的精神基础和文化根基，也有发展自身的各种条件。这为中国人获得自己的文化自信，为中国未来的发展准备了条件。今天我们正可以从这里汲取宝贵的精神遗产，中华民族自立于世界民族之林就有其坚实的根基。在今天我们所获得的自信也来自这段历史给我们的滋养。中国在那样的危亡之际，都能够坚定地挺过来，找到自己的危中之机，我们未来有什么挑战不能承受呢？有什么困难不能克服呢？现代中国人的坚韧不拔的奋斗捍卫了自己国家的同时，也让我们今天分享一份光荣。

另一方面，中国在自己现代化的过程中，从来没有欺负过其他国家，从来没有过报复、掠夺、侵略。西方的现代化正是和对于其他社会的侵略、殖民和掠夺分不开的，西方现代化历史是以许多亚非拉社会的惨痛遭遇为代价的。而就连我们的东邻日本，也在现代化进程中侵略了中国、朝鲜和东南亚的许多国家。而从辛亥革命开始，中国人就是始终和平奋斗、平等对待邻国的。二十世纪让中国人民承受了许多痛苦，但中国人从来没有让其他国家的人民承受苦难。中国在自己的发展过程中始终是坚持了三个价值的尺度，这些价值即来自中国的传统文明，也来自现代中国人自觉：一是扶弱抑强。现代中国始终是和第三世界国家和发展中社会情同手足，共同发展。从孙中山、鲁迅关心弱小民族，到新中国的"第三世界"视野，中国从来没有势利和依附强权。二是以德报怨，中国人从来没有报复压迫过、侵略过中国的国家，而是以宽广的胸怀、仁爱的精神对待这些民族。中国民族始终保持了最大的善意和诚意来对待世界。三是和而不

同。中国从不将自己的价值观强加于人,从不要求世界都按照一种模式发展,而是通过和而不同的对话和交流寻求共同繁荣和发展。可以说,中国的现代化是光荣的,没有历史负担的。因此中国今天的崛起就有其历史的正当性,也有其可以为其他国家和世界信任的价值和精神高度。

《金陵十三钗》的存在赋予了我们一种庄严感。

《一代宗师》：飘零命运 迟暮英雄

一

王家卫的电影《一代宗师》引发的观感似乎是两极化的，一面是高度的赞誉和崇敬，一面是相对的冷清和批评。这些反应几乎是王家卫电影总要遇到的。这一次也不例外。有些人感到失望，但另一些人似乎有了更多的兴趣。王家卫总是激发这样的争议和讨论。他有自行其是、我行我素的高度自我坚持，也在每部电影中都有大明星、类型等商业的元素。他让一些人沉迷，也让一些人厌倦。这就是王家卫，他拍电影就要有他自己诡异的风格和特色。这种特色并不是像一些人说的那样完全抗拒商业性，而是他似乎抗拒商业之中的那种特异的媚俗商业性，而在商业性之中显示了他独到的"玄学"式的人生追索。他对观众的诱惑和抗拒几乎是谜一般的统一。他一会儿是期望在电影中消遣和放松的都市观众难以理解和琢磨的神秘存在；另一面却是都市中有高雅品位和熟悉现代主义以来复杂技巧的"文艺范儿"的中产青年的最爱。这些矛盾的气质让他的电影充满了一种玄学的商业性和商业的玄学性。王家卫从来不可能取悦大多数人，但他却也始终有自己最执着的"迷"。对于王家卫来说，电影其实是他通向这个世界的唯一的窗口，他总是戴着墨镜的眼睛所看到的世界，其实这里有都市迷离的光影变幻，但又有孤寂疏离的自我追寻。于是，我们在观看《一代宗师》这部有很长制作时间、也有了让人几乎等得不耐烦的电影时，它也

必然地由于延续了王家卫的独特风格和状态而激发迷恋、厌倦、思考和迷惑。这些都是王家卫最明显的个人标记。

这部电影几乎有王家卫风格的一切标记，深沉得多少有些矫饰的诗化对白，悲欢离合中抗拒时代却又随波逐流的人物，复杂故事里关于人生的玄思。而武侠类型的外表和明星的运用也显示了王家卫随俗的灵活性，如赵本山、宋慧乔、小沈阳等的出现都是微妙平衡的结果。其实王家卫是一个执着地使用超级明星的导演，但这些超级明星在他的电影里总是显得匪夷所思地被展现了自身的多重侧面，而武侠类型的调用也是对于华语电影最有代表性类型的别出心裁的"挪用"。叶问的故事由于甄子丹电影《叶问》在华人社会中的传播，使得王家卫有了独特的借力之处。这些都是王家卫的"商业性"，但王家卫当然不可能按照传统的套路来编织他的电影，也不可能按照既定的牌理来出牌。他一定是在传统的模式中找到了他个人发挥的空间，才去拍摄他的电影，他一定是在和明星、类型和传奇故事的艰难对立与顺应的微妙而复杂的平衡之中制作其电影。这部电影留下了诸多"踪迹"让我们去追寻它的奥妙。王家卫的深沉感慨让我们可以看到进入他电影世界的"入口"。当然，他也让这个电影充满了复杂的玄思，让这部电影的观众感受到进入的难度。这就是王家卫的独特性。

二

这部电影是对于动荡中国的二十世纪的一次追问，也蕴含了深沉的哲理思考。这里的三个人物叶问、宫二和一线天都寄托了王家卫某种情怀和思考。中国人二十世纪身世飘零，面对大变局，持守也无安稳，随俗更无洞见。命运对人的压力巨大，传统与现代，家国与个人，都旋卷在历史的洪流之中被要求着抉择。这里三个人物命运是贯穿的主线，虽然现在的版本中一线天的故事未及充分展开，仅仅是一个模糊的影子，但仍然可以看出王家卫

的企图心。三个人载浮载沉，虽然选择和命运都有所不同，但都在中国的大时代中最后汇聚到了商业社会的香港，他们都曾经叱咤风云，但最后却绚烂归于平淡。这些人命运的深刻性就在于大时代对人的冲击和动荡岁月的消磨让英雄迟暮，最后是汇聚香港回眸生命的过往，在故事收尾处其实包含了王家卫对于英雄的无语凭吊，也是我们对于二十世纪感伤的无尽追怀。

叶问当然已经成为一个旷世传奇，这些年来已经成为中国武术某种象征性的人物，是中国传统精神价值在现代的某种符号。王家卫讲述故事的基本线索几乎和甄子丹的电影《叶问》并无差别，叶问是佛山的富家子弟，遇到了抗日的烽火，国破家亡，历经磨难，最后在香港寄居，开馆授徒。这些故事的眉目我们都已经了解。但这里故事的微妙之处就是王家卫所寄寓身世的感慨，英武豪迈之间却是浅吟低唱，感时忧国之中却是步步惊心。叶问的复杂就在于他对于传统的坚守与灵活变通之间的复杂关系。他和武术、武林的关系正是如此。一面叶问是隐遁在武林之外飘逸的富家子弟，没有为生存打拼奋斗的压力，也有和美的家庭，生活在一种宁静的对于武术的纯粹迷恋之中。所以片中总是感慨四十岁之前美好幸福的人生。但宫羽田的到来改变了一切。叶问和宫羽田为一块饼完整与破碎的比武其实有更为深刻的含义，叶所代表的是武术在现代社会的状况，只有在破碎中适应和变通以寻求新的生存之道，叶其实是持守中变通的。"功夫，两个字，一横一竖，对的，站着；错的，倒下。只有站着的才有资格说话。"其实这段格言里有叶问的现实感。宫所代表的是传统中持守和对于自己已经不再适应这个现代江湖的迟暮感慨。他们之间其实有了代际传承的含义。叶依靠击败了宫羽田获得了自我，而马三则用背叛获得了邪恶的自我，他的出现正是作为叶问的对照。他背叛民族，背叛师傅直到杀死师傅，通过邪恶开启了一个"恶"的空间。这个"恶"的空间也是对于传统的摧毁。这个电影让我们看到的是传统武林的转换和消逝。传统的破碎一是来自于变通，二是来自于背叛。这里的善与恶，通过叶问和马三的对照得到了展现。

叶和宫二的比武则是开启了一段缘，一段时空阻隔中绵长的惺惺相

惜。但叶问虽然执着却并不执拗，虽有念想却还知道自己的限度。所以他买好大衣准备前往东北再续前约，却只是留下了一只扣子的念想。而在香港寄居，也能适应环境，自我改变，始终在保持自己和随时变化中保持平衡。叶问其实是超凡人物中的常人，他有自己的复杂性。我有一个感觉，叶问何尝不像王家卫本人，在坚守中有变通，在信念里有灵活。叶的武功和王的艺术其实正是这种坚持与随俗之间平衡的结果。其实这部《一代宗师》又何尝不是如此？

而宫羽田的女儿宫二则是执着于传统的价值，不相信这一切会在现代的冲击之下泯灭。她为了父亲和宫家传统的荣誉和尊严，为了捍卫传统的绝对性而牺牲了自己的一切。她对于传统的执着是无限的，为宫家找叶问比武，为宫家在传统中的尊严而放弃了自己的婚姻和个人生活，为了复仇而杀死马三。最后在香港和叶问再度相遇，却已经失掉了武功，也失掉了自己的生活，再也没有了比武的机会，而最终走向了死亡。章子怡的演技得到了最充分的发挥，这个人物执拗的刚强和最后个人难以控制命运的感伤被传达了出来。她就像拉康所论述的安提戈涅坚持着神圣的价值，不为世俗所屈服。为此付出了个人的一切，而晚年在香港的思考已经是她一生的袅袅余音而已。

一线天其实开启了一个关于政治的维度，他的传奇在于旋卷在中国的政治漩涡之中，最后脱离，通过一段暴力的武打充分地展示了他脱离束缚的欲望。却只有在香港开设一个"白玫瑰"理发馆，和小沈阳所扮演的小混混有了一段故事。他好勇斗狠的气质充满了一种原始的欲望。但英雄的豪迈已经远了。

三个人的命运其实是中国历史的命运所决定的。叶其实是我们大家，是武林中的普通人，他和我们一样的有现实感。宫二则是充满理想的，总是试图恢复一个象征的世界。而一线天则是通过自己的本能行事。如果我们用弗洛伊德式的方式来诠释这三个人关系，那么，叶问其实是我们的"自我"，在秩序和欲望之间保持平衡。宫二则是我们的"超我"，她所代表的是高于我们秩序的所在。而一线天则是代表了以欲望驱动的"本我"。

这三个人所构成的是现代中国的"主体"的不同的侧面。

三个人的命运其实是不同选择所构成的悲剧,他们都从英雄的壮志豪情归于平淡,失掉了自己最好的时光。传统的礼仪和风范,价值和信念都在剧烈的冲击中难以延续。传统没有了自己传承的文脉。他们自我的信念和坚持仍然存在,但中国的动荡和混乱却让他们的一份愿望和安稳一去不复返。对于叶问来说,家庭的离别和与宫二比武已经不可实现。对于宫二来说,则是个人生活的毁灭和传统武功的永远湮没,对于一线天来说,则是政治追寻的幻灭和失望。这一切都使得这些努力追寻自我完整的人汇聚在香港时人生已经破碎。他们在这里归于平淡,身世飘零,英雄迟暮,但留给我们的是无尽的感慨。

这是一个关于相遇和分离的故事,"世间所有的相遇,都是久别重逢"这句话里有对于生命的渴望,相遇使得三个人物都有因缘际会的英雄聚会,却又有无法把握、无奈的随波逐流的命运安排。在片中的都是有缘人,他们应了缘分有了偶然的"相遇",但他们都抗不过命的安排。这种"相遇"有一种难以言说的偶然性,正是我们人生的一种难以摆脱的境遇。正是由于偶然的"相遇"人类才产生了相互之间的联系,发展了相互的认知和理解,展开了种种可供叙述和表达的故事和境遇。时间的流逝我们无法阻止,它有自己的旅程。我们只有在这旅程中留下我们的踪迹,给这旅程添加一些来自我们生命的东西,然后消失。我们的死亡是时间旅程中的必然,我们会意识到死亡永远在我们的前面,是我们不可抗拒的命运的关键点。生命有其终点,死亡是我们其实无法回避的事实,生命的必死性对于我们的人生来说乃是不可超越的。这种必死性赋予了生命一种几乎必然的悲剧性,我们在这最后的必然面前确实是无能为力,也难以超越。但生命的过程中仍然有一种难得的惊喜,一种生命与生命的相遇和相知的时刻,一种"缘分"赋予我们的超越和克服我们在趋赴死亡的行程中的平淡,赋予我们的生命以一种不平凡的意义和价值。它让我们有了和我们必死的宿命抗拒的可能性,也获得了超越的激情和灵感的可能。所以,"缘

分"是我们超越必死性而获得生命的更高价值的偶然,而"死亡"则是生命不可抗拒的必然。而这两者都在时间的笼罩之下。在法国思想家阿尔都塞晚年,这位思想家处于与社会隔绝的境遇之中,但他思考的也正是"相遇"的问题。"相遇"的寻求似乎是他精神的唯一的慰藉。在王家卫的故事中相遇所造成的情境正是对于相遇最深沉的感慨。相遇和分离都是命运的安排。最后宫二的故去,叶问和一线天的归于平淡都是人生的必然,也是二十世纪中国人命运的归宿。

我们经历了英雄式的宏大追求,却又在一个商业社会中归于平淡,进入了世俗的日常生活。豪迈和壮怀激烈已经渐行渐远,一个平凡的日常生活时代已经悄然开启。宫二和叶问最后在香港街头看着那些来自内地的、有着许多英雄传奇的武馆牌匾却挂在香港的阁楼之上,宫二感慨地说:"这也是个武林。"其实在平淡无奇的商业社会中,武术不再是英雄的奇迹,而仅仅是时代的小小点缀,也是消费的小小奇观。叶问和一线天武功的传承其实也是变异,这变异既是传统武术的破碎,却也是它的转世重生。

三

王家卫给了我们一个充满不可思议的隐喻世界,一个有无限的入口和出口的迷宫般的故事,这里寄托了他对于现代中国的感慨,也寄托了他对于人生无尽的感慨。

从二十一世纪全球化时代的今天,中国内地和香港已经发生了巨大的变化,从《泰囧》《快乐到家》以及《西游降魔篇》等光影世界的现实热闹中,重新回返那段历史,能够从中发现什么奥义?能够寄寓怎样的感慨?

著作一览

专著与论集

《在边缘处追索》，时代文艺出版社，1992年

《大转型》（与谢冕合著），黑龙江人民出版社，1995年

《从现代性到后现代性》，广西教育出版社，1996年

《后世纪的文化瞭望——刘心武张颐武对话录》，漓江出版社，1996年

《世纪末沉醉》，百花文艺出版社，1999年

《思想的踪迹》，北京大学出版社，2002年

《在言语的旅途上》，云南人民出版社，2002年

《新新中国的形象》，山东文艺出版社，2005年

《全球化与中国电影的转型》，中国人民大学出版社，2006年

《一个人的阅读史：张颐武》，辽宁人民出版社，2008年

编　著

《欲望的舞蹈——新状态小说》（编选），敦煌文艺出版社，1994年

《破镜的美丽——后现代主义散文》（编选），敦煌文艺出版社，1994年

《现代性中国》（编选），河南大学出版社，2005年

《北大年选——2005批评卷》（与贺桂梅合编），北京大学出版社，2006年

《符号中国》（副主编，冯骥才主编），译林出版社，2008年

《中国改革开放三十年文化发展史》（主编），上海大学出版社，2008年

论文（2003年以后的部分论文）

《全球化：认同或追问》，《大众传媒与现代文学》，新世界出版社，2003年

《中等收入者与文学想象》，《文学自由谈》，2003年第1期

《〈英雄〉：新世纪的隐喻》，《当代电影》，2003年第2期

《晚清现代性：欲望的发现》，《江苏社会科学》，2003年第2期

《论"新世纪文化"的电视文化表征》，《文艺研究》，2003年第3期

《第四代与现代性》，《和共和国一起成长》，中国电影出版社，2003年

《孤独的英雄：十年后再说张艺谋神话》，《电影艺术》，2003年第4期

《"现代性"文学制度的反思》，《文学自由谈》，2003年第4期

《追寻李长之的文学精神》，《文学自由谈》，2003年第5期

《跨出五四：我们需要超越的精神》，《山花》，2003年第11期

《全球化时代批评理论的新空间》，《外国文学》，2003年第6期

《新文学的终结》，《山花》，2004年第10期

《超越启蒙论和娱乐论》，《当代电影》，2004年第6期

《张艺谋与全球想象》，《文艺争鸣》，2005年第1期

《回归想象与下降史观》，《上海文化》，2005年第1期

《传奇与优雅：跨出新文学之后》，《山花》，2005年第2期

《第五代与中国文化的转型》，《当代电影》，2005年第3期

《新世纪文学：跨出新时期的思考》，《文艺争鸣》，2005年第4期

《中国之眼：改编的跨文化问题》，《电影艺术》，2007年第1期

《历史临界点的回溯》，《山花》，2007年第2期

《抽象观众与具体观众》，《电影艺术》，2007年第3期

《两对基本概念：抽象观众/具体观众 视觉性/文学性》，《当代电影》，2007年第3期

《文艺复兴再思——以李长之的文艺复兴思想为前提》,《艺术评论》,2007年第7期

《规范的建构和影视研究的发展》,《当代电影》,2007年第4期

《后原初性:认同的再造和想象的重组》,《文艺研究》,2007年第11期

《80后:寻找超越平庸的空间》,《黄河文学》,2007年12期

《电影与21世纪中国新的发展》,《当代电影》,2008年第2期

《集结号:对二十世纪中国历史的凭吊》,《当代电影》,2008年第3期

《新文学的"严肃性"与当下文学的"后严肃性"》,《河北学刊》,2008年第3期

《本土或全球?本土即全球?》,《天津社会科学》,2008年第1期

《"后严肃性"与新世纪文学》,《花城》,2008年第3期

《新世纪文化:全球本土化时代的展开》,《山花》,2008年第2期

The Magic of Two TV Series in the 1990s in China, *Cultural Studies in Asia*, Seoul National University Press, 2004.

Recent Changes in Contemporary Chinese Literary Trends, *World Literature Today*, 2007; pp.7-8.

Žižek's China, China's Žižek, *Positions*, 2011, Volume19, Number3, pp.723-737.